本 行

3

劇作集成

目錄

編輯室報告

本期內容分為兩個部分，第一部分以「在排練中生成的文本」為專題，第二部分則是投稿劇本。一般提到劇本，可能常會聯想到以劇作家為中心創作的產物，然而，劇本，或是劇場的演出文本，在當代劇場中呈現了更多元的工作方式與生成樣貌。本期專題的目的就在於集結這方面的作品，除了收錄作品本身，也收錄了創作者自述，讓讀者得以一窺創作者或作品主導者在過程中的思考，此外，各個作品也搭配有評論，讀者可以相互參照。希望能藉此專題，開啟對於當代劇場文本創作、詮釋與演出等各式路徑的想像與實踐。

宋厚寬編導的《女子安麗》以京劇演員朱安麗的故事為出發點，探索了朱安麗身為泰雅族與外省子女的生命歷程與身份認同。從宋厚寬的自述當中，我們可以看見其文本構成邏輯是「褪

去了戲曲的外衣，逐漸找回原本的文化」，這具體展現在文本由戲曲開頭，以泰雅族語結尾的結構。宋厚寬一方面自覺這是自己對朱安麗的詮釋，但同時也指出作品不可能沒有特定觀點，接著，他詳細說明了編劇與導演的過程，以及各場次構成的方式。在吳岳霖的評論當中，以「名字」為線索進行評論，並提供了劇本當中未提及的從「朱勝麗」改名「朱安麗」此一線索，讓讀者更理解圍繞著作品的身份認同脈絡，同時，吳岳霖也從朱安麗「由戲曲至泰雅」的路徑映照宋厚寬「由現代戲劇至當代戲曲」的軌跡，點出當代臺灣「現代戲劇」創作者對自身創作文化脈絡再意識的可能。

Ihot Sinlay Cihek 的《我好不浪漫的當代美式生活》則圍繞著不曾出現的角色巴巴奈林展開，透過不同人物呈現出當代原民生活的各式樣貌，也折射出創作者對於原民處境的再現與反思。Ihot Sinlay Cihek 在其創作自述當中，說明了此劇的創作源於針對 PLAYground 南村劇場演出的規劃，在考慮預算以及舞臺特性的同時，也決定了對演出的想像。內容上，則是從太巴塱部

落的象徵「白螃蟹」出發，透過缺席的主角、大量日常語言與敘事，並結合創作者自身經驗，建構出一齣融合了原民神話與當代處境的劇本。汪俊彥在評論當中指出此獨腳戲的悲喜劇特質，若以當代對原民性的追求作為背景，此劇呈現當代原民性無法輕易透過語言學、民族學、人種學等方法來切入的境況，同時此作也展示劇場作為場域以及劇場性作為媒介，能持續對當代原民性進行追問。

　導演李銘宸帶領的集體創作作品《超級市場 Supermarket》，從文本當中的許多特徵（例如：無角色名稱而是演員的名字，部分臺詞是演員現場即興等）可看出此文本不同於傳統封閉文本的現場性與開放性。在編創邏輯上，從李銘宸的創作理念中得知，雖然「超級市場」在早期是一確立的主題，但與此同時，他並不侷限在此概念上，而是從演員出發，進行「關鍵字」的搜集，讓演員思考「什麼是臺灣」、「什麼是演員」，以及「拿手菜」發想等，試圖在看似不相關的概念中進行關聯，從而帶出文本生成的動能。陳飛豪則從「藝界人生」角度切入《超級市場 Supermarket》，對於劇中演員以及女性想像進行論述，由此也可見《超級市場 Supermarket》所涵蓋的超越「超級市場」的意念範圍。

《千秋場的最後一幕──獨角戲劇本》來自導演洪千涵主導，以及胡錦筵作為劇本協力的演出《千秋場》。此次收錄的是每場演出的最後一幕獨角戲的集結，這一幕每場都是由不同演員演出。從洪千涵與胡錦筵的說明，可知這些獨角戲劇本都是從演員自身出發所生成，同時編導也期待能達到既微觀又宏觀的意義。從文本來看，其內容涵蓋了個人的身體、想像、家庭、友情、愛情等主題，同時在不同作品中，也確實指向更大的政治、認同、歷史等面向。于善祿的評論是針對《千秋場》整體演出，其中，于善祿在自己與導演關於「劇場史」想像的通信紀錄中，提及「我──我們──臺灣──當下」的定位框架，而有趣的是，從演員自身出發的劇本當中，也可窺見此一定位框架的具現。當《千秋場》想像劇場終結之時，或許這些「千秋場的最後一幕」也指向了新的開端。

王苣的《出發吧！楊桃！》以社交恐懼的女高中生為主角，講述她意外死亡之後成為Vtuber的故事，透過簡單的劇情，作品企圖捕捉二次元與三次元世界之間轉換的科技劇場性，並開啟對演員身體的想像。王苣在創作自述中，說明這個作品的脈絡是一個從二次元到2.5次元

到三次元的現場演員表演計劃。同時，她也論及到自己身為編劇、演員在排練現場的種種思考，乃至於跟導演以及種種科技條件之間的互動關係，並提出了臺灣當代劇場乃至未來劇場身體美學的可能。簡莉穎則對此作品的構劇內容與敘事邏輯進行回應，並認為這是只有成長在動漫與直播次文化的新一代創作者才能產出的作品，預示了劇場未來的潛在方向。

此外，《本行》自本期開始公開徵求劇本投稿，經審查討論過後，本期刊載三篇投稿劇本。林明宗的《暗房筆記》，以通篇獨白的形式呈現了以小鐵為中心的世界觀，並以變動的外在世界（一場暴動，或是「聽不見大家在說些什麼」的臺北等）為背景，使其層層揭示的內在風景、對於情人與朋友的共在想望等，皆可扣連到對個人獨特性意義的探問，以及個人在世的焦慮與渴求。張育瀚的《白羊鎮》以懸疑方式鋪陳雙線情節，建構出宛如寓言的「白羊鎮」時空，以及當代臺灣的時空與人物，並讓這兩條線逐漸交織纏繞，透過黑羊白羊的寓言，與現實中的當代政治事件與潛在的暴力相互指涉。劉紹基的《閉目入神》則以一虛構的島嶼醫院為場景，透

過醫生與病人的對話，建構出島嶼的過去及其政治樣貌，並透過吃食人類與動物的設定，乃至時不時迸現的「另一種語言」，具現了「自我與他者」的混雜狀態且隱喻了意識形態的運作與傳遞。

本期內容，恰好呈現了介於「在排練中生成的文本」與「以作者為中心的文本」之間所形成的光譜，作品之間無論在文本生成、結構編排與搬演實踐上，不無可互相參照與發明之處，甚至能由此出發想像更多文本生成與詮釋的路徑，諸種可能性皆留待有心人繼續探索。

※

專
題
：
在
排
練
中
生
成
的
文
本

《女子安麗》

導演／編劇簡介

宋厚寬

國立臺北藝術大學劇場藝術創作研究所碩士、戲劇學士，臺北海鷗劇場團長。編導作品跨足現代劇場與傳統戲曲：歌仔戲、京劇、布袋戲皆有其創作身影，數度獲台新藝術獎提名，多項作品入圍傳藝金曲獎。近年作品：《申生》、《海鷗之女演員深情對決》、《女子安麗》、《化作北風》、《GG冒險野郎》、《英雄再見》。

《女子安麗》首演資訊

◆ 首演日期：二〇一九年11月30日（六）下午二點三十分

◆ 首演地點：臺灣戲曲中心 3102 多功能廳

演出團隊

演出單位：臺北海鷗劇場

導演／編劇：宋厚寬

共同創作／演員：朱安麗

戲劇顧問：王友輝

音樂設計顧問：柯智豪

族語顧問：古中樑

製作人：姜欣汝

舞臺設計：曾玟琦

燈光設計：徐子涵

服裝設計：林玉媛

音樂設計：蔡志驤

舞臺監督：林貞佑

劇照攝影：黃約農

平面設計：鄭棽如

導演助理：徐瑞菱

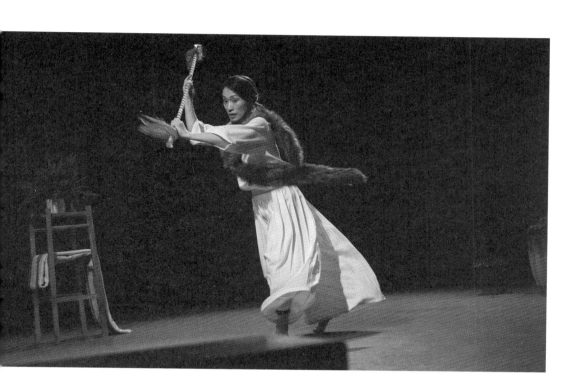

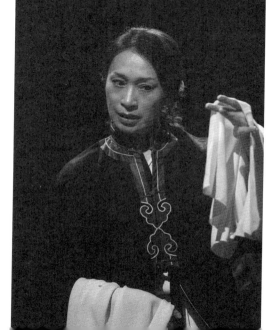

本行 3 | 女子安麗

《女子安麗》編劇與導演的創作過程／宋厚寬

初始

《女子安麗》的創造，宛如拿到一份新鮮而高檔的食材，盡力保持食材的原味，是廚師的原則與目標。

當她遞出一個破舊磨損的舊錢包，裡面擱著外婆的照片：一張堅毅又略帶憂愁的臉龐，深邃的，賽德克的血統。「那是外婆的錢包，裡頭擱著我的照片。我是離家的孫女，我才知道她始終掛念我。」雖然外婆因為她遺忘了族語而感到失望，但血脈親緣卻是斷不了的根。這場演出，可能是一場祖母與孫女的對話，可能是她自身的回望，可能是她對文化喪失的遺憾，也可能是一場對家族的證明──

「我不是一個忘本的孫女。」安麗說。

但要如何定調呢？我苦惱得不得了，苦惱到決定開車上山，歷經彎彎拐拐顛顛簸簸的山路，沿著萬大水庫旁的小徑，來到濁水溪上游的親愛部落。狗狗因為陌生的氣味對我狂吠，我才想起：連安麗都沒告知，就直接來找她的家人，簡直是狗仔的行為。

安麗同意、並安排了一些朋友與家人讓我與他們聊聊。我對部落與山上的生活，才有了點粗淺的認識：這山中的微小聚落，有最少人使用的語言系統；人與人的關係很親密，幾乎都有親戚關係；小菜車大概下午四點會來部落兜售；十字路小吃部的老闆娘想開個鱘龍魚餐廳，但是她找不到水源；當奧萬大楓紅的時候，會有一點觀光客，其餘的日子沒有外人；親愛國小的小朋友看到我，會禮貌的說：「客人你好。」而我為此感到相當窘迫。

這就是當時她的爸爸媽媽相遇的地方啊？狹長的斜坡，彷彿有私奔的兩人的影子，外婆是追到哪裡才氣喘

呀呀地停住呢?「Yaki 病重以後,就是住在那裡。」她的表弟指著屋前的空地,已經什麼也沒有了。我想像那是一間小小的、沒有什麼光的小木屋;我問外婆到底叫什麼名字呢?「Yaki 叫什麼名字啊?」表弟衝著屋裡間,原以為這是一個很簡單的問題,沒想到幾個老人卻在那爭論不休,直到最後我得到的名字,好像也有那麼一點不確定。故事逐漸被淡忘了,要追回來也不是那麼容易。我也見到她的大阿姨,中風了,什麼都問不出來。「外婆的事我大阿姨最清楚了。」她說。但已經來不及了。

不過,總算有了場景的氣味,憑著這氣味,我完成了《女子安麗》的初稿。

擘劃

《女子安麗》為戲曲夢工場邀演節目,我與朱安麗老師的「配對」,則是由策展人張啟豐老師促成。戲劇內容一開始便定調為朱安麗的生命歷程,獨角戲的形式則是討論後共同決定的。我們進行了大量的訪談,加上前述的田調旅行,我思考這些故事訴說的方式——「說話的是誰呢?」且這個說話的角色,必須能展現朱安麗的表演技巧,也就是所謂的「因人設戲」:以演員的表演為主,設計適合展現的橋段。為她的生命歷程截取片段,場景與場景之間不一定有緊密的聯繫,宛如四散的拼圖,但要像「折子戲」,每段都有看頭——重點還是演員的表演!

這是一名京劇演員面對泰雅身份的作品。戲曲與原民在身體與音樂上完全不同,這天南地北的文化該如何融於一爐?以安麗的條件客觀來分析,戲曲的比重可能還是大些。但族語、原音、泰雅的符號(表演的、視覺的)要怎麼存在於一桌二椅的紅氈地毯上呢?

我決定以「原鄉」與「外來」、「天然」與「裝飾」的分野,來梳理「泰雅」與「京劇」在本劇的定位:

一名在部落長大的孩子，因為家境的關係，去學習了遙遠文化的戲曲，改變了口音、改變了身體姿態，成為拔尖的演員，卻離自己的故鄉越來越遠，而她想找回家鄉的語言。於是，戲曲的表演成分會隨著演出推進逐漸淡化，日常生活的她會漸漸浮現在舞臺上，象徵著她褪去了戲曲的外衣，逐漸找回原本的文化。

我得承認：這是一項危險的工作，因為我正在定義朱安麗本人，而這不一定是她真正的想法，我不知道她會怎麼看待這個文本？或者，她是否有意識：自己正在被我定義？無論如何，必須給出定義（詮釋），否則創作無以繼續。

第一場　無話（花旦安麗與物件外婆）

我為她設計了戲曲「自報家門」的開場，她自稱「生在番邦」，以韻白介紹了自己出身於親愛部落。她跑著圓場，划著水袖來到外婆家。京劇成為了文化符號，代表所學、代表隨著中國政府落腳臺灣所帶來的文化移植。過去的她對於自己的出身會害臊──那是一個原住民受到歧視的時代。而京劇的世界觀：一向以天朝自居，外邦皆番。自稱「生在番邦」凸顯了她矛盾的處境。

在舞臺指示中，外婆是一塊泰雅織布，在正式演出時，改為一株蕨類盆栽。族語以口簧琴的聲響替代，韻白與口簧琴，兩者已無法溝通。此刻安麗龐大的哀傷，皆轉化為水袖與唱腔，但情感也無法溝通。外婆無感。

第二場　學戲

1　小花旦安麗與姊姊

她非常懷念過去與姊姊一同上學的天真時光，但也因為姊姊病重，家裡負擔加重，導致她必須離家學戲。

這一段採用京崑常見的「遊園」場景，以細膩的姿態，將無一物的空臺展現為百花綻放的花園。演出時，幾株盆栽錯落放置，她穿梭其中，仿若山林再現。

2　武旦口訣與洋娃娃

《水滸傳》母夜叉孫二娘的定場詩，是小戲子啟蒙練嘴的段落，所有初學者都必須過這一關，矯正唇齒牙喉舌。不夠標準的「呲了」，經過戒尺攪舌——這最幽暗痛苦的體罰——成為京片子的「吃了」，象徵著原始的文化與族語，遭到強制拔除。

3　給父親的信

藉由一封給父親的求救信，自述學戲的痛苦。這種痛苦，幾乎所有學戲之人都必得經歷。讀這封信時，安麗展現了清晨練習早功、拉筋、吊嗓、走圓場，顯示她已漸漸融入戲校的生活，不自覺地將戲曲的身體與文化性，融於自我當中。

4　劇校安麗的日記

這一段展現了大阿姨與姨丈來臺北探望她的過往。為了有清楚的情境，採取日記體形式。大阿姨捎來父親的回信，僅「吃得苦中苦，方為人上人」，寥寥數字，她演起這段總是淚如雨下。

演出《女子安麗》後沒多久，她的父親過世；之後的公開場合，安麗多次提及父親給她的提醒，才有了今日的藝術成就。這封信成為她與父親一輩子的羈絆。

第三場　父親的章回小說

這一場挪用京劇《紅鬃烈馬》的角色關係，將奔走西涼的薛平貴，苦守寒窯的王寶釧，與西涼的代戰公主，移植到她的父親、中國的大媽、與泰雅的母親三人身上。而在文化符號上，西涼代戰公主其「番邦」形象，也與她第一場「自幼生在番邦」的臺詞吻合。薛平貴身不由己，困在西涼的經歷，讓兩岸分隔的外省族群很有共感。

這也是偏向「父親視角」的一場，卻以兩位妻子的觀點敘述，其父在《女子安麗》當中近乎消失，有觀眾曾對此提出討論。而我認為：父親所代表的外省文化其實一直存在，便是她一生所學習的京劇──這齣戲的表現形式──不提及其「外省第二代」的身份，是因為她從未因此感到矛盾。而本劇所著重的，是她與泰雅、與祖母之間的拉扯，文化認同自然集中於泰雅。

1　王寶釧，大媽

她扮作王寶釧，苦守的卻不是薛平貴，而是一名叫做「朱永富」的男人。自男人離去後，她年年納製新鞋，等他回來穿。這段的唱詞與身段源自〈別窯〉一齣，乃是薛平貴接獲軍令，須立即啟程，攻打西涼，此去不知何年何月回來。他與王寶釧告別，寶釧不肯、平貴不捨，兩人相互拉扯，有精彩的身段展現。將〈別窯〉與父親的真實經歷融混，有著詭異的契合。

附帶一提：安麗總抱怨這段末兩句「年年納鞋念離人，年年盼無夜歸人。」相當拗口，過去的傳統戲沒人這麼寫的。我問：「那我該怎麼寫呢？」她說：「哎，反正現在跨界創新，什麼怪詞都可以唱了。」

2　代戰公主，親媽

她扮作代戰公主，只不過這西涼非彼西涼，而是山中的一間雜貨舖。她認識了一名教書先生，與之戀愛私奔，不料卻被媽媽發現，兩人大戰一場，最終媽媽落敗，情侶二人離去。

最初安排這場戲，頗為七上八下，因為要「一人飾二人打鬥」，別說她沒見過，連我都不敢想像。不料很快便排演出來──代戰使花槍，母親使槌，其實也就一隻把子；代戰嬌蠻、母親粗野，其實一人左右來回。不料在演出時，安麗自述說：「這是全劇最輕鬆的段落。」因為不必耗費心神，「要耍花槍，這有什麼難的？」她說。

第四場　田調（現在的安麗與質疑的族人／我）

這一場，是我對她的挑戰。

《女子安麗》到底是一齣怎樣的戲？京劇演員朱安麗回歸泰雅認同？還是她決定要返鄉貢獻？或者她完成了自己的文化追尋？坦白說，一開始我非常焦慮，因為我似乎對安麗投射太多「應該對原住民文化有更多認識」的期望。她說：她希望能唱一首原住民歌謠，可是外婆唱了什麼呢？「不記得了。」她說。這個問題我也問了家族的其他人，也沒有人記得。當時，我把它視為家族記憶的斷裂，是一種不可逆的遺忘。

於是，一個古老的聲音，以族語問著她對部落的記憶、對外婆的看法。她的回答始終在邊緣迴盪，不太記得了、或者答非所問。直到那聲音質疑：「你為何要在那邊，假裝你聽得懂我說話？」對啊！安麗就是因為聽不懂族語，才被外婆罵忘本。我對她的挑戰，便是看她是否能誠實的表現：她其實與自己的和解對象（原民、部落、文化等等）仍有一段非常遠的距離。

可當她以族語唱出了〈織布歌 tuminu’〉，一首最簡單的童謠，觀眾抱以熱烈的掌聲，因為我們看到的不是她與文化的距離；而是那距離，其實是一種生命的無奈。

第五場 幽靈（現在的安麗與外婆的靈魂）

這一場以最直接的方式與觀眾訴說，也就是當我聽到那些故事，安麗與我訴說的一樣。

表弟中風後口出族語，家族為了撫靈，對外婆執行泰雅儀式這段往事，多年再看：表弟不由自主地口出族語，彷彿生命最重要的記憶從封印下被解放。暗指族語，血脈關係乃是刻劃在基因中的記憶，你以為遺忘的，其實忘不掉。

泰雅的撫靈儀式，除了相當有原始性，更暗示我們即將來到最重要的除靈階段，故事的另一位主人翁——外婆，即將現身。安麗樸實地敘述第一場〈無話〉的真實境況：外婆指責她忘本，而她十歲便下山，從此沒有回家，如今又怎能責怪她呢？

一塊泰雅織布被取出，她鋪在劇場中央，回憶著與外婆的時光，光線昏黃微弱，就像部落小房子的鎢絲燈泡。外婆仿若附在安麗身上，她以外婆的身份，原諒並包容了朱安麗：「山在那等著你，濁水溪在那等著你，部落就在那等著你。不回來也不要緊，說著家裡的故事，說著我的故事，部落就在你的故事裡。」訴說故事，也就是傳承家族記憶最好的方法。

外婆的獨白該如何處理，在劇本中留有一段舞臺指示「她微醺起來，拿起一個酒杯，成為外婆，但身段還是京劇的，以下臺詞為泰雅萬大語」。這場原是希望挪借安麗的拿手好戲〈筱派貴妃醉酒〉，配合著族語做出表演。大抵也有「文化融合」的投射與希望？當時她試了一下，便拒絕了這項指示。她說：「前面已經有很多戲曲展現了，這裡讓我好好說話吧。」當下雖然感到可惜，但尊重傳主的詮釋權，也接受了她的提議。如今回想〈筱派貴妃醉酒〉的閨怨心思，確實與這段自我和解差異甚大。而如今的表演版本，更以一種身段心完全投入的狀態，在她身上展現了外婆的神情、語氣、態度，那是寫實而細膩的自然表演，在戲曲演員身上難得一見。

回溯

戲演完後，獲得非常大的迴響，臺北海鷗受到難得的關注，多方邀演，可始終再演不得。除了實際的製作考量（錢太少！），這齣戲無法再演的原因，也與如手術般自剖的性質有關——這戲實在太折磨了。演畢隔年，得知她辭去了國光劇團的正職團員，只為了回埔里多陪陪母親，我心中非常震撼，當時的戲劇顧問張啟豐開玩笑說：「都是你害的。」沒多久，她的父親逝世，在傳藝金曲獎的得獎感言中（安麗以《費特兒》拿下最佳演員獎），她感謝父親的叮嚀「吃得苦中苦，方為人上人」，而我知道那苦到底多難以下嚥。又過了不知多久，她淡淡跟我說，當時接受訪問的大姨丈，因為家裡巨變，人走了。我心頭一震——那些對我而言不是角色，都是活生生、曾經聊過天的人。他們雖然只是田調的對象、生命的過客，但透過創作，我彷彿與之相處了更長的一段時光。

《女子安麗》不是戲，而是一個人真真切切的人生。重演人生太困難，也許一次就足夠了。

《女子安麗》

※附註

此劇原名為《奴家安麗》

一・無話

奴家安麗，泰雅親愛人士，自幼生在番邦，與山林溝通無礙，樂天自然，逍遙自在。無奈家境貧寒，十歲便下山，習學中原曲藝，如今數十載已過，倒也有些成就。而這山上的事麼，卻也漸漸淡忘了。

這且不言，今日有家書前來，得知外婆病危，家父命我即刻回轉，正是：樹欲靜而風不止，子欲養而親不待。

（圓場，喚門。）

外婆，外婆在家嗎？

（檢場上椅子，椅子上掛著泰雅布。）

（探門，入門。）

（沒有反應。）

外婆在床上躺著呢。外婆，安麗來看您了（哭介）。

外婆，我是您的安麗呀

──外婆不作答

外婆啊

（唱）離了家園三十載，耳鬢霜白鄉音改，至

親相見不相識，無應無答好悲哀。

外婆，您倒是說話啊。

（口簧琴的聲音。）

外婆您說什麼呢？

（口簧琴的聲音。）

孩兒不明白。

（口簧琴的聲音。）

我還是聽不明白。

（口簧琴的聲音。）

您可以說國語嗎？親愛村的話兒我已淡忘了。

（口簧琴的聲音。）

那日，外婆說的是番邦言語（親愛村的話兒），奴家一句都不懂，只有最後一句是聽得清清楚楚。

（泰雅字幕：rumungi ci inohan ule' na ule' inbahang）

她說：安麗呀，你怎麼忘了本？

二‧學戲

（捻花、遊戲科。）

之一

（唱）學堂路途遙遠，一路百花吐豔，恆春嬌媚，與姊姊行路相伴，不知是上學還是遊玩？

上學去囉

姐姐，快來。

這花好看，給你，等等，歪了。

姐姐，這有果子，試試，

（唱）山野間百果豐滿，鮮紫脆紅晨露均霑，捻一顆姊姊與你嚐鮮，不知是青是熟是甜是酸？

哎呀，好酸啊。

（玩水科。）

姐姐，好清的水啊，我們下去玩玩，這水好涼啊，快下來呀！

（唱）濁水溪畔是我家後院，跳石而行涉水而穿，水花兒濺浪花兒翻，不知是上學還是遊玩？

姐姐呢？你不是答應我要陪我一起玩嗎？

姐姐怎麼了，怎麼沒人跟我說呢？

姐姐到底上哪去了？

（安玩著娃娃，以下家家酒的方式呈現。）

之二

（安麗唸開蒙段子。）

「我本江湖女豪家，女豪家，**鬢**邊斜插一枝花；不會穿針並引線，學會武藝走天涯。拉硬弓、騎烈馬，拐子、流星任我耍；有人問我名和姓，江湖人稱『母夜叉』。」

唸得還可以。

——呼。

你早飯吃了嗎？

——呲了。

我再問你一次，吃了嗎？

——呲了。

我再問你一次，吃飯了嗎？

（痛苦的呻吟聲。喘息。哭泣。）

吃了嗎？

——……吃了。

之三

（基本功，整場的信都在練功狀態。）

父親大人膝下：

爹爹，孩兒來此三月有餘，每日生不如死，清晨練功、挨打、午後練功、挨打、傍晚練功、挨打。老師說我山裡來的口齒不清，整天找我麻煩，我一心只想回家，求爹爹成全。

姐姐的病好點了嗎？幫我跟姊姊說，我很想她，還想跟她一起上學。如果病好了，家裡的錢是不是就夠用了，我是不是就可以回山上了？我是不是就可以回家了？

女兒安麗叩上

之四

今天練功完，同學跑來跟我說：「朱安麗，有人來看你了！」我以為是爸爸媽媽來了，好著急，趕緊跑回去，差點絆倒自己。回到宿舍，原來是大阿姨跟姨丈來了，我還是很高興。大阿姨看到我一直抱著我說瘦了瘦了，然後我劈腿下腰表演給他們看」——

「你們看，我會這個——還會這個——還會這個」（她像獻寶一樣秀了很多招）

他們都笑得很開心。我問爸爸媽媽呢？

他們說親愛來來臺北實在太遠了，姐姐還在生病，弟弟又太小，不能來。

喔。

但是阿姨從部落裡帶來爸爸的信喔！而且，姨丈也帶了一個很漂亮的娃娃給我，我還是很高興，很高興。

我抱著信跟娃娃，跟他們說再見，大阿姨說會再來看我，我很希望他們再來看我，他們走得時候，沒有回頭，我希望他們能帶我一起回去。

爸爸的信上，只有一句話：「安麗吾兒，吃得苦中苦，方為人上人。」

三・父親的章回小說

之一　寶釧

（她急急忙忙地換著衣服。）

對不起！對不起我誤了！今天練什麼？別窯？要我去王寶釧？我不會啊？我平常不是去代戰公主嗎？王寶釧什麼詞我都不記得？在口袋裡啊？（催場鑼鼓響起）等等，這個是對的嗎？王寶釧不是跟薛平貴嗎？這朱永富是誰啊？

（補鞋身段。）

奴家王氏，河南駐馬店人士，四十載苦守寒窯，只因夫君朱永富，遠走臺灣，分隔兩岸。遙想那日，我納製鞋底，他卻來與我辭別。他說：共匪一日不滅，吾等一日不還。沒想到這一去未曾回轉，我終日縫補，只願盼得郎君歸來。

（別窯身段。）

遙想郎君別窯景，四十載來如轉瞬，

遠走他鄉身保穩，苦守寒窯守孤燈。但願亂世早平定，鴻雁書信到窯門。流淚眼觀流淚眼，斷腸人送斷腸人，王氏女捨不得朱永富，朱永富難捨結髮妻。

（走圓場。）

——夫君，不要走啊！

嘔呀！

年年納鞋念離人，

年年盼無夜歸人。

之二 代戰

對不起對不起我誤了，今天我演什麼角色？代戰公主？這個我熟，沒問題（檢場拋槍）等等？與朱永富私奔的那段？哪有這一齣啊？這代戰公主不是跟薛平貴在一起嗎？這朱永富是誰啊？

（撿場上一枝花槍給她。）

我本番邦女將台

御領眾兵據山寨

不識兒女情長短

操弓練馬逍遙哉

咱家，代戰公主是也，我統御這山寨，其實是一小店鋪，這眾兵嗎，就是這百班雜貨，每日盤點眾軍，軍事們（有！）演兵操練（啊！）——花生油，有，鹽巴，有，白糖，有，米酒，沒有，山上用量大，得補。唉！日子好生無趣。

那日，來了一個中原的教書先生，名喚朱永富，來我這店鋪，買了杯涼水，只見他長得眉清目秀，溫文有禮，村裡的一千傻物，具不能比，我心底好生歡喜，便與他私定終身，趁夜要逃離這親愛村。不料此事卻被我媽媽知道，當晚，只見她攔住去路，大叫一聲：吒！非我族類，其心必異，你怎可與外人通婚？我是百般解釋，無奈媽媽不聽，提刀便砍，我只得提槍伺候，大戰數百回合。

（花槍，勝。）

媽媽呀！

(唱) 朱郎他風度翩翩才情廣

代戰女愛好自然深山藏

談經文論地理我見識長

井底蛙欲窺天我要闖一闖

媽媽不依，是我不從，氣得她破口大罵：妳走，就別再回來！我只得牽起朱郎，離開親愛。

四·田調

其實，爸爸媽媽後來還是回去親愛了，嚴格來說，是懷著我姊回去的。外婆很生氣，要接受他們唯一的條件，就是我爸爸必須入贅。

（泰雅語 OS：「maga amol na ci'uli ka yaki su（你外婆是個怎麼樣的人？）」）

我外婆啊，我們都叫他 yaya，yaya 其實是「媽媽」的意思，我們從小就跟著我媽叫。

yaya 很慓悍啊，前面的表演是有點誇張，但喝起酒來會跟男人打架是真的，部落裡的男人都怕她，硬要比的話，她大概就像孫二娘，很霸氣那種感覺。

嗯，這樣的 yaya，男人緣卻一直很好，她結過兩次婚，也離了兩次，有很多男朋友，我大阿姨都說她是親愛村的伊莉莎白泰勒。

（泰雅語 OS：「yasu cel celun tutux ka insa na alang na（你記得部落裡的事嗎？）」）

我十歲就離家了，所以幾乎沒什麼印象，嗯，沒什麼特別好講的。我以前在山上會說母語，跟 yaya 都是嘰哩呱啦的，後來到了臺北，根本沒機會說，就忘記了。如果要問我 yaya 的事情，應該問我大阿姨，她什麼都記得，yaya 的事、我小時候的事都知道，但是

她去年中風了，人傻了，問什麼都不知道。

（泰雅語 OS：「rumungi si ci inohang la ma mi yaki su
（所以外婆說你忘本？」）

什麼？

（泰雅語 OS：「rumungi si ci inohang la ma mi yaki su
（所以外婆說你忘本？」）

我不覺得我忘本，我還記得……我小時候很愛哭，yaya 嫌我麻煩，也不知道怎麼照顧我，就把我抱到豬圈，豬看到人過來以為有吃的啊，就全部勾勾湊過來，我嚇死了，哭得更大聲。就這樣，我常常被 yaya 丟到豬圈裡。

（沉默，無人回應。）

嗯……我最喜歡 yaya 的紅豆飯，過新年的時候，部落裡的老人都會煮，我們過的是新曆年，這是被日本人統治過的遺風，紅豆飯的滋味是我們部落在外地工作的年輕人最懷念的家鄉味。

（泰雅語 OS：「ini su lunglung ci a'ubinax moh maki
alang la（你有想過回到部落裡住嗎？」）

（沉默，無人回應。）

團裡很忙，小孩也都在臺北上學，而且我爸爸媽媽現在也都不在山上了，現階段不太可能。

喔！我學了一首泰雅族的歌，叫〈織布歌〉，做這個演出，我就是希望能告訴外婆，我不是一個忘本的人，我也想把母語學回來，現在，我就來唱這首〈織布歌 tuminu'〉。

（泰雅語 OS：「hunco' su ka matantama ki, yosu na ba'
mung ci ke mu（你為何要坐在那邊，假裝你聽得懂我
說話？」）

（她唱起歌，萬大泰雅語。）

織布 織布 奶奶在織布

織布 織布 奶奶織衣服

好聽嗎？

不是，已經沒有人記得 yaya 到底唱過什麼歌了。

（泰雅語 OS：「pinpungan si ni mawas ni yaki su on（這是外婆對妳唱過的歌嗎？）」）

五‧幽靈

多年之後，yaya 曾以一種有趣的形式回來過。

我的表弟中風了，才三十多歲，他跟我一樣是個都市原住民，早就沒再講母語，可是當他從床上甦醒過來，一開口劈哩啪啦全是母語，醒過來的他相當緊張、驚慌，他說，yaya 來找他了，一直罵他，讓

他很害怕。我們家裡跟 yaya 最好的人是我的大阿姨，他要求我們在他的枕頭邊，擺一張大阿姨的照片，可以把 yaya 鎮住。

我們照做了，但顯然如此還不夠，舅舅想起來，yaya 過世之後，是用教會的形式安葬的，但卻很久沒有用泰雅的方式慰藉她。那天，舅舅帶著好幾塊生豬肉，走了好多路，爬了好久的山，來到我們家族的那塊地，早在日本人把泰雅、賽德克群聚在親愛村之前，真正屬於我們的地方，他們回到那裡，大聲高喊外婆的名字：Piyu aki Shilu──Piyu aki Shilu──Piyu aki Shilu──Piyu aki Shilu──，他們把豬肉往山林丟，往不可測的山谷丟，往彩虹橋的那端丟，Piyu aki Shilu──，yaya 來拿妳的禮物啊，不要再來擾亂生人的世界，子孫都過得很好，都很有成就了，妳可以安心離開啦，趕快過彩虹橋吧。聽說我表弟再也沒有夢到 yaya 了，都是我大阿姨跟那幾塊豬肉的功勞。

表弟沒有再夢到 yaya 了，那我呢？今天我為什麼在這裡跟你們說我的故事呢？

當年 yaya 中風，她無依無靠，只得回到那個已經離開的家，我的第二個外公不忍心前妻生病無人理會，把前院的一個小房子讓給她休養，但也沒讓她進家門。

當我去探望她時，yaya 狀況已經很不好了，她知道時間不多，她跟我講了很多的話，跟我說了好多好多的事，好像要提醒我什麼，但我一句都聽不懂。她發現我根本聽不懂，嘆了口氣，說了一句話，我倒是聽明白了：「妳真是一個忘本的孫女呀。」

這是她對我說的最後一句話。這句話像幽靈一樣糾纏著我。

我沒有忘本，我十歲就離家了，這不是我的錯。

爸爸要我去劇校，我去了，爸爸要我吃得苦中苦方為人上人，我吃了，我吃了，我吃了，我吃了，我吃了，我吃了，我吃了，我吃了，我說話一點口音也沒有，是因為我是一個專業的京劇演員。我一輩子學習戲曲，我十歲離家，我當然不熟悉部落的事情，我會唱「穆桂英在馬上忙傳一令」，卻不會一首您從前的歌，這不是我的錯，您怎麼可以怪我呢？

（她唱起歌〈織布歌 tuminu'〉。）

這首歌在說：織布、織布、奶奶在織布、織布、織布，奶奶織衣服。這塊布，是她親手織的，是她留給我的最後的禮物，好像在提醒我：不要忘記，妳始終是泰雅族的子女。在她的遺物裡，有一個破破舊舊的皮夾，那是她一直帶在身上的，打開來看，裡面有張照片──是我的照片。

我舅舅長途跋涉回到那塊地，用幾塊豬肉安撫了 yaya 的幽靈，我要怎麼安撫我心中的幽靈？

（她拿起那塊布，披在自己肩上。試著比劃，試著成為外婆。）

她豪邁、能喝也愛喝，她唱歌，她不顧世人的眼光，遵從自己的慾望，她殺氣騰騰，追著自己私奔的女兒到山下，她沒耐性，把孫女丟到豬圈給豬來養，她離開了她的家，最後，卻還是回

到自己的家。

（她微醺起來，拿起一個酒杯，成為外婆，但身段還是京劇的，以下臺詞為泰雅萬大語。）

安麗，你來，陪外婆喝一杯吧！不要緊，沒有要你過彩虹橋，過來陪我喝一杯吧。還記得我釀的小米酒的滋味嗎？甜甜蜜蜜，就像愛情，讓人回味，一直回味。你在城市裡過的好嗎？一個人應該很辛苦吧？很抱歉我從來沒有看過一場你的戲，即使我看不懂，即使親愛跟臺北那麼遠，我都應該來看看你，這麼多年，安麗你辛苦了，小安麗也辛苦了，不會說族語沒關係，你身體還是流著我的血液，我的驕傲、我的任性、我的放肆、我的豪邁。再喝一杯吧！要是你想，我們可以隨時喝一杯，山在那等著你，濁水溪在那等著你，部落就在那等著你。不回來也不要緊，說著家裡的故事，部落就在你的故事裡，你做很多了，謝謝你，安麗。

Anri, awah, (安麗，來) wahiy cu gunlu ma'abu' ci utux kopu'. (陪外婆喝一杯吧) ini hico', (不要緊) (arat misu tung paskakiy hungu na amutux. (沒有要你過彩虹橋)

awah, (來) pagaluw ta ma'abu'. (我們一起喝一杯)

ba' un su ka sinkanahang na pinaguw na? (還記得我釀的小米酒的味道嗎？)

cacibing (甜甜的) yona maskisli na mukes ule' kanel lu malikur (就像一對戀人的故事) lunlungun mu carung lunlungun mu (回味、回味) ramas ka inki su alang banux? (你在城市過得好嗎?) matabuk su ong? (一個人很辛苦吧？)

bahuw la, (很抱歉，可惜) anak utux at cu minsa matox ka sun sibay hani. (我從來沒看過你演的戲)

anak cu ini kaba matox, (即使我看不懂) matuhya ta, (即使我們距離的這麼遠) kicu musa tagit motox sinang, (我都應該來看你)

yalagay ingkaralang la, (這麼多年) Anri wal ki kora ka abuk su la ong (安麗，你辛苦了)

（Anri matabuk su nat cu ka ule'su hang（安麗，小時候的你辛苦了）nanu micuw matabuk su na（現在的你也辛苦了。）

anak su nak ini kaba kumaral ci ke' ta,（就算你不會說族語）utux ta nak ramurux na.（你身上依然是流著我們的血液）

mananag ka lilungan mu,（我的驕傲）kuring nak ka galan mu ci ke'（我的任性、放肆、豪邁）paluhing su nak kinang.（就跟我一樣）

awah,（過來）abu' ta tutux luri,（我們再喝一杯）anak kanong,（只要你想）ini su buti' nel cu sani（我隨時在你身邊）

anak kanong（只要你想）nel ka ragex,（山依然在）luling' alang.（濁水溪流、親愛部落）nel mana sinang.（都在這裡等你）anak su ini awah ga.（不回來也不要緊）tagit kumaral ci inki su morong（說著家裡的故事）ci inrakesan su alang.（說著我的故事，部落就在你的故事裡）tababale nak manahang ci hi su.（你做的很多了，保重自己的身體，謝謝你。）

Anri, tehuk ninil a kay⋯（安麗，我言盡於此 再喝一杯，再見。）

（劇終。）

告白／解之後：《女子安麗》裡的兩個名字

吳岳霖

劇評人、自由編輯與戲劇構作。國立中正大學中國文學碩士，國立清華大學中國文學系博士班肄業。現為《PAR 表演藝術》特約編輯、「表演藝術評論台」與「Reprise! 音樂劇評論站」駐站評論人，並任教於國立清華大學通識教育中心。關注當代戲曲、跨文化劇場與非典型空間創作，著有《擺盪於創新與傳統之間：重探「當代傳奇劇場」（1986-2011）》（2014）、《鏡象‧回眸：國光二十劇目篇》（2015）等。

作為一齣獨腳戲，《女子安麗》以「性別」與「姓名」命名，書寫朱安麗成為一位京劇演員的故事，也揭示某種指向自我的陰性書寫。同時，身為泰雅族與外省第一代的婚配子女，她在扮演與自述間吐露自己與父母、yaya（指的是朱安麗的外婆）彼此交織也各自獨立的生命歷程，讓口簧琴與鑼鼓點、字正腔圓的國語與（不一定標準的）泰雅族語、京劇服飾與泰雅織布、戲曲身段與原民祭儀，既是漫天的符碼，亦是反覆黏貼、拆除於自身的身份認同。

名字，正是指稱身份最清晰的代號。而在《女子安麗》之後再次回望，這部作品其實有兩個名字，在裡頭迴盪、回魂，然後充滿了回聲。

朱安麗：以原來的名字呼喚我

第一個名字，毋庸置疑是作為劇名的「（朱）安麗」。

戲曲演員的新編獨腳戲有條脈絡，除了讓戲文成為生命紋路，做自己戲路裡的主角，亦透過戲曲的發展途徑，將生命經驗編織入歷史敘事，體現政治史觀、文化詮釋等「大我」議題。（註1）《女子安麗》無論自覺與否，諸如〈學戲〉橋段裡針對捲舌音「ㄔ」的體罰，以及〈父親的章回小說〉中，外省第一代的父親與泰雅族女兒的母親的相遇，都讓「番邦」與「原住民」、「中原」與「外省」，甚至是「有無姓名」遊走於政治正確與否的邊界，而因朱安麗血緣與身份的矛盾性，於自述與自問間自明。

但，「女子安麗」終究是大時代軸線裡的某條支線，《女子安麗》也不過幽微地回應了整體史觀；同樣地，朱安麗似乎也在演出的那個當下才開始正視自己的位置，於是全劇既直面又迂迴，字裡行間充滿「自問」卻仍無力回應，呈現於編導不願明講的幾段話語，以及朱安麗表演時微微哽住的話頭。從全劇開頭對泰雅族語的「聽不明白」，接著破題的那句「安麗呀，你怎麼忘了本?」，再到她說著不覺得自己忘本，然後天外飛來一句泰雅族語說的「你為何要坐在那邊，假裝你聽得懂我說話?」，最後才坦言yaya臨終前的「忘本的孫女」如幽靈糾纏著她，形成一種循環。

劇中那場因表弟中風而用豬肉安撫yaya幽靈的祭儀，為的不是表弟，而是朱安麗，之後才能假借yaya的回魂，用泰雅族語、卻又是京劇身段的方式，於泰雅族織布上說著一封不存在的家書，成為《女子安麗》的最後一段戲。那幾句「安麗你辛苦了，小安麗也辛苦了」、「部落就在你的故事裡」、「你做很多了」，是託付於扮演的療癒，因自我告解與告白而放過自己。

《女子安麗》的最後一句臺詞是她的名字「安麗」，凸顯了自己名字的拿回與呼喚，是生命溯源，也是自身探索。特別是「安麗」這個名字得來不易，或者說，「回來」得並不容易——當年的京劇演員，入了劇校就依輩分取藝名，於是她在《女子安麗》之前的很長時間，都是為了成為「京劇演員朱勝麗」。之後的朱安麗，一度離開國光劇團，嘗試更多表演類型，再次回到國光劇團也改以「排練指導」的身份——她既是、亦不再是陸光劇校第3期「勝」字輩的朱勝麗，同時不只是京劇演員。朱安麗，是《女子安麗》之後的朱安麗的自我認同。

宋厚寬：自我的重整與認同

《女子安麗》是朱安麗自己演繹的自傳作品，也是編導宋厚寬經過一定程度的田調，運用語言、形式的彼此疊合與重組，創造出介於虛實之間的自述與代言，像是全劇開頭的自報家門、《父親的章回小說》中以《紅鬃烈馬》轉譯父親與母親的相遇等，都揉和了傳統戲曲的文本與形式。宋厚寬作為另一位創作者的第三方位置，讓出了作品與人之間忽長忽短、可親可疏的距離。

《女子安麗》首演一年多後，朱安麗再次擔綱宋厚寬的下一部作品《海鷗之女演員深情對決》(2021)，作為該劇戲劇顧問的我，意識到其乍看說的是契訶夫的《海鷗》，以及「女演員」朱安麗與大甜，實則在回應宋厚寬自我的矛盾與認同。相較於朱安麗，宋厚寬是「逆向」從現代戲劇跨入當代戲曲，自《賣鬼狂想》(2014)後的數年間，陸續執導京劇、歌仔戲、布袋戲等不同劇種。過程中，甚至懷疑自己是否要用「臺北海鷗劇場」創作當代戲曲，因為這是個「現代戲劇團隊」。（註2）面對界線的掙扎

與探問，在《海鷗之女演員深情對決》採取另種代言，成為既明顯卻又隱於文本的聲音。

由此角度回頭看《女子安麗》，所謂的「忘本」或許也迴盪在宋厚寬心中。也就是說，其呼應著不同層面的「身份」，身為泰雅族後代的京劇演員，與執導戲曲的現代戲劇導演（或者是，戲曲作品量多過於現代戲劇的導演），如何被認識，又如何藉此認知自己——朱安麗通過宋厚寬的田調與創作，保持與劇中角色的距離；而宋厚寬則藉朱安麗的表演，以編導的書寫為甬道。

《女子安麗》裡的「朱安麗」與「宋厚寬」，兩個名字其實互為指稱，未被言說的背面或許是《男子厚寬》。

因此，在《女子安麗》的告白與告解之後，朱安麗成為朱安麗，而宋厚寬則用《海鷗之女演員深情對決》再次迂迴追問自己的名字，通過創作延續自我的重整與認同——宋厚寬，是怎麼樣的編導？

註1：前述類型創作如廖瓊枝《凍水牡丹－風華再現》（2008）、李文勳《代戰》（2015）、李佳麒《回身》（2018）等。後述則有魏海敏《千年舞臺，我卻沒怎麼活過》（2021）作為代表。

註2：宋厚寬多以個人身份參與戲曲創作，直至《化作北風》（2019）後，才陸續有《女子安麗》、《海鷗之女演員深情對決》與《國姓之鬼》（2023）等作以「臺北海鷗劇場」為創作團隊，而我恰好是《化作北風》與《海鷗之女演員深情對決》的戲劇顧問。

《我好不浪漫的當代美式生活》

編劇／導演／演員簡介

Ihot Sinlay Cihek（卓家安）

花蓮阿美族人，根源於太巴塱及壽豐部落。2018 年開始積極回返及探索自身的母系部落文化，試圖將作為當代原住民女性夾纏於部落、都市／傳統、現代性之間所經歷的「挫傷」與「蛻化」，藉由各種表演藝術相關形式現身與發聲。近期編導演作品《我好不浪漫的當代美式生活》入圍第 21 屆台新藝術獎，文字創作亦曾獲後山文學獎、原住民文學獎、阿美族語文學獎等肯定。

《我好不浪漫的當代美式生活》首演資訊

◆ 首演日期：二〇二二年7月9日（六）下午二點三十分

◆ 首演地點：PLAYground 南村劇場

演出團隊

編劇／導演／演員：卓家安 Ihot Sinlay Cihek

執行導演：許邧

行政協力：王妮瑄、粘馨予

行銷宣傳：Miling'an Batjezuwa

平面設計：Navi Matulaian

舞臺監督：張智一

舞臺設計：鍾宜芳

劇照攝影：李欣哲、孫李杰

攝影紀錄：陳彥宏

燈光設計：黃俊諺

音響設計：陳旭華

音效協力：簡嵩恩、蔡秉衡、Kacaw Iyang、Sayun Nomin（游以德）

創作顧問：張笠聲、朱耘廷、李學明、徐堰鈴

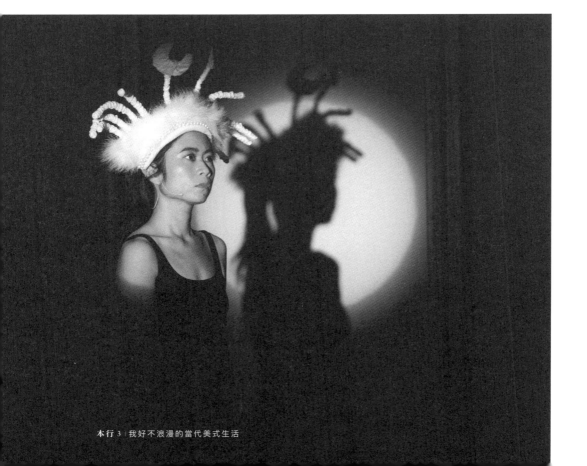

本行 3 | 我好不浪漫的當代美式生活

《我好不浪漫的當代美式生活》 創作自述／Ihot Sinlay Cihek

《我好不浪漫的當代美式生活》原是一次失敗的藝穗節嘗試——在登記場地那天，我特地在上班前的空檔衝去臺北車站附近的網咖（因為網速比較快）——結果還是搶輸了。

那是我剛開始產生「自己做戲」的念頭——作為名不見經傳的劇場演員，要有戲演其實並不容易——演到夢寐以求的劇本或角色的機會更是可遇不可求。比起到處參加 Audition，想要表演，最快的方式就是「自己來」，而不收場地費、報名門檻低的臺北藝穗節就成為當時最佳的機會。

臺北藝穗節在一時段（四小時）內裝臺、展演、拆臺的規定，意味著在藝穗節演出的作品必須短小輕便。既然以臺北藝穗節為目標，《我好不浪漫的當代美式生活》最初即設計為長度一小時以內的戲劇，且考量到成本與時間，最精簡的方式之一即是獨角戲；再加上《我好不浪漫的當代美式生活》中意欲討論的身體性與在場性正適合以獨角戲呈現，劇本即是在上述的條件中創作。

可惜在搶場地一節即出師不利，《我好不浪漫的當代美式生活》並未在該年的藝穗節中演出，這齣戲的演出計畫因此延宕。不過，當時的構想內容與後來於 2022 年正式演出的版本有不小差異，當時的劇情大綱如下：

劇情大綱：

演出語言：英語、華語、太巴塱阿美語

演出長度：45分鐘

我好不浪漫的當代阿美族生活

要當個堂堂正正的阿美族人，到底有多難？

當個原住民，是需要練習的。

和部落關係若即若離的 Panay，從小就被長輩告誡：好好讀書，離開部落，賺大錢。長大之後，書沒讀好，也沒賺大錢，回到部落，和家族關係不夠親近，還被罵「忘本」、「不夠 Pangcah」。滿腹苦水的 Panay 一氣之下，決定接受文健站的邀請，教老人小孩簡單的英語課，藉此在部落留下來，好好搞清楚到底怎麼樣才叫做「堂堂正正的阿美族人」。

學族語（比英文還難學）、砍草砍柴、穿族服（超熱）、種田（恨死小黑蚊）、打獵（很麻煩）、吃檳榔（好難吃）、罵民進黨、卡拉 OK、上教會、吃野菜、喝米酒／三合一／月桂冠──等到她學會一切技能，就能理直氣壯請 Sikawasay 問祖靈：「請問我夠 Pangcah 了嗎？」

──而事情當然不會是天真的蕃人想得那麼簡單。

「在這個部落本來就要受點傷。」

一齣英（語和阿）美（族語）夾雜、「現場實作給你看」的表演
一齣虛實夾雜的成長史／家庭史／政治史
一齣充滿恨的喜劇
一齣充滿愛的悲劇
一齣佔盡身份政治優勢才做得出的戲劇（原住民不只會唱歌跳舞了）

其中部份構想，反而出現在我2021年十月與阿姨、表妹合演，於北投舊城劇場演出的《發光的女孩》──

尤其是大量的「現場實作」，包含現場吃檳榔、嚼Fuka、調製部落常見的特別調酒「三合一」等等。而我所飾演的《發光的女孩》戲中主角Tiyamacan，則是一個有著太巴塱血統，抱持著觀光客心態短暫造訪部落，卻意外被族人熱情留下的角色⋯

在臺北土生土長的Tiyamacan，長大後尋根拜訪太巴塱，赫然發現自己竟然是部落裡人人傳頌的神話主角！但Tiyamacan本人卻對這段「故事」一點印象都沒有⋯⋯部落裡眾人言之鑿鑿，確定這個故事曾經發生，而Tiyamacan就是神話主角本人。在Maliko和Paha母女的幫（ㄒㄧˊㄝ）助（ㄆㄛ）之下，Tiyamacan留在太巴塱尋訪線索，試圖確認神話虛實，卻發現「發光的女孩」版本各有出入。在母語不通、適應不良的情況下，Tiyamacan要怎麼找到「真正」的故事版本？

《發光的女孩》為我首次和「部落劇會所」合作投案申請經費的製作計畫，也幸運獲得原住民族文化事業基金會的補助。「部落劇會所」為Kacaw Iyang創立，並由Muni Rakerake擔任藝術總監的立案劇團。我與Kacaw、Muni原為舊識，但劇團因二人平日忙於大學教職，久無作品推出，我起心動念提出要以劇團名義做戲，Kacaw和Muni也很歡迎。《發光的女孩》過後，我們三人談及當代劇場極少有原住民議題的戲劇──肢體、舞蹈、歌謠自是臺灣原住民表演藝術極出色的部分，但以大量語言敘事的展演相較少見。Muni、Kacaw與我皆有戲劇系所訓練的背景，也有大量演出的經驗，因此對於當代臺灣劇場的環境並不陌生，不時思考「原住民的當代戲劇會是什麼模樣」。不過，若想要自行創作，甚至啟動製作流程、搬上劇場演出，又是另一件事。作為毫無自備款的新興劇團，部落劇會所皆須以獲補金額，決定製作規模，也因此影響到文本的產出規模。

2021年，在吳政翰的邀約下，部落劇會所和PLAYground南村劇場合作，預計推出獨角戲聯演，亦為《你有幾分熟：3OLO聯演計畫》之始。這三齣連演的獨角戲分別為：Muni的《蝴蝶》、Kacaw的《女人國的她》

以及我的《我好不浪漫的當代美式生活》。PLAYground 南村劇場以邀演立場，提供相當友善的場租方案，部落劇會所也憑此計畫於 2022 年獲得原住民族文化事業基金會和國家文化藝術基金會的補助。確認獲得的經費足夠支持此次製作，即由我擔任製作人，策劃此次聯演。

也因為一開始即認知 PLAYground 南村劇場並非典型的黑盒子場館，而是一個身兼書店的複合式空間，因此在創作初期即有三齣獨角戲必須愈精簡愈好的共識。《我好不浪漫的當代美式生活》雖是三齣獨角戲中場景和角色最多的一齣，但每個場景皆是簡單的日常景象。事實上，由於在創作劇本之前即考量到預算的限制，「完全空臺演出的可能性」甚至出現在我構思文本的過程中。

創作《我好不浪漫的當代美式生活》之初即確立了幾個重點——「主角的缺席」、「大量的語言」、「大量的敘事」、「大量的日常」——極為普通的生活描寫，且幾乎不帶有任何清晰可辨認的「原住民符號」（沒有傳統服飾、沒有傳統歌謠、沒有儀式展演）為主，而太巴塱部落的象徵「白螃蟹」將是全劇中所有太巴塱意象的鏡像集合體。

2022 年四月，我在巴黎完成各場景大綱，確定每個場景及角色對於「巴奈林」的敘述內容；五月，開始產出各角色的臺詞——形塑每個角色對於巴奈林的態度後，臺詞並不難產出——畢竟取材自部落週遭最親近的人物：我的母親、阿姨、表姊妹等等，於我而言，就如將部落日常的對話濃縮成十分鐘的場景。

六月回臺後，開始密集進排練場工作——雖然說是排練場，但其實就是在隔離旅館和自己的房間裡像個瘋子一樣自言自語。作為一齣語言相當吃重的戲劇，每個角色的聲音塑造即是這齣戲的主要焦點。在反覆錄音、重聽的過程中，字句的長度、臺詞資訊的強度都經歷許多斟酌與修改。最明顯的是 05 【Amber（萬安員）】在 Podcast 錄音間】一場，因為有許多事件的交代與敘事，難免顯得冗長，因此是文本刪減最多的場景。

此外，由於預算限制，音效必須由我自己處理，因此回部落取材聲音和再度確認白螃蟹的故事，也對最終

的文本有相當大的影響。例如大旱與雨，以及「很努力不放棄」的精神、有點 K-pop 風的阿美族當代舞，都是在文本有了初稿後，又因回到部落的經驗而有所改動——在光復車站錄下列車進站廣播，意外發現錄音比想像中長，且聲響的質地使得白螃蟹原先的「語言」必須調整——甚至刪除，因此該場景後來成為單純「凝視」的非語言演出。

實際進到 PLAYground 南村劇場之後，器材和設備上的限制比原先溝通過的更為嚴苛。技術彩排時段的減少、燈區的安排改變、都使得原先的表演質地和整排時呈現的有大量差異，例如 03【黃 Nakao 在自家廚房】一場，開頭 Nakao 和丈夫萬哺路的對話，在舞臺上的空間感顯得較為模糊，燈光器材上的限制也讓這一場的困境難以處理，因此在開頭的臺詞就因此必須更明確地藉由臺詞建立場景；此外，PLAYground 南村劇場的音場畢竟不如正規場所，即便有麥克風的輔助，聲音的發散也讓表演更加吃力，最終在劇場週技術工作時依然在文本上取捨，速度的調整也讓文本在劇本週時有更多變動（逼死設計群）讓臺詞與資訊更加精簡。

回觀《我好不浪漫的當代美式生活》的創作過程，其實是不斷內縮凝鍊的過程——如何將神話與當代的生活以一個小時的篇幅演出，再加上極度緊繃的預算、場地和表演的取捨，使得《我好不浪漫的當代美式生活》的劇本其實在首演前都仍在修改，我在臺上表演時，臺詞也始終沒有咬死——作為編劇和導演的好處或許即是如此——回首看最初在巴黎寫出的大綱，毋寧是最重要的定錨，尤其我在實際演出時也仍然帶著一定的即興程度。有了大綱，確定必須說出的「重點」後，寫定的劇本對我此次的表演其實更像是能夠信手捻來的「材料」——有時候那正是劇場對我而言最為迷人與好玩之處（但對於舞監是惡夢，真的是抱歉呀智一），至於寫定的劇本文本——於我，那或許更像是一張網，網住所有能捕捉的，篩去太輕、太重的，但網格的彈性仍然保持著呼吸的空隙與線索相互牽引的動態。

《我好不浪漫的當代美式生活》

（花蓮王傅崐萁著名的出場音樂。（Hawaii 5-0 主題曲）
燈亮，出現一隻白螃蟹。燈一亮，音樂即乍停。
沉寂。）

（白螃蟹開口，發出（對人類而言）奇怪的聲音。）

（舞臺上的 LED 字幕機出現下列符號：
很っ久很久＠灝嵿垛 jyyuyy 鐭ㄌ仏闓＠＠欘緔
jo 閱蔣浰锛屽彲鑄嗒笁鑶藉彖鐑 y＠＠o 以前虹櫡锘兲
燺部落�World樺あ大旱绲《絳锛屶氚琓 fci 侉妸鐗＠！借祭
司濼锜瑰姞鏇乚悕祈雨瀛楄！闓(一)悋锛熼欏嬪ソ鍍恧
笁鑄鲜お宸村"鏈寫浍鑽勫 jo 嘯錫嵧栿寮 kgfp 忆）

（人類不知道祂到底想說什麼。）

白螃蟹（完全不理會字幕機，持續發出難以辨識的聲音）：JS:Plkjbs——ekhe-smek sld&%tfb;h——
lwehf——

（白螃蟹語畢，略顯疑惑地張望周遭，彷彿不確定是否有人了解祂的明白。）

（白螃蟹離去。）

（字幕機似乎壞了，跑馬不停：
浰锛屶很很很很很很很很很久久久以前前 makedal
大大鑶藉彖鐑以前虹櫡锘兲燺部落�World樺あ绲《絳锛
屶氚琓 fci 侉妸鐗＠！借祭司濼 yyyy 白锜 yy 瑰螃蟹
yyyyyyawa'ay ko o'rad 借祭司濼 yyyy 白锜 yy 瑰螃
蟹借祭司濼 yyyy 白锜 yy 瑰螃蟹）

01 【黃莉恩在光復鄉戶政事務所】

（在一片黑暗之中，響起黃莉恩的聲音。）

Panay Dongyi，呃，然後妳確定要把「白螃蟹」加到名字裡面？

林小姐，妳想恢復傳統姓名，不能這樣改吧？

（LED字幕機跑馬燈顯示：「外來人士在臺生活諮詢服務熱線將於二○二二年3月1日起改碼為1990，提供中、英、日、越、印、泰、柬7語諮詢服務」）

（光復鄉戶政事務所。）

（燈亮。）

（午休承辦的黃莉恩（33）正在和櫃檯對面的巴奈林解說。）

（她手上一邊辦手續，邊看著螢幕打著鍵盤邊說話。）

對我知道這很重要，可是不能因為白螃蟹托夢

給你，就要把白螃蟹加在名字裡面吧？這個好像不是我們太巴塱會有的取名方式。

而且，林小姐妳說妳從小都在臺北長大，突然這樣因為白螃蟹托夢就決定回來傳承部落的文化……妳媽媽是太巴塱人嘛對不對。哇然後就這樣回來，我真的很佩服欸。

像我雖然也是這裡長大，但我跟部落就還好啦，就沒有像妳這種熱情。而且我阿公還是頭目餒。

——對啊我阿公是頭目，這個工作啊，也是因為我阿公跟鄉長那邊談到的。我是約聘啦。噓妳不要跟別人講喔。

林小姐，妳說妳之前在哪裡工作？——家樂福？妳說請支援收銀那種還是……喔辦公室？哇那很厲害耶！外商公司耶！

妳說妳回來這邊是要做文化工作，那妳平常生活費什麼的怎麼辦？——補習班美語老師？喔妳說自強街那間小天才美語喔？我知道啊我認識那邊一個老師啊，陳欣瑞老師嘛，有有有，我們偶爾會一起去喝咖啡，我熟啦。

但是喔——

林小姐，妳已經不是第一個了。

我也看過很多返鄉青年啊返鄉農夫，後來都放棄了，太辛苦。大家都把部落生活想得很浪漫，但部落不是只有唱歌跳舞啊田園風光啊，部落是人，是很多人一起住的地方，人一多就會有問題，尤其太巴塱喔，全臺灣人數最多的部落，所以更多有的沒的。（手機鬧鐘鈴響）——噢噢噢噢一點了！等一下——

（黃莉恩開始滑起手機。）

不好意思啦我有一個IG團購，限量的，不好意思。妳有追蹤這個網紅嗎？「三分熟」？哎沒辦法因為他就辦在中午午休時間搶團購——林小姐抱歉妳等一下，還是妳也想要這個，限量防蚊液！很有用，尤其我們鄉下這邊小黑蚊好多喔，要待在部落一定要備著用啦。——不用嗎？好。妳的案件其實很快啦，但就是，妳要不要再去和鄉公所的母語老

師談談？妳再仔細想想是不是真的要放 Afalong——

（燈閃了幾下。鈴鐺聲。）

（黃莉恩忽然進入出神狀態，整個氛圍變得有些超現實。）

（數秒後，Line 電話鈴聲響起。她回到現實。）

啊！誰啦，啊我沒搶到防蚊液——喂，阿公——你等我網購沒有搶到嘟！嗯。好啦。Hay, a taloma kako malafi——嗯？，蛤，林小姐妳說什麼

妳想直接和頭目對話？

——阿公你等一下，我跟你講我這邊有一個民眾，她想恢復傳統姓名，想加白螃蟹在名字裡面——就是那個，太巴塱的象徵那個白螃蟹——她想問頭目意見這樣——你等一下——

（黃莉恩伸長手臂把手機遞出去。）

來妳自己跟他說。

（燈暗。）

（LED 字幕機：

jo 很久很久以前很久很久以前部落蔣淋錺岈彪鑄嗒笁鑲所有草木動閲蔣淋錺岈彪鑄嗒笁鑲藉豪鐐y@@@以前虹槠鋙夵焆部落鎵樺あ大旱绲〈絳錺岈氛瑕"fi: 佹婀鋼@！闓⊟恅錊焕欏嬪ㄟ鍍悉笁鑄鮃お宸村"鏈寫浯鑽勫jo 彏錫嶾柟寮kgfp忉awaʾay ko oʾrad，所有草木動物都死了，蔣淋錺岈彪鑄嗒笁鑲藉彖鐐y@@@以前虹槠鋙夵焆部落鎵樺あ大旱绲〉

02 【陳欣瑞在小天才美語補習班】

（音樂：舒曼，《童年即景》(Kinderszenen op.15: 1 Von fremden Ländern und Menschen)）

（燈亮。）

（LED 字幕機跑馬燈顯示：「小天才美語補習班 111-2 基礎對話班招生中！」）

（臺上有一張白板，寫著英文例句，還有一些 Pangcah 詞彙。）

（是巴奈林上一堂課留下來的板書。）

（陳欣瑞（45）的聲音從觀眾看不到的地方傳出來。）

（她正在和安親班老闆娘說話。）

——對呀那個遠雄悅來大飯店的下午茶，我認識那個陳議員的太太，她給我好多五折券，老闆娘我們下次一定要一起去，很划算！……噢，找巴奈林一起去嗎？當然好啊——

噢對，說到巴奈林喔，老闆娘，她是有幫我們英語課……多元化，有 diversity，可是都要考會考了，家長投訴很多次耶。她不教考試範圍，教鄉土文化……她上一次還想要在教室外面教小朋友生火，結果那個煙太多，派出所還派員警過來……

——哦哦對，老闆娘妳這樣講我就被說服了！

完全同意說小朋友適性發展，108 新課綱嘛。

——對啊我待會兒是幫巴奈林代課，她說臨時有事情要處理……這時間，啊是不是差不多了？那老闆娘妳再跟我說什麼時候有空，我們一定要一起去遠雄喝下午茶，好好，我先去上課。

（陳欣瑞出現在教室，戴著國高中老師們都會戴著的腰圍小蜜蜂麥克風，手持愛的小手。）

哎抱歉喔老師剛才在開一個很重要的會議。

好啦。好啦坐下——萬 Amber ！萬安貝，手機麻煩收起來，我是不是講過了。

我今天來幫你們巴奈老師代課，也好也好，幫你們班趕一些正經的進度。巴奈老師幫你們上到哪裡？

（她走到白板旁邊。拿起板擦要擦，又停下來。）

噢？這是什麼？哎喲。

巴奈林老師上這個啊？我第一次看到。

哎喲你們就是偏心，我上的課你們都擦得乾乾淨淨，巴奈老師的板書就留著捨不得擦喔。好啦我知道我就是沒有你們巴奈老師有趣。

哦巴奈老師真的對你們很好喔。補充很多課外知識。我來看看，我也來學點東西好了。這我自己都不會唸——o'rad，喔，這邊英文，rain，來 rain 是什麼，這很簡單吧？雨，rain。這個很重要喔會考一定會考——這個呢這什麼？白螃蟹？Afalong——

（燈閃了幾下。）

（陳欣瑞忽然進入出神狀態，整個氛圍變得有些魔幻。）

（數秒後，她手中的愛的小手因鬆手而滑落。回到現實。）

哦，剛剛講到哪裡，white crab，比較少看到喔這個單字。

——哇你看我們小天才美語不只美語，我們三

語教學，又有中文，又有英文，又有什麼，阿美族語。我們要感恩，大家好好珍惜這個機會，這別的地方學不到。妳們巴奈老師要教你們這些頑皮蛋，平常還去參加階層，還去社區發展協會，哎喲。

我自己覺得，巴奈老師就是一個愛國的典範。怎麼說呢，畢竟文化就是我們的根，老師以前也是很注重文化的喔，老師去學書法啊，學古箏，學琵琶，對不對。你們巴奈老師就是年輕人的典範，這麼努力，但老師現在不行這樣，老師有家庭了。

我沒有你們巴奈老師那麼厲害，聽說喔，連頭目都被你們巴奈老師說服，今年豐年祭很多傳統都要恢復耶，真的我很佩服。

啊對，萬安貝，妳之前那個新編的舞呢？不是說要在豐年祭少女隊表演，要抖音要直播了？果然，對嘛，我就覺得這個太新潮了，妳們巴奈老師怎麼可能同意！好啦，妳也不要太難過，現在傳統很重要啊，我也不是不能理解。我也是很尊重傳統的喔，老師之前在 Line 上面看到一個什麼林教授的研究啊，說臺灣人都有混到原住民血統，對

不對，你看看，所以老師也是原住民喔！老師也是很尊重原住民文化。

但你們巴奈老師有時候——我沒有要講巴奈老師壞話，沒有。也不要說我太負面，但我覺得有時候喔，人做事情喔還是要中庸一點，圓滑一點，這就是我們說什麼，smooth，柔順，圓滑。

哎我們這些老人講話你們一定也是愛聽不聽，但老師跟你們講，英文一定要學好，有沒有。會考也要考好，才有好的機會好的資源給你挑。

（她擦掉白板上面的阿美族語詞彙。）

來那現在考你們喔，這樣認不認得這個字是什麼意思？rain，來。對，雨。那還有沒有人記得阿美族語怎麼唸？

沒有！哎喲看看你們巴奈老師真的是白教你們囉。——我當然也不記得怎麼唸啦，這又不是我的文化對不對。

好來啦，課本拿出來了。上次上到哪一頁？

（燈暗。）

（LED 字幕機：

很久很久以前，部落大旱，沒有 awa'ay ko o'rad 雨，

所有草木動物都死了動閱蔣淋锛屵飇鏄嗒笟鑵藉彔

鐌 y@@@ 以前虹橲铻杰\博部落鎵樺あ大旱绲〈絳锛

屵氨瑕 fki 佹婀鐦 @！借白白白白白白白白白〉

03 【黃 Nakao 在自家廚房】

（黃拿告（56）拎著一袋藤心走進來。）

萬哺路，萬哺路我拿藤心回來了，Fayi 聽到是

你要吃的還多給我好多根欸。

我剛剛講到哪裡？

喔好我不要吵你，你看你的電視。

你之前萬安貝親師懇談沒去，我真的不想再吵

這件事情，我們和好了喔。我今天煮你愛吃的藤心喔，你今天想加什麼？啊你上次很愛吃的那個羊肉好像冷凍還有——還是之前那個莎朗？沒關係你再跟我說，我等一下去買。

然後吃完，Kacaw 那邊他們想唱歌，我們晚一點一起過去？在 Mayaw 的店。

（她一邊說一邊偷偷擦口紅。說著忽然手機 Line 訊息響。

她皺眉檢視。）

哎喲。

（Line 訊息通知聲不斷。）

哎喲怎麼一直傳——

巴奈林——太誇張，要我動作分解影片幾次？欸，我是不是很衰，我第一次當婦女組編舞，就要遇到這種不會跳舞的——到底是不是原住民餒？她說她媽媽是，但那個身體我怎麼看就是白浪的身

體──不理她也不是，理她也不是。我很願意教嘛，但不要自己沒跳好還在那邊糾正我什麼正統不正統──

你知道嗎她上次很認真要我們改穿黑色He' dal，說那才是傳統的顏色。開什麼玩笑，這樣我們重新做一套也是要幾千塊餒，她要幫我們付錢？而且紅色我從小穿到大，這個紅色我們阿美族也是穿一百年那麼久了也是好看也可以當作傳統了，我真的不知道她在糾結什麼──真的每次晚上來廣場練習的時候就是要跟我提這件事情──想到就氣。

（過程中Line訊息通知聲依然一直響。她老花拿遠錄影。）

什麼，三分四十秒到五十二──我看──好──

（她把手機立好，設定好自拍攝影，開始對著螢幕錄影。）

好，巴奈林，來，看好喔這邊就是這樣──

右腳這邊踏併──就這樣。

一二三四，二二三四，（一邊哼唱），左手畫好，這樣也要錄！

（她停下來，拿起手機停止錄影。）

（拿告去拿大臉盆，坐在凳子上，準備專心處理藤心。）

哎這個巴奈林喔，其實也是很難得啦，部落要找到跟她一樣認真的年輕人也真的不容易。但說實在話，多少人被她牽著鼻子走。好誇張，一個一個階層拜訪給她意見喔，還帶一堆她找來的資料，大家看到那個字很多，就被唬得一愣一愣，"hay hay hay" sanyu──哎老人家有時候耳根子很軟，又是頭目，被人家用「傳承正統」、「榮耀祖靈」一講，好感動，好相信，尤其最近我常常聽到他們在談那個白螃蟹Afalong──

（燈閃了幾下。鈴鐺聲。）

（黃拿告忽然進入出神狀態，整個氛圍變得有些魔幻。）

（數秒後，她手中的藤心因鬆手而滑落。她回到現實。）

啊。結果你看現在我們每個階層哪個不是累死？以前籌辦就已經夠累了，現在被巴奈林在頭目耳邊講話，哇多了一堆事情，多少傳統細節要重新來過。時代變遷精簡化是有道理的嘛，現在哪有人像以前一樣用一整個月的時間籌備 Ilisin？不可能啊是哪裡來的美國時間？我們是不是要跟時代進步嘛？你看你上次忙到就忘記去萬安貝學校。這就不對啊。女兒都顧不好了還文化文化，什麼是文化？文化就是吃喝拉撒顧好家啦。

算了我不要再講了不然你又不高興。啊你藤心要加羊肉還是沙朗牛？

嘿？萬哺路？（頓，改嗲聲）老公？

（無人回應。黃拿告感到奇怪，往客廳方向看去。沒人。）

怎麼我出門一下回來就不見了。

（黃拿告看到角落有一袋原先沒有的東西。）

（她打開來，裡面有個紙條。她讀了，氣急敗壞，拿出手機撥號。）

喂？萬哺路，萬哺路你在哪裡？你跑去哪裡？Mayaw？不是約九點嗎？誰？巴奈林？你——你跟巴奈林在那邊幹嘛？

什麼？不是，我不管你們整個階層是不是在那邊，是怎麼樣哈？還有為什麼我這邊有一袋藤心是巴奈林送給你的？這寫什麼，「知道哺路哥很喜歡藤心，最近辛苦了」，巴奈林送你藤心幹嘛？蛤？你們全部人在那邊跟巴奈林幹嘛？——什麼跳舞跳不好在哭心情不好被 Kaka 帶去安慰，是怎麼樣那你

就一定要出席是不是？你有沒有想過今年的編舞老師是誰？是你老婆！你有沒有顧慮我？我難過你有安慰過嗎？你們這些人一個一個都被巴奈林迷得暈頭轉向是不是？我真的是看不下去——

你不用回來了！你今天就給我睡外面！聽到沒有！萬哺路！

（她狠狠掛掉電話，一頓。）

你就不要真的給我睡外面喔！

（燈暗。）

（拿氣急敗壞出門。）

（LED 字幕機：

洽鑽勸 io 彌錫嚙柵寮 kgfp 忉 awa'ay ko o'rad 雨，所有草木動物都死了動閱蔣潲锛圢彭鑄嗒笱鑴藉彖鐐 y@@ 很久很久以前，部落大旱，沒有 awa'ay ko o'rad 雨，所有草木動物都死了，某日，閃電打雷，大雨終至。o'rad 雨 o'rad 雨 o'rad 雨 o'rad 雨 o'rad 雨）

04【信使 Kawlo 在豐年祭現場】

（嘈雜的聲音。年祭第一天晚上，大會現場十分熱鬧，人山人海。）

（Hawaii 5-0 主題曲播畢。）

主持人（麥克風廣播）：好我們謝謝傅委員的蒞臨——委員真的是為我們很努力。

接下來我們有請婦女階層準備，我們一年一度的舞蹈，可以看到我們拿告老師帶隊，這個陣型喔非常複雜，（遠方傳來 Kawlo 的聲音：「有沒有人會開鎖！」）我們拿告老師今年第一次編舞，（「在後面那個廁所！那個門打不開！」）就特別用我們太巴塱的傳統圖騰安排這個隊形，非常美麗——哇——噠這個圖形怎麼少一個點，哪一家的婦女遲到嗎？

還是我們等一下——（「怎麼辦頭目在裡面說看到白螃蟹不肯出來——」）（麥克風半掩的聲音）什麼，怎麼了？

（Kawlo（40）隨著聲音現身，她相當緊張。）

Kawlo：頭目把自己鎖在廁所裡面！他說白螃蟹在廁所裡面顯靈！真的！我說的是真的！頭目剛才本來坐在旁邊，喝太多蘋果西打，尿急，就跑去廁所了。

結果他太久沒回座位，Kacaw 跟我就跑去找，發現他怎麼在廁所裡面這麼久，本來以為啊老人家可能本來尿尿就比較弱小，但真的太久，連那個傅崑其都在問了！結果我們一進去廁所，就看到他一直在摸那個牆壁，大喊 Afalong！白螃蟹來祝福我們了！他一直挖那個牆壁，說白螃蟹被水泥困住了，要救他出來，但我們去看那個牆壁上，哪有什麼東西——祭司也過去，他也說沒有看到，問頭目是喝多少，頭目好生氣，說「我只有喝蘋果西打！」，祭司說，「Ilisin 喝什麼蘋果西打！」兩個人就吵架，後來頭目乾脆把自己反鎖，我們就想撞門，頭目很大聲說，「不要撞門！白螃蟹會碎掉！」他說我們沒看到白螃蟹是因為我們忘本，我們已經忘記祖先了——他要找真正的有對部落付出的人，這樣白螃蟹才有可能逃離那個孔固力（水泥）的封鎖！

結果他就一直要巴奈林過去喔！巴奈林一聽到，馬上跑過去。

她人一到，頭目才把門打開，一打開，廁所的日光燈管就一直閃。

祭司一直在門口祈禱，頭目在裡面還叫他不要吵。頭目問巴奈林有沒有看到白螃蟹，結果巴奈林竟然說有！她可能也有喝蘋果西打。

巴奈林就這樣一直看著那個牆壁，唸唸有詞。

我看見她伸出手，聽到她一邊哭一邊說——

（Kawlo 示範巴奈林當時的神情與姿勢，場景變得有些魔幻——）

「你為什麼要我回來呢？我被罵沒關係，被討厭也沒關係，但是我做得對嗎？我有做好嗎？可不可以告訴我？」

（——燈光一轉，忽然回到現實——）

然後那個燈就一直閃一直閃！閃得好快好亮，我們都快睜不開眼睛了！我們想要把巴奈林拉走，可是頭目一看到我們動作，就馬上把門又反鎖！我只好趕快跑過來——

主持人（麥克風廣播）：大會報告，大會報告，請在場會開鎖的鎖匠弟兄，幫我們司令臺這邊集合，謝謝——那我們年度婦女舞這邊直接開始吼，剛剛有一些技術上的問題不好意思——

（婦女舞音樂響起。Kawlo 觀望了一下現場的情況。）

Kawlo：哇，那，拿告還是我下去到巴奈林的位置？那個誰不是會開鎖我剛剛還有看到，還是誰家

裡有電鋸嗎？廣播這樣根本來不及啊，等一下頭目不在怎麼致詞——

啊出來了！巴奈林！巴奈——

咦！

她怎麼了怎麼那樣走路，那個走路的樣子——

啊——

白螃蟹！是不是白螃蟹！

主持人（麥克風廣播）：小心白螃蟹！不是我是說小心那個巴奈林，她是不是被白螃蟹附身——

暫停——音樂先暫停——婦女舞我們先暫停——啊

那邊小心她她跑過去了！保護縣長！保護立委！

（音樂沒有暫停。Kawlo 目睹遠方的混亂，驚聲尖叫。）

Kawlo：啊怎麼會這樣！啊她撞過去了！啊！那個是誰家的小孩，萬安貝！萬安貝妳不要靠那麼近——不要再拍了——啊等一下那個木雕！那個入口意象！她撞過去了！啊！那邊的趕快走開那個柱子要垮了！要垮了！啊——

（轟然巨響。）

（燈暗。）

（一片寂靜。）

05 【Amber（萬安貝）在 podcast 錄音間】

（萬安貝（16）被邀請上知名原住民網紅「三分熟」的 Podcast 節目，坐在放有錄音器材的桌子前，接受訪問。）

（LED 字幕機：很久很久以前，部落大旱。河溪乾涸，草木盡枯，動物死絕。某日，閃電打雷（閃動效果）。大雨終至。滿地盡是白螃蟹。）

　　三分熟　（僅有聲音）：Lokah！我是三分熟，歡迎來到今天的「你有幾分熟」，討論原住民青年界大小事你和我。相信大家一定都有看過前陣子全臺瘋傳的抖音影片，太巴塱部落螃蟹女撞柱子，哇很精彩，今天我們邀請到這個影片的創作者 Amber 萬安貝。

　　Amber：大家好我是來自花蓮太巴塱部落，現在讀光復高職一年級的萬安貝萬 Amber。

　　三分熟　（僅有聲音）：Amber 的抖音真的很精彩，我們看到影片裡面那個走路像螃蟹的女人，妳可以跟大家說說那天到底發生什麼事情嗎？

　　Amber：那個是我的美語補習班老師巴奈。她在豐年祭的時候被白螃蟹附身！我們都被嚇到，但她完全不記得發生什麼事。我們跟她說了之後，她就一直哭，一直跟大家道歉，我們看了很不忍心，也就沒有再多講什麼。

　　後來我的影片爆紅，忽然全臺灣都知道太巴塱了，來的人都會問我們問題，前陣子還有一個外國人 YT 來觀光喔，還好我們也知道怎麼回答，因為巴奈老師之前都有教，英文和太巴塱文化都是。

　　三分熟　（僅有聲音）：哇，那部落忽然變這麼夯，大家感覺怎麼樣？

Amber：觀光客變超級多啊，我們的社區發展協會就把很多人召集起來分配工作，整個部落感覺有動起來。然後光復鄉農會也有業配我的抖音喔，大家可以上我的抖音去看——白螃蟹顯靈紀念紅糯米——對啊我媽媽本來不准我用抖音，可是現在她說，如果是發跟太巴塱有關的，就可以用。對啊，我媽媽也說，觀光客這麼多，就可以把家裡空的房間拿來當那個⋯⋯ABNT。

三分熟（僅有聲音）：妳是說 Airbnb。

Amber：對，Airbnb。

三分熟（僅有聲音）：那我還是很想知道，妳說那個巴奈老師現在怎麼樣了？

Amber：我以為太巴塱文化被大家注意她會很高興，結果沒有耶！我們有請她開那個英文觀光導覽班，但她好像不太開心。

三分熟（僅有聲音）：為什麼啊？

Amber：因為她覺得就是觀光客毀掉部落的，所以現在變成這樣，她覺得很不好，很擔心太巴塱文化會因為外面的人消失。可是我們也想說，巴奈老師妳自己當初還不是外面來的人，我們也是很努力在習慣妳啊。

可是現在觀光客就是很多，我們就只能先看看能怎麼辦啊。

怎麼說啊，就像我媽媽說的啊，生活本來就不是想怎樣就怎樣的啊。

我們當然知道觀光有好有壞啊。

我們又不是白癡。

（停頓。）

三分熟（只出現聲音）：呃，欸，Amber 講話真的很犀利吼，很像那個，土石流——

其實我覺得大家應該要謝謝妳耶，要不是妳把那個抖音影片剪得那麼好看，太巴塱部落也不會像現在這麼受歡迎。

Amber：沒有啦。

三分熟（僅有聲音）：那巴奈老師還在太巴塱嗎？

Amber：沒有，她要走了耶。她說她很失望部

落變成這樣。

其實我在想，白螃蟹附身在她身上，說不定她是新的 Sikawasay 耶，要給部落一些啟發什麼的，但大家就覺得 Sikawasay 怎麼可能會是外人。所以我只是猜測啦。

可惜她自己要走了。之後辦歡送會，我還編了一支舞要給她。

三分熟（只出現聲音）：對妳也有上傳抖音對不對，寫說是一個，有「很努力不放棄」的精神、有點 K-pop 風的阿美族當代舞。Amber 可以現場跳一段嗎？

Amber：你們這是 Podcast 耶聽眾又看不到。

三分熟（只出現聲音）：我們都有錄影啦跟百靈果他們一樣。我們歡迎 Amber——

Amber（大驚失色）：等一下——你們有錄影？連音樂都有準備！怎麼會！啊我的瀏海！等等等一

（具有「很努力不放棄」的精神、有點 K-pop 風的阿美族當代舞」音樂響起。）

下！先停一下好不好！

（音樂暫停。）

可以的話，我想先跟巴奈老師講一些話，可以嗎？

好，就是——巴奈老師——

如果妳有在聽，或在看的話，我想跟妳說，謝謝妳，教我們太巴塱的文化。我還記得 fois 就是 star、cidal 是 sun、lotok 是 mountain，ira ko waco ako cecay 是 I have a dog。還有很多很多。妳說的對，Pangcah 和英文都很重要，雖然我們上課很不認真，但我們都知道。之前啊忽然好多好多外國人密我抖音，我就拼命回想妳教我們的英文。是妳教我們不要放棄，雖然妳還是決定要走了，但沒有關係。嗯。

巴奈老師謝謝。

（Amber 示意音樂可以繼續。）

（她開始跳舞。有著「很努力不放棄」的精神、有點 K-pop 風的阿美族當代舞。）

（LED 字幕機：很久很久以前，部落大旱。河溪乾涸，草木盡枯，動物死絕。某日，閃電打雷（閃動效果）。大雨終至。未久，白螃蟹從深土中一一爬出，滿地盡是白螃蟹。苦旱過後，僅白螃蟹倖存。）

06 【深夜班店員西西在 7-11 外面】

（7-11 開門聲。）

（西西（25）穿著 7-11 的制服，扛著物流箱走出來。）

（蹲在地上，拿一瓶臺啤。）

幹。

她要走了啦。

前幾天她最後一次來，就是為了印往臺北的臺鐵票。

幹，不要亂講話，我還是喜歡男生啦幹。

啊我不知道啦，她就很特別啊，你不覺得這邊

很少看到她這種人嗎，所以我才對她有印象。

我還記得她第一次來，是拿一個很重的包裹，我問說裡面是什麼，她說，那是她從臺東買來的糯米，想讓她班上的小朋友比較看看，有什麼不一樣。米，和太巴塱自己種的紅糯米，有什麼不一樣。她常常有博客來的包裹，裡面都是很重的原住民歷史書。她很喜歡跑去田裡找 Ina 聊天幫忙，所以愈曬愈黑。我每次夜班跟她聊天，她聊到太巴塱就眼睛一亮。我喜歡她眼神發光的樣子。

但也有好幾次她來取包裹的時候眼睛是腫的，這個時候她會順便買一杯中冰美，說這樣消腫比較快。我問她，就算這裡這麼難待，妳還要留下來嗎？她說對。我問為什麼？真的，為什麼？不要唬洨我說什麼因為白螃蟹托夢，給了妳使命感，讓妳覺得生活終於有意義——真的，為什麼？

她說——

我不知道。

（燈閃了幾下。）

（西西忽然進入出神狀態，彷彿被她記憶中的巴奈附身。）

我不知道。而且我每天早上起床，都明白，我有好多的「不知道」，而我「想知道」。我從來沒有過這樣的好奇心，很純粹的，只是想平等地認識一個地方，不是臺北不是基隆不是任何其他地方，是這裡。我每天一點一點認識太巴塱，但我還是常常感覺自己──什麼都不知道。我不知道。而我一次覺得──這個「我不知道」，感覺很好。

（語畢，西西立刻回到現實。）

幹你聽得懂她是什麼意思嗎？「我不知道」，我也不知道啊，她不知道我也不知道。反正她要走了。我之後也想存錢去臺北。我很羨慕她可以這樣說來就來說走就走。不知道她還會不會記得我。不知道還會不會回來太巴塱，不知道她還會不會記得我。啊我不知道啦。

我覺得啊──這裡的人太害怕受傷了。這裡不值得。她走了也好。

（西西扛著物流箱要回店裡。）

欸幹不要亂講話我就跟你說我還是喜歡男生！

（一頓，西西又回頭。）

──你不要跟神父講喔。

（西西回到店裡。7-11門鈴聲。燈暗。）

07　7【嗒】7777777

（黑暗之中，白螃蟹帶著鈴鐺聲出現。）

（站定之後，燈閃閃。）

（雷聲。下雨了。）

【Claire 在光復車站】

（我們看見白螃蟹。）

（白螃蟹沒有說話。）

（祂環視人間。）

（然後，祂張開嘴，祂張開嘴，彷彿要說些什麼——）

（一張開嘴，忽然響起臺鐵廣播聲：「各位旅客您好，21:27 經由北迴線開往……」）

（LED 字幕機同時出現：「447 次太魯閣自強號，沿途停靠：鳳林、花蓮、羅東、宜蘭、七堵、松山、臺北、板橋、樹林」）

（白螃蟹定定地看著她的右前方。那是巴奈林所在的方向。祂的視線隨著巴奈林移動。）

（巴奈林進月臺了。）

（白螃蟹垂下眼神，離開。）

（美籍觀光客 Claire 背著大包包出現。她從臺東往北旅行，並從 438 次普悠瑪自強號下車。）

（她攔住錯身而過的巴奈林。）

Excuse me. Do you speak English? 妳——講——英文嗎？

Yes? Oh good.
I'm wondering how to get to Tafalong. Do you know Tafalong?

Oh you're from there! Great! I checked on Google Map and it seems very far, should I hail a taxi or?

Yes I really want to go!

Oh I'm from the States. 我從——美國來。I'm on vacation and thought I would come to Taiwan. I've heard about this tribe and am really interested in getting to know more. I mean just to see it and to feel the place, because all I've had was just pictures and photos on the internet. The whole vibe just feels so romantic!

TikTok? No I don't use that.

Anyways I just think this place has a kind of magic that draws me into it, and it's just so beautiful. I have to go see it myself.

Oh you can show me the way?

Oh you're coming with me?

Oh my god Taiwanese people are so nice ﹍

My name is Claire. And you?

Panay! Pa- is that right? PA-NAY-

Panay! Cool! Nice to meet you.

（Claire 隨著巴奈一起離開車站，前往太巴塱。）

（劇終。）

《我好不浪漫的美式生活》評論

汪俊彥

臺大中文系學士、戲劇所碩士、康乃爾大學劇場藝術博士。曾獲菁英留學獎學金、傅爾布萊特獎學金等；現任教臺大，開設文化研究與藝術批評相關課程。長期撰寫劇評，研究涉及美學與文化翻譯。2021 至 2022 年擔任台新藝術獎提名觀察人。

《我好不浪漫的當代美式生活》以從頭到尾主角都沒有現身、沒有直接發言的手法，透過與巴奈林的對話者、接觸者、轉述者或代言者的角色，完成一部含序場共九場結構的劇本。雖然單純就劇本來說，沒有特別註明由單一演員扮演所有角色（編導創作自述另有詳細說明創作與演出的源由），或者也可以說，這個劇本如果在不同的導演手中，也有可能處理成多位演員的版本；而 2022 年南村劇場首演的版本，則由卓家安（Ihot Sinlay Cihek）以個人獨演所有角色，包括白螃蟹祖靈、鄉公所民政承辦、美語補習班老師、Ilisin 編舞婦女、部落少女 Podcaster、7-11 店員、美國觀光客等，透過表演的現場，一方面創造持續對焦劇本軸心的效果，另一方面也收束所有角色的精神狀態，讓看似多位彼此現實中沒有交集的角色都無法迴避巴奈林的困惑與未解的問題。

一位從小經過城市、現代生活、高等教育洗禮的返鄉青年巴奈林，或如同當代受到土地感召，

或在資本重新快速洗牌整理中，青年曾被許諾的城市未來崩解，或是面對生存價值的重新認識，整齣劇作圍繞反映在她致力於原鄉志業的心境與工作狀態，也同時呈現各角色立場對於原民身份、文化保存、語言與多重認同、經濟動能等，種種信仰、理念在現實與荒謬間的交織辯證。

這個以原民為題材的劇本，舉重若輕地以發生在部落周遭的日常人、事、物為介面，以一個原生與附身於神話「白螃蟹」的當代代言者巴奈林作為闖入者，闖入了部落長期以來的生活與倫理秩序，種種未必以想像中（imagined）的原民再現為之的符號，例如第一場在戶政事務所非但不只改動族名，甚至創造了比原民更原民的本真；第二場平行對稱在美語補習班的「新」語言教學，帶入族語學習的位置，兼顧了對於族語的保存需求，同時又打開當今任何一個身份體，原民沒有例外，都已經無法乘載於單一母語的象徵秩序之中；第三場更尖銳地直球對決原民性如何在人類學的典範形成，黑色作為部落本質傳統的考證，卻在一句「紅色都已經用了100年了難道還不能成為傳統？」以及「文化就是吃喝拉撒顧好家」的物質現實回應中，讓人類學作為某中現代性知識，以及龐大依附在原民性需求而共同生產出的策展、構作與顧問等，其自身的矛盾瞬間現身，且難以招架來自於族人輕鬆卻又如此一針見血的回應。前半齣的結構以這套對於身份、語言與象徵的反省推升，但後半齣的敘事卻沒有走向任何天真的解構，反而透過 Podcaster、店員與觀光客從另一面回應了闖入者巴奈林的擾動與反省。

但如果這個劇本缺少了白螃蟹以及（壞了的）字幕機無以辨識的發言，充其量只能說是個精彩的諷刺與挖苦苦劇，但卓家安沒有滿足讓這個劇本僅作為鬧劇，即便鬧劇也有強大的劇場動能。她安

插了如下的片段：

（舞臺上的 LED 字幕機出現下列符號：

很ㄅ久很久@ 灝嶵埮 jyyuyy 鐭ㄢ亾闗@@ 欏緔

jo 閱嶹瀞锛屽飈鐏嗒笂鑻藉褽鐑 y@@@ 以前虹櫼铞厺煿部落鎵樺ぁ 大旱绲〈缝锛屽氖瑕 ⒭佹

妸鐧@！借祭司濓锜瑰姞鏽ㄥ悕祈雨瀛楄！闈㈠悇锛烆欄嬪ソ鍍乥笂鏄彛お宸村”鏈鍝滄鑽勊嘙

錫嶹柟寮 kgfp 忆

（人類不知道祂到底想說什麼。）

JS:Plkjbs——ekhe-smek sId&%lf;b;h——lwehf——

白螃蟹（完全不理會字幕機，持續發出難以辨識的聲音）：

以及

（字幕機似乎壞了，跑馬不停：瀞锛屽很很很很很很很很很很久久久以前前 makedal 大大鑝 藉褽鐒以前虹櫼铞厺煿部落鎵樺あ绲〈缝锛屽氖瑕 fxi 佹妸鐧@！借祭司濓 yyyy 白锜 yy 瑰螃蟹借祭司濓 yyyy 白锜 yy 瑰螃蟹 yyyyyyyawa'ay ko o'rad 借祭司濓 yyyy 白锜 yy 瑰螃蟹）

這些重複的「聲音」，以某種祖靈的神秘性、機器壞掉的荒謬性，嚴肅又好笑交疊出某種當代追尋原民性的悲喜劇。一方面來看，劇本既可以說是某種原民性的失落、「母語」不復存在、無法承接的悲；另一方面，批判地說，祖靈白螃蟹所傳遞的神聖語言，早就在種種對於族群文化與世界文明的美化（如美國觀光客的好奇）、在政府治理與資本的介入（如劇本中毫不避諱的使用「花蓮王傅崐萁」或 Airbnb 的觀光經濟）涉入下，難以辨識、無以辨識。任何試圖以原民性為名，包含所有的族人、巴奈林，以及任何以尊重、包容、協助提供知識與美學的白浪，都無法無涉。在這個劇本裡，無法輕易以語言學，以及其在現代性發展的過程中共同附身的人類學、人種學等，以民族語言翻譯作為方法；《我好不浪漫的當代美式生活》兼具戲劇性、劇場性，高度反思卻又不說教，是近年來我所看到的原創性創作最精彩的作品之一。

《超級市場 Supermarket》

李銘宸

畢業於國立臺北藝術大學戲劇學系，主修導演。於 2009 年起以風格涉（社）為名創作與發表演出，個人也受邀參與共同創作、顧問，合作領域多元，含括當代劇場、表演藝術、視覺藝術、聲音及音像藝術等。作品關注經驗現場的認知文本、魔幻操演／敘事，以及人於其中的關係與觀演互動，多為集體即興創作，嘗試各類領域與創作途徑，取材現下日常生活，著眼事物的多義性與聯覺系統。近年關注表演藝術當下的生產語法與技藝，以及臺灣當代的認同感知與混融文化／現實。

《超級市場 Supermarket》首演資訊

◆ 首演日期：二〇二二年 8 月 19 日（五）下午七點三十分

◆ 首演地點：臺北藝術表演中心球劇場

演出團隊

演出單位：風格涉

概念／編導：李銘宸

共同創作及演出：李祐緯、胡書綿、洪佩瑜、洪健藏、馬雅、張庭瑋、張堅豪、楊智淳、楊迦恩、楊瑩瑩、劉向、賴澔哲、簡詩翰

舞臺設計：廖音喬

燈光設計：陳冠霖

影像設計：王正源

服裝設計：蔡浩天

平面設計：劉悅德

戲劇構作：余岱融

文本協力：王品翔

宣傳照／劇照攝影：陳藝堂

宣傳片攝影：陳冠宇

演出錄影：張能禎

製作人：藍浩之

舞臺監督：馮琪鈞

執行製作：陳春春

行銷宣傳：董岳鑪、唐瑄

導排助理：蘇越、劉曜瑄、陳冠齊

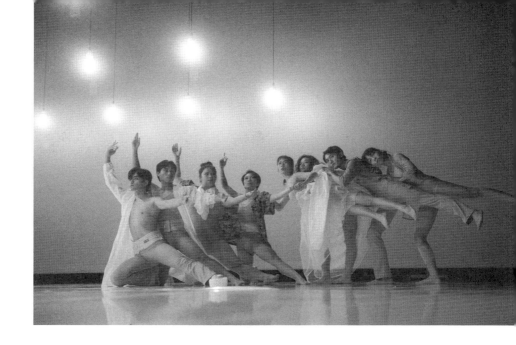

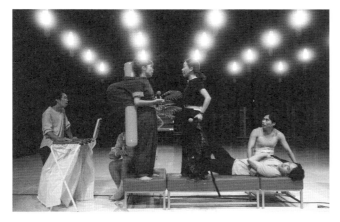

本行 3 | 超級市場 Supermarket

《超級市場 Supermarket》創作自述／李銘宸

自某個時間點開始，我就一直有一個以超級市場為場景的舞臺想像，不知道要說什麼，沒有特別想到什麼主題，就是想要一個，現實的、栩栩如生的、真實存在在生活日常的，超級市場。

可能是因為歐洲來的戲看得多了，或者那些在網路上隨手就能爬到看到的外國演出的照片影片的緣故。想像在超級市場刺眼的冷藏櫃前，空蕩、反光的地板或貨架，有人沒有原因地舞動，說著與那現場無關的語言，可能能聽見無關的實驗聲響、古典樂什麼的；一個表演者沒有理由地將貨架上的食物一把掃下，沒有明天地狂噬猛吃，或許裸體吧頂多穿一條膚色丁字褲。喀滋喀滋的咀嚼聲、塑膠鋁箔摩擦擠壓、膝蓋或身體的肉在舞臺地板間碰撞，失衡，試圖站穩又跟蹌。總覺得，應該很酷吧。應該很有感覺吧。（這樣的畫面想像最早應該是發生在 2014 年的作品《擺爛》的創作過程（的腦內）。）在《超級市場 Supermarket》的宣傳照中有一具人體骨骼標本。我也曾想在《擺爛》開場畫面中沒有原因地放一具人體骨骼標本。

也是因為衣食無缺才會厭世的吧那些人
沒有人能夠體會任何人的任何苦痛，感情上的煎熬什麼的
今天試圖在全聯的架上找一瓶沒有添加物的醬油（天然香料、調味劑、甜味劑）
排列整齊的日光燈和輕鋼架，貨架間有不同的人停著或走動
有小孩在尖叫狂哭，有一群東南亞婦女興奮地討論著手上的東西
我跨過了一包掉在地上的洗衣精補充包被旁邊的人看了一眼

各種配色和標準字展現著各式各樣的訴求：健康、便利、可口、天然

這樣活著或許很好，所有的需求都有小包裝都有圖解步驟

看著一包鹽可以想見一片海

看著一塊冷凍輪切鮭可以想見海底的景色

看著抽取衛生紙想到樹林

各式各樣的洗髮精沐浴乳讓人置身花叢

生鮮冷藏櫃想是一個草原上的動物群（動物園顯然不夠浪漫）

無鹽奶油或是初乳優酪乳，黑豬肉香腸，火鍋料拼盤

我吃過豬肉但沒看過豬走路，也沒看過豬怎麼病死

牛和羊和雞和其他動物的病死，流浪狗的安樂死我也都沒看過

圖片搭配文字使想像和訴求強烈又可信

其實不能怎樣，無關無能為力

想到火葬場的死，大概是唯一看過稍微接近一點點的：

按一個鈕後，鐵門板和火爐聲轟轟的零秒 cue 點進，販賣機一樣的效率

或許真的就是一個 cue 而已，燈光音效場景全部很準

演員因為知道只有這次機會所以，展現出了前所未有的真摯情感

以上是二〇一四年3月14日我在臉書上的貼文，其截圖也放在《超級市場 Supermarket》提供觀眾的演出節目單內容中。一樣的文字，也在二〇一二年的作品《不萬能的喜劇》做為演員的獨白臺詞。

沒有記錯的話，這個感覺的萌發是在竹圍的那間地下室全聯。不記得我有沒有買東西，如果我有買東西的話買了什麼，不記得是在晚上或是下午去的，不記得我是肚子餓還是吃飽了。但超市裡那種冷冷的有種新鮮意味的冰涼的空調空氣，反而要有點用力才能張眼的過於明亮的光源，那個仿若時間暫停了的真空的腦內活動：動物在奔跑，鏡頭順勢也快速橫移，太陽光從地平線灑落，屠宰的機具按照規劃般的正常運作，花瓣草葉搖曳，水面下粼粼波光與氣泡⋯⋯總是非常清晰⋯⋯

那一刻在印象中是寧靜而短促的，所有顏色一起同時混合成黑色，光譜從另一個角度觀看或排列就聚融成白洞，真的要形容起來可能是這樣。但我也澈底地明白，這一切也都是從各種自然頻道、生物與動物的媒體形塑上看來的。精煉的、美化的、乾爽的、方便的。我的憐憫或慈悲或社會意識，也是非常可口的、便利快速的、填飽肚子的、受過高等教育的。這份複雜如同聯覺般的感知與文本思考、陳述，如何過度給我以外的任何人，包含演員、設計、團隊夥伴、行銷溝通等部門，一直都是過程中最大的難題，也是這個開啟了這一路的過程。

內容的創作，從給演員題目做呈現開始。在二〇一三年的年初（農曆過年前）因為兩廳院的支持，做過一次關於三部曲的想法的發展與呈現。以工作方法為目地，三部曲各自嘗試了不同的工作路徑、生產與探索。這是一個在疫情期間誕生的系列計畫想法：以三個具體的現實空間為主要演出場景／標題：《超級市場》、《屠宰場》、《大廳》。以全球三部曲概括為題，從空間經驗／印象／功能出發，以全球性的視角、脈絡討論身處臺灣與作為臺灣人的認同混亂與身心。

看似多次的作品都與演員共同發展，但實際上我也深刻地整理過，曾經那些作品的所謂共同發展，其實並沒有非常嚴格、明確的題目及主題，它們大多是一個抽象的、意象式（以當今的語言來說甚至可能是一種迷因）的命名／提議，可能有一個氣氛、一種調調、一個好像是什麼吧的想像（不管是對於內部或外部），所以與演員的發展，很多時候可以散漫、溢出，時間差不多了，再來收攏、對焦，意義或題目，才慢慢浮現，嵌合。

但不同於過去，超級市場實際上就是一個非常具象的、經驗共通的題目／生活印象／認知。大家會抱持什麼樣的期待、臆測前來觀賞演出，應該不會有太多落差。同時，可能因為前期各種跟不同人的聊與提及三部曲的創作計畫，我自己也默默地，被置入地，確立了超級市場的某種「主題」。它被談及時，是很有邏輯的，很有脈絡的，但當我進到創作，進到如何將其 deliver 給其他人時，其實時常是有障礙的。

在一次幾乎全員到齊的排練，我請大家聊聊最近的困擾，或時常在想卻想不出個所以然的事情。進行的當中彼此回應、討論。我在其中捕捉關鍵字，記下⋯⋯天賦、買你的時間、掌管你的靈魂、電蚊拍、原廠設定、帶狀皰疹⋯⋯族繁不及備載的大量關鍵字。演員人數不少，聊起來花了不少時間，大家或許彼此熟識，或許第一次相遇，但聊著聊著卻也逐漸走向掏心掏肺：為什麼我對關係感到痛苦多於快樂，但仍離不開它？為什麼我時刻察覺自我，但身體仍然不可避免地抗議？為什麼我會變成現在這個樣子？我從這些海量的關鍵字中，為每個演員各挑選了三至五個左右的關鍵字（應該也有抽選的部分，印象已遠，不及備載），這是第一個題目。

第二個題目是：拿手菜。

在年初的工作坊時，有過的呈現題目是：以超級市場來回答「什麼是演員」、「什麼是臺灣」；問題本身其實也沒有那麼具象，可能是陳述、呈現、演示「演員」、「臺灣」這兩個事物、概念。李祐緯「超級演員」的段落，就是在這個時候已有雛型。當時我的想法是，毫無相關的兩者，如何關聯、串連起來，是否可能可以是一種，演員的動能／表演的解題。同時，兩個具象的概念如何相互陳述、詮釋，是否也比較能有文本產生的

可能性。

（想呈現題目，是做集體創作以來，我認為在我的歷程中很關鍵的一環。最開始的那個階段，可能只是在想，演員要怎麼「動」起來？這樣的想法，就試了好長一段時間。）

延續這樣的 data，「拿手菜」，綜合了幾個想法而生：

1　早期做集體發展的幾個作品，大都以自我介紹為第一個題目，原因有點不可考，我想最為相關的可能是因為，這應該是在大一的排演基礎課上第一個呈現作業（大二的表演一時，印象中也有發生過），看著大家如何轉化自我認知、個性、自我的陳述，成為表演和行動，如何透過表演表達自己，當時的我印象非常非常深刻。透過「表演」，也讓自我介紹這樣的目的，頓時必須進入私人，而私人與表演的公開性又共存。這樣的轉化，一直都讓我覺得很具動能，轉化本身就有一種動能，不只是陳述。同時，人在不同期間會一直變化，即便是同一個人，在不同的時期做自我介紹這樣的題目應該也還是滿有意思的。以及，每回劇組都有不同的新夥伴，即自我介紹，也自然地成為一種可能的破冰和互相認識的方式。而這樣的一個題目，也會被衍伸為「最近在想的事情」、「近期的狀態」之類的陳述（這應該是那次聊天主題的緣由之一），同時也延續著我個人的關注。

2　但超級市場的當時，我直覺地（反骨地？）不想要給自我介紹的題目，或許因為表演者當中有很多人我們都已經非常熟悉、長期交集，從在學校、畢業就一直認識、合作到現在。自我介紹這個題目本身的效力、意義，好像沒辦法是那個意思，以及，演員們大家，大多過三或邁三了，自我介紹這樣的字詞好像同樣不具魔力，因而在想，什麼樣的切入／題目，能有同樣類似的關注？如果能跟超市這樣的主題、經驗關聯就更好了。

3　「拿手菜」本身既好懂，同時又充滿詮釋可能。做菜，也時常具有著步驟、程序、元素、品味、生活認知、生活場景、介紹、講解、解釋等意涵與事實，既具象又抽象。拿手，能夠微妙地回扣、呼應，關於自我介紹的

這層希望與意圖，跟個人連結，比起介紹自我，透過分享、教學、敘述自己的拿手料理，透過不是直接談自己、表達自己，但或許以大家的年齡階段來說，這更有機會成為更貼近自我的表述。技術上，因為是表演呈現，就算不會做菜、不懂料理、不在意吃，依然有拿手菜的各種可能。以及，料理、食物本身，跟超市的關聯我相信是相當緊密而且直接的。

為呈現設立各種限制：時間長度；能不能用音樂；能不能用說話、使用語言；待在原地或不能停下來；一個人 Solo 或必須有其他人……思考演員怎麼動，演員怎麼回應規則、回應題目，怎麼處理自己作為一種工具、材料……

我與超市的事實：我與超市間的事實，是第一次開排跟演員聊起的題目。有人在超市偷過東西，有人到一個新的陌生的地方第一件事就是去找超市，有的人會偷偷在超市捏碎不打算買的糖果餅乾（我），有人在超市工作過等等。

這一次集體創作的過程不同以往，第一次加入了文本協力（王品翔）與戲劇顧問（余岱融）的角色。最一開始對於作品的想法其實是：語言量高，可能非常高。覺得可能也因為近年對於各種科普類型的事物開始感興趣，所以事物背後的事實、脈絡、原由是如何，並如何牽動與之關聯或無關的其他事物，也漸漸是我感興趣甚至嚮往的題材之一，但一直以來的創作並沒有太多涉略在這方面，同時，編寫、發展語言，也一直都不是我在即興發展中的主要嘗試。

於是，岱融建議可以以文本協力的方式來嘗試看看。下半場的宰雞場篇幅即是來自品翔。品翔整理了一次我們在排練場的漫長開聊，由演員楊瑩瑩的拿手菜呈現「殺雞」，一路展開。首先，是我對於他可以不覺噁心反感地觀看家人屠宰肢解雞隻的不理解和驚訝，以及其介於生命、生命經驗、飲食、個人習癖的繁複身心／感

官／聯覺。然後一路開啟了大家在「肉」這個經驗、認知上的種種分享、異聞，肉像一個索引般，關聯、抽取

出貌似互不相關，但其實能夠共享的各種經驗以及情緒，當然，這其實也是《超級市場 Supermarket》整個演出

的大主題之一。網絡、索引、人也成為系統化的單元、經驗、情感與認同，也被收編於其中。

另外，我非常有感覺但最後沒能放進正式演出的一個材料，是一張我在大學時看到的照片：一隻被畜養的

牛跑出牛圈，被人一路追捕，最後被射殺死亡在一個超市裡，躺在一大片落地冷凍櫃旁的血泊當中。（編輯說

明：這張圖在無圖版中省略，照片描述已經在原文中。）我一直對這張照片印象深刻，異質、脈絡疊合、悲慘

的事實同時如此繽紛可口，我為此感到悲憤而我又無法不需要這個系統⋯⋯如同我在竹圍超市裡的真空時刻。

這應該是我們文本工作的最一開始。在往後一次會議中，品翔為我們帶了了一個 breaking news：這張照片可能

是一則假新聞。這個材料沒有發生並不是真的事件（其實這樣的事實而言反而是一個極好的素材對

吧），或許在這邊還沒能好好詳述，但這也是我在此次集體發展發現的問題跟我往後開啟的思考：在這第一次

與戲劇顧問與文本協力的經驗中，如何與演員發展，讓整體的文本走向更為有機，相互為本地生產內容、架構

等等。

必須非常感謝嘉明的邀請，讓我在不得不的情況下，將這一切整理成一個現階段的表述與紀錄。文本實際

上在演出當時有一個 run show 的版本，文本本身雖已具備大量語言，但演出的構成與敘事還包含更多的元素與

場面調度等，而這也是我長時間以來的主要創作語彙。諸此種種，只依賴語言文字紀錄，都無法將此演出涵括

與傳達，不過我仍花費大量時間一再地重播與回放演出錄影及召喚腦內印象，反覆增減修改。因此／於此，也

萬萬萬萬分感謝編輯團隊在聯繫與等待上的耐心與費心。

最後，用一種快問快答的方式來回答一些官方的提問：

・各式條件對文本生成的影響（演出空間、演員限制、補助條件等）？

演出內容一切尚未知時候，我做的第一個決定是會有中場休息，理想長度希望是上下半場各一小時。因為在北藝中心的球劇場先看過幾次演出了，一直以來沒在挑椅子的我，居然在球劇場的椅子上腰痛了……

・排練中如何讓演員產生文本？

除了上面說的以外，排練中花費大量時間嘗試的，也是在此次劇本整理中最難文字化的段落，就是四段魚的即興。原因可能是因為，我自己在思考：可能有什麼方式，不透過我或誰的書寫，而產出我希望的劇情文本、語言思路呢？所以透過戲劇即興的排演遊戲練習，將固定的語言紙條散落成各種組合，在演員間不斷的嘗試，像演練一個遊戲規則、比賽一般（這可能也是為什麼我在即興段落中加上倒數計時影像的原因）。以及也在這樣的過程中，發現這樣的動能蠻有意思的：演員如何在這些限制規則中接近目標（完成對話、建立情境、用完抽到的紙條），同時觀眾也在當中如何逐步拼湊事件、劇情。

・排練後，擁有演員的文本後，如何做編輯和取捨？

關於演出時長與表演者們的戲份，其實一直都是蠻實際地在想這部分。這個提問／回應其實也有跟第一題重疊的部分。一直以來的集體發展系列演員數都不算少，顧及戲份以及出場輕重分配等，好像也會微妙成為一種工作上的限制和目標。在工作的過程裡，也會慢慢認識演員們（反之亦然），大家的面貌、習慣也會更為清楚。所謂的編輯和取捨，也會在這樣的過程裡面，顧及前述以及演出希望表達的事情的情況下發生：擴寫、變奏、原汁原味、太子換狸貓等等。

《超級市場 Supermarket》

開頭暖身／觀眾進場

（費玉清〈晚安曲〉音樂下。場館演前須知錄音下。

須知播完剛好晚安曲第一段副歌高潮「再說一聲——明——天——見——」結束，大白幕升。場上可見演員四處流動，道具、電視螢幕、跟超市關聯的設備與物件、劇場燈架、瑞克箱、音響 speaker、成排的15張折椅等。看似混亂又有某種秩序地，混雜擺放陳設。）

（演員各自在不同的狀態與表演中。有人扮演路人或店員、有人擬仿成商品或貨架空間、有人若有所思或站或坐或成群或落單、有人四處飄移可能不是現實存在的概念、有人在跳現代舞、有人不知道在幹嘛。各形各色。）

（熱呼呼的鐵板煎烤聲。）

女：（叫賣）來我們美國穀飼牛大火快煎貢貢乓乓貢貢——

男：小姐小姐小姐你這個火開太大了這個煙飄過去我們警報器要響了啦小姐！

女：沒有啦先生這個是我們的煙燻穀飼牛來試吃——

男：什麼牛？

女：穀飼牛。

男：股市？投資不用不用謝謝。（離開）

女：（另一男來）弟弟要試吃嗎？來，跟媽媽說這個是美國的穀飼牛第二件七折。來，現在要煎第二片囉，大火給他開起來，貢貢乓乓貢貢，喜歡可以試吃不要客氣喔——

（削蘋果聲。）

女：來試吃蘋果喔，今天特價，今天買四送一，富士蘋果喔，試吃看看喔，甜喔脆喔不會沙喔。先生要試吃嗎？哇！你好高喔！要吃蘋果嗎？不要喔？沒關係沒關係，哎呀怎麼這麼多蚊蚋走開走開！（揮手驅趕）

（冷藏櫃運轉聲。）

（隨著聲音與場上行動／流動的起伏，智淳的王者之姿錄音會在安靜的時候被再次隱約聽見。）

（每30秒響一次鈴。iPhone 裡的雷達音效）

（1 智淳賣穀飼牛；佩瑜演爐火＋澔哲探險。）

（2 書綿削蘋果＋智淳王者之姿舞蹈。）

（3 馬雅無籽葡萄、迦恩冰箱、王者之姿錄音持續。）

（4 書綿右下舞臺凹凸鏡、一直排椅子、整理貨架

物品擋路佩瑜。

（4.5 書綿往中下舞臺移動，獨白。）

我有一些需求所以我來

這些需求不一定會被解決

但我還是要來

我有一些問題所以我來

這些問題不一定會被解決

但我還是得來

嘈雜卻很肅穆

很多的等待恍神還有滑手機

時間感很長

門口兩扇自動門都是開著的

冷氣起不了什麼作用

衣服還是悶著汗

一隻黑色的蝴蝶從門口飛進來了

一個志工老伯伯穿著藍色輕飄飄的防護衣

追著那隻低飛的黑蝴蝶

小心翼翼地把她捧在手心 帶出門口

樣子很美很美

老伯伯再一次追著黑蝴蝶

但黑蝴蝶低飛到人群的腳踝邊

抓不到了

黑蝴蝶飛到旁邊又被捲進來了

但可能門口灌頂的壓力風扇實在太強

我真的覺得非常非常激動

（書綿結束獨白後，走向後方成排坐在椅子的演員，加入他們。）

背著立牌架站在詩翰旁的智淳：外面是不是在下雨？

椅子上的詩翰：空調的聲音吧？

（安靜停頓。）

（眾演員起身移動。環境音進，場上恢復嘈雜及開場般的混亂。）

（不同的超市日常切片隨著固定響起的倒數鈴聲切換。）

（5　健藏獨白開始、智淳叫賣砧板、澔哲大聲公好消息好消息。）

（5.5　健藏三件事獨白。）

健藏三件事獨白

（健藏獨白。）

（健藏往左下舞臺移動，站定後使用手握 mic 說話。）

（場上各事件持續進行，與健藏獨白同時，重疊。）

一、

鱟，ㄏㄡˋ，四聲鱟。鱟是世界上最古老的生物，生存了四億年以上。

鱟這個字長得很像鰲，寫法是，學校的學，下面的子換成魚。

鱟的血液，一公升價值45萬元。

鱟的血帶有銅離子，所以血是淡藍色的。只要接觸到細菌就會凝結，因此被大量用來測試藥物、疫苗是否含有害細菌。鱟在被發現血液有著極高醫療價值後，數量急遽地減少。

鱟要經歷15次左右的蛻皮才能發育成熟，從出生到發育成熟需要十年以上。雌性的鱟長得比雄性的鱟還大，他們會成雙成對的游到海灘上，因此漁夫們捕捉時就是一對一對地抓。

每一次採血只會抽取鱟30%的血液，之後他們會被放回大海。但其實，有許多鱟，會被抽超過30%的血，在採血臺上，血被抽乾。

（5 堅豪庭瑋父女吵鬧、佩瑜智淳阿嬤組吵鬧。）

同時也有30%的鱟會在採血跟運輸的過程中死亡。

而抽過血的鱟，被放回大海之後，往往都會失去交配及產卵的意願。

（健藏停頓。）

二、

逛超市的時候，我常常會想很多事情。很多時候，我就算沒有要買東西也會去逛超市。最近排練完我都會去逛超市。

逛的時候我會想說，今天排練很開心，跟大家一起發展、工作很充實。但是我37歲了，沒有存款沒有

車子，接下來我還要養我媽，我還要這樣多久？那我要去做別的工作嗎？去當老師？但我不喜歡教書。

好那我去超商工作？我喜歡把東西擺整齊，超商有冷氣可以吹，又有穩定的薪水好像滿適合我的。但

演員楊智淳分享的事情。

站在超市的冷藏櫃前我想著這些事，看著冷藏櫃的水果，吹著冷藏櫃來的風，我想到鷥。鷥是排練時

那是我想做的事嗎？

（健藏停頓。）

三、
我媽常在我很沒辦法接電話的時候打電話給我。

在後方座椅上的書綿……（沒有使用麥克風的本嗓）
醫生說……可以轉到安寧病房了。

場外的眾人……（使用臉上 mini mic、群起附和般）
蛤？怎麼會？

在後方座椅上的書綿……（沒有使用麥克風的本嗓）
啊，今天，是我的生日……

場外的眾人……（使用臉上 mini mic、群起附和般）
生日快樂！開心──要保重──

我常常覺得，我媽比較像我的小孩。有時候她會很擔心我的生活，我會要花力氣哄她、消化她的焦慮，雖然我知道那是因為她是媽媽會擔心。不知道為什麼我長越大，對這一切越煩惱。我想繼續當演員，又會想到媽媽該怎麼辦。每次接到我媽的電話我都會覺得很煩，但我沒有沒接過我媽的電話。

（健藏看向後方。）

她不是我媽，她是演員胡書綿。

（書綿向觀眾揮手打招呼。）

（健藏停頓。）

站在超市冷藏櫃前，吹著冷藏櫃來的風，

（側臺場外大家再出。）

（7 馬雅電風扇、書綿賣玉米片、劉向貓爬行。）

我想到我的貓。我住在一個頂樓加蓋，我很少開冷氣。我不知道貓會不會中暑。超市裡的冷氣總是很涼，地板瓷磚看起來很乾淨。有時候我也想要像我家的貓一樣躺在瓷磚地板上。

（8 健藏好哲雙伯伯、椅子的排列轉變成另一種空間構成。）

（8.2 智淳開門叫號點名。沒有麥克風的肉嗓。）

空動作開門的智淳：那個……

空動作開門的智淳：那個……

空動作開門的智淳：那個……XX號

馬雅：（透過 mini mic）我！

（馬雅彈跳起身跑向智淳與不存在的門。眾人移動，上下道具。換場。燈光變化。）

祐緯超級演員－1

（祐緯穿越場上移動的眾人走向下舞臺。定位後空動作開門。看向觀眾。）

在 2022 年的今天，我決定不要再當一個傳統演員，我要成為一個超級演員。

市場，有兩種。

沒有冷氣的，是傳統市場。而相對於傳統的，不是現代市場，不是當代傳統市場，是超級市場。

這是一個外來語。

市場 market，超級市場 supermarket。這裡的 super——！表示的是一種無所不能的意思。

無，所，不，能！它有大量的不同品牌、價格、種類的貨品，有序地排列，讓顧客可以在同一間店舖購買所有所需，用貪方便的心理留著客人。

以這個理論為基礎，我特別開發了一套，超市表演法。

想像你的腦袋是一座超級市場，裡面擺放了各種情緒的貨架。

喜（迦恩從側臺跑出）

怒（書綿從側臺跑出）

哀（詩翰從側臺跑出）

樂（瑩瑩從側臺跑出，四位表演者分別刻板地無聲演繹四種情緒）

用法很簡單，比方說：

（走到詩翰身旁）我不知道，為了這份感情，我付出那麼多到底是為什麼，我在她心裡到底算什麼，我講過那麼多的新形式，可是我發現我自己卻一點一點掉進窠臼裡面，是的，我一天比一天更了解，問題不在形式是舊的還是新的，重要的是，不要為了形式而寫，是為了心裡面自然流露出來的想法而寫。

又或者：

（走到迦恩身旁）欸，我剛剛，發票中了四千，幹，超爽 der，今天晚上吃火鍋，大家不用帶錢包，我請客！那就是東方，朱麗葉就是太陽！起來吧，美麗的太陽！趕走那妒忌的月亮，因為她的女弟子比她美得多，她已經氣得面色慘白了。

如此這般地，（四位演員放鬆恢復中性，一邊離場一邊撤下場上螢幕與道具）超市表演法的精髓就在

於，在不同架上，不同位置，存放著不同時期，不同類型的記憶，從各種記憶裡面，取出不同的情緒，因應不同的角色，在不同的劇情裡，以不同的臺詞表現出來。

你可能會想這樣真的對嗎？中了發票的興奮，跟羅密歐看到心上人的興奮是一樣的嗎？在一份受傷的感情中的自我懷疑，跟海鷗裡面特列夫對於自己才華的懷疑是可以共用的嗎？就好像超市泡麵區裡像是化學反應方程式組成的牛肉風味麵，即便放了牛肉塊（賴澔哲肉上場，扭曲游移地身體移動，往祐緯靠近），就可以被當作真的牛肉麵了嗎？

但「真的」真的是你需要嗎？在深夜時分，能滿足你心裡渴望的，難道不是三分鐘後就能立刻帶給你滿滿幸福感一碗泡麵？

在戲劇的世界裡，重點不是在於你的表演能夠多趨近真實，而是你的表演能不能讓人買單。如果你有

辦法把情緒完美挪用，觀眾又怎麼會在乎，你的馬克白夫人洗的手，是沾滿血還是沾滿屎的呢？

但要記住，當你使用超市表演法的時候，不管你的情緒來自哪一個架上，不能忘記的是──「結帳」。沒有結帳，東西就不會真的屬於你。而我們要支付什麼，才能提取出那些記憶裡頭的情感呢？

我想，大概就是靈魂吧。（澔哲肉貼上祐緯環抱）

聽起來很噁心，但我是說真的。

（澔哲搭上祐緯時音樂下：頻率音樂 432Hz。）

（祐緯與澔哲肉如接觸即興舞蹈般地離場，一邊如結帳般地對話：載具？這邊。要袋子嗎？不用。要點數嗎？不用。這個第二件五折需要嗎？好我再去拿一件……）

（眾演員從左側臺出現。安靜凝視著祐緯與澔哲肉一會兒後，部分演員協助換場、部分演員打開從開場即在場上燉煮的麻油雞電火鍋，開蓋時熱氣煙霧與氣味飄散。部分演員就下一場定位。）

紙條即興：魚的對話—1

（四個演員——迦恩、書綿、詩翰、瑩瑩。拿隨機紙條，即興臺詞五分鐘。）

（此片段於演出中為即興構成。演員抽取隨機紙條，每人的紙條數量大約平均。紙條中有各種語言、敘述。演員透過手上的紙條構築情境，彼此推進、完成一個共同的情境與敘事。）

（音樂：五分鐘後響鈴。同樣為 iPhone 雷達鈴聲，而後皆同。）

（列舉以下紙條內容為例：）

「啊！我要生了！」

「主食為浮游與海藻。每次產卵高達數百萬粒。能消水腫、化痰。」

「不要再把我換新的菜了……」

「喜暗畏光。食物匱乏時可能自相殘殺。」

「欺善怕惡。」

「我想要換房間的話可以跟誰說嗎？」

「我不喜歡落單的感覺……QQ」

「終生單一伴侶。」

「警覺性高，遇到危機時會連續向後彈跳。」

「為什麼我看得到你們但我過不去？」

「嘿嘿——你找不到我——」

「我可以自己一間嗎？」

「未必永遠才是愛的完全，一個人的成全好過三個人的糾結。」

「18 至 30 度 C 時生長速度最快，適溫上限是 43 度，44 度時死亡率約 50％，45 度時會全部死亡。」

（對話發生的同時，場上會有「06:00:00」的倒數螢幕，而後皆同。倒數完成後，鈴聲響。演員視情境的推展將對話結束。）

（演員於表演的進行中皆面對觀眾。）

詩翰窸窸窣窣

（魚的對話—1 結束後，演員簡詩翰在其他演員的離去當中漸漸調整表演狀態與衣著，換裝與穿戴假髮，嘴裡漸漸開始喃喃自語，隨著音量變大，聽清楚那聲音類似或介於氣音、噓聲、窸窸窣窣、唸咒、喘息、無聲的話語等聲音表現與呼吸的狀態，在不同的能量與變化間來回。）

（眼神也如同有對象般地投射與注視，在這個空間、這個舞臺、第四面牆內或第四面牆外、有個抽象的對象或者是現場的在場觀眾、朝上時可能只是對著上面或者上天、朝下時可能是對著地面或者地底以下。）

（啟動這樣的表演動能的同時，燈光變化，冷色日光燈管緩緩從空中出現降落。）

（演員簡詩翰在使用麥克風做此段表演時，同時運用肉聲與麥克風聲地在製造更多層次與張力細節，環繞舞臺區漫步、移動。日光燈管在這過程中也緩慢加亮與變化，演員簡詩翰如同剪影。）

（剪影簡詩翰從右上舞臺離去消失。臺上呈現空蕩感，唯半空中的日光燈桿在偌大灰色背幕前散發冷光。安靜。）

（漸大聲地在臺上窸窸窣窣四分鐘左右。）

（空蕩的空間中演員洪佩瑜出聲。隨著珮瑜的聲音，背幕前的電視螢幕開始如簡報投影片般切換圖片與照片內容，單純的去背商品照、日本的街景與

生活隨拍。）

佩瑜白色觀念藝術＋日本獨白

中筋麵粉、費城生乳酪抹醬、有機白巧克力、半熟水煮蛋、妮維雅生乳酪抹醬、板豆腐、菜籽油、Carex 保險套、（音樂進：張雨生＆張惠妹《最愛的人傷我最深》）。微波快煮米、牙線、白色手縫線、妮維雅護手霜、塑膠餐具組（影像進：白色物件素材＋日本生活照）、小農鮮乳、阿斯匹靈止痛發泡錠、紙巾、嬌生痱子粉、妮維雅男用乳霜、肥皂、原味優格、衛生棉條、莫札瑞拉起士、衛生內衣、法式酸乳酪、紙蕾絲餐墊、垃圾袋、抗敏感牙膏、海鹽、面紙、澳洲袋鼠洗髮精、砂糖、衣物漂白劑、牙刷、口香糖、Comfort 衣物柔軟精、卸妝棉、免洗盤、薄荷糖、鬆緊帶、珍珠白洋蔥、妮維雅沐浴乳、毛巾、魔鬼氈、綿花棒、沙威隆抗菌乳液、廁所衛生紙兩卷

這張超市購物發票是觀念藝術家佛洛伊的作品《單色超市發票（白）》

（灰色背幕升。演員洪佩瑜在左上舞臺，坐在椅子上，嘴裡一一說著商品名稱的同時，其他演員將他換裝成一名穿著黑色套裝的 OL 上班族。隨著段落進行，演員們將洪佩瑜換裝成喫茶店外場人員、服飾網拍理貨人員、百貨公司花車促銷等，也將場上的椅子等物件移動成關聯的場景，扮演場景中的其他路人。）

發票上列出的 49 個品項都是白色的。佛洛伊的這個系列作品在世界各地展出。藝術家本人要求作品必須要在純白的牆面展示，不用錶框。作品在不同國家展出時，需要在當地的超市消費，品項需要符合當地民情。上述的這個作品是佛洛伊 1999 年在英國的創作版本，目前收藏在倫敦泰特美術館。

1 じゃ自己紹介をお願いします。

私はホンペイユーと申します。臺湾人です。今年29才になります。ワーキングホリデーで今日本に来ています。日本語ボロボロですが、一生懸命頑張ります。どうぞよろしくお願いします。

2　臺湾では何の仕事をしていましたか。

ダンサーと歌手です。幼稚園の時からダンスと歌始めました。

啊，是這樣的我欸。原來在語言能力有限、要跟別人說明的狀態下，我會這樣介紹我自己。直接地說出這是我。

光這段介紹，住在日本的八個月裡大概說超過100次，然後每次都還是說得坑坑疤疤。面試、認識新的朋友、面試、偶然搭上話的咖啡店小哥、面試、陶藝店的時髦店員、面試。總之對出現在面前的陌生人，我用一個半生不熟的語言介紹以為很認識了但其實不那麼全然認識的自己無數次。

3　今回の応募の動機はなんですか。

《喫茶店》

臺湾ではずっとカフェでバイトしていました。人の手で作ったものをお客様に提供できることは私にとって幸せなことです。私は食いしん坊なので、おいしくなれと思いながら作ると美味しさが2倍になる気がします。喫茶店がとても好きで、日本旅行の時は必ず行きます。

但最重要的，是我想學習在這些看似優雅的應對之下，是怎麼安排的一切的。

4　なぜ日本に来たのですか？

When I was in Japan, every time I look up to the sky makes me feel like home. 私は高雄出身です。日本で見たの空の広さと色は故郷とすごく似ています。私にとって落ち着くになります。三十歳前にワー

（演員洪佩瑜推著花車下場。）

（演員們在暗中上場，四個演員──劉向、智淳、堅豪、澔哲就位下舞臺區，其餘演員在不同座位中如路人樣靜待。）

紙條即興：魚的對話－2

（四個演員──劉向、智淳、堅豪、澔哲，隨機拿紙條，即興臺詞四分半。其餘演員在光區外的幽暗中如路人般上場，坐在場上的摺椅。）

（音樂：四分半後響鈴。）

（原則上紙條內容大致相同，不同場次間因演員搭配不同，因抽取順序、組合、演員個人發揮等，而發展出不同的內容與情境。每一演出場次的故事或情境也不盡相同。隨著場次的演進，在一樣的紙條內容中會再添增些微語句。）

（列舉以下紙條內容為例：）

「你就算會吵也不會有糖吃啦！」

「財神到──財神到──財神到我家門口──」

「公的大多喜歡攀附、窩躲，且具地域性。母的喜好群聚。」

「喜歡躲藏於水草叢中。」

「別惹我，我會咬你。」

（倒數計時時間到，對話結束，四位演員下場。演員劉向走向沒有被帶走的一張椅子坐下。其餘演員起身帶著椅子下場。）

（燈光變化。）

（在劉向三隻小豬故事的同時，演員們一一上場，在劉向的面前（下舞臺）與他稍微重疊，跟隨著音樂旋律節奏，進行芭蕾基本舞步，左右移動。同時，他們帶著各有不同的物件，跟其他演員的身體部位連結、依靠。隨著演員增加，行列也越變越長，表演者的身體也在這當中因為維持物件的平衡與連結會有變化與錯落。）

劉向三隻小豬故事—1（眾人一排鋼琴芭蕾）

（音樂下：鋼琴芭蕾，重複2—3次）

（在說故事的同時，演員劉向如看圖說故事般，翻著一本本圖畫本，上面有跟故事內相連結的手繪圖像。）

從前從前，有三隻小豬，分別是豬大哥豬二哥，還有豬小弟，他們決定要來蓋房子，豬大哥比較懶惰，所以他用茅草隨便疊成一個茅草屋，豬二哥比較好一點，所以他用木頭疊成一個木頭房子，豬小弟最勤勞了，所以他用磚塊疊成一個磚塊屋。突然有一天，大野狼出現了，他騎著摩托車呼嘯而來，他下車之後，深吸一口氣，用力一吹！警察說，很好沒有喝酒，謝謝你的配合，看來大野狼是個好市民呢——

（結束故事的第一段，劉向帶著椅子移動，鑽過成列舞蹈的演員中間到下舞臺，放下椅子坐著繼續說。）

從前從前，有老爺爺跟一個老奶奶，有一天老爺爺去砍柴，老奶奶去河邊洗衣服，洗著洗著，從上游漂來一顆桃子，漂啊漂啊，漂到老奶奶面前，可惜老奶奶有老花眼沒有看到，真可惜

從前從前，有北風與太陽，他們決定要比賽，看誰可以讓路人把衣服都脫掉，於是北風先攻，他深吸一口氣，用力一吹！把豬大哥茅草屋吹垮了。

謝謝大家，希望大家有個美好的夜晚。

（劉向下場。）

（音樂重複，演員持續芭蕾，接著開始以行列為單位，原地轉圈。因為移動範圍變大，以及地上散落的不同道具雜物影響移動路徑，演員的身體影響也更明顯。）

（音樂停止，演員結束動作回歸基本站姿。場上靜止。安靜。）

（音樂下⋯聲樂芭蕾。）

智淳好好小姐（雙人一組歌劇芭蕾）

（音樂下的同時燈光變化、場景轉換。演員的行列分離為個人。場景變換的同時演員換裝，褪去衣物，身著裸膚色貼膚舞衣。）

（完成轉換後部分演員離場，演員洪佩瑜與張堅豪開始雙人芭蕾舞蹈，演員楊智淳從左下舞臺出場，手持手握麥克風甜美地口播廣宣，由左下舞臺優雅緩慢橫移至右下舞臺。）

每個時刻，時間的流逝，前面歡迎光臨，後面謝謝光臨。

就算沒有窗戶，就算空調恆溫，日光來自日光燈管。

這裡的四季依舊分明。

一個秩序，使用說明，製造日期，有效的期限，顏色的擺放，氣味，沒有氣味。

看起來一切都非常的和諧，標籤，標籤，標籤。

今天又是全新的一天，自信、大方、秀出你的魅力！

距離營業時間還有一分鐘，請各位工作同仁就迎賓位置。

冬日火鍋慶典，夏季國際啤酒節。

好消息！好消息！西班牙佛朗明哥飲食文化季開跑囉！

有時候是個別的，陳列，是重要的。

停留，注視，著我。

（甜美廣播的同時，演員以不同的雙人組合在後面進行舞蹈，有時同時，有時接續，以動物運動為形象的舞姿、多人整齊的舞姿芭蕾、探戈、交際舞、舞動、姿態。）

（演員楊迦恩在左下舞臺出現，用不同舞姿展現不同物件，然後將物件想辦法放在廣播中的楊智淳身上，與她合為一體。楊迦恩反覆進出場上場下，展現更多的物件，楊智淳身上的物件越來越多，她移動中身體也慢慢改變。）

巴黎小蒼蘭，出水芙蓉，高雅玫瑰，肌膚的保養品。

三層加厚不刮屁股。

有機奶茶木耳，口感乾淨輕盈，不奶、不茶、不適合隔餐食用。

全世界最安靜的地方，國境之北，冷凍櫃的深處，三個顏色的蔬菜部位。

移動，隨便你想要往哪裡走，反正有些地方你也從來沒有去過。

沒有直銷老鼠會，沒有金字塔大騙局。

國家檢驗合格認證，本產品已投保產物責任險一千萬，公平交易，海洋友善。

所以選擇是重要的，怎樣的擺放，那樣的配置，買一，送一，組合，質地，一年四季，春夏秋冬，都在這裡。

拿起來的重量，放下去的聲音，沒有一次是一樣的。

有些地方反正你從來不會走過去，隨便你怎麼翻閱。

你，並沒有給予愛，你只是把愛晾在了我的面前，

然後又收了回去。

（A、B皆為演員楊智淳。）

A：大家好，我是你的還有大家的好好小姐，敝姓楊，很高興認識大家，很高興為您服務。首先要來展現第一個開門見山，要為各位帶來我的拿手菜。就是我，就是我從不會對別人說，不。不論是誰提出了什麼要求，我都會，好，好，好。比如說，當我做了一整個早上的便當，身心疲倦，只想走上樓沖個澡洗掉身上的油耗味時，我媽方芳芳在廚房喊了一句。

B：欸智淳去全聯幫我買一罐牛奶。

A：好。或者我走經過客廳，我爸楊學文躺在沙發上，對我說。

B：欸楊智淳幫我拿遙控器。

A：好。但遙控器明明在他的沙發旁邊的桌子上距離不到十公分。或是，好，其實待會還有很多例子可以好好地跟大家好好地分享。很多人可能會覺得，一直說好，好，好，是不是一件不好的事情呢，這是不是代表著不懂拒絕，所以只好說好，還是其實只是個濫好人。

B：嘟嘟嘟，姊，明天早上八點可以下來拖地還有切前面的火腿跟肉嗎？

A：好唷。但我必須要跟大家說清楚，我並不是不懂得拒絕，而是，我是好好小姐敝姓楊，很高興可以跟你談戀愛。

B：Morning baby

A：Morning honey

B：I miss you

A：I miss you too, wish you have a good day

B：Talk tomorrow baby, wish you have a good night

A：Night night honey

B：Morning baby——可以先幫我轉帳給房東嗎？見面時給妳現金。

A：好。

B：星期三下午一點半是華語的期中考。

A：好唷，我可以在火車上幫你寫。

B：可以陪我去保險公司談理賠金嗎？

B：好滴，我等下訂車票。

（音樂結束。空中降下 LCD 電視螢幕。右側臺出現透明門冰箱，停在演員楊智淳身後。電視螢幕中播著各種動物交配、求偶、戲耍的畫面。）

B：我的……

A：口罩沒了對不對，我已經買好了，再帶去給你。

B：好。

A：你不是好好先生，你不能說好。

B：好。

A：（沉默）

B：我的……

A：（作勢要說好，嘴型）

B：（比著B，搖頭，比自己）好。

A：嘟嘟嘟，早上七點！

B：我的牙齒真的很痛，妳可以再傳一次妳上次幫我查的牙醫的地址嗎？

A：（吞了一口很大的口水）好。

B：我沒有吃過龍蝦，我們可以買龍蝦回來煮嗎？

A：看起來好好吃。

A：（嘟嘴）

B：我的沐浴乳跟洗髮精沒了。

A：我知道，我剛剛在你玩手機的時候已經去全聯買好了，還有牙膏，我也買了。

B：我們等下去公園散步。

A：好啊！

B：你可以……下麵給我吃嗎？

A：好啊，呵呵呵。

B：義大利麵 pasta。

A：喔，好。

B：我們生一個女兒好嗎？

A：好。

B：因為女兒會比較愛爸爸。

A：好。

B：妳什麼時候才要搬來跟我住，這樣就不會有不安全感的問題了。

A：好。

B：妳可以幫我打電話給房東跟她說我之後沒有要續約了嗎？

A：（嘟嘴）

A：好。

（沉默。）

A：為什麼你從昨天到現在都沒有讀我訊息也沒有回我電話？你有看到我打了幾通給你嗎？你知道我有多緊張嗎？你知道我拜託了多少人在找你在聯絡你嗎？你不覺得你這個樣子很過份嗎？

B：我昨天在朋友家喝醉了。我沒有辦法忍受妳嚴重的不安全感，妳這個態度一副好像在懷疑我什麼一樣，我從來沒有對妳不忠過，妳讓我覺得很累。我們分手吧。

（沉默。）

A：好。

（沉默。）

（演員楊智淳改變身體狀態，糾纏在身上的物件應聲散落。）

A：（興奮）大家喜歡吃龍蝦嗎？（側臺：喜歡）有人有甲狀腺亢進嗎？（側臺：有／沒有——）或是甲殼類過敏嗎？（側臺：有／沒有——）

（音樂進。）

好！龍蝦很好吃，尤其是這個地方（拿著龍蝦模型比一比），滑溜溜，雖然跟蟑螂很像，但是好吃得要死呢。冷凍龍蝦全聯有賣，一公斤一盒兩隻1599。還有龍蝦沙拉，可以直接吃的不需要經過料理，可以拿來抹在吐司上或是拌飯吃，都是讚讚讚，250克，109元，好、好、吃。那，你們知道嗎，在

遙——遠的國度，美國，龍蝦有著特別的寓意，代表著愛情、一生的伴侶。

（電視螢幕的內容漸漸開始穿插與龍蝦相關的內容，如何烹飪龍蝦、龍蝦在海裡成列移動、肢解剝殼龍蝦、彷彿親密的兩隻龍蝦或龍蝦群。）

（演員從右下舞臺出現靠近楊智淳，拿起剛剛從楊智淳身上散落的物件，將自己與物件與楊智淳連結在一起，跟演員楊智淳成為一體。）

於是，龍蝦，就成了忠貞不渝的愛情的代名詞。

龍蝦呢，一旦戀愛就會相守一生，你會看到年紀很大的龍蝦夫妻，或是龍蝦夫夫或龍蝦妻妻，手牽手，在海底散步。

（音樂 cut out。）

龍蝦也很像你，外表堅硬，然後說出來的話語就跟兩隻夾子、螯、鉗一樣，總是可以輕易地把我推進

地獄，但我知道，我知道其實裡面很柔軟。（停頓）

白——目——巨——蟹——男。（眼神兇惡全身用力比中指）還好我們的月亮都在雙魚，不然，誰會想要愛上你啊。

（停頓。舉手）我。

B：Babe，我覺得我好像沒有辦法承受我們的分手，如果妳願意，我們可以重新開始。

A：好。

B：Babe，我想要妳早上八點打電話叫我起床去上課。

A：好。

（與楊智淳合為一體的其他演員，無意識般重複著楊智淳的臺詞中的回應字句如：babe、好、我愛你、我想你。）

B：我想要妳……

A：好啊。

B：幫我預約第三劑的疫苗，因為補習班那邊……

A：喔好。

B：我愛你

A：好。

B：我想妳。

A：好。我做了晚餐要給你吃欸。

B：是我一直很想要吃的龍蝦嗎？

A：不是，但我買了一個龍蝦的模型要送給你。請坐，sit down please。我下麵給你吃啦。還有我剛剛買的那個小農鮮奶，搭配那個義美紅茶，就會變成那個好好喝的鮮奶茶。

A：我是好好小姐，敝姓楊，很高興向各位展示我的拿手菜，當然指的不是我下麵的技巧。

A：好吃嗎？

B：好吃。

A：好吃嗎？

B：好吃。

（楊智淳從跟他糾纏成一體的演員們中抽身離開，部分物件稀疏地散落。）

A：唉唷唉唷！輕輕鬆鬆打造這樣一個過份依賴的對象，讓對方對妳有強烈的所有需求，讓他不能沒有妳。讓他無時無刻第一個想到的都是妳，心裡、眼裡、只、有、妳。

我是好好小姐，敝姓楊，很開心可以遇見你，很開心可以跟大家分享我的拿手菜。

我不會說不，我只會說好，好，好。

我很會談戀愛，這就是我的拿手菜。

我真的，很會談戀愛，這真的，就是我的拿手菜，

我很會讓你覺得我們，不得不愛。

你，就是我的拿手菜。

好。

好。

好。

現在，我是好好小姐。

之後我也會努力成為你的好好老婆，變成我們孩子的好好媽媽、好好外婆還有好好阿嬤。

（祐緯猶豫苦惱。）

而在這個浩瀚無垠的宇宙裡面，

你就是我的龍蝦。

唯一的。

我的龍蝦。

（楊智淳高舉龍蝦玩具，揉捏發出玩具聲音。離場。）

祐緯超級演員—2

（演員李祐緯走向冰箱，從裡面拿出一個商品，再走向中下舞臺，從地上的雜物中拿起一個在手上。）

（馬雅、書綿、堅豪在冰箱前面晃來晃去然後——

離去。健藏在冰箱的透明玻璃前放空一會後離去。）

欸——我要這個嗎？還是要那個？這個比那個便宜五塊，但是保存期限少了五天。

生存還是毀滅？這是個問題。

究竟哪樣更高貴，去忍受那狂暴的命運無情的摧殘，還是挺身去反抗那無邊的煩惱，把它一掃而空。

去死，去睡，就結束了，如果睡眠能結束我們心靈的創傷和肉體所承受的千百種痛苦，那真是求之不得的天大的好事。去死，去睡，可是睡著了，也許會做夢！

誰也不甘心，呻吟、流汗拖著這殘生，可是對死後又感覺到恐懼，因為從來沒有任何人從死亡的國土

裡回來，因此動搖了，寧願忍受著目前的苦難而不願投奔向另一種苦難。

（演員賴淯哲進，肉的身體舞動移動，碰觸到李祐緯或場上的物件的話場上會出現 432Hz 頻率音樂。）

顧慮就使我們都變成了懦夫，使得那果斷的本色蒙上了一層思慮的慘白的容顏，本來可以做出偉大的事業，由於思慮就化為烏有了，喪失了行動的能力。

老闆，再給我一次機會，老闆，我這次有些細節沒有處理好，下一個案子我一定會談成，我腦袋裡現在有一個非常棒的 idea，一定可以讓公司賺錢，再給我一次機會，再讓我試一次，再給我一次機會。

（432Hz 頻率音樂出現的頻率越來越密集，賴淯哲的舞臺行動與音樂聲音的關係漸漸有變化。）

再給我一匹馬！我的傷口需要包紮！原諒我，耶

穌！且慢！難道這是夢。（迦恩開始）呵，良心是個懦夫，你驚擾得我好苦！藍色的微光。怎麼！沉沉的午夜。寒冷的汗珠掛在我皮肉上發抖。怎麼！我難道會怕我自己嗎？旁邊沒有別人哪：理查愛理查；那就是說，我就是我。

（演員楊迦恩、楊瑩瀅、簡詩翰，使用超市表演法逐一加入李祐緯的獨白，在不同的情緒記憶臺詞後開始莎劇的臺詞。）

迦恩：有凶手在這嗎？沒有。有，我就是；那就逃命吧。什麼！逃離我自己嗎？有道理，否則我就要報復我自己。什麼！找自己報仇嗎？呀！我愛我自己。（瑩瑩開始）有什麼可愛的？為了我自己我曾經做過什麼好事嗎？呵！沒有。呀！其實我恨我自己，因為我自己幹下了可恨的罪行。我是個罪犯。不對。

瑩瑩：我是個罪犯。不對，我在胡說八道；我不是個罪犯。蠢貨，你應該說自己好話才對呀；蠢才，

不要自以為是啦。我這顆良心伸出了千萬條舌頭，每條舌頭提出了不同的控訴，（詩翰開始）每一個控訴都指控我是個罪犯。犯的是偽證罪，偽證罪，罪大惡極（音樂進：〈Honey〉）；謀殺的謀殺罪，罪無可恕；種種罪行，大大小小，擠上法庭來，齊聲喊道：「有罪！有罪！」（劉向、健藏加入喜怒哀樂的聲音）我只有絕望了。天底下無人會再愛憐我了；我即便死去，也沒有一個人會來同情我；當然，我自己都找不出一點值得我自己憐惜的東西，何況旁人呢？我似乎看到我所殺死的人們都來我帳中顯靈；一個個恐嚇著明天要在我理查頭上報仇。

〈Honey〉的排舞動作；演員賴澔哲帶著原先生牛肉身體慢慢過渡加進排舞的動作，保持著肉的身體質感同時因為排舞動作的加入慢慢質變。）

（演員馬雅乘著聲音與音樂的加成，音樂下時同步用走唱人生加入整個混亂的聲音構成，口說或可辨認的英文感火星語。）

（演員馬雅乘著聲音與音樂的加成，音樂下時同步用走唱人生加入整個混亂的聲音構成，口說或可辨

（音樂進到第一段副歌時，眾演員衝上場跳〈Honey〉排舞。衝上場的同時攜帶各種與超市關聯或不關聯的道具散置。手推車、提籃、塑膠盆栽等。）

（隨著整個語言與聲音越來越混亂與高張，郭書瑤〈Honey〉音樂下。演員張庭瑋上場，透過 mini mic 嘴裡一邊同步唱著音樂歌詞，身體一邊排舞蹈。）

（演員李祐緯的莎劇臺詞在音樂的主歌開始後漸變成音樂當下的歌詞，身體從戲劇行動的表演轉變成

Honey（馬雅英文黑白講）

為什麼遇見你　呼吸就變得好急
好像土司塗上 Butter Cream 慢慢起了化學反應
為什麼常常會傻笑　心情也開始天天放晴

你就是開心餐廳　給我幸福的點心

Oh Baby Honey Honey Honey
喜歡你的　用心　專心　愛心
給我鼓勵和加油打氣　包容我的任性
Oh Baby Honey Honey Honey
愛上你的　細心　耐心　貼心
就像蛋糕上的鮮奶油　融化了我的心

要加幾 CC 的溫柔蜂蜜
還有幾湯匙的零熱量創意
不管什麼難題你都可以搞定
有你在身邊安全感到不行

（在演員激烈／商業笑容／亢奮的排舞動作與走位
中，戴著黑色搶匪頭套的演員馬雅持續地英文火星
語，演員楊迦恩如同陪伴購物的路人漫不經心地邊
滑手機邊推著超市購物車移動當中，偶而會跟著音
樂或唱或跳。）

像巧克力吃不膩　勝過芒果布丁的彈性
你總有一種魔力　從舌尖甜到內心
Oh Baby Honey Honey Honey
喜歡你的　用心　專心　愛心
給我鼓勵和加油打氣　包容我的任性
Oh Baby Honey Honey Honey
愛上你的　細心　耐心　貼心
散發奶油甜心的香氣　融化了我的心

Oh Baby Honey Honey Honey
喜歡你的　用心　專心　愛心
給我鼓勵和加油打氣　包容我的任性
甘芭ㄉㄟ Honey Honey Honey
愛上你的　細心　耐心　貼心
散發奶油甜心的香氣　融化了我的心

迦恩說化學反應＋馬雅瞎起哄

好像土司塗上 butter cream 慢慢起了化學反應。

化學變化是指相互接觸的分子間發生原子或電子的轉換或轉移，生成新的分子並伴有能量的變化的過程。

（迦恩化學反應的同時，場上演員從〈HONEY〉排舞的 ending pose／隊形因為馬雅的關係被影響，變化。）

奶油熔化時化學成分不會發生變化。因此，奶油的融化是一個物理反應，所有的熱反應理論上都是物理反應。

除非今天這個塗上 Butter cream 的土司被烤焦了，蛋白質變質了，類似我們常聽到的梅那反應，那就會是化學反應。

以上述推論，這句歌詞是在比喻人在戀愛時產生的身心變化，很多人覺得這是謬論，但戀愛時的幸福快樂感都是來自於身體內的三種化學物質——多巴

胺、血清素、內啡肽。這種腦內分泌物和人的情慾、感覺、生理有關，它們傳遞興奮及開心的訊息。

Butter cream 如果只是融化在吐司上面的話，那就應該是物理反應吧。書瑤的吐司，想必是非常非常地，焦。

（迦恩結束化學／物理反應釋義後離場。）

（馬雅持續以手持麥克風講著外星語一般的英語，聽起來打算要去登山，他作勢攀爬著一個一個甫結束排舞燦笑 pose 的演員，像一種接觸即興也像一個 cue 點，馬雅經過一個一個演員，演員們轉變成為其他姿態。馬雅碰到胡書綿後，馬雅的外星語言動能過渡到胡書綿後，演變成為如 rap 的聲音表現與身體。）

（其餘演員或跟隨胡書綿的語言內容呼應身體與動作，或繼續延續排舞的甜美商品姿態。）

書綿播橘子皮 Rap

書綿（朝氣蓬勃，叫賣般）：

剝橘子皮剝剝橘子皮 剝橘子皮剝剝吃吃 X2

剝橘子皮剝剝橘子皮 剝橘子皮剝剝吃吃 super juicy in the supermarket

現在就來告訴大家如何在超級市場挑到一顆好吃的橘子在傳統市場你可以請老闆幫你挑，但在超級市場就必須靠自己。

首先橘子不可以太大也不可以太小，重一點比較好，因為比較 juicy，再來是用你的食指跟大拇指捏捏看，扎實有彈性 QQ 的最好，如果甚至可以摸到橘子果肉一瓣一瓣的輪廓，代表皮薄果肉飽滿 super juicy in the supermarket

若是你摸到外皮與果肉之間已經有縫隙那就代表果肉已經焦脯了。

焦脯就是臺灣話中的……焦脯！也就是乾癟的意思。

接下來是看表皮上面的毛孔，如果橘子的毛孔比你鼻子上的黑頭粉刺還要大，代表已經老了。

這樣的挑選方法，不管是椪柑桶柑帝王柑茂谷柑通通適用，總之臺灣的水果這麼多臺灣的水果就是好吃臺灣是水果王國——

（眾人吶喊：啊——蔥麵包——！）

（吶喊後眾人彈跳起身，帶走場上的各處物件、盆栽、清潔推車、衣物，下場。）

阿蓉師

（演員張堅豪，在眾人隨著書綿的 Rap 與叫賣語言起舞鼓譟的同時，緩慢動作，與眾人的質感相異。他將自己的頭用一個不透光的購物袋罩住，無法看見外面，在這樣無法看見的情況下緩慢地爬行、律動、伸展、試探周遭的空間。）

（接電話。）

喂喂，哦，阿源喔，嘿，阿安那，蛤？是哦，幾點？
吼，好好好……便當噢，好，知道了，沒關係啦，
那回來再喝湯啦……蛤？什麼回來，你妹妹確診啦，
是要怎麼回來？好啦，好。

（播電話。）

（臺語）到哪裡了？永康？！現在幾點了到永康？！
為什麼都不早說？好好好好好好好好。（掛電話）
我真的會被你們這些姓胡的氣死。（摔電話）

（美食鳳味片頭音樂下。）

（側臺兩位演員（穿著開頭阿北服裝的洪健藏、楊
瑩瑩）帶著一堆塑膠盒、保麗龍包裝、瓶瓶罐罐等，
裝在大購物袋、塞在衣服裡，衝進後灑落胡書綿周
遭後又匆匆離去。）

（胡書綿呆望著地上的狼籍，緩緩地移動、撿拾，

稍作整理同時調整情緒後開口。）

大家好——

我是阿蓉師（臺語）阿——蓉——師，「蓉」是出
水芙蓉的蓉

今天咧，要來教大家阿蓉師全家都非常喜歡吃的圍
爐料理

麻油雞火鍋！

嘿！大家不要聽到麻油雞就覺得很難，退避三舍！
不會！不難！前前後後只有四個步驟

Follow 阿蓉師的腳步就可以把這個香噴噴的麻油雞
給他煮出來啦吼

而且這個所有的材料不管是超市或傳統市場

不管你是待業中就業中還是失業中，通通都能買得到

那阿蓉師今天的語速會比較快

因為阿蓉師的老公跟兒子女兒（頓）（吶喊）通通
都沒有要回來！

所以阿蓉師決定今晚要來給他繼續一下！

要給他隨便亂煮！反正沒有人要吃！

（停頓。）

但是，大家，不要擔心，該教大家的絕對都還是會教給大家

好，首先來第一個步驟，第一個步驟就是最重要的步驟

（臺語）江湖一點訣（華語）江湖一點訣

來講三次

麻油要冷鍋的時候放下來

麻油要冷鍋的時候放下來

麻油要冷鍋的時候放下來

為什麼咧？這個麻油麻仔做的，是芝麻做的，芝麻，

最怕燙

你一開始火就開很大強強滾，麻油就直接黑掉，苦

給你看

你整鍋麻油雞的成敗就在這裡

不用做了浪費食材，直接宣判失敗，難吃，拍甲！

冷鍋來，麻油下去，開小火

（堅豪持續在空間中的肢體運動與舞蹈。時而自顧自般，時而呼應書綿的語言內容或速度。有時靜止如雕像，有時像在側臺預備的表演者，有時打破第四面牆不顧書綿地默默與觀眾交換視線。）

接下來老薑薑片放下去，給他ㄅㄧ

就是ㄅㄧ……ㄅㄧㄚ麻油……這個ㄅㄧㄚ……國語是要怎麼說？（側臺回：煏）

對啦煏啦，煏，一個火一個扁，欠扁的扁啦，給他煏啦。

好，這個步驟要稍微給他有耐心要等待

趁等待的時候跟大家介紹一下阿蓉師家吼，最愛的配料

（書綿依序撿起散落在地面上的各式包裝盒、塑膠殼、保麗龍盒等，向觀眾說明展示。）

高麗菜、菇類，這個是女兒最喜歡的，女兒喜歡吃青菜

米血凍、豆腐、肉是兒子喜歡的

丸子、豆皮是老公最愛

還有這個最重要，高麗菜，一定要下下去湯才會清甜

火鍋餔這種東西就是你愛加什麼就給他加什麼有什麼加什麼清冰箱料理啦

有沒有聞到！麻油跟薑片整個香味四溢

餔五告香

要煸到薑片冒泡泡邊緣有皺摺

這樣ㄅㄧㄚ差不多了 雞肉下來 翻炒到半熟

接下來米酒下下去

到這個米酒一定要小心 火很容易衝上來

接下來江湖二點絕

加水一定要加熱水

要加熱水

要加熱水

要加熱水

講三次

為什麼呢！你加冷水試看看等到水滾雞肉完全老掉

難吃變乾柴

熱水加到七分滿我們這個湯底也就完成了，因為加的是熱水，一下子就會滾了吼

來開動啦——

之後就可以上桌用那個卡式爐，然後就可以叫大家

（書綿望向稀落物件與塑膠和散落的場上，安靜、停頓。）

我來試吃看看

嗯！好吃

雖然心情不好但煮出來還是好吃

（書綿走向剛剛介紹料理的表演區位。）

那我這些料就不用煮啦……哎……糟蹋人啊真的是……

（書綿空動作把食材與空盒一一冰進冰箱，東西一一落下。掉落地面的聲音。）

（書綿下場。空蕩的舞臺，堅豪在空間中繼續游移、舞動。時而加速、失速，時而頓墜般靜止、跟蹌。將場上的物件聚集、翻攪。有時像在整理，有時像在做窩的動物。）

（在幾種不同速度與質感的運動與空間能量的轉變後，堅豪走向剛剛拿來罩頭的購物袋，從裡面拿出手機，放在頭上平衡使之不要掉落。平衡遊戲般，移動至下舞臺區。）

（半空 LED 降，畫面是從空中俯拍的堅豪頭頂和頭上的手機。字幕：中場休息二十鐘。）

（場燈漸亮、音樂 fade in …〈My Favorite Things〉。）

（中場休息。）

（舞臺黑紗降，投影進，畫面的右方長條狀。書綿與媽媽的視訊對話錄影。內容節錄部份如下…）

（黑紗後場上換景。）

書綿：妳說，妳說，妳說超級市場是怎麼樣？

綿媽：超級市場喔？對我來說最大的功用，最大的那個是可以幫我解脫……

書綿：不是啦，妳不是說解憂鬱？

綿媽：嘿啊，心情很不好的時候可以去大買特買，然後那個，心情就會很好，（鏡頭外笑）可以去買自己喜歡吃的，可以買自己喜歡的東西，啊原本像洗衣粉之類的，平常一瓶就夠了，給他買兩瓶，青慘啊洗……

書綿：什麼叫青慘啊洗？

綿媽：就是……給他洗得很厲害的意思。

書綿：淒慘洗？

綿媽：一直洗一直洗的意思，洗得很骨力這樣子。

書綿：所以不是淒慘那兩個字？

綿媽：我臺語也不知道那個字是什麼字。

書綿：淒慘？tshenn-tshám？

綿媽：我不知道什麼字啦……啊最大的療癒就是可以這樣子啦……

書綿：我再幫妳跟李銘宸說啦！

綿媽：就看到好多飲料擺得整整齊齊的，選到不知道要選什麼，到底是要檸檬的還是要橘子的，要鮮奶還是要紅茶。心情不好的時候就會各一罐，看到什麼都買進籃子裡。

書綿：我們剛剛也去家樂福買好多，買了一千八百多塊。

綿媽：平常啊超市那個肉類比較不會去買，啊心情不好的時候在超市看到肉就會會大買特買，嘿對啊，不然平常的肉你不會去動它，會在傳統市場買。提著大包小包回來心情就會變好。

書綿：我剛剛也提一堆回家。啊我沒有心情不好啊，我心情好的時候也大買特買。

綿媽：心情好的時候會精打細算，心情不好的時候會花的錢比較多。把東西一個一個丟進籃子裡，快感很好。

書綿：好啦，我都錄下來了，那你有沒有要跟李銘宸加油，我等等傳給他看。

綿媽：好——李銘宸加油！

書綿：加油！

綿媽：把超市的那個籃子買滿！

（中場休息音樂歌單：

〈Piano Sonata No. 11 in A Major, K.331 III. Allegretto (Alla Turca)〉

〈Mozart, Volodos 3. Alla Turca (Allegretto)〉
Yuja Wang 變奏演奏版

〈Swan Lake, Op. 20, TH. 12 Dance of the Four Swans (Arr. Wild for piano)〉）

（中場休息倒數五分鐘。演員簡詩翰扮裝成變裝皇后Hannah手持打光攝影機，漫步進入觀眾席，穿梭其中。黑紗畫面左上方一個在超市買菜的手機視訊，拍攝各商品區、貨架、冷凍冷藏櫃區，Hannah喃喃自語般與畫面對話，挑選商品視訊採購。她的自拍即時畫面出現在視訊畫面中。觀眾紛紛入座。）

（中場休息20分鐘結束，Hannah從觀眾席往舞臺一角移動，消失在鏡框內。）

（落日飛車〈我是一隻魚〉音樂下，紙條即興魚的對話—3演員進。）

（下半場。）

紙條即興：魚的對話—3

（音樂下：落日飛車〈我是一隻魚〉）

（四個演員——佩瑜、迦恩、書綿、庭瑋，隨機拿紙條，即興臺詞六分鐘。時間到後鈴聲響。）

（即興對話依規則進行。）

（增添紙條。）

（列舉以下紙條內容為例：）

「膽固醇含量較低，優於雞肉。維生素、蛋白質、鐵的含量也比雞肉高。」

「是反芻動物，有四個胃。好水性、易受驚。」

「體型相對巨大但溫和。不善跳耀。」

「拜託！拜託不要過來，不要再過來了！你再過來，我就死給你看！」

「在某些外在條件下，受到刺激會有自融的現象。」

「蚊科均為完全變態，卵化為幼蟲，結蛹後變態

成蟲。」

（演員楊迦恩隨著對話的進行，將一長黑帶穿戴在身上，拿出一個包防撞泡棉網的蘋果頂在頭上。）

迦恩 Apple 跆拳道

（魚的對話─3 結束後，佩瑜與書綿離場。庭瑋因自融的緣故癱軟平躺於左下舞臺地面。安靜。迦恩往舞臺中央移動，定位後跪地。）

（成矩陣的大顆螺旋省電燈泡從天緩緩而降。）

神在第六天創造了亞當和夏娃，並且告誡他們，伊甸園中所有樹的果實都可以吃，唯有一棵名叫知善惡樹上的果實不可以食用，吃了將不再永生，並且被趕出伊甸園。他們一直都很相信神。

（頂著蘋果向下舞臺移動。）

直到蛇的出現，蛇告訴女人，吃了禁果不會死，而且你們還會和神一樣擁有智慧，女人聽完摘下一顆，吃了一口，好吃好吃一直吃，吃完她也帶著一顆去找男人，男人吃了一口，好吃好吃我還要吃，神發現了。

（蘋果掉到地上，撿起。）

這是一顆我們在超市很常見的富士蘋果，它的特點是，顏色紅，形狀圓，平均大小跟棒球一樣，它是由美國的五爪蘋果與國光蘋果雜交出來的品種，那大家一定會好奇為什麼兩個美國品種配出來的蘋果卻有一個日文名子，因為它是 1930 年代末期由日本青森縣藤崎町農林省園藝試驗場培育出來的，而藤崎的日文念作 Fujisaki，所以就以這個地方命名為富士，為什麼我這麼了解這個蘋果呢？我上網查的，我們這個時代要獲取知識很方便的，謝謝 Apple。

富士 apple 從他是幼苗時期培育到他的豐產時期必須花費五年的細心灌溉，五年後產出的果實經過處理再運送到我們面前大約是一年後，也就是說我們現在看到的這顆蘋果，他在六年前可能是一個小 baby。六年，是一個什麼樣的概念，六年是我從一個肢體非常不協調的小孩轉變成大人口中的天才型選手的時間，天才這個詞很嚴肅，因為別人會覺得你做好是應該的，你做不好（丟蘋果）是你對不起上天給你的禮物，我不喜歡天才這個詞，但我喜歡跆拳道，而且我有付出我的歲月和努力。

（將蘋果放下。）

大家認識跆拳道這個運動嗎？大家應該比較常看到的會是奧運比賽轉播的畫面，就是有一個裁判會站在中間主持比賽，青、紅、立正：cha liu、敬禮：kiong lei、準備：zhunbei、開始：xi ca、比賽開始，雙方選手會開始攻擊對方以獲取積分，軀幹 2 分，頭部 3 分，我喜歡這

（從側臺搬出一個 cube，站上去。）

種競技比賽，因為大家身材條件可能不太一樣，但我們的工具是一樣的。

跆拳道有六種基本腳法，以前腳掌攻擊的「前踢」（出招同時吼叫），以腳跟由上往下攻擊的「下壓」（出招同時吼叫），以腳背攻擊的「旋踢」（出招同時吼叫），同樣以腳跟攻擊的還有「側踢」（出招同時吼叫）、「後踢」（出招同時吼叫）、「後旋」（出招同時吼叫），接著就是在比賽那短短的 6 分鐘內，你會覺得時間非常地長，長到你好像可以看見你的對手他的過去、他的習慣、他的個性、他此刻在想什麼，他此刻在想你在想什麼，他此刻在想他在想什麼。在那短暫的時間裡沒有人比你們兩個更想了解彼此，我覺得，非常的浪漫。

我從小學二年級開始比賽，每一年暑假都會去參加桃園縣的縣賽，縣賽得了冠軍就可以成為桃園縣代表和其他縣市的代表一起競爭全國第一的榮譽，那是每個跆拳道小孩都想要去的殿堂，而我這個天才選手在國小二年級、三年級、四年級、五年級，都拿到了桃園縣的亞軍，我這四年都在決賽輸給同一個人，我忘記他叫什麼名字了，我那時候都叫他奸（音：Gen）人，因為我打不贏所以他很奸，我每次比完賽都是哭著回家。終於終於在我六年級的時候我得到了桃園縣冠軍和全國青少年冠軍，而且在全國賽裡我四場比賽的對手都是零分，他們一分都沒有從我身上得到，我、是、天、才……嗎？

我站在我夢寐以求的頒獎臺的時候心情很複雜，因為那一年桃園縣賽奸人並沒有參賽，所以我沒辦法告訴我自己我的冠軍是從他身上拿回來的，而且我後來才知道他升上國中之後就沒再踢跆拳了，我不知道原因是什麼，我只知道我這輩子沒有辦法證明我可以比他強了

（走下 Cube，在 Cube 上坐下。）

升上國中之後我也跟奸人一樣都沒在比賽了，甚至也很少去道館了，教練也希望我們好好讀書不要當運動員，因為運動員的生涯太短了，剩下的時間就是偶爾教練會帶我們去附近的社區或是國小表演，而在我慢慢離開跆拳道這條路上的最後一個記憶是蘋果，因為那是我離開前的最後一次表演，我表演的內容是後旋踢蘋果，有人想看嗎？（側臺與地上的庭瑋此起彼落回應：想！想——）好，（走向庭瑋，邀請）請你上來。

這個表演不難，我覺得難的是被邀請上來的人，因為他要非常的勇敢，不能怕，因為一有晃動蘋果就會掉下來，我非常敬佩你的勇敢，因為這個表演我這輩子都還沒成功過，但不要擔心，我有準備保護這輩子都還沒成功過，但不要擔心，我有準備保護措施，等我一下

（從側臺拿出競技用頭盔，為庭瑋戴上。）

謝謝你願意信任我

（測量比劃。發出如出招般的聲音。）

一般來說我們在表演前不能比劃測量這麼多次，因為這樣會顯得很肉腳、遜、沒把握，但因為今天是售票演出，所以我覺得讓大家看見邁向成功的過程是很珍貴的，準備好了嗎？

會怕的話眼睛可以閉起來。

（停頓。空氣凝結般的安靜。）

「薩！！！！！！！！」

（音樂下：trap rap。）

（迦恩大吼後庭瑋開始 rap 的表演，蘋果從庭瑋頭上自然掉落。迦恩拿出電子煙，chill 開抽，日常跆拳練習一般地在音樂裡踢腿、折返跑，慢慢離場。）

庭瑋拿手菜粽子 Rap

（音樂下的同時，眾演員衝上場，分區玩沙灘排球。躲避球、報數球、各類可用沙灘排球進行的活動。）

但是你們知道肉粽其實還分很多種類嗎？

就是臺灣人冰箱都會有的料理，肉粽！

看看我們今天要教的菜色是什麼

你們可以再靠近一點

走過路過不要錯過

各位大哥大姊美女帥哥

（迦恩帶著拖板車進場。上有木棧板、塑膠棧板，棧板上有各式水果蔬菜、鮮奶、果汁機、砧板、水果刀等。和一些庭瑋會用到的道具：紙張、蒟蒻果

拳擊練習一般地在音樂裡踢腿、折返跑，慢慢離場。）

凍、衛生棉等。)

北部粽中部粽和南部粽

有撒花生粉的是菜粽

客家人吃的是粿粽

阿拜、吉拿夫又被稱原住民粽

新竹人還會吃野薑花粽

你喜歡吃才是重點

ㄟ這都不是重點

到底哪種最正統？

啊有人會問說這麼多粽子

（迦恩就定位後，將果汁機接電，開始切蔬果進行備料。)

這個你只要去超級市場就一定可以拿到

首先是粽葉（超級市場傳單）

來食材

但粽葉的種類也好多

銅西銅版雪銅特銅道林劃刊還有模造

還會分什麼 80、100、120、150G

哎哎哎全部都看不懂我們消費者到底要怎麼做選擇

沒有關係，告訴你一個小撇步

家裡寄過來什麼啊你就用什麼

第二個！糯米（衛生棉）

糯米真的很重要，大家一定要選最喜歡的

糯米的部分尤其，千萬，不要幫你家人挑

他要什麼，你要什麼，一定要先問清楚

鳩都媽得，那有人說他不喜歡吃糯米，想改用棉條

啊不對不對不對說錯了是麵條

哦⋯⋯這個，麵條可能會跟肉粽不搭啦

夕勢夕勢死咪嗎 san

不過我今天使用的糯米也不是我喜歡的

ㄟ只是示範用的

是我上次經痛的時候吳柏毅送錯的

最後——last but not least 我們內餡的部分——

非常豐富，請帥哥美女拿手機記一下

香料、氯化鉀、蘋果酸、磷酸鈣

玉米糖膠、檸檬酸鈉、黑醋栗汁、鹿角菜膠

蔗糖葡萄糖、果糖粉蒟蒻粉

蘋果汁、蘿蔔汁、葡萄濃縮汁，最後

檸檬酸、刺槐豆膠、異抗壞血酸鈉，再加一點點的水

簡單來說是這個東西啦……

盛香珍 Dr.Q 葡萄蒟蒻

請大家掌聲鼓勵

好！材料都準備好了，粽子要怎麼包呢？

非常給他隨便

首先糯米包裝撕開

接著把內餡放在糯米的正中央

用捲潤餅捲的方式把它捲起來

粽葉撕成適合大小

用捲潤餅捲的方式把它捲起來

就完成了

真材實料、用料用心

這就是我今天要教大家的料理

我是 Wei，a.k.a 豐原小野洋子

謝謝——

（庭瑋帥氣下場。）

迦恩 Apple 跆拳道尾段

（沙灘球演員紛紛下場。餘下少數 1—2 位，進行著一個人也可以進行的沙灘球遊戲。）

（迦恩在備料完成後，啟動果汁機。果汁機的運轉聲。）

An apple a day keeps the doctors away，一天一蘋果，醫生們遠離我，這是 1930 年代美國禁酒令時期，水果商創造出的廣告語。

據說，賈伯斯說服他的好友沃茲尼克（Stephen Wozniak）與他一起成立公司時，他正好結束在蘋果園修剪果樹的零工。沃茲尼克開車來找他時，兩人便在車上討論新公司的名字。

賈伯斯後來回憶自己當時剛從蘋果園出來，他平常又幾乎以水果為主食，因此覺得「Apple」這個名字很有活力，又沒有電腦給人的刻版印象。

蘋果麵包裡面其實沒有蘋果

它命名的由來是因為當時只有有錢人才能吃蘋果，在那個時候蘋果是營養、高級、奢華的象徵，加上那時候蘋果西打很紅，所以其實蘋果麵包沒有他名字來得營養健康……

我在當跆拳道選手的時候，備賽期間常常需要控制體重。跆拳道比賽是以體重來區分級別，我身高不高，在正常體重下的對手幾乎都會比我高出半顆頭，所以減輕體重到輕級別會對我比較有優勢。我記得

每個暑假我都好餓，因為不能吃太多東西，還要在大熱天穿雨衣跑操場，唯一的幸福就是教練每餐都會打冰的綜合果汁給我們喝，裡面有富士蘋果、紐西蘭奇異果、燕巢芭樂、香蕉、苜蓿芽、蘿蔔嬰、光泉鮮乳。它的味道很複雜，但至少可以喝飽又很營養嘛，我每次喝果汁就會想到小時候夏天，的那些，片刻，那些，沒有繼續下去的。

如果亞當和夏娃那天沒有吃蘋果會發生什麼事？

因為我總是沒有辦法把蘋果踢下來，所以教練就把我換去表演踢木板。

亞當和夏娃為什麼會決定放棄永生去吃蘋果呢？是先有蘋果還是先有亞當和夏娃？是因為亞當太無聊神才做了一個夏娃給亞當嗎？是先有神和亞當和夏娃，還是先有人？

（迦恩離場。瑩瑩進場。）

肉的故事—1（瑩瑩、澔哲）

瑩瑩：小時候有一段時間我是在鄉下長大的，在我阿祖家的後院有養了一群雞，每到了逢年過節，或是祖先祭拜的日子，我阿祖或我阿嬤，就會殺雞祭拜。然後我就會搬一張小板凳，坐在一群雞的面前，看牠們怎麼，變乾淨⋯

（瑩瑩身著超市店員的低調制服，不一定能夠辨認得出來。他手拿著一個背包的一側背帶，包包自然垂掛在手邊身旁。）

（瑩瑩蹲下，將包包放在身前，拉開包包拉鍊，將包包裡的東西一一拿出掏出倒出，在地面上將物品排成一列，物品填滿半空中俯拍的 live cam 畫面，畫面出現在半空中的長條 LED。）

殺雞不是一刀刺下去，這樣反而會更麻煩，首先要先找到雞的脖子一刀割開，雞血會慢慢從脖子上流下來，印象中我們家好像沒有

特別會特別會留雞血⋯⋯

（澔哲進。）
（瑩瑩持續說。）

澔哲：在部落看大家殺雞的時候，會在雞的脖子下面放一個銀色的碗來接雞的血，很有趣的是他們會在雞血裡面灑上鹽巴，過一陣子之後雞血就變雞血塊，然後煮湯的時候會切成丁跟湯一起熬煮，對了因為我在苗栗長大所以有認識一些客家人，我知道有一些客家人會在雞血裡面混上一點米就變成雞米血。總之回到部落的話，就是我們在部落吃東西呢就是會從頭吃到尾包括血也不會放掉，因為在部落吃東西食物是很珍貴的。

瑩瑩：雞因為失血過多，雞會昏昏沈沈的，接著把牠們放到熱水裡，哦！一定要熱水，不然雞的毛很難脫落，那如果雞毛還在身上呢？就要一根一根的拔起來。

（沙灘球的演員，從一兩個演變成稍多，進行著不同的組合與遊戲，有的看起來有規則，有的看起來抽象。遊戲結束在他們把其中一個演員（張庭瑋）塞滿充氣球，庭瑋整個人變得臃腫難以行動。）

接下來就要開始進行「清空」，一刀剖開牠的肚子，手伸進去，你會摸到腸子，還有雞的內臟，因為內臟不能殘留在雞的身體裡，所以，要盡力想盡辦法掏空，不留任何一點殘渣。

最後，把掏空的雞放到乾淨的水裡，我看著雞身上的血、心臟、內臟、腸子、血混合著乾淨的水，成了血水，沿著水盆邊緣流下來，行程了一道暗紅色的水道，流到水溝裡。

（臃腫的庭瑋遲緩笨拙地移動到下舞臺找瑩瑩。）

巧克力阿姨—1 （庭瑋、瑩瑩） （半即興）

庭瑋：（打斷瑩瑩）小姐，啊你剛剛拿給我那個好像不太一樣欸？

瑩瑩：欸……哪裡不一樣？

庭瑋：啊不是啊，我不是說剛剛那個包裝差不多，但不是這一個。

瑩瑩：你那個包裝是什麼顏色？

庭瑋：是啦，啊只是吼……

瑩瑩：嗯……那你要看看，還是這個？是這款嗎？

庭瑋：就是長很像我早上來買的時候就只剩下一個了。你可以再幫我看看還有沒有嗎？

瑩瑩：好，我再幫你看一看。

庭瑋：好好好，謝謝謝謝。

（停頓。）

瑩瑩：欸……我去倉庫幫你看一下。

庭瑋：好，麻煩麻煩。

瑩瑩：不會不會，你在這邊等我。

（瑩瑩左舞臺下場。）

庭瑋流血獨白

（身體放鬆自然，充氣球自然散落）我超會流血的，不是受傷那種……是月經那種。我其實也不會覺得這種事情有什麼不能說的，身邊很多人都知道我很會流血這件事……

（演員（迦恩、書綿、澔哲、馬雅、健藏）從側臺一一上場，帶著不同的大小道具：等待區座椅、酒精消毒 stand、造景盆栽等，組合成一個類似公共場所中常見的一種等待休憩區。演員將道具定位後，或坐或站或躺地成為在休憩區中的路人景觀。）

大家問我擅長什麼，我都會說大概是流血吧。之前我在一個脫口秀的表演裡面也用這個講成一個段子。

以前上健教課不是都會說月經一個月來三到七天很正常嗎？我原本差不多是在這個 range 但我因為一次車禍，月經變成八到十天。我覺得很擔心就跑去看婦產科，永和最高分的婦產科診所 3.7 顆星。（庭瑋走向休憩區，坐下）結果被醫生大罵一頓說 14 天以下都很正常，覺得我來浪費他時間，我整個在診間爆哭。有一次我就在算，假如我一次週期製造三十個衛生棉垃圾，我一年就會製造 360 個衛生棉垃圾。

平均差不多一天我就用掉一個衛生棉……我真的好會流血。

（瑩瑩左舞臺回到臺上。）

副業是平面設計，我是覺得自己是做得蠻不錯的啦！

我平時除了當演員以外，我的另外一個賺錢維生的

巧克力阿姨—2 （庭瑋、瑩瑩）（半即興）

瑩瑩：這一個啊，就只剩一片。

庭瑋：蛤……怎麼會這樣啦，早上也只剩一片，現在也只剩一片。

（路人們回聲複聲般，重複部分對話中的語助詞：

蛤？、嘿、吼呦、哦哦、哇……等。）

瑩瑩：那個不是啦。

庭瑋：就在那裡啊？

瑩瑩：哪裡？

庭瑋：那邊那個綠色的啦！

瑩瑩：那個不是啦，那個是對面貨架……現在真的都沒有了。

（巧克力阿姨對話差不多結束時，路人演員們陸續起身離場。庭瑋離場。）

（詩翰左舞臺進。）

瑩瑩：啊對啊，啊不然這個也不錯啊！

庭瑋：這個喔，啊這個是幾%的？

瑩瑩：我看一下……你要看這邊，這個是濃度，啊這個是甜度。

庭瑋：哦──那這個比較濃那他的甜度會比較高？

瑩瑩：沒有沒有，你這款是，你想要的是什麼濃度？

庭瑋：我的是92。

瑩瑩：92是不是，那這個是95。

庭瑋：那會不會很甜？

瑩瑩：那可不一定。

庭瑋：我不能吃太甜。

瑩瑩：這個不會，也很好吃，你試試看。

庭瑋：欸小姐，幫我看一下那貨架上面是不是還有一些？

（兩人向後退站上紅沙發。）

詩翰接回庭瑋平面設計話題（半即興）

所以平面設計是我另外一個賺錢的工具，我真的覺得我做得滿好的，也能算是我的拿手菜之一吧

（笑）。

一開始我也只是因為喜歡畫畫，後來因為班上的比賽或教室布置什麼的開始做海報，後來發現，哦，那個叫做設計，慢慢從用畫的變成用軟體，也沒人教就自己下載盜版的亂試亂摸，很土炮地慢慢從自己做開心變成有人會花錢找我做……但也常常碰到很多人覺得平面設計很簡單，就是把文字跟圖片排一排，要不是自己不會不然也不需要找人做，想凹我什麼的……但其實不只是這樣，作圖、畫圖什麼的不用多說；或者比如說檔案的狀態啊，自己做漂亮很開心但要送印刷廠的時候就是完全另一回事……

裁切線、出血線、RGB要轉成CMYK。差之毫釐，失之千里，特別是印刷出來的時候。材質啊，印刷方式啊，怎麼搭或怎麼控制在預算內啊……打樣也很重要……

逛超市的時候，也是因為這樣，常常仔細看這些商品包裝的設計、排版，為什麼什麼要這樣設計，為什麼用這個顏色，然後我發現啊，成分表真的難排版得好看，一大堆文字有英文有中文有數字和各種標點符號，排得好看的很少見，看到排得好看的我都會多看，同時我對那些各種奇怪的化工學名之類很感興趣：香料、氯化鉀、蘋果酸、磷酸鈣……有的成分跟商品根本就看不出關聯，你們有沒有吃過有一個洋芋片，波的多蚵仔煎口味。他的成分根本就沒有蚵仔！但他有柴魚抽出物、蛤蜊抽出物……成分表裡會出現的那些奇奇怪怪的東西裡面，我最喜歡的是，大豆卵磷脂……

（澔哲右舞臺上。）

肉的故事（澔哲、詩翰、瑩瑩、祐緯）

澔哲：那你阿嬤有給你殺過嗎？

瑩瑩：沒有欸……我只有看過而已……

澔哲：我有殺過欸，我之前在澳洲打工度假的時候。

瑩瑩：你哪一年去的？

澔哲…我弟那時候就是去澳洲也是在殺雞工廠上班。

詩翰…我之前是在昆士蘭一個小鎮的殺雞工廠，做了兩個月，超累。早上三點半就要進工廠，四點準時開始上工。

澔哲…我弟好像剛開始只是 on call，有人請假缺工才被叫過去。

澔哲…但你掛雞的時候雞已經被電暈了吧？

詩翰…沒，雞都還活著。貨車送進來雞籠就有六層，一層我記得是十隻雞。我們上工就是要先換全白的工作服，然後要戴護目鏡。因為雞送過來都很怕，都會失禁噴大便這樣。下工之後工作服都會全部漂白消毒。

澔哲…超哈扣。你殺了整整兩個月？這應該要很賺吧？

詩翰…沒有，我那時候是做黑工一小時 15 塊澳幣。

澔哲…我弟那時候也是，他好像做的是清內臟，但薪水高很多他說他那時候做一個月，一存到錢就閃人。

詩翰…我的工作就是把還活著的雞從籠子裡拉出來，一班大概都是 4 到 6 個人吧，都是背包客。大家都是黑工。我捉緊雞的兩隻腳，不管他是在噴屎還是噴尿。一出雞籠，就要掛到生產線的架子上。哦對，在工廠裡，雞都是在天上跑。掛上去之後就會被送去印度阿三那邊割喉。放血、泡水、消毒、脫毛，雞就會變得乾乾淨淨的送去第一個冰箱房。

澔哲…進到第一個冰箱房，電鋸會直接把雞腳鋸掉，雞會直接掉下來到生產線上。我們就是在雞屁股開一刀，把雞身體裡面有兩層很厚的油脂給撕開，然後送去你弟那邊。

詩翰…我弟的工作就是把手從雞屁股伸進去，把內臟都挖出來，全部清乾淨。工廠裡面還有一個像是吸塵器的東西，用那個再把剩下的殘留內臟清出來。在澳洲，這幾關都叫做紅區，會見血，Kill Floor。

澔哲…我沒在白區工作過欸。接下來會送去另一個冰箱房。哦對，從這邊開始就都不會再看到

瑩瑩：我阿嬤殺完雞，雞胸、雞翅、腿排、雞腿。（影像進：背景換 live）因為我是家裡面最小的。一隻雞腿會拿去祭拜，另一隻就會留給我。血了，非常乾淨。工作的人也多很多。好像總共有 5 到 60 個吧。刀手會把雞架在鐵柱上分切部位，

澔哲：在工廠工作有認識一些朋友，臺灣人很多，另外也有一些是日本人和韓國人這樣。

詩翰：你還常會想到殺雞的事情嗎？

瑩瑩：很少了。但有一次是我去看一齣戲。真的看到臺上殺一隻雞，嚇死我了。

書綿：（從側臺衝出）我知道！但我沒看。

瑩瑩：我真的快嚇死了。我在旁邊爆哭。你就是看到那個雞的腳ㄅㄅㄅㄅ地一直抖，血一直在滴……然後我就……因為那時候臺上旁邊還有一鍋熱水，他把整隻雞處理完之後，就把雞放到熱水裡面去。我記得是這樣……

澔哲：那你看的時候在想什麼？你不是從小就看阿嬤殺雞。

瑩瑩：我小時候很喜歡看殺雞，是因為我喜歡……可是長大之後我回想，我覺得我好像滿可怕的，因為我真的就是坐在那裡看。然後就內臟什麼東西都被弄出來之後，我就覺得，哇！變得好乾淨哦，什麼東西都被分好好的。然後我就想說，天啊，我是不是有一點……

有一次我洗澡的時候，我就覺得……欸？那邊怎麼很髒。我就在牆上摳阿摳，摳過來摳過去，然後又摳那邊，然後就把整個廁所打掃起來。那時候，我就突然閃過小時候看殺雞這件事情。然後我就一直在想說，其實我……我不是怕……就是我長大之後，我知道這件事情很可怕，但我只知道我喜歡看到東西變乾淨……變得很整齊……我就覺得，哇！心裡覺得很舒服。就跟我也很喜歡看別人擠粉刺。

（瑩瑩、澔哲、詩翰下場，祐緯上場。）

祐緯：我在殺雞場的時候晚上都睡得不是很好，兩個月下來皮膚變得很差。我有點不太確定在劇場這樣殺雞到底合不合法。我家後來就沒有在養雞了。後來有個朋友家裡有養，過節的時候變成找她訂。肉質是真的有差，尤其是煮麻油雞，我媽說跟市場買的完全不能比。阿嬤以前煮麻油雞有種很輕鬆，信手捻來的感覺。我聽過食譜，感覺好像跟一般人做得也沒兩樣，但真的很好吃。早上殺雞，下午拜拜完開煮之後，家裡就都是酒香。我們家是用全酒下去煮的，各個部位也都會做不同的處理。我吃雞腿，雞胸肉那種白肉也很喜歡吃；小姑姑喜歡很肥的雞屁股，長輩一點的舅舅、舅公會吃雞冠；吃剩的骨頭也都會再拿去街上餵狗。這是演員楊瑩瑩在排練場的分享。長大之後有看過一集《安東尼・波登：祕境探索》，CNN 播的。主廚波登去了馬來西亞的一個部落，參加當地部落的豐收祭典。他們喝了一整個晚上的酒，聊了一整個晚上的天。然後在下著大雨的清晨，族人們把一隻活生生的豬拖到鏡頭前，邀請波登用一把鋒利的矛，刺進豬的心臟（雨聲、波登節目影像聲音 fade in）裡。看到的當下我覺得……有必要這樣子嗎？感覺他好像也不是很舒服……誰？豬嗎？人豬都是。就覺得他們的狀態都好像不太舒服。我不知道這是這是團隊想要的嗎？所以那時候也覺得不知道自己在看什麼，但我又一直看。不知道是他想要讓觀眾也覺得這件事情很血腥、很暴力，還是他想要把我們推向什麼更……更極限的狀態嗎？總之，我們就是看到一隻豬反覆被波登用利器刺進心臟，直到當地族人們接手，把豬在鏡頭前殺死。

（音樂下：波登 CNN 節目原音源。）

(Live Cam cross 波登影像、中文字幕 fade in。)

That first time, I don't think I'd ever killed an animal before. I'd been ordering them up as a chef over the phone ... but here I was being asked to plunge a spear into the heart of a pig. It seemed the heart of hypocrisy however uncomfortable I may have been with that to put it off on somebody else ... I didn't want to dishonor the village or embarrass anyone. The first time ... was very difficult for me. The second time, as much as I'd like to say that it was still really hard ... I don't know what it says about me ... that I've become more callous ... I could lie and say it tormented me forever ...

(字幕：這是第一次。我沒有下手殺過動物。在我還是主廚的時候，都是直接用電話訂貨。但現在，我要用手上的矛刺進這隻豬的心臟。就算這一切有多難受，我的確懷著虛偽的心，想要別人替我出手。

但我不想讓冒犯當地人，我不想讓任何人難堪。第一下，真的很難受；第二下，老實說還是很痛苦……我不知道這代表什麼意思……我是變得更麻木無感了嗎？我可以說謊告訴你這是我生命中永遠的創傷。但當我刺進第二下的時候，一點猶豫和懺悔都沒有。)

劉向三隻小豬故事—2、3

(劉向單肩背著摺椅，帶著繪本進場。)
(劉向開始講話；波登聲音 fade out。)

很久很久以前，有三隻小豬，(劉向繪本翻頁 live 進壓波登；劉向亮本子圖案進)，分別是豬大哥、豬二哥、和豬小弟。他們在同一間超市打工，豬大哥很懶惰，所以他躲在倉儲區偷懶，豬二哥比較好一點，他在收銀臺後面滑手機，豬小弟最勤勞了，

一直在忙著補貨。突然有一天，大野狼來了，大搖大擺地走進超市，三隻小豬嚇得站了起來。原來，大野狼是店長啊——

從前從前，有個小女孩，叫做小紅帽。有一天小紅帽傳訊息給奶奶，說要去森林裡看他，她去超市買東西，買麵包、牛奶，買餅乾跟一些零食，結帳的時候他抬頭一看，是店長幫他結帳，小紅帽盯著店長覺得很奇怪，他就問店長說：「店長店長，為什麼你耳朵這麼長？」，「哦，因為這樣才可以聽清楚客人的需求」，「店長店長，為什麼你的眼睛那麼大？」，「哦，這樣才可以看清楚哪些商品有問題」，「店長店長，為什麼你的牙齒這麼尖？」，「哦，因為這樣才可以吃掉你（一口吃掉聲）」，

原來小紅帽跟三隻小豬的大野狼，是同一隻啊——

從前從前，有一個小男孩，他是從桃子誕生的小孩，叫做桃太郎，有一天，他跟奶奶說他要去打鬼，奶奶說，你先別打鬼了，小紅帽說要買東西來看我，

到現在還沒來，你可以去幫我看看嗎？等等，原來桃太郎跟小紅帽的奶奶是同一個人啊——

（劉向放下摺椅坐下。影像收、LED升走。）

從前從前，有一對老奶奶跟老爺爺他們住在山上，老爺爺去砍柴，老奶奶去超市買菜，他看到超大的桃子在特價，買回家剖開之後發現裡面有一個小男孩，老奶奶非常生氣，回到超市去客訴，他一陣青番之後（現在可以講青番嗎？呃來不及我已經講了），還是讓老奶奶客訴成功，不僅把錢拿回來，也成功把桃子跟小男孩都退掉了，老奶奶真是消費者的典範呢，大家說是不是——

從前從前，有一個小男孩，叫做桃太郎，他是在超市長大的小孩，也理所當然在超市打工，光陰似箭日月如梭，他從一個要去打鬼的有志青年，變成一個超市的經營者，他決心要讓這間超市，發揚光大，於是他開始研究，發現十幾年過去了，消費者的習

慣也在改變，便宜不再是第一追求，方便才是。於是他開始把超市跟外送平臺合作，推出很多電商服務，也因此成功賺了大錢，盆滿缽滿，但他也漸漸迷失在金錢裡面，像一個黑洞一樣，他殺紅了眼，開始收購各式各樣的超市、雜貨店、量販店、網路商城、他企圖要壟斷整個市場，變成全世界唯一的超市企業。看來以前立志要去打鬼的青年，自己變成鬼了呢。

（場上安靜，停頓。）

謝謝大家，祝大家有個美好的夜晚。

（劉向將摺椅背回身上，下場。）

（音樂進：物件芭蕾的鋼琴音樂。）

從前從前有一對老爺爺跟老奶奶，他們砍完柴洗完衣服，在客廳看電視，看到桃太郎被逮捕的新聞，新聞說桃太郎企圖壟斷市場，並且運用網路平臺還有 NFT 詐騙，黑心商品大賺了一筆黑心錢，判刑 30 年。老奶奶嘆了一口氣，說：「哎呀這個世界上怎麼會有這種壞人呢，你說是不是啊老伴？」。

老奶奶永遠也不會知道，這一切都源自於很久很久以前，他在超市的自私奧客行為所造成的。

空臺芭蕾音樂＋換景

（演員們紛紛進場換景，夾雜曾經出現過的形象：跆拳道選手、超市顧客、前面出現過的角色形象等，或中性或帶著角色身體的行動撤換場上道具及物件。場上不同的幕與 fly 升降。螺旋燈矩陣飛走。）

1+1動能畫面／小馬牛肉羊肉

（佩瑜澔哲（嬰兒＋天鵝）。）

（換景完成，賴澔哲身著前段膚胎肉色質感舞衣，加了一些裝飾配件，看起來像是某種嬰胎、幼兒，自顧自地幽微蠕動。）

（洪佩瑜從另一側進場，一邊舞動各種鳥類、天鵝關聯的芭蕾舞姿，同時一邊口說動作及舞姿的意涵。）

他一邊舞蹈一邊移動，往賴澔哲靠近，並與之結合。

兩人的身體狀態、型態、動力、動作，互相影響、互相融變，漸漸成為另一種移動與動作，然後兩人合體，慢慢以此合體的動態／動能離場。）

（此為1+1動能的基本原則／原型，而後演員各有不同形象與組合可能，一組接連一組地在馬雅獨白的同時進行。）

（演員馬雅，在洪佩瑜與賴澔哲接觸後差不多完成合體之時進場。最左下舞臺的邊緣。）

馬雅：我的外婆在臺中的水湳市場，是牛肉中盤批發商，叫做「小馬牛肉、羊肉」，非常簡潔有力，我們家的攤位賣的東西有：牛肚、牛腱、牛筋、牛肋條、牛腩，也就是牛肋條，牛肉片、牛肉絲、牛絞肉、牛排，羊肉塊、羊肉片、牛油、羊油。牛鞭、牛尾、內臟這一類的器官沒有賣。

我後來有跟媽媽問說牛肉草創的時候，有沒有什麼故事啊？是怎麼開始的，媽媽說，一開始家裡做過別的工作，後來外婆跟外公還有另外一對夫妻，四個人要一起創立這個牛肉事業，他們一開始是在臺中的屠宰場找想要經營臺灣的溫體牛，後來這些肉到攤位上賣的時候發現，欸？怎麼會出水，肉變小塊了。原來，是中間那些屠宰場的商人把處理好的牛肉屍體泡水，

吸飽水的肉重量會變重，可以收比較高的價錢，中間被人家卡油了。外婆覺得這樣不對，不可以喔！她就開始自己去網羅在臺中的其他牛肉大盤商，賣的是澳洲進口的冷凍牛肉。後來生意就變得很不錯啦，開始會有一些其他廠牌的肉商會拿著牛肉來找外婆，希望外婆進他們家的牛肉，外婆都會跟他們要一些回家煮給小孩吃，如果他們說不好吃外婆就不會進，據我所知，我的媽媽跟二舅舅是非常挑嘴的，只要他們說肉好硬不好吃，外婆就不會進，她會說（臺語）：「我小孩都不吃，我是要怎麼賣？」

長大之後聽到這種家裡很草創時期的餐桌溫馨故事我覺得非常可愛。

當然啦，身為牛肉家的孫女也是多了不少好處，天天都有牛肉料理可以吃，外婆最常煮的牛肉料理有，牛肉麵、羅宋湯、炒牛肉、牛肉水餃、牛肉拼盤、滷牛腩，每一道都真的很好吃很好吃，很好吃，還有小學、國中的謝師宴或是學期末的一人一菜的感恩餐會，我都會請外婆準備牛三寶拼盤帶去學校，就是牛肚、牛腱、牛腩，這道料理是那種只有在過年才會出現在餐桌上的大菜，每次帶去學校都會非常的風光，很有面子。

也是會有很辛苦的時候，大概在國小三、四年級，差不多是十歲的年紀，每年過年我都會回去牛肉攤幫忙，大概五點多，大舅舅就回來我家門口按門鈴，載我去市場，吃了一個小饅頭之後就會開始一天的工作。通常天亮以前，我的外婆就已經會把今天一整天的肉都處理好了，把大塊肉變成絞肉、把大塊肉變成肉片、把大塊肉變成肉絲、把大塊牛排變成一片片的牛排（接下文）。

（演員楊瑩瑩從另一側進場。手持麥克風說話。馬

雅的臺詞持續，楊瑩瑩的聲音與馬雅重疊。）

瑩瑩：不知道為什麼，想要吃麻油雞只會想到阿嬤做的。看到其他地方賣，也不會特別想吃。

阿嬤過世之前，我和我媽有跟阿嬤學怎麼煮麻油雞。幾年前我和我媽要過那個食譜，有做過一次，還特地請我原住民朋友的爸媽，也是殺了家裏養的雞，冷凍，快遞送到臺北。看不到血，不過沒關係，這樣很乾淨。

雞退完冰結凍後，準備要煮的時候，我把手從雞的肛門伸進去，裡頭什麼都沒有，空的，所有的東西都已經被掏空了。

是什麼時候開始的？因為家裏沒有養雞了？還是因為這樣很殘忍？我不知道⋯⋯但一瞬間，過去的那些記憶像被掏空的雞一樣，被挖得好乾淨。

（停頓。）

馬雅說她只要吃雞肉這就會吃得很乾淨。只要能吞下去的地方，她都會咬碎，把它吞到肚子裡。因為她小時候吃過她養的雞，不小心的。

有一天她家人帶她去買一隻雞，說「把牠養大吧」然後她真的把那隻雞當成寵物，每天跟牠說話、聊天、睡覺。某一天，家裡難得煮了麻油雞，她好開心，把麻油雞吃得乾乾淨淨的。吃飽後，她要去找小雞聊天，發現

（稍長的停頓）小雞不見了。

馬雅：（續上文）每次看外婆在處理這些肉我都覺得非常的神奇，很像在變魔術，外婆跟機器的節奏配合的天有無縫，呼吸一致，外婆處理肉的功夫很好，她會把肉處理的很漂亮，大小、紋理、賣相極佳，處理完，機器也會擦得亮晶晶的。

我的工作就是要把這些肉秤斤秤兩的分成一

小包、一小包冰到冷凍庫，然後做一些瑣碎的工作，補大小不同的耐熱袋、大小不同的五花袋、滷包、香包，開市之後，就會幫忙秤斤、收錢、補貨，其中我覺得最好玩的工作是用很像刑具的鑿子跟榔頭把肉敲開，舊的肉賣得差不多的時候我們就會把新的肉退冰，把廠商疊得很整齊的肉敲開，這個工作說難不難、但也不簡單，你需要找對肉的紋理，精準地用鑿子跟榔頭把它們敲開，如果不夠精準，就會把牛肉敲的爛爛的，不漂亮，就會被外婆罵，尤其是看牛肚如果敲破了，就沒有人要買。（楊瑩瑩的臺詞大概在這邊結束）這個工作很好玩，很有成就感，覺得自己很像雕刻師傅，很帥氣。

在這些眾多的工作裡面我最討厭的工作也是最輕鬆的一項工作，就是包垃圾。外婆的攤位大概（比畫）這樣再長一點、這樣再深一點，右邊會放一箱一箱的牛肉，中間是我外

（祐緯書綿迦恩：地上爬，找馬雅。）

婆的實心木砧板，外婆就在這裡剁肉、左邊有磅秤，我通常會在這邊收錢、打包，攤位下方就是丟垃圾的地方，肉跟肉之間會有塑膠薄膜，這些薄膜撕下來就會直接往下丟，幾個小時之後這些薄膜就會變得很臭，大家應該都有去過傳統市場裏面會充斥著各種動物的血腥味，就是這種味道，有時候薄膜裡面會有各種驚喜，退冰的沒有清乾淨的血水、融化的碎肉塊，哇——好臭。「好臭」這兩個字，是我們馬家的禁忌詞彙。

（馬雅一邊在說的同時，場上演員的互動與能量大到一個程度的時候，馬雅也會在維持繼續說的主要狀態下，身體或聲音地回應場上給他的影響。馬雅與他以外的演員們也是一種 1+1 的概念。）

（以下是一些演出 runshow 的 1+1 筆記。）

（堅豪智淳：椅子雙人舞。）

（祐緯螃蟹＋六人 follow 繞場一圈↑同時↓瑩瑩說小雞被煮的故事。）

（健藏路過椅子坐下變阿伯。）

詩翰 Simon 被塞愛心，詩翰嚇跑。）

（書綿跑步吸吸吐進場，笑三輪後下場。）

（劉向咩進場；健藏變咩。）

（庭瑋婆婆進場，去拿水，餵劉向咩與健藏咩。）

小的時候有一次幫忙外婆整理錢袋，要把錢正面反面攤開疊成一落一落的，錢來了就會一直收一直收，直接往錢袋裏面塞，整理的時候這種摺在一起的紙鈔打開來就會夾雜著一些些碎肉。那時候真的不懂事，有一天整理到一半的時候就真的忍不住了，大聲叫出來：「好臭！好臭！牛肉真的好臭！」結果被我非常孝順的小舅舅聽到叫去牆邊罰站。「什麼好臭！怎麼可以說牛肉好臭？阿嬤用牛肉這樣子我們家撐起來，要是沒有小馬牛肉就沒

有今天的我們，怎麼可以說阿嬤的牛肉好臭！」那次之後，儘管我覺得牛肉的味道再怎麼不好聞，我都不會說。

謝謝牛肉，謝謝阿嬤，謝謝小舅舅。

（音樂下：張雨生〈帶我去月球〉。音樂開始後，馬雅的身體呼應音樂改變，並夾雜故事以外的語言和發出其他聲音（「紅色！」）。喊叫、軟爛黏糊的聲音、「蛤」、「什麼」、激烈運動的口號等等），喊叫的聲音、身體，交錯穿插於獨白的陳述中。）

抱怨的話就不多說了，後來⋯⋯我也就沒有繼續回去幫忙了，發生了一個事情，真的太恐怖了。

前幾年最後一次回去幫忙是大學的時候，那一天我在收拾攤位上的一些雜物，結果那個傳說中的木砧板就硬生生滑了下來砸在我的大拇指上，哐的一聲，然後，好痛，我低頭

一看，發生了什麼事？我的大拇指腫了一倍，指甲像蛤仔那樣上下掀了起來，啊——（無

聲吶喊）好痛，真的好痛。

我實在受不了了，就跟我的大舅舅說剛剛阿嬤的菜砧掉下來砸到我的大拇指了。結果你們知道我舅舅怎麼樣嗎？他拿綠油精給我。綠油精

……？怎麼辦，我真的不敢相信，但真的太痛了我就把綠油精，倒在我的大拇指上，等了一下沒有任何改變還是非常的痛，於是我打電話給我的媽媽告訴他這件事，她一聽大發雷霆，叫我舅舅現在立刻馬上帶我去看！醫！生！

我不知道在座有沒有人是長子？你們是不是耳根子都特別地硬？媽媽是說現在、立刻、馬上吧？我不懂，舅舅就是要等到市場打烊才騎車帶我去醫院。照了X光之後還好還好，沒事，我沒有聽錯吧？傷到骨頭還得了？對

於一個表演者來說腳的大拇指是多麼地重

要？要是怎麼了的話，我要怎麼像現在這樣墊起腳尖講故事給大家聽？

那個時候已經開始在劇場有一些跳舞啊演戲啊的工作，開始意識到身體對於一個表演者來說的重要性。

我慢慢沒有回去幫忙後，小馬牛肉羊肉也改朝換代了。

（場上演員越來越多，音樂漸漸爬升。場上從單純的1+1動能慢慢加入各種其他規則，組合隨機地變異或重組，變奏或卡農之前的畫面或稍早的其他1+1動能元素。演員們之間彼此複製、重複，聲音、身體、行動、事件等等，包含馬雅的語言內容或身體行動。）

攤位後來換大舅舅在經營，大舅舅沒有像外婆那麼會處理肉。我覺得啊，這個家族裡面應該再沒有人可以超越外婆對於小馬牛肉的貢獻跟

處理肉的天職。

（天空液晶螢幕降。一演員推超市推車進，螢幕裡的畫面是超市推車視角的即時攝影機。超市推車在演員們之間周旋穿梭。）

以前小馬牛肉在市場叱吒風雲，水滴市場周邊的小吃店跟牛肉麵店的牛肉都是進小馬牛肉的牛肉，外婆對於她的忠實顧客而言也是傳說一般的人物，七十歲了還可以剁肉刀起刀落、扛重物，講話鏗鏘有力、跟顧客吵架、皮膚緊實、頭腦清晰、伶牙俐齒，非常的「ㄎㄧㄤ咖」。

（音樂的高潮，歌詞：希望寄託整個宇宙。背幕升。背幕後換景完成，空中飄落櫻花紙花。背幕後的空間架構呈現如鏡中鏡般重複的物件景觀，貨架、花車、購物籃、開放式冰箱、休息椅、盆栽等等，一路往透視消失線蔓延。畫面當中有棵櫻花樹。）

不過外婆後來老了，人就是會老嘛，身體開始退化，前幾年外婆在浴室滑倒了腿摔斷了，復原得很慢，醫生叮嚀，馬太太你一定一定要做復健，去外面散步不斷練習走路，曬太陽，但是外婆不知道是因為愛面子還是怎樣，她不喜歡拿著助行器在外面走路，因為她怕遇到以前的客人，她會覺得很丟臉，也因為在市場長年吵雜的環境導致他講話非常大聲，所以聽力受損得很嚴重，但是外婆也是堅決不戴助聽器，她說外面的世界太吵了，不太助聽器比較安靜。

我想外婆應該沒有辦法接受一直逐漸老化的自己，我想沒有人可以適應那樣的自己。

我已經好久沒有吃到外婆煮的飯了。我們家一開始不敢在外面吃牛肉麵，因為外婆幾乎天天都會煮牛肉的料理，如果吃了別人的牛肉，會有一種背叛外婆的感覺。但是現在已經吃不到外婆的牛肉了。現在要是在外面吃

到好吃的牛肉，我就會覺得，真好，有一個

人像外婆一樣這樣好好對待牛肉。

（眾人慢慢離場。）

什麼？（眾演員重複）

蛤？（眾演員重複）

祐緯（超級演員）小獨白

俄國劇作家契訶夫曾經說過：「如果舞臺上有一把裝滿子彈的槍，但不開火，那一開始就不要把它放到舞臺上。」

一個超級演員走進了超級市場，想要消費卻不知道自己真的需要是什麼，所以只好一直拿，一直拿，什麼都拿。最後提了滿滿一籃到收銀臺時，發現自己原來什麼都買不起。他站在臺前，許久，說不出話。

結尾一：紙條即興：魚的對話—4

（詩翰、健藏、祐緯、馬雅。隨機拿紙條，即興臺詞四分半。）

（此場的紙條數量較前幾場的紙條數量多許多，語意在順序上也被預先安排一定的前後邏輯。演員依然透過這些紙條即興與建構、推展情境。）

（列舉以下紙條內容為例：）

「你們有聽到這是什麼聲音嗎？」

「心靈音樂，可以淨化身心，清空負面情緒。

「什麼是YouTube？」

「YouTube上有。」

「我能聽到的聲音頻率範圍大概落在10到100赫茲。」

「什麼是頻率？」

「我們是不是要過期了？」

「什麼是過期？」

「過期會怎麼樣？」

「百科解釋：過期常常意指食品超過了安全食用期限，或指某個物品超過了安全的使用期限，也可以指合約的承諾超過了所有的設定時間。」

「過期是死掉嗎？」

「我們要死了嗎？」

「那是訛傳。」

「你是不是記性不好？」

「記性不好是不是不能當演員？」

「什麼是演員？」

「要漲潮了。」

「你們有想過如果死掉了以後想要被什麼樣的人吃掉？」

「死掉了以後會被丟掉嗎？」

「是漲潮還是我們在融化？」

「我想被心地善良的人吃掉。」

「心地善良的人是比較好的人嗎？」

「成為一個演員之前是不是要成為一個人？」

（四分半到時，除健藏外陸續下場，隨後手機震動聲響。）

結尾二之一：健藏講電話

（倒數鈴聲響。頻率音樂被手機震動聲 cut 掉。）

誰的手機？！（找聲音來源，發現是自己。從口袋掏出手機，無實物接起電話）喂？媽喔。蛤？沒有啊，我沒有不接你電話啊。我在進劇場，我在演出啊。沒有，沒有，我們這裡面收訊比較不好啦……進，嗜我不是有跟你講過什麼是進劇場，對啊，我在工作啦，怎麼了？對，在演出。劇場裡面收訊都不太好啦。我這禮拜要演出，我有跟你講過啊。什麼，演什麼，就那個啊，有跟你講過吧，超級市場，對，不是我沒有去超市打工，我演的戲的名字叫超級市場。對。蛤，演什麼？我演什麼喔……一開始

我有演一個阿北啦，有講一些話，我們有一些朋友他們會分享一些事情，怎麼挑橘子，怎麼煮麻油雞，之類的。沒有啊就，分享一些生活裡的事情，愛情的煩惱，那類的。不是不是，我沒有去教會，不是在教會。不是拍片，是演出。舞臺劇。對。不用啦味，不知道為什麼，會讓我想到海。我喜歡看海，不用，這個……你不用來看。對啦。對。先這樣，我下禮拜演完就會回家。好，我會。掰掰。

（場上在以下的獨白進行換景，將白色橡膠舞臺地板拆掉。）

（洪健藏起身往下舞臺移動，拿起地上的手握 mic。）

結尾二之二：健藏劇場材料來源

開放式冷藏櫃吹來的風是世界上最好的東西之一。

我會站在架子前看著一樣一樣的商品，就算我不會

買，也會一樣一樣地看。有些地方的冷藏櫃比較新，吹過來的風有一種金屬的味道。有些地方，不知道是因為舊，還是因為架上貨品的關係，會有些……霉味，有一些有生鏽的味道，或是一種……水的臭味，不知道為什麼，會讓我想到海。我喜歡看海，但我不喜歡海的味道。海很漂亮，但海不太好聞。海鮮冷藏櫃的風比起肉的魚腥味，不會讓我想到海邊。肉品冷藏櫃的風比起肉的味道，更多的是塑膠味、保麗龍味。有一陣子我都不知道怎麼處理冷藏肉品下吸血水的，很像衛生棉的那個東西。演員洪佩瑜說，他會把它們放在夾鏈袋裡面冰到冷凍庫，到一個量之後再丟掉。

站在冷藏櫃前面的時候，我發現，我總是很平靜。即便是冬天，我也會站在冷藏櫃前面。

演員馬雅分享，有一次他在超市裡人來人往，推車撞來撞去，有一個老婦人站在中間看起來快跌倒的樣子。老婦人看起來像一棵快要折斷的樹。因為沒

人去理他，馬雅上前去問他還好嗎？老婦人跟他說：
不要吵我，我要在這裡，休息一下。

排練的時候，導演讓我們做過一個練習。我們去逛
超市，在不同的貨架前面感覺，想到什麼樣的地方。
譬如說，雞蛋區想到無印良品，衛生紙區想到醫院，
冰淇淋冷凍櫃想到造景花園。導演說，那個聯想不
是看起來的樣子而已。包含溫度、空間感、空氣感、
還有聲音。然後我們每個人要在一天解搆的排練時
間，各自去那個地方，感覺那邊的溫度、空間感、
空氣感、聲音，然後用這些東西做一個呈現。我們
彼此之間不知道各自去了哪些地方。我去了造景花
園，那個呈現沒有出現在今天的演出內。

（健藏放下手持麥克風，離開左下舞臺的燈區，慢
慢往空間中移動。）

地上這一整排寶特瓶的瓶蓋，是史前時代那些被隕
石砸死的古老生物被埋在地底下還有凍土層裡的猛

瑪象，變成原油被探勘、被提煉、被製成聚合物，
被加熱塑形成各式各樣的瓶蓋，礦泉水、沙拉油、
調味乳。

小學的時候，每次班上要整理資源回收，都要把所
有寶特瓶全部倒出來。大家用腳把所有寶特瓶的瓶
身和瓶蓋分開。現在想想，感覺自己就像什麼盜獵
象牙的不肖人士。尤其有些飲料還沒被喝乾淨，寶
特瓶一被扭開，像是鋸開大象的骨頭一樣，整間教
室充滿著沒喝完的飲料發酵的腐敗氣味，混著成長
期少男少女的賀爾蒙體味，尼龍纖維制服上的汗水
味、蒸飯箱味。這裡是非洲肯亞的大象墳場。

臺灣對資源回收似乎有很大的誤解。現在整個寶特
瓶連瓶蓋都可以一起科學回收了。死掉的猛瑪象可
以再死一次。沒有被好好回收的瓶蓋，一定會在縣
政府的環保創意比賽被做成新的藝術品。紅色瓶蓋
會是花朵，白色的瓶蓋會是天空的雲，CD光碟片是
魚的鱗片，透明的寶特瓶剪開可以變成水母。

這些是文本協力王品翔為了結尾試寫的臺詞。

（健藏持續在空間中移動，講到關聯的事物同時也向那些事物移動靠近。）

我腳下的地板曾經是樹林，那些冷凍冷藏櫃通通除霜解凍之後，這裡可能是潟湖、陽光溫暖的水域、或是洋流經過的海溝。

抗屑洗髮乳、超激長濃翹睫毛膏、巧克力雪糕、雞汁科學麵、葡萄乾堅果、92%的巧克力、臺灣人說洋芋片、中國人說膨化土豆，不管這些東西名字叫什麼，他們都曾經可能是印尼蘇門答臘的一塊油棕樹皮。

布幕，那邊的簾子，曾是一叢一叢的棉花；我頭上這些一下亮、一下暗的日光燈管，他們在年輕的時候，或更小的時候可能是飄在空氣中的矽砂。為了演出買的日拋隱形眼鏡，幾個月前⋯⋯可能還在中洲科技大學唸書的那些烏干達學工手上。

這些橡膠舞蹈地板，好久好久以前，可能是恐龍的骨骼，或軟組織。

（健藏在上舞臺區——被捲起的黑膠地板旁結束以上臺詞後，從中上舞臺區往下舞臺筆直移動，將手上的手握3C放回中下舞臺區地面，同時，舞臺上出現一防盜閘門與一落灰色購物籃。）

（健藏轉身，走進防盜閘門後左右顧盼，從購物車裡拿起一購物籃，看起來像是要逛超市的樣子。購物籃被拿起時飄出三兩剛剛天空落下的紙花。）

（健藏向一旁移動，看看周遭，確定沒有問題後，往地面躺下，斜倚坐躺著。）

⋯⋯這個磁磚地板，果然很舒服。

（健藏呼吸轉變，癱軟在地上，放鬆、自在的模樣，深呼吸、伸起懶腰、伸展著身體四肢，偶而發出些

喵喵叫聲，持續地享受地面。）

（超市的環境音 fade in，大白幕降，健藏的聲音微弱地持續著。終曲／謝幕樂進：超級市場〈恐怖的房子〉）。

（大白幕降完成，正投的投影影像因成相距離不同，變形地呈現在幕上，由側臺向臺上拍的畫面。演員們紛紛進場，列隊準備謝幕，健藏放鬆起身加入。演員們都就位後，大白幕升。）

（劇終。）

李銘宸的實驗劇場「超級市場」：藝界人生的心內話

陳飛豪

生於 1985 年。擅長文字寫作，運用觀念式的攝影與動態影像詮釋歷史文化與社會變遷所衍生出的議題。也結合影像與各種媒介如裝置、錄像與文學作品等，探討不同媒介間交匯結合後產生的可能性。參與過 2016 年臺北雙年展、2018 年關渡雙年展、2020／2021 東京雙年展，作品曾在臺北國際藝術村、臺灣當代藝術實驗場、國家攝影文化中心等場所展出。2022 年於臺北當代藝術館 Moca Studio 舉辦個展「帝國南方無理心中」。

在一般對劇場演出運作的想像當中，常有劇本、導演與演員的基礎合作框架，不過在 2022 年臺北表演藝術中心的開幕季表演節目中，最令我印象深刻的應該是導演李銘宸的《超級市場 Supermarket》，他請來十三位演員，透過與他們的交陪與討論，用「超級市場」作為發想，討論出整齣戲的內容。演出的時候，每個演員都有拿到麥克風的機會，用一種像在雜唸的口氣，講出自己的人生課題與內心話，別的演員就在一旁用意象式的肢體語言表現與呼應，發展出許多不同主題的段落，最後由導演來排比，演出這齣實驗性極高的戲劇。整體的內容，雖然本文篇幅不夠，無法詳

細說明，但最能貫穿整齣戲的內容，想必是年輕演員們當下的的生存狀態、對演出生涯的不安感，以及「超級市場」這場所在大眾社會中反映出的女性想像。本文也將針對這兩點，做出簡單的介紹與分析。

茫茫的藝界人生

問到當初是為何會有這種想法要用「超級市場」做主題？李銘宸表示，他非常喜歡去逛超級市場，夏天有涼又清火的冷氣，貨架上也有百百種的商品可以滿足大家的需求，最重要的這邊也是資本主義與消費主義流通的生意場，都可以反映出不同人生的酸甜苦辣。

比較這類情境，其中一位演員李祐緯把「演戲」這份工作比喻為架上的商品，發明出一種表演方法。他讓舞臺上的演員如同機器人般，分別表演喜怒哀樂四種情緒，來當作交易的物件，不過他們死板的表現，也讓李祐緯自己虧自己說，這裡的「歡喜」跟羅密歐看見茱麗葉的「歡喜」會是相同的嗎？也是這種誇張荒誕的演出方法，表現出「演員」事實上是一種買賣自己情緒的工作。之後，李祐緯跟賴澔哲的一場雙人舞開始，兩個舞者身體交纏，講著現下臺灣人在結帳時，一定會聽到的話：「發票要存裡面嗎？」「統編有需要嗎？」「請支援結帳！」以看似拉扯但不彼此接觸的肢體形式，表現出作著劇場工作的他們，在資本主義社會中的翻滾。

另外一個描述這類「藝界人生」主題也相當精彩的段落，是四位演員李祐緯、洪健藏、簡詩翰

和馬雅扮演著超級市場內要過期的魚肉，一群人碎碎念，講完各種邏輯不通卻帶著絕佳幽默感的話語後，才發現自己是即將過保鮮期，快要被人丟掉的商品。這時一棵櫻花樹從舞臺頂降落，四散的花瓣比喻著演員消逝的青春。對他們來說，最好的時期過去，戲劇落幕之後，他們可以去哪？會不會像過期的商品一樣被處理掉？而這應該是許多年輕劇場演員心中的驚惶。

「勥跤查某」的憂愁

臺語文當中，我對「勥跤」（khiàng-kha）這個詞彙的印象很深。這一方面是用來形容女性十分能幹的詞彙，卻又帶著她們不應該太出風頭的諷刺意味。過去臺灣移民社會下的艱苦環境，非常多女性努力打拼，最後卻被說是「勥跤查某」，其實是不太公平的事情。當下的臺語文教育中，也大多將該詞彙列為具有歧視性的語言，並再三叮嚀學習者必須要謹慎使用。「超級市場」其實常讓人有女性場所的印象，所以這齣戲內也特別講到這種女性的憂愁與生活。

演員胡書綿的段落中，他演出一位擅長煮菜的女性總鋪師阿蓉師，雖然在外面很會幫客人準備一桌好料，不過卻等不到一家人一起吃頓晚飯。在「示範」這頓一人晚餐要吃的麻油雞時，阿蓉師惡狠狠地剁雞、倒麻油、炒薑母、斟酒。煮完後整鍋端去無人的餐桌一個人碎碎念。唸完以後，換來的卻是心頭落寞的心情。阿蓉師這位外人眼中的「勥跤查某」強勢到最後，結果回到家中，卻成為一位寂寞的母親。

另外一個關於女性主題的段落，則是演員楊智淳演出的「好好小姐」。這位可能是取材自知名廣告人物「全聯先生」的男女逆轉版的年輕女性角色，不管是面對愛情、事業或家庭，都被要求要「歡喜做，甘願受」，永遠要帶著一臉親切微笑。當她在舞臺上講出自己心情故事的時候，旁邊的演員就拿著各種不同的物件掛在她的身上，東西愈多，她的心情愈差，漸漸地從笑容可掬變得充滿怨懟，當一切情緒爆炸後，舞臺上所有的一切便終於一片黑暗。而與上一段的胡書綿比較起來，楊智淳演出的「勞跤查某」心事，相信是主流社會要求女性什麼都要配合別人的心酸。

講述「藝界人生」心酸的情緒，迄今已有許多文本與作品詮釋，雖然並非太創新的主題，但觀覽《超級市場Supermarket》整體的操作過程，在沒有明確後設劇情的鋪陳之下，李銘宸透過與演員的集體創作形式，成就出這齣看似不同演員各自為政，但又能聚合鋪陳的實驗性劇作，讓這個議題能以不同的形式脫胎換骨，一方面重新定義導演、編劇與演員的互動關係，另一方面在實驗性手法的催化之下，讓這有可能使用一般舞臺劇形式詮釋時，可能會感到枯燥且千篇一律的主題，能有新的活力，而這相信也是《超級市場Supermarket》的魅力所在。

《千秋場的最後一幕——獨角戲劇本》

導演簡介

洪千涵

一九八八年出生於臺灣，畢業於倫敦皇家中央戲劇與演講學院，為進階劇場實務碩士，國立臺北藝術大學戲劇學系主修導演畢業。現為自由創作者、「明日和合製作所」核心創作者、北藝大戲劇系兼任講師。作品《曾經未曾》、《死死兔了米》曾入圍台新藝術獎十大表演藝術獎，同時獲多次提名。2019 年獲《PAR 表演藝術》雜誌選為年度人物。近期作品包含《和合夢》、《千秋場》、《三生萬物》、《北棲》、《祖母悖論》、《家庭浪漫》、《小路決定要去遠方》、《半仙》、《請翻開次頁繼續作答》等。關注觀演關係的調度，透過作品探索不同感官經驗與空間敘事，在「日常經驗」與「主動生產」間著力，實驗出更多可能。

編劇協力簡介

胡錦筵

國立臺北藝術大學劇場創作研究所肄業，2014 年投身編劇工作，現為樸實映畫簽約編劇。電影及影集作品包含：《媽的機密任務》編劇統籌、《X！又是星期一》編劇統籌、《屋下無人》入圍優良電影劇本獎、《婚姻事故》獲得亞洲說劇本獎、《因與聿案簿錄》獲得文化部影集開發補助、《女神》獲得短片輔導金、《人生清理員》入選影集類金馬創投。劇場作品：《還陽記》、《還陽記前傳：大亨小賺》、《國姓爺之夢》、《北棲》等。

《千秋場》首演資訊

◆ 首演日期：二〇二二年11月3日（四）下午七點三十分
◆ 首演地點：臺北藝術大學展演藝術中心戲劇廳

演出團隊

製作人：徐亞湘、曹安徽

執行製作：林家文、林隆圭

編劇協力：胡錦筵、張家瑋、李家蓁

劇本顧問：周曼農

戲劇構作：黃鼎云

導演：洪千涵

舞臺設計：劉達倫

服裝設計：吳道齊

燈光設計：曹安徽

技術指導：林隆圭

音樂設計：周莉婷

動作設計：林祐如

影像設計：黃詠心

表演指導：徐華謙

製作舞監：孫唯真

執行舞監：葉琳娜

平面設計：貳步柒仔

集體創作暨演出：王力瑩、甘立安、李依蓁、
林洋陞、徐文如、張瀞、梁欣然、陳芷萱、
葉士銘、葉煒寰、劉昕，劉紹群、賴以恆

（依姓氏筆畫排列）

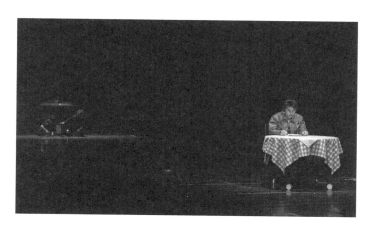

本行 3 | 千秋場的最後一幕——獨角戲劇本

導演的話／洪千涵

此份劇本為 2022 年臺北藝術大學秋季學期製作《千秋場》最後一幕，收錄了十一位演員在《千秋場》各自創作與演出的獨角戲劇本：王力瑩、甘立安、李依蓁、林洋陞、徐文如、張瀞、梁欣然、陳芷萱、葉煒寰、劉昕、賴以恆，每場演出由不同的演員演出獨角戲作為最後一幕。

以下先介紹《千秋場》的作品概念由來。千秋場又名千秋楽（せんしゅうらく），此名詞其中一說來自祝壽唐玄宗誕辰的樂曲，後因佛教法會於最後一天演奏該曲，而今的日本舞臺劇演出、演唱會和音樂劇會在「最後一場次」標註「千秋場」，為「最後一場演出」的代名詞。

回顧過去兩三年，我們一起經歷了疫情時代，帶給人們諸多不便的同時，表演藝術這個需要現場聚眾性的產業更受到了不小的衝擊，除了短暫的替代方案之外，國內外的創作者們也都開始思考下一步如何適應與改變，回望各個歷史上、藝術史上轉換的節點，我突然感受到一種期待與興奮感，噢我們此時此刻好像也正站在一個時間節點上，「未來已來」、「我們即是未來」；那麼，劇場：這個容納每一個世代當下的對話場域，又會如何應運而生？每一種表現形式誕生時，就已注定死亡；每一種形式終將被重新建構，而建構出的概念裡，也會包含著當時受到周遭影響的印記。

於是，想借用「千秋場」這個名字，對劇場提出浪漫的提問：最後一場與千秋萬世，出現了一體兩面的「矛盾性」與「剎那即永恆性」，這也像是劇場朝生暮死的本質。但如果有一天，也許是十年後、五十年後或一百年後，我們熟悉的「劇場」改變了，那我們該何去何從？我們為何而做劇場，為何需要劇場？

這趟排練的旅程，多半以集體創作與演員們一起共同工作。上半場以演員作為載體，經歷了扮演了從西元

159 ｜ 158

前希臘悲劇至 2000 年莎拉・肯恩（Sarah Kane）的劇本，十二場的經典角色千秋場；下半場，以「每一位演員皆為創作者」為目標，期待找尋所有人的聲音和觀點，這也是我們工作最久也最困難的部分，如何以真實的自己上臺（但又同時被觀看），拿掉習慣的角色扮演，又同時有機的當下交流，以及最後一幕回到演員本身——「XXX 的千秋場」。

《千秋場》演出中最特別的時刻是最後一幕，而每一場次的最後一幕都不一樣。

這個環節在開排時，我給了演員們一個命題作文，一人只會有一次十分鐘的機會在臺上演出此段獨角戲，「如果這場十分鐘是專屬於你的千秋場，你會做什麼？」這個題目必須是一個與自己有關的行動，需要經歷檯面下 99 次的排練後，第 100 次，是唯一一次也是最後一次在臺上將這個行動完成。演出完成後，該名演員的舞臺、道具會直接被拉去後臺拆掉，接著會推上屬於這位演員的一場慶功宴，他可以戴上耳機聽自己想聽的歌和在觀眾面前吃慶功宴。

一切回到最低限的劇場觀演關係，極簡的舞臺燈光，一個人在一個空間裡，有人觀看。

以及凸顯劇場的朝生暮死的當下性，每一次都是「唯一」和「最後」一次，剛剛出現在觀眾眼前的舞臺，在演出一結束後，它的使命也完成了，刻意在此演出中展現了一般觀眾看不到的「演出之後」景象：單人慶功宴、拆臺。

整個工作時程分為幾個階段：

1 和演員工作討論量身定做一個「題目」。

2 99 次練習的定義。

3 與胡錦筵編劇協力團隊修本潤稿。

4 99 次練習實作：從發想到演員們私底下的個人練習、排練劇組內呈現、邀請親朋好友場的 T305 公開呈現。

5 舞臺燈光設計的加入搭配（以極簡方式）。

6 演出。

創作過程中，演員不只是演員，他們同樣是這段十分鐘的主創者與編劇。在導演手法上，我延續了近期較常使用的創作方式：以提問為概念出發，透過集體創作、講座式展演（Lecture Performance）的表演形式作為與演員工作的方式完成本次演出，所以在文本的書寫上，會是使用開門見山直接對觀眾破題，甚至使用 PPT 簡報方式說明，而後才進入扮演、故事。

在確定每一位演員的題目時，我們就意識到，這不能只是一場獨角戲，從自己的生命議題化為練習、行動，確實回望這是一場令人興奮但又十分困難煎熬的挑戰，到底什麼樣的題目可以既微觀又宏觀，又誠實又有張力，且讓前來觀賞的觀眾，可以從小小的個人生命經驗裡折射射出更大思辨，同時又可以讓演員有 99 次的練習可以更靠近終點。過程中我們歷經了很多次的推翻、辯論、實驗，大約前前後後工作了兩個多月，才大致定題目。

以下舉幾種關於演員們回應「千秋場最後一幕」的例子。

1 如果這是我的千秋場舞臺，我要演出……？如：臺法混血演員甘立安，演員生涯心願是演出「東方古裝劇」，但因有著明顯法國血統輪廓，很難如願，她選擇在臺上的行動是反其道而行，將自己化妝為東方典型面孔，最終拿掉了所有扮相，演出了一場屬於自己的「竇娥冤」。

2 經過 99 次的練習，在臺上呈現第一百次。如：演員林洋陞從不會煮飯到練習煮好一碗味增湯，用味道去思念家族故事，如探索角色自傳一般，重新認識了二戰時期原是日本人的曾祖母吉田玖子的故事；以及演員梁欣然，扮演 99 次因生病離世的初戀，用她的身體為載體，讓他「存在」，帶著他認識現場的新朋友、吃最喜

3 香港學生葉煒寰，用99次的練習與因反送中入獄的劇場好友親筆手寫信往返，在百般困難下，邀請對方手寫一份劇本，煒寰以自身為載體搬演入獄劇場好友寫成的文本，同時在他演出的千秋場上在Google Meet上直播演出，完成「海外」與「牆外」的作品。

4 經過無數的練習，也可能是失敗的。例如：演員賴以恆的「超人計畫」，用身體力行完成行動，人類起跳到最高點再落到地面上的時間絕對不會超過一秒鐘，他要超越這一秒鐘，歷經99次的身體練習，在千秋場的舞臺上現場挑戰。

5 張瀞的獨角戲則是從自己喜歡移動、討厭結束為出發點，用行動回應千秋場這個主題，她玩味了時間終將結束的遊戲，她知道慶功宴拆臺都在她演出之後等待著她發生，於是她在臺上對決定她要從時間的縫隙裡逃走（實則讓她打開舞臺上的隔音門真的離開劇場）騎上她的機車去她「現在」想去的地方，吃想吃的東西，又或是讓時間膨脹繼續。

　　演員們踏踏實實地找到在此生命階段想要對話的題目後，把自己放在舞臺上交給當下，演完了千秋場，我可以感覺到大家像是脫了一層皮，又更加洗鍊成熟了。在過程中，我們記得不斷地撞牆演練真實與試圖掌握每一個當下，保有每一次操演上臺的新鮮感，又珍貴地像是最後一次演出；在時間繼續前進的生活中，我們卻是如此地渺小，人生有時候連最後一次是什麼時候都不記得了，連說出：「啊！原來這就是千秋場」的機會都沒有。

　　最後，謝謝《本行》收錄這時一份珍貴的劇本，也謝謝劇組裡每一位演員對我的信任與給予。以及特別感謝編劇協力胡錦筵和我邀請來排練場帶領工作坊和協助排練的老師們學長們：于善祿、徐華謙、蔡佾玲、黃鼎云、林祐如、洪唯堯、楊迦恩、孫唯真、王筑樺、曾睿琁、黃旭鴻，以及接受訪談的老師們，陪伴千秋場一起不斷地辯證、失敗、實驗與找尋答案。

編劇協力的話／胡錦筵

啊咧，該怎麼說。

《千秋場》是一齣很奇怪的戲，無法從熟悉的三幕式結構，以及劇情衝突、翻轉、高潮裡尋找其脈絡，甚至也沒有一個主角（連次要角色都沒有）讓人追尋劇情，有的便是活生生的演員／角色。

當然故事有很多不同的類型，如果是抱持聽故事的邏輯來看這齣戲，很難被戳笑、被虐、被感動，但是倘若用一個紀錄片的角度來看待這齣戲，便會發現其不可思議之處：這齣戲也正在跟著演員們成長。

這是一齣從「教育劇場」為核心發起的戲。整個文本以及臺詞都是在排練場裡發展出來的，這群演員／學生們看見的、想說的，在排練場裡十分重要，我們不斷試著捕捉那個當下，即便有些事情看得太近，表達得太大聲，但這不也是特別的地方嗎？演員／學生們的眼睛（聲音），也就是千秋場的本體。

集體創作的過程有時會迷路，但是導演千涵巧妙地將迷路的過程，也記錄到了文本裡。發展過程有機到讓人感到不可思議，沒有人能預測下一場戲會延伸到何處。幾乎可說，千秋場是跟著演員們不斷地呼吸，而逐漸生長的。就像那些安靜的植物一樣，最後回過頭才發現：啊，它們已經蔓延到了整個空間。

這些學生們跟10多年前、20多年前的學生們有怎樣的差異？畢竟「學生」幾乎是每個人的必經身份。

或許，等到這些演員／學生們畢業後，踏入社會，經歷了其他事情，回過頭看《千秋場》這座人去樓空的廢墟，才會驚覺那些植物們還安靜地生長著，也讓這座廢墟有了全新的意義。

《千秋場的最後一幕──獨角戲劇本》

「XXX的千秋場」開頭

大家好，我是──，接下來是我們十二位演員共同策劃的環節，在這個環節當中我們每位演員都各只會演出一場，也是最後一場；在這個最後一場的演出裡，除了你們等等會看到的演員存在在這個舞臺的「當下」之外，還會看到他為了這個「當下」，所做的99次的排練。第100次就是現在。在這個Solo結束之後我們將會有一個慶功宴，我會在這個慶功宴之中聽一首歌，並且這個舞臺將會被拆掉。

張瀞的千秋場

附註：

1　標示為底線的部分會依當天演出的真實心情和狀況更改內容。

2　投影的影像內容是由我第一次排練時在花蓮拍攝的相片串成的連續動態影像。有「各種路的盡頭」串起的片段，以及由「在移動中的火車上斷斷續續拍攝的日落風景」串起的片段。

我真的超級討厭結束。

在這齣製作裡，每個演員都會各自獨立發展一場獨角戲，排練99次後，在戲劇廳的舞臺上演出自己的千秋場，也就是最後一場，第100場，作為整個千秋場的最後一幕。完成演出後，在這個位置擁有一個自己的慶功宴。一桌、一椅，一邊戴上耳機聽一首自己事先選好的歌，一邊吃一樣最想要在那個當下吃的食物。我會一邊聽狗才樂團的〈The Rainy Night〉，一邊吃一整條的巧克力奶凍捲 ＊

（1）。

我很常沒有目的地散步或騎車，就是單純喜歡那個「我知道我正在動」的感覺。應該跟我去年出了一場小車禍多少有關，剛受傷的那晚我躺在床上，第一次深刻體悟到能自由自在地動其實完全不是一件理所當然的事情。

（影像投影收。）

（躺下。）

我特別喜歡騎車的時候，風的聲音、引擎的聲音，撞進塞在安全帽的腦袋裡讓我有勇氣大聲唱歌（影像投影走）。還有看遠方的路從盡頭深處的那個點上靠近，卻又永遠會有更深的路補上那個點的樣子。搭配一個接著一個呼嘯而過的樹和路燈，就很像沒有結尾的循環動畫。

其實停下來就再開始就好。但好像也不是那麼理所當然。小小的我第一次在夢裡發現時間真的有可能會永遠停在某個點上，即使我曾經想像或期待那個點的後面還有些什麼。我到現在都還時不時就做些在重要的事發生之前死掉的夢。但我都醒過來了，然後慶幸我還在動、時間還在動，期待的事情會來，我還能繼續前進。謝謝你（抱抱右腿），謝謝你（抱抱左腿）！

我的第一次排練是我在花蓮的時候，臨時決定沿著臺11線一路往南騎，不設定去哪，就是一直騎。

前一天死掉，小學的時候我有一次夢到自己在運動會

（沿著舞臺邊界做NPC跑。）

我好幾度覺得自己真的可以不用停下來，甚至可以乾脆環島一圈。結果我騎到臺東成功鎮的時候車子就拋錨了，怎麼樣都發不起來，把車子牽到三仙橋邊等待道路救援的時候，我很感慨：「啊，就這樣結束了。」

我很高興我的身體一直在動，身體不動的時候思緒也在動，身體不動思緒也不動的時候雲和時間也還是在動。我知道還是會結束，車子拋錨、身體壞掉，演出時間到了，或是呃遇到一隻松鼠什麼的。

總之就是會用某種形式結束，移動是有邊界的。

我在這99次的排練裡，一直在找一道縫隙，一道可以讓我衝破這個邊界的縫隙。我在想，我那個尚未到來的第100場演出，時間和空間是不是有那麼一個可能被我膨脹、延展，從那個縫隙溜出去，讓我可以繼續移動。一直移動、一直移動、一直移動……

說真的，我確實很喜歡吃巧克力奶凍捲＊（同1）。

但昨天晚上躺在床上睡不著，突然很想吃鮪魚生魚片，很想騎車沿著北海岸去基隆。我也一直想去基隆。但我今天還要演出，所以我沒有去。所以我決定，我要現在去！＊（2）

（往隔音門移動。）

Google Map 了一下，騎車一小時五分鐘。＊（依2）

我剛剛在上臺前就查好了，我要吃基隆的榮生魚片！

（跑去按隔音門按鈕。）

我也可能騎得更遠更遠，因為有時候在路上就停不下來了。但也有可能在關渡國小前面的岔路突然想要左轉去麥當勞吃一包小薯就好。我不知道。

但總之，我現在真的不想吃甜的！

（從隔音門、工廠後門離開舞臺。）

劉昕的千秋場

（左舞臺有一個投影幕，右舞臺放著一張桌子及椅子，桌上擺著手機、疊疊樂與一隻小胡迪玩偶。投影幕連接手機畫面，手機畫面對著桌上的疊疊樂，觀眾可以透過投影幕看見疊疊樂與小胡迪玩偶的細節。）

大家好，我是劉昕，接下來是我們十二位演員各自獨立發展的環節，在這個環節當中我們每位演員都各只會演出一場，也是最後一場。這個環節結

束以後，我的舞臺會被拖到後面的工廠拆掉，我會有一場屬於自己的慶功宴。我要吃一個咖啡凍，配上一杯 50 嵐的鮮奶茶，然後戴上耳機，聽怕胖團的一首歌，叫做〈魚〉。那我要開始我的演出了，大家好。

（掀開投影蓋，坐下，開始疊疊樂。）

今天要跟大家介紹，我爸。（拿出胡迪玩偶，放在疊疊樂旁邊）我以前很喜歡跟我爸玩疊疊樂，我爸皮膚很黑，是阿美族的，背上是一整片凶狠的刺青，但事實上，他是一個非常幽默的暖男。他會用筷子敲鍋蓋叫我起床、他會瞞著媽媽幫我買楊丞琳演唱會的票、他會在空曠處踩油門叫我控制方向盤、他會搖下車子所有窗戶對外面的人大喊「同學──」，讓我很丟臉但是又沒有地方躲。他還會讓我用原子筆在他的衣服上寫字，而且他會穿著那件衣服去上班。他向朋友介紹我時，都會搭著我的肩膀，用臺語說：「這我女兒啦！」這是我覺得他

（掀開投影蓋，坐下，開始疊疊樂。）

最帥的時候。

而我那時候就是一個很乖的小學生，很會拿獎狀拿獎牌，參加過田徑隊、樂隊，當過校模範生縣模範生，也當過班花。小學生還有一個必備技能，就是在大人吵架的時候裝沒事，然後默默地回房間做自己的事，但是偷聽是很基本的吧！其實我每次都有聽到我爸我媽在吵什麼，而我爸通常都會吵輸。這時候我就會扮演一個貼心的女兒，拿起紙跟筆，寫一些加油打氣的話給他，最後再附上一句「愛你喔，昕昕敬上」等他們睡著後，我會把信摺好放在客廳桌上，隔天要早起上班的我爸就會比我媽先看到。

我有時候會收到他的回信，他的字很漂亮，細細長長的，筆觸很輕，跟他的樣子很不搭。他會溫柔的回我：「我沒事，謝謝妳的關心，妳很貼心。」小孩子很好騙，我看到他說他沒事後就放心了。等到我國小六年級有了手機，我們就從寫信改為傳簡訊。

（停止疊疊樂。）

不過在我升國一的時候，我媽跟他分手了。可能有很多很複雜的原因是當時我不理解，也無法插手的。但從那天起，我的生活就少了這個爸爸，而我好像也不能夠叫他爸爸了。剛開始我很不習慣，還是會私底下跟他偷偷傳簡訊，甚至是瞞著媽媽去跟他見面。

我們約在一間以前常吃的牛排館，但我看到他後，心中充滿疑惑。我要叫他叔叔？還是爸爸？啊不要叫他好了。會不會被媽媽發現？我坐在椅子上，他在對面笑笑地跟我聊天，但我卻覺得好緊張，腦袋一片空白，於是我低下頭認真地切牛排（開始抽疊疊樂），一直往嘴裡塞食物，狂喝紅茶，不斷地裝忙來掩飾我的緊張。但我覺得我整個人越來越小，好像要陷進椅子裡面了。我覺得我做錯事了。我覺得我對不起我媽，我覺得我對不起我的親生爸爸。於是那天回家，我傳簡訊跟他說，我們還是不要再聯絡好了。

（推倒疊疊樂，散落在胡迪身上。）

那天是我們最後一次見面。我很後悔當時傳的最後那封簡訊，我大可在他每次邀約我時說我沒空就好了，為什麼送出這種訊息。長大後我發現我常常會想起他，尤其是每年的4月13號，我不敢祝他生日快樂，也不敢在父親節時祝他父親節快樂，因為是我主動提出不要聯絡的。

其實，我是一個很俗辣的人，做很多事情常常都需要別人推我一把，所以今天，我想請千秋場現場的各位觀眾推我一把，做一件我一直想做，卻一直沒膽做的事情。

（拿起桌上的手機，翻出備忘錄上寫好要給叔叔的文字草稿，複製貼上FB與叔叔的對話框，觀眾可以從投影幕上看見手機畫面，在觀眾的見證下按出發送。）

好，我不敢看，快點！慶功宴上。

★備忘錄中有不同時期打的草稿，最終的草稿內容為：

「嗨叔叔——我是劉昕！你還記得我嗎？叔叔過得

好嗎？

賴以恆的千秋場

大家好，我是賴以恆，接下來是我們十二位演員各自發展的獨角戲，在這個環節當中我們每位演員都各只會演出一場，也是最後一場；在這個最後一場的演出裡，除了你們等等會看到的演員存在在這個舞臺的「當下」之外，還會看到他為了這個「當下」，所做的 99 次的排練。第 100 次就是現在。這個環節結束之後，這個舞臺會移到後面的工廠拆掉，我會一邊戴上耳機聽小林武史的〈Theme of Sekaneko〉，一邊吃生煎包加可樂。

我想要成為超人。但我想成為的超人不是漫威英雄那類的，而是超越正常人。人類起跳到最高點再落到地面上的時間絕對不會超過一秒鐘，所以我今天就要來挑戰這個定則，挑戰重力，成為超人。

（投影一份 PPT，在過程中換頁。）

首先，先帶大家來了解滯空一秒是什麼概念，一般人的滯空時間大概在 0.427 秒左右。再來，籃球之神 MJ，他在一次灌籃大賽中表演了罰球線灌籃，當時他的滯空時間是 0.92 秒，美國跳最高的排球運動員，Benjamin Patch，滯空時間為 0.88 秒，而現在世界上跳最高的紀錄保持人 Christopher Spell 垂直彈跳 118 cm，滯空時間為 0.98 秒。

那到底要跳多高才能超越一秒呢？自由落體公式 $H=1/2gt^2$，h 是高度，g 是重力常數 9.8，t 是時間，接著把我們的數據帶入公式，高度 $H=1/2$ 乘以重力常數 9.8 乘以我們所求時間一秒，由於跳上去和跳下來時間會是一樣，這邊用 1 除以 2＝0.5 帶入時間，4.9*0.25 等於 1.225，單位是公尺。藉由這個公式可

以求出，垂直起跳需要 122.5 cm 才能滯空超過一秒。

我的身高 172 cm，站立摸高 210 cm，我要摸到 332.5 cm，（降下桿子）這根桿子的高度正是 332.5 cm。

算出來該達成的目標後，接下來就要制定身體的訓練。

這是訓練計劃清楚的表格。

練動作，持續 16 週。

Air Alert，美國最著名的縱跳訓練計畫，練成後可以提升彈跳力 20-30cm，每天進行五組高強度的訓

（PPT 出現賴以恆三個字。）

這三個字是我的名字，值得信賴、持之以恆，我想要成為的超人是只要有人陷入困境時，抓住我的手，就能持之以恆的繼續下去，所以，我持之以恆地完成了這個計畫。

（PPT 出現自己的對比圖。）

這張是我實行計畫的第一天和最後一天、也就是今天的對比圖。

（InBody 圖出現。）

（脫一件衣服。）

這張是我的體脂率和肌肉量檢測的結果，下半身肌肉量從 17.5KG 變成了 19.8kg，體脂肪率從 11.6% 變成 10%。

（衣服全部脫掉，剩下運動服裝。）

（開始暖身。）

這是這段期間每天攝取完 2000 大卡後，多攝取的蛋白質。

這是 Air Alert 五組運動的示意影片。

（影片播完。）

（播放影片。）

（投影四個大字：成為超人。）

125424，是這2個月我喝的豆漿毫升數，85425，是我縱跳計畫總共跳躍的次數，100，是超人計畫的挑戰次數。

6，是跳高選手在公開比賽中，跳戰一個高度的所有次數，也是這次超人計畫我成為超人的最後六個機會。

（暖身完成，走到右舞臺的跑道開始挑戰。）

（一直跳搭配以下臺詞。）

（第一次跳，舉手比一根手指。）

成為超人後的第一件事，吃生煎包配可樂。

（第二次跳，舉手比兩根手指。）

成為超人後的第二件事，考到汽車駕照。

（第三次跳，舉手比三根手指。）

第三件事，叫她媽媽，不是阿姨。

（第四次跳，舉手比四根手指。）

不會有人再離開這個家。

能說實話，生病了不要逞強。

（第五次跳，舉手比五根手指。）

成為能被信任的人。

（第六次跳，舉手比六根手指。）

讓妹妹長大以後還相信我是超人。

（挑戰失敗，喘著氣看向觀眾。）

（成為自己的超人。）

葉煒寰的千秋場

（左舞臺搭了一個投影幕與投影機，在演出的時候搭配著 PPT 補充圖文資料；中下舞臺放著一個手機跟腳架；右舞臺放著一張椅子，以及垂掛著一條從三樓放下來的繩子；觀眾席有一名樂手跟一個鼓。）

（燈亮，葉煒寰出場，站到投影幕旁。）

大家好，我是葉煒寰，阿天，香港人。接下來是我們十二位演員各自獨立發展的環節，在這個環節當中我們每位演員都各只會演出一場，也是最後一場；在這個最後一場的演出裡，除了你們等等會看到的演員存在在這個舞臺的「當下」，還會看到他為了這個「當下」，所做的 99 次的排練。第 100 次就是現在。這個環節結束之後，這個舞臺會移到後面的工廠拆掉，我會有一場屬於自己的慶功宴。我會一邊戴上耳機聽陳綺貞的〈流浪者之歌〉，一邊喝蕃茄馬鈴薯排骨湯。

（PPT 播著李嘉達跟戲同行的資料。）

在開始之前我想要和大家介紹我的一位朋友。

他叫李嘉達，他是我中學的學長，比我大六歲，在 2008 年畢業後創了個劇團「戲同行」。劇團宗旨是挽著戲劇走我們人生的道路，裡面的團員都是中學生或者是大學生。他一直是劇團裡的核心人物，兼任了製作人、導演、編劇。劇團十年間做了十五個作品。

（PPT 播著葉煒寰與李嘉達的合照。）

我是在第三年加入的，那年我 12 歲。認識了這位朋友超過 12 年，在我飛過來臺北以前，我幾乎每個禮拜看到他的時間比我看到我媽還要長。今年是這個劇團要踏入第 15 年，我想要做一點什麼，這位朋友也很久沒有做作品，問他說：「我有那麼一次的機會，你決定我在臺上要幹嘛，文本行動都交給你。」於是我們用了很傳統跟浪漫的方法——寫信，

他為我量身打造寫了待會的表演。

（PPT 播著二人的書信來往。）

大家將會看到的是世界第一的一個作品。為了慶祝劇團15週年，也是戲同行第一個海外演出。今天除了臺灣的現場觀眾，我還特別用 Google Meet 邀請香港跟今天沒有辦法到來的觀眾一同欣賞。

（PPT 播著 Google Meet 的畫面，葉煒寰跟香港觀眾打招呼。）

大家可能會好奇我為什麼要做這個作品，因為我覺得人越來越大，有很多事情是我們沒辦法控制的，就趁我還有上臺的機會，珍惜每一個得來不易的千秋場。

希望大家好好欣賞。

燈光音樂 Stand by。

（燈光轉換，葉煒寰走到右舞臺，拿起繩子綁在右手，躺在椅子前。）

（PPT 播著以下舞臺指示：

括號內的點代表有幾聲鼓聲響，有底線的字皆為鼓聲同時出現

阿天醒來，一條繩子綁著他的其中一隻手

他用了一點時間適應了那個空間，然後他聽到了三下鼓的聲音）

阿天：你是誰？我怎麼知道你是誰？Hello？你躲在哪裏？（‧‧‧）我說了！我——怎——麼——

知——道——你——是——誰？

Shit！（‧）這肯定是夢！我是看莊子看瘋了（‧‧‧‧‧）

昔者莊周夢為蝴蝶，栩栩然蝴蝶也，自喻適志與！不知周也。俄然覺，則蘧蘧然周也。不知周之

夢為蝴蝶與，蝴蝶之夢為周與？周與蝴蝶，則必有分矣。此之謂「物化」。（‧）

不對！我沒有像蝴蝶一樣飛起來——這裡還是有地心引力（‧‧‧）THIS IS NOT A DREAM！這裡有來自現實的限制性——但這也不是 reality，這裏有來自想像的可能性（‧）這是 THEATRE！

那麼你是導演？（‧）編劇？（‧）還是觀眾？（‧）如果你是觀眾可以請你們稍微安靜一點嗎？（‧‧‧）這已經是你第四次問我「你是誰」了（‧‧‧）我是說，「我是誰？」——等一下——如果這裡是劇場，那我現在說的都是來自劇本的嗎？怎麼我覺得這些都是我本來想要講的話？（‧‧‧‧）「怎麼我覺得這些都是我本來想要講的話」這句話也是劇本裡寫好的？那是我自己想出來的，我所說的一切完全是出於我自己的意志！

（‧‧‧‧）Come On！都已經是 21 世紀了，

還在說什麼註定、命運、宿命、悲劇？（‧）這世界沒有諸神，也沒有英雄。什麼「智慧勝過知識，神秘勝過清晰，永恆勝過歷史」？我漂洋過海，就是為了學習戲劇的歷史，還有清晰實在的劇場知識呀！（‧‧‧‧‧）

「如果有現代的藥物，就可以醫治 Philoctetes 紅腫流濃的腳；有現代的心理諮商就能使 Phaedra 免於走上絕路；婚姻輔導可以幫得上 Anna Karenina；文化差異課程可以拯救 Othello；老人社會服務可以解決 King Lear 的困境——」（‧‧‧‧‧）

「悲劇是本質論還是唯名論，這是一個『一而多，多而一』的問題」（‧‧‧‧‧）哇靠！我在講三小？（‧）我怎麼會說臺語呢？

（重覆‧‧‧）你不要一直問一直問好不好？我就是我啊，我是一個叫阿天的人！我叫阿天，阿天！阿天……（鼓聲慢慢靜下來）我告訴你，「我

作為探索我的全體，同時作為被探索的客體，而探索的經驗持續改變我，我是無論如何也回答不了「我是誰」，我要如何用雙手抱起自己，要如何跳上自己的影子？」

（阿天以自己的身體解構了空間，探索「現實／想像」，「限制／自由」，「他／自」，「天／人」，「多／一」的辯證關係。）

來一段 Improv！

（阿天一堆即興。）

（‥‥）Damn it！我不要演下去了！這劇本是誰寫的？有夠爛的！（‥）你知道「編劇已死」嗎？（‥）我現在就要擺脫這個爛劇本（‥）我可以忘詞、我可以故意脫稿！（‥）我甚至可以乾脆

但你控制不了我的反應、控制不了我用什麼語氣去唸臺詞，你控制不了我的思想！（粵語）宜家得我一個喺舞臺上面，觀眾見到嘅係我。沒有我的身體和靈魂在這裡受苦，誰知道劇本的意志存不存在？收——皮——啦——你！你笑……（阿天也不斷地笑）那我這種笑，劇本裡是用什麼文字來形容

它所蘊含的痛苦和無可奈何？

（阿天穿過了現實和想像之間的縫，以一呈現了多，達致「忘我」境界，主體和客體融為一體，時間和空間不復存在。）

（最後一聲鼓，一切歸於寂靜。）

（燈光轉換，PPT 播著以下文字：

二〇二一年三月李嘉達因參與香港立法會民主派初選而違反國安法中之顛覆國家政權罪而被捕，至今仍在獄中候審

這是世界第一個跨越香港海外及牆外的劇場作品）

他今天沒有辦法來到現場，所以我希望可以跟大家自拍一張，至少讓他知道我完成了。

（葉煒寰拿起手機跟場內以及 Google Meet 的人們自拍一張，燈光轉換，慶功宴桌子上場。）

王力瑩的千秋場

大家好，接下來是我們十二位演員各自獨立發展的環節，在這個環節當中每位演員都只會演出一場，也是最後一場；在最後一場的演出中，除了你們等等會看到演員存在在這個舞臺的「當下」之外，還會看到他為了這個「當下」，做的無數次行動和排練的累積。最後一次就是現在。這個環節結束之後，我會有一場屬於自己的慶功宴。我會一邊戴上耳機聽林強在電影《千禧曼波》做的一首配樂〈單純的人〉（〈A Pure Person〉），一邊吃我最喜歡的烤雞腿加上原萃的無糖綠茶。

嗨，你們好，我是力瑩，我很怕鬼，我在想為什麼會這麼怕鬼。

所以想分享一個小時候發生的事。

大概在國小二年級的時候，家裡附近的公園有一個里民活動中心，裡面可以打桌球，有些老人家會在裡面下象棋、泡茶聊天。

我還有三、四個朋友和那裡的管理員關係蠻好的，有一次活動中心閉館了，他還讓我們在裡面玩。

那時候待到將近半夜十二點，大家開始講起了鬼故事，

但我沒什麼興趣，就開始東張西望。

突然，我看到旁邊的無障礙電梯，印象中，那個電梯沒有什麼人會去使用，大多時間都空置在那裡。

當時每一個人都很認真地在聽鬼故事，我閃過一個念頭，

於是趁大家不注意的時候，我偷偷地晃到了電梯旁邊，按了上樓，

再偷偷地回到原本的位置。

（臺語）一樓到了，一樓到了

大家看著空無一人的電梯都嚇瘋了。

開始問，有人去按那個電梯嗎？電梯怎麼自己下來了？

我站在旁邊看著，心裡面沾沾自喜。

但我感覺到有一個目光，是管理員，

他看著我說：剛剛電梯是不是妳按的？

我知道被發現了，但我不想承認。

管理員又說：妳不要開這種玩笑，妳知道在這裡。前幾天有一個爺爺因為糖尿病心肌梗塞在這邊過世嗎？那個電梯都是他在搭的，你知道嗎？

如果是妳做的，妳趕快承認，不要鬧了。

當時年紀還小的我聽完，雖然有點害怕，

但我還是死鴨子嘴硬，說不知道，我沒有按。

而這件事就一直隱隱地躺在我心中，

我一直很害怕，但其實我沒有真的看過他或是感受到他，

所以，現在在千秋場的舞臺上，我決定做一件事，

我想邀情當年那個過世的糖尿病爺爺來到現場。

（拿出平安符。）

這個是我去廟裡求的平安符。

現在各個四方的鬼神，接下來，我想邀請糖尿病爺爺來到現場，

若表演過程中有任何冒犯，我不是有意的，請你們見諒。

因為演出時長有限的關係，我只有一分鐘，我誠心誠意地邀請你，來到現場。

計時開始。

（閉上眼睛感受。）

爺爺，不確定你是不是來了。

但是你知道，在你過世後的兩年，我也得糖尿病了嗎？

我想和你道歉。

如果是因為當年做的惡作劇，對不起，
你也讓我得糖尿病的話，對不起，
因為我知道那有多難受。

前幾年生日的第三個願望我都會默默和你許
願，希望糖尿病會好，即使我知道不會。

我真的很後悔做那個惡作劇，如果我當年沒有
開那個玩笑，去按那個電梯，我是不是就可以直接
地接受我就是一個有糖尿病的人，僅僅是這樣而
已，而不會將糖尿病對我的影響的和恐懼轉移到你身
上？然後逃避我的人生。

如果可以，最後讓我許一個願吧，希望在我有
生之年，可以看到奈米醫療技術發達到可以治癒糖
尿病。

（計時鈴聲響。）

時間到了，爺爺，謝謝你來，再見了。

最後一次的對話結束。

在今天到來之前，我每天嘗試地靠近爺爺，
想和他對話，和自己對話，
想知道自己在害怕焦慮的是什麼。

接下來要去吃慶功宴了，但在吃東西之前要做
一個例行公事。

我的出門口訣：手機、錢包、鑰匙、打針包。

這是我的打針包，裡面有羅氏 Accu-Chek，羅氏
血糖機，阿嬤你怎麼沒感覺？我只是睡著了啦！那
個阿嬤也是糖尿病。這是試紙、驗血針，酒精棉片，
針頭首先我要測血糖，手指消毒之後，把驗血針按
在手指上，按一下，把血擠出來。

然後這兩隻是胰島素，這支叫長效，只要早上
打就好了，所以我現在用不到。

這個是短效，是吃東西之前打的。

等等要吃雞腿，那打個 2 好了。

（注射胰島素。）

這個例行公事從 10 歲開始，一天做三次，到今年九月，邁入第十二年，大概做了 12000 多次。完成，但我後面還有一個人，所以我們等等十分鐘後再吃慶功宴，待會見。

梁欣然的千秋場

大家好，我叫梁欣然，是千秋場十二名演員之一。在每一場演出的最後我們每位演員都會有一個 Solo 的時間。為了這次的呈現，我們每個人都在過去進行了九十九次的排練，而第一百次，也是最後一次，將會發生在這個舞臺上。所以今天是第一次，也是最後一次和你們相遇。等下呈現結束後我的舞臺會被搬到後面拆掉，然後我會吃我的慶功宴。慶功宴我想要兩杯熱可可跟一包 Ritz 的起司夾心餅乾。然後我想要聽四分衛樂團的〈當我們不在一起〉。關於我們的 Solo，我們有人選擇去到未來，去看未來的自己可以做到什麼，也有人選擇回到過去，跟從前的自己告別。而我呢，我想要邀請大家和我一起進入一趟旅程。

因為在這次的製作裡我是一名演員嘛，所以我想要試著去模仿一個人。他叫馬倬朗，他是我的初戀。我們是在二〇一五年的 9 月 28 日在一起的，在二〇一六年 8 月 30 日因為一些原因分開了。在接下來的旅程，我希望可以以他的身份去經歷一些事情，就如同過去的 99 次一樣。

現在我希望你們可以幫我閉上眼睛，然後請你們想像我不再是我，我穿上了一件深藍色的長袖衛衣，上面寫著 I am Anthropologist，我穿著一條九分長的黑色長褲，一雙橘黃色的襪子，我背著一個包包，上面寫著 CUHK Anthropology since 1980。等一下音樂播放之後請你們睜開眼睛，希望你們都能見到他。

（著裝完成，手插進褲子口袋的時候音樂進。）

哈囉！我叫馬倬朗，大家都喜歡叫我阿朗。我出生在一九九六年4月11日，牡羊座，看命的說我跟巨蟹座的很搭。（大笑）我在香港中文大學人類學系讀書，現在二年級，身高176，血型A+，鞋碼42，電話號碼是671856……喔，不能跟你們說，我女朋友會生氣。（再次大笑）喔，你們是不是都沒有女朋友啊？我有喔——他叫梁欣然。你們知道宋慧喬嗎？那你們知道全智賢嗎？嗯哼，我以前每天都會說她比她們還要好看喔！啊！因為今天是我第一次站上臺嘛！我想要給大家表演一首歌！我很喜歡唱歌，可是我每次跟朋友去KTV的時候只要我一唱歌他們就會離開房間，真的是失禮至極！其實我還是有個夢想，就是我想要開一個個人演唱會，讓我的朋友們都可以聽到我的歌聲，所以呢！今天就是那一天！如果等下我唱完歌之後你們被我的歌聲吸引，想要跟我當朋友的話，就舉手，我就會過來認識你們，好嗎！那我要唱囉。

（整理額前瀏海，開嗓，準備唱歌。）

「時間一去不返
回憶總會消散
茫然回頭一看
我們快樂很短暫」

（向臺下揮手，享受演唱會的氛圍。）

「我們遇見
我們相戀
我們說再見
你的出現
你的告別
都在一瞬間」

好了，我就先唱到這邊，想跟我當朋友的舉手！

（跑下臺去交朋友。）

「你好！你叫什麼名字？」

（觀眾回答。）

「你好，我叫馬倬朗，很高興認識你！我唱歌好聽嗎？」

（觀眾回答。）

「哈哈哈哈哈哈哈，沒禮貌。」

（走向另一位觀眾。）

「哈囉！我叫馬倬朗，你覺得我剛剛唱的怎麼樣？」

（觀眾回答。）

「真的嗎！哈哈哈哈！你這樣稱讚我我會害羞啦！」

（觀眾回答。）

「好哦！我記住你的名字了！你也記住我哦！」

（奔回臺上。）

哇哇哇完蛋，時間要來不及了！喔！對了！我有東西要秀給你們看，因為我是一個很會做美工的人，這是我寫給我女朋友的卡片，登登，漂亮吧！

（展示卡片的機關）好了好了，時間真的不夠了。

我要再做一件事情。（坐到書桌前）跟你們說一件事情好了。我在二○一六年的時候得了一場感冒，感冒引發了心肌炎，心肌炎引發了心臟衰竭。我進醫院之後就沒有再出來了。我記得那個時候我女朋友每天來看我的時候都會給我帶很多好吃的，有一次她就帶了一碗滿漢大餐的麻辣牛肉麵。可是那時候我才剛吃一口就中風了。所以我真的很想再吃一碗這個牛肉麵。這邊的檸檬紅茶呢是她最後一次來看我的時候帶給我喝的，然後因為我的病不能攝入

過多水分，檸檬紅茶也是我只要喝一口就可能會因為嗆到或是肺積水直接走掉，所以那時候我花了半小時，連 10 cc 都沒喝到，所以我很想要趁今天把這兩樣東西都吃完喝完！

你們可以幫我最後一個忙嗎？請你們幫我想像，現在是一個颱風天，外面下著狂風暴雨，我跟她窩在她的宿舍裡，那，我要開始吃囉。

（吃麵，吃到中途一開始播放的音樂會結束，表示我的旅程要結束。）

我呢，吃麵的時候很喜歡聽音樂。所以，再聽一次

（用手機再播放一次鄧紫棋的〈瞬間〉。）

（吃完麵，喝完茶，我打一個飽嗝。把衣服脫下，在螢光幕上回顧在過去的九十九次我以他的身分做

過什麼，來到第一百次，我打下了最後一次以他的身分去經歷的情緒與感受。）

（慶功宴推出，兩張椅子，兩個馬克杯對坐著，我開始播放〈當我們不在一起〉。）

＊附註：徐文如現在已更名為徐祥竣。

徐文如的千秋場

（拿著吉他與椅子到達燈光下。）

（站著）大家好，我是徐文如，生在高雄也在高雄長大，兩年前我跋山涉水從高雄來到這裡讀書，我永遠忘記不了那時候我要離開的時候我媽那個依依不捨的表情，她總是很擔心我，擔心我上臺北之後會交不到朋友，擔心我會沒錢吃飯，所以為了不

要讓她擔心，我晚上都會傳訊息給她，媽我今天跟誰聊天呀，他多有趣啊，我今天晚餐吃一鍋吃很多呀……這時候我媽可能就會想說喔他上臺北還可以吃這麼多應該過得還不錯之類的。我也會跟她分享我在學校的課堂呈現，那次是在我開學之後的第一次課堂呈現，我們要表演一個關於「我」的呈現，那次呈現結束之後我就得到了姜睿明老師的稱讚，對就是剛剛中場休息有在螢幕上面出現的那一個（坐下），我就很開心，那天晚上我就趕快傳訊息給她，跟她說：「欸媽我今天呈現結束被稱讚欸！」（停頓），我覺得就是在那一次之後，我媽好像也比較放心了，她知道她的兒子現在可以獨當一面，可以一個人坐在戲劇廳的舞臺上了！（從椅子上站起來）也可以一個人坐在戲劇廳的舞臺上（坐回椅子），（呼吸）可以好好生活了。

那在這個環節中，我們12位演員都要各自在他們的那一場帶來一個排練過99次的呈現，但因為我的是以前做過的，所以其實我這99次都是在練習想像我媽坐在舞臺下看著我的樣子，今天她也來到現場，她現在其實就坐在B排1號的位子（手揮向媽媽），哈囉媽媽，媽媽不要哭（現場媽媽爆哭中），我想要在這個最後一次的演出中，完成一個夢想，就是在戲劇廳的舞臺上，現場表演當初的我的呈現給她看（看媽媽），那在這個環節結束之後，我會擁有一場屬於我自己的慶功宴，我的舞臺會被推去後面被拆掉，而我會一邊帶著耳機聽著我最喜歡的秋梅樂團的〈憂傷男孩〉，一邊吃著我在高雄很常吃的鴨肉包皮沾鹹甜醬，我很期待。

（拿起吉他，深呼吸後，表演當初在課堂上的「我」的呈現。）

（等到嘶吼與弦聲結束之後，站起，微笑，鞠躬。）

陳芷萱的千秋場

大家好，我是陳芷萱，接下來是千秋場的十二位演員各自發展的獨角戲，那我們每位演員都只會演出一場，同時也是最後一場；在這個最後一場的演出裡呢，除了你們等等會看到的，演員存在在這個舞臺的「當下」之外，還會看到我為了這個「當下」，所做的99次排練。第100次就是現在。結束之後舞臺會被拆掉，我會有一個屬於我自己的慶功宴。我要吃小碗的羊肉爐，然後戴著耳機聽麋麋先生的〈廢廢〉，廢物利用的廢，不是動物園那個狒狒。

Anyway，那開始囉。

（穿衣服。）

一年前的今天我也穿同一套衣服，同一個位置，我在《米蒂亞》演一個希臘公主，跟大家介紹一下《米蒂亞》。

（燈光轉換）舞臺，工廠隔音門這邊有一個160公分高的平臺，然後一個大斜坡一路延伸到差不多觀眾席第五排第六排，再一個160平臺，演員要在這個U型大斜坡上面跑來跑去，滑來滑去，超耗體力，所以劇組做了一大堆身體訓練，其中我覺得最難的就是側手翻，側手翻聽起來真的很難，一開始大家都不會，我們就一起學，結果一個月過去，每個人都會囉，就我一個人不會，我站在斜坡下面看大家翻來翻去，超丟臉，所以一年後的今天，我要在這裡側手翻！

跟大家說明一下側手翻的標準動作，首先面對要翻的方向，手腳連成一線，把身體拉直，輪流下兩隻手跟兩隻腳，用後腿的力量把骨盆翻過去，像這樣哦，我小小示範一下（翻，蹲著），Okay——剛是不是有說小小示範一下，基本上呢標準動作要在空中把腳打直，一個大車輪翻過去然後站穩，雙手舉高這樣才算成功。

這個動作很需要核心、手臂、柔軟度，所以我每天除了側手翻30分鐘，還要加上瑜伽、倒立、劈腿。結果就是這個劈腿，計劃第二天，ㄆㄧㄚ，右大腿後側肌群拉傷，什麼劈腿什麼側手翻，我彎

（翻），如果你還是不相信，我再翻一個給你看（翻），see？而且為什麼演員一定要會側手翻？幹嘛，今年北藝大戲劇系招生有改考側手翻嗎？（翻）Vicky 老師！請妳回答這個問題，演員一定要會側手翻嗎？哦大家不用找，沒有 spotlight，因為 Vicky 老師早上傳訊息說她今天有事沒辦法來，但是老師我們每一場 Solo 都有錄影所以我一定會逼妳看（翻）

一年前的今天我演一個希臘公主，一年後的今天，我還是演一個希臘公主，老師！希臘人都會側手翻嗎？（翻）剛剛上半場經典角色千秋場我從平臺翻上去的時候差點被那件裙子摔死，我就問，希臘人的裙子為什麼都這麼長，裙子這麼長怎麼翻！（翻）

翻到好累，既然提到主修老師 Vicky 老師那就來宣傳一下我的畢製，明年三月《寂寞芳心俱樂部》，這個本怎麼樣呢？一九六〇年，眷村，臺灣本（頓），臺灣人不用側手翻吧！（翻）你有看過寫實角色在臺上側手翻嗎！（翻）丁美威會在她家廚房側手翻嗎！（翻）

下去都碰不到地板好嗎，我超緊張想說，喂喂喂，這位同學，妳不要鬧欸，不可能側手翻第二天直接千秋場欸，我就衝去竹圍的祐興中醫診所針灸，Okay，大家知道什麼叫作「右大腿後側肌群」嗎？從這裡到這裡都算哦，針灸一次六根，膝蓋兩針、大腿兩針、屁股兩針，插完還會幹嘛？通電，But被電就算了，很痛就算了，我都可以忍，都沒有關係，重點是，肌肉拉傷根本沒那麼快好，我一個禮拜被電兩次，到現在兩個月，我離地板，還有……（彎腰碰到地板），哇，看來針灸蠻有用的喔，謝謝妳，謝謝妳。

Fine, anyway，今天就是要來這裡側手翻，（走到右上舞臺，馬克膠起點）大家有沒有看到舞臺上這條馬克，我的目標就是呢，從起點翻到終點，十個以內，成功側手翻，好不好？（認真暖身準備）Wait and see，拭目以待。（幾秒後放棄）Okay！我真的不會翻！

你們一定以為我在演戲對不對，沒有，我是真的不會翻，如果你不相信，我現在翻一個給你看

（走到馬克膠起點）還有這條馬克膠，舞臺設計！我是不是有說過我腳受傷！你給我拉一條這麼長要死了啊！（走到終點開始拆馬克膠）不拆了，好了，我練了99次側手翻，沒有一次翻過去的，今天就是我的第100次側手翻，沒有101次，也沒有102次，從今以後再也不用側手翻了！這就是側手翻的千秋場！我要吃慶功宴！

（一邊等隔音門升起一邊翻。）

李依蓁的千秋場

大家好，我是李依蓁，接下來是我們十二位演員各自獨立發展的環節，在這個環節中我們每位演員只會各演出一場，也是最後一場的演出裡，我將會進行我的第100次盲人練習，除了你們等等會看到的演員存在在這個舞臺的「當下」

之外，還會看到他為了這個「當下」，所做的99次的排練。第100次就是現在。這個環節結束之後，我會有一場屬於自己的慶功宴。一邊聽 VULFPECK 的〈Wait for the Moment〉，一邊喝水。

我做了一個盲人計畫，我會戴上紗布和墨鏡遮住眼睛（戴），（拿盲人杖）拿起在蝦皮買的盲人杖走到街頭。我希望透過扮演，讓人主動來幫助我，因為我不習慣求助跟依靠別人，我覺得人的一生只有自己一個，這讓我下意識跟人疏離，所以我在想，如果把內心轉化成外在的盲人符號，當有人來幫助我時，這個情況會不會被打破。

現在開始第100次練習，我想要去舞臺上拿一張木頭椅子跟我的灰色後背包，把他們放在舞臺中央，正對觀眾的位子。

（Crew 放木頭椅子跟灰色後背包。）

（依蓁走上臺找椅子跟背包。）

（坐在椅子上。）

187 | 186

昨天我朋友約我去居酒屋要幫我提前慶生，我想說ok──好，我就穿戴好我的裝備，自己搭捷運到中山站；每次出門前都很緊張，因為走出門後不再是我平常熟悉的世界，我很擔心自己出意外。

原本從捷運站走到居酒屋只需要15分鐘，但我花了快一小時，因為我還是想靠自己的力量來解決事情（坐下）。就像兩年前，我選擇不向外界求助，最後吞藥逃避。在那之後我需要每天服用藥物來穩定情緒，我沒辦法工作、上學、甚至出家門，有時候我會一個人坐在公園裡一整天，看著路人來來往往，他們的聲音離我好遠，對我來說這樣子也像盲人。

昨天，有件事情不一樣了，我主動告訴朋友我的困難，有位總是第一時間幫助我的女生朋友，要我站在原地等他，帶我勾著她的手慢慢走去店裡。

我走進店裡聽到我朋友給的一片寂靜（嗨），他們超錯愕。於是我趕快坐下來跟他們解釋我的計畫，然後聽他們聊天，可是其實，當視覺被遮蔽的時候，聽覺也會變得模糊，我根本聽不清楚大家在

聊什麼，哈囉這是我的慶生派對欸（轉折狀態蔓延）所以我跟所有人宣告當盲人計畫現在中止！（脫掉墨鏡和紗布）（速度加快）做了這個計畫以後我更意識到當下想做什麼，哪有人慶生在那麼悶的地方！

現在我好想自己跑去海邊！（打開書包拿野餐墊）我要鋪上一張超大的野餐墊，只有我一個人能坐在上面，（把盲人杖跟包包放在野餐墊上）我不必再有甚麼姿態或顧慮自己要說什麼，（享受與歇息）我可以聽著海邊會有的聲音，看著海浪溫柔的移動；我想喝一杯水（倒水時音樂進），剛剛講了好多話好渴，水就夠了什麼慶功宴的我也不想吃了（喝水）。我還要帶一本一直想卻沒時間看的書，有天有人問如果我不再是我，我會想變成甚麼，我立刻想到了這本，但其實我根本沒讀過，我現在就要來讀它，我想讀的時候就能讀（讀完書後，書闔上，接著隔音門打開）。做完盲人計畫後，這些是我想分享給你們的美好，他們看起來沒有甚麼意義，（喝水）只是當我只是喝了一杯水解渴，當我能讀出一個個想讀的字，這讓我忘記了所有經歷的痛苦。

我想跟你們一起致敬沒有意義。

（Crew 從隔音門走出，將演員連同野餐墊往上舞臺拉，在觀眾視線內消失。）

甘立安的千秋場

大家好，我是甘立安，接下來是我們十二位演員各自獨立發展的環節，在這個環節當中我們每位演員都各只會演出一場，也是最後一場；在這個最後一場的演出裡，除了你們等等會看到的演員存在於這個舞臺的「當下」之外，還會看到他為了這個在這個舞臺的「當下」，所做的99次的排練。第100次就是現在。這個環節結束之後，這個舞臺會移到後面的工廠拆掉，我會有一場屬於自己的慶功宴。我會一邊戴上耳機聽 Sylvie Vartan 的〈La Plus Belle Pour Aller Danser〉邊吃法國麵包配上伊比利火腿。

好的，前提講完了。因為大家常常會對我有很多疑問，所以在切入正題之前，我先幫大家統一解答，免得大家在等一下的過程中，腦袋裡會一直跑過這些問號。我爸爸是法國人，我媽媽是臺灣人，我爸爸不會講中文，我媽媽不會講法文，所以我和我爸爸溝通講法文，我和我媽媽溝通講中文，他們兩個溝通講英文。我在臺灣出生、在臺灣長大，也在這裡上學，但我偶爾也會回去法國……我很喜歡臺灣，我也很喜歡法國，不比較，不比較。

此刻，在千秋場的舞臺上，我想跟大家分享一個我的小小夢想：我一直、很想演古裝劇，亞洲的那種！（視觀眾反應：「對！我就知道會這樣！」／「欸，你們很有禮貌耶！」）每次我跟我們班同學講這件事的時候，大家的反應就是：「哈哈哈哈哈哈哈！」（摀嘴）喔，可以啊，可以啊！你可以去演那種，外邦來朝貢的使臣啊！」、「沒有啦沒有啦，或是演那種西域來的舞姬！」我不要欸！我要演的是那種血統純正的漢族！所以呢，我挑了一個在我心中最能代表傳統中國女性的大青衣角色——寶

娥！此刻在這裡，我要改變我自己成為一個可以演竇娥的演員，希望大家和我一起來見證這個時刻。

我的臉，長這樣⋯⋯（示意觀眾）大家說我不能演竇娥。所以，我想要做一些更具體的行動來改變我自己。那我們開始吧！

（來到桌子前，坐下，看著鏡子。）

首先，我常常在網路上看到很多「偽混血妝容」、「偽混血妝容」，偽混血妝容的精隨就是把山根這邊打陰影，鼻樑提亮。所以我今天就反其道而行，把山根這邊提亮，看能不能不要這麼混血。（提亮山根）也帶到一點臉頰。（提亮臉頰）再在這邊打陰影。（在鼻樑打陰影）

（跟觀眾確認成果。）

嘴唇的部分，大家常常說我的嘴巴太大了（張嘴，示意觀眾嘴巴大小）所以我來化成櫻桃小口。

（把嘴唇畫小。）

好，最後，我要來處理最嚴重的東西了——我全身上下最不像亞洲人的地方就是我的眼睛⋯⋯沒關係，我準備了這個！（拿出膠帶開始貼眼睛）

（之後視現場情況即興）跟大家分享一件事情，其實我去法國的時候，我爸跟別人介紹說我有臺灣血統，大家都會說看的出來，因為我有丹鳳眼。

（眼睛搞定。）

搞完眼睛我們來順便搞眉毛，我的眉毛離眼睛太近了，要再高一點。

（把眉毛貼高。）

有沒有？這樣有齣，有像齣？

（跑到觀眾面前，跟觀眾確認成果，在舞臺中間轉

一圈。)

現在，我可以演竇娥吧？我可以演竇娥吧？

(滿意的坐回椅子上，看著鏡子。)

(凝視。)

(輕輕撫摸口紅。)

(凝視。)

(抹掉臉上所有東西，撕掉所有膠帶。)

(凝視。)

(起身，將水袖穿起。)

(走向上舞臺。)

(甩袖遮面回頭，一面緩緩走向下舞臺，一面露出全臉。)

竇娥：竇娥告監斬大人，若有一事肯依竇娥，便死而無怨。

要一領淨席，等我竇娥站立；又要丈二白練，掛在旗槍上，若是我竇娥委實冤枉，刀過處頭落，一腔熱血休半點兒沾在地下，都飛在白練上者。

大人，如今是三伏天道，若竇娥委實冤枉，身死之後，天降三尺瑞雪，遮掩了竇娥的屍首。

大人，我竇娥死的委實冤枉，從今以後，著這楚州大旱三年！

天啊，你錯堪賢愚枉為天！

地啊，你不分好歹何為地！

Oh mon Dieu! Vous vous trouvez tellement dans l'erreur que vous avez confondu le sage avec l'idiot.

Oh Terre, vous êtes sans mérite parce que vous ne pouvez faire la différence entre le Bien et le Mal!

(雪花由舞臺上方灑落。)

(竇娥身死。)

林洋陞的千秋場

(燈亮時可以看見場上放置一張木頭製的桌子，整

體看起來像是簡式的居酒屋感覺，一個燈廊掛在桌子邊，木桌上面放置著快煮鍋與烹煮器具，桌上備好烹煮的食材：昭田信州味噌一盒、雪白菇、白蘿蔔、青蔥、海帶芽、昆布、中華豆腐。桌子旁放置一臺投影機與投影幕，隨故事推進播放投影片，投影片的內容是佐證的史料：林家的祖譜、當時的地圖等等。

（燈亮後一陣子，一名演員從場邊走出，以下的表演皆是在煮味增湯的過程中完成的。）

大家好，我是林洋陞，當一天忙碌要結束的時候，正是居酒屋工作的開始。我想居酒屋，應該是最適合當作千秋場完結的地方吧。接下來是我們十二位演員各自獨立發展的環節，在這個環節當中我們每位演員都各只會演出一場，也是最後一場；在這個最後一場的演出裡，除了你們等等會看到的演員存在在這個舞臺的「當下」之外，還會看到他為了這個「當下」，所做的99次的排練。第100次就是現在。這個環節結束之後，這個舞臺會移到後面的工廠拆掉，我會有一場屬於自己的慶功宴。我

會一邊戴上耳機聽玉置浩二的〈Mr. Lonely〉，想吃的是池上蓬萊米白飯，配福岡縣的明太子。好囉魔法要開始了。

今天想要跟大家介紹一個人，他的名字叫吉田玖子，日本福岡縣飯塚市春日町人，吉田今朝義的二女兒，二戰時期因為吉田家族跟林家有很多商業上的往來，但當時吉田家族欠林家太多錢了，林家就提議說：「不然你把你家女兒嫁到我們家來，這筆帳就不算了。」18歲的玖子一句中文都不會說，就和林丙丁先生結婚，兩個人一路經商，從日本搭船到朝鮮到東北，最後打算在上海定居下來，二戰時期上海是租界區，不會受到戰爭的波及，而當時的玖子就加入了上海話劇社，一邊學習中文，一邊接觸當時從西方流行到東方的西洋現代戲。誰也不知道，兩年後，美國在廣島、長崎投下兩顆原子彈，1945年二次世界大戰結束，上海不能再待了。玖子為了不被士兵抓到，就拿剃刀將頭髮剃光，拿木炭塗黑把臉塗黑，想偷偷搭上船離開上海，但他該去哪裡，日本嗎？玖子在害怕甚麼。

其實小時候我是個很怕黑的人，我有一個小我

一歲的弟弟，身為哥哥的我睡在上下舖的上舖，跟天花板靠很近，關燈之後壓迫感很大，但每次在我閉上眼睛，快睡著的時候，我就會看到一個人影在我眼前慢慢發光，好像在對我說：「沒事的。」隔天我跟我爸說，我爸就跟我說我夢到阿祖了，阿祖其實在我很小的時候就過世了，爸爸是被阿祖帶大的，而我對阿祖的認識大部分都是從我爸的嘴巴裡認識，過的新年是國曆的日本新年，阿祖會煮湯跟一大堆菜給我吃。對我來說，阿祖是一個很神奇的存在，這一個曾經存在的人如何悄悄地影響著我們家，就算不在了，我還是可以在家裡看到她的身影，在爸爸的口中，甚至出現在我夢裡。我好想認識她。我爸就跟我說了吉田玖子的故事。但因為我真的沒看過她，所以我開始把吉田久子當作一個角色，開始了我 99 次的追尋，首先我拿了身分證申請從日治時期到現在我們家的祖譜，我找了爸爸那邊，爺爺那邊，但怎麼都找不到吉田玖子這個人，最後在人口自述表裡只找到一個名字叫林鳳鶯，吉田今朝義之次女。但當你越接近一個角色你就會

有越來越多的疑問，為甚麼阿祖不要提到吉田玖子這個本名呢？

我們家常拜的淡島神（アワシマノカミ），我小時候一直在想：為甚麼日本神這麼多我們只拜這個，原來是因為曾祖母在 18 歲的時候知道自己要被賣掉，然後曾經試圖跳河輕生，那時候就在河裡看到一個女神救了她，我不知道神明跟她說了甚麼？或許人在絕望的時候都會看到一些希望的想像。我想在阿祖去世之前，甚至到現在，可能都沒辦法接受自己被父親賣掉的事實吧。爸爸跟我說的故事只到這裡，最讓我覺得神奇的是。我在三代之後，我也在 18 歲的時候開始學表演，阿祖也是，1945 那時候西方劇場開始流行到東方，而在 77 年之後的今天，現代劇場正在慢慢離我們遠去，然後有一天可能會真的消失，那我該去哪裡呢？，我想回到 1943 年，阿祖想跳河的瞬間，我想告訴她，妳會活下來，有人會愛妳。親愛的阿祖，我今天有帶爸爸回來看妳喔。我想跟妳說，不管妳叫什麼名字，都有人會愛妳，就像我愛我爸爸，爸爸也愛妳。いただきます！希望妳也不要再怕黑了。

非同步參與式劇評——從我的角度看《千秋場》

于善祿

現職臺北藝術大學戲劇學系助理教授、出版中心主任。主要研究領域為西方文明及劇場文化史、當代華文戲劇、臺灣劇場文化史、文藝批評理論、戲劇評論等。著有《波瓦軍械庫：預演革命的受壓迫者美學》、《臺灣當代劇場的評論與詮釋》、《當代華文戲劇漫談》；總審訂《臺灣當代劇場四十年》。LULUSHARP：http://mypaper.pchome.com.tw/yushanlu，已發表現場觀劇紀錄及戲劇評論上千篇。

我必須誠實地說，我並沒有看《千秋場》的現場演出，任何一場都沒有，當時行程老早就已經排滿了，分身乏術。不過我有參與《千秋場》的三處演出，第一處是中場休息時仍不斷播放的訪談影片，我是十二位受訪者其中之一（註1），而「十二位」似乎也呼應著演員人數；第二處是劇中演員徐文如（現已改名「徐祥竣」）的某句臺詞提到了我；倘若一個演出得加上評論才完整的話，那麼現正書寫中的我，就是第三處。

在《千秋場》之前，其實我並不知道何謂「千秋場」，也從未聽過這個詞語。直到導演洪千涵找我，想聊聊關於劇場史的回顧與展望，以及戲劇系與教育劇場的觀察，我當時給她的其中一個回

應是：

應該看得出來，我是從哲學、美學、戲劇理論史等角度（註2），在思考妳所提出的觀察與問題意識。可以理解，對於創作者（如妳）而言，通常想的是與形式美學有關，因為構思、創作、排練、製作及演出，都要「用」，所以「形式」會走得比較前面，無可厚非。然而，涉及到劇場（或廣義的藝術）歷史、理論、宣言、主義時，就不免得再拉高、拉闊視野，從時代精神、政治經濟、社會文化、科學技術、環境生態、法制規章等複雜糾纏的面向，來重構及建構（甚至是解構）歷史脈絡之下或之上的敘事話語：我們所認識的「世界劇場史」真的是「世界」劇場史嗎？（妳有沒有發現，妳所謂的「劇場史脈絡」其實是很歐洲的？不要說沒有亞、非、拉美，連美國都極少。）我們所認識的「世界」，是透過怎樣的話語建構出來的「世界」？這是誰的「世界」？

最近幾年，歷史學界越來越重視全球史與世界史，國內的歷史學界與出版界也算與時俱進地呼應了這樣的趨勢走向，我更關心的是，「我——我們——臺灣——當下」怎麼樣放在這樣的趨勢框架中，自我審視與重新定位。我並非是要「民粹式」地凸顯臺灣主體（我從不那樣主張與那樣做），而是更「世界主義式」地期望看到臺灣在全球化網絡中，究竟可以是怎樣的身分、參與、姿態。互動（interactive）、糾纏（entangled）、多元（multiple）、複數（plural）、混雜（hybridity）、複調（polyphony）的歷史，才是我以為的歷史現象。劇場（理論）史亦應如是觀。

我是透過演出紀錄影片來觀賞《千秋場》的，整體看來，以「千秋場」作為思辨的基礎，對於劇場提出了若干本質性的設問，像是劇場會否消失、戲劇系會否消失、經典的意義、表演的當下性、演員意志的主體性、觀演關係、劇場的現場性等，若想審慎與仔細地回答這些問題的話，幾乎每一個都可以寫成好幾篇論文或學術論著，只是那樣子的話，可能就沒有多少演員或觀眾有興趣閱讀了；所以話又說回來，這比較像是一場展演式論文發表。

在我看來，它觸及到了終結（前）、靈光消逝、告別與不捨、懷舊與傷逝、此在與曾在、生存與毀滅、存有與存在、時間與空間等哲學性的叩問，但在舞臺上，哲學的抽象意義總還是得藉由劇場性的具象調度與表演，才能引起觀眾共感和智性的美學愉悅。在演出的結構上，大致可分成十個段落：(1)觀眾、(2)經典角色的千秋場、(3)導演與演員、(4)訪談、(5)未來已來、(6)未來預測、(7)只要有人、(8)99次練習、(9)最後一幕某某演員的千秋場、(10)等一下；表演形式的光譜，從經典揣摩與再現，到問答對話、訪談錄影、眾生喧嘩、Solo、配合投影內容的 lecture performance 等，非常多元。

從中我大致看出一些徵狀。首先是所謂的經典（包括劇本、角色、劇場史等）其實是很歐洲的（註3），誠如我當初在給千涵的回應中所述，這裡頭有諸多盤根錯節的歷史發展脈絡所致，我就不再贅言。其次是悲劇多過於喜劇，藉由悲劇來連結死亡與嚴肅，進而連結關於「千秋場」的思索，這群當代年輕的學院演員，讓他們自由、民主而平等地發展，以達到主題的扣合。那麼，歐洲之外呢？喜劇的深沉與嚴肅呢？終結就是死亡嗎？

我感覺千涵釋出了大量篇幅，交給這群當代年輕的學院演員，讓他們自由、民主而平等地發展

表演的段落，再將其有機地組裝，有的部分是經典作品與當前世代文化再脈絡化，像是莫里哀與竇娥；有些則是用九十九次的排練去成就每位演員屬於《千秋場》的「千秋場」，演出期間，每天一位，場場不同，總的來看，這裡頭有他們的家族記憶、逝去的愛情、社會觀察、與疾病共處、身分認同、親子關係、心靈傷痛等，而且每位所選播的音樂歌曲風格大異其趣，歌單幾乎都在我的理解與聆聽範圍之外，我欣賞他們的品味之餘，也感慨世代交替迅速。

千涵在演出當中，兩次詢問演員們，若干時日之後仍會待在劇場工作的請舉手，時間從三年、五年、十年，至二十年、三十年、四十年、五十年，演員們隨著每場演出、當下心意，決定自己舉手與否，年輕的他們，倒是有三分之二以上，都選擇一直舉著手，也就是差不多這輩子都打算從事劇場工作了。

看到這裡，這篇文章也接近尾聲（好像也有某種「千秋場」的意味）。我從事戲劇評論已經三十年，沒有意外的話，也會持續下去，只是不知多久。我也像這群演員一樣，一直舉著手，我知道，千涵也看到了。

註1：依影片中出場序：程鈺婷、王嘉明、徐堰鈴、耿一偉、鴻鴻、許哲彬、簡莉穎、姜睿明、李銘宸、魏雋展、于善祿、徐亞湘。

註2：我當時列給千涵的參考書單如下：M. Bakhtin 的《拉伯雷和他的世界》、F. W. Nietzsche 的《悲劇的誕生》、T. Eagleton 的《論悲劇》、W. Benjamin 的《德國悲劇的起源》、F. Jameson 的《布萊希特與方法》、R. Williams《現代悲劇》、D. Ackerman《人類時代：我們所塑造的世界》、R. Barthes《羅蘭巴特論戲劇》、《論哈辛》。

註3：在「經典角色的千秋場」中，所表演的劇本片段取材自 Sophocles 的《伊底帕斯王》、Sophocles 的《安蒂岡妮》、Shakespeare 的《哈姆雷特》、Shakespeare 的《羅密歐與茱麗葉》、Ibsen 的《海達・蓋伯樂》、Chekhov 的《海鷗》、Brecht《勇氣媽媽》、Genet 的《女僕》、Ionesco 的《課堂驚魂》、M. Norman 的《晚安，母親》、M. McDonagh 的《枕頭人》、S. Kane 的《4.48 精神崩潰》。其中，只有 M. Norman 是美國劇作家。

《出發吧！楊桃！》

王莒

新竹人，水瓶座，國立臺北藝術大學戲劇系劇本創作組學士。致力於將日系、動畫美學融入劇場，試圖將二維動畫表演法則，轉譯成三維的當代身體語言。讓當代觀眾在劇場表演的體驗，更靠近自身年代的當代的娛樂文化詞彙。從事平面設計、動畫插畫、戲劇顧問、動作設計、演員。業餘鋼管舞者。目前主要以畫畫維生。

《出發吧！楊桃！》首演資訊

◆ 首演日期：二〇二二年11月4日（五）下午七點三十分

◆ 首演地點：牯嶺街小劇場

演出團隊

演出單位：在地實驗媒體劇場、山喊商行

編劇／演員：楊桃武蓮子（王莒）

導演：翠斯特（孟昀茹）

製作人：葉杏柔、明廷恩

舞臺監督：李尉慈

導演助理：丁柏奕

舞臺設計：翠斯特（孟昀茹）

燈光設計：余芷芸

影像設計：李大衛、劉晉佑

影像執行：楊明達

直播影像設計：潘人賓

音樂設計：翠斯特（孟昀茹）

平面設計：潘人賓

片頭動畫：葉信瑄

片頭音樂：符家寶

文本顧問：陳平浩、黃大旺

科技製作整合製作團隊

執行總監：葉杏柔

技術總監：蔡遵弘

技術統籌：蔡孟汝

製作顧問：黃文浩、王柏偉

虛擬人物 3D 建模：蔡孟汝、張翔華

動作捕捉技術執行：張翔華、李翊甄

即時動作捕捉中之人：劉晉佑

AR直播機器人

研發製作專案經理：邱筱婷

系統工程師：江翊瑋

現場演出技術執行：吳以琳、楊明達

硬體工程師：江明勳

技術顧問：林世昌、蔡奇宏

特別感謝：林志鴻

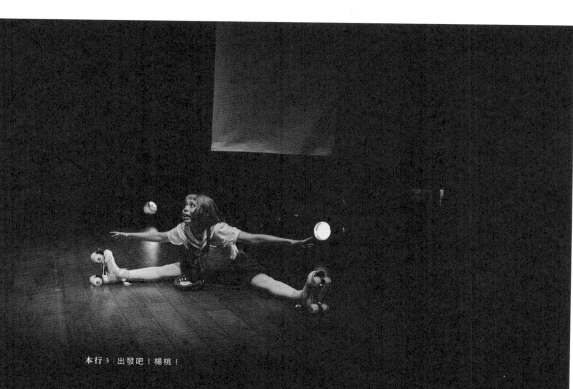

本行 3 | 出發吧！楊桃！

《出發吧！楊桃！》創作自述／王萱

2021 年冬天，我跟在地實驗媒體劇場的杏柔搭上了線。我敘述我對於臺灣當代劇場以及未來劇場的想像，還有人類在科技影響下的身體動態的看法。最重要的是我對二次元到 2.5 次元到三次元到現場演員的漸進式表演計劃。

● 前期──撰寫補助企劃：

在這個部分，杏柔給予了大量的協助。我個人僅將我在大學時期對於身體的研究報告，以及平時累積的研究文件，配合上圖文解說送給在地實驗的團隊做編輯。

由於時間緊湊，要注意的條件是預算的部分。在劇情以及技術使用上，要明確寫出哪些技術會需要多少預算，並且那些技術應用在實際演出的哪些部分。為了使技術預算能夠更精確模擬，在這個階段劇本的「文本結構」與「文本主題」必須明朗，後期在撰寫劇本時雖然可以更動，但是技術的增減會影響藝術表述，更清晰的敲定結構與主題，有助於企劃在審查時的可信度。並且減少後期撰寫劇情文本時的困擾。

在此時先定下寫作限制條件，為後面的創作編劇寫下考題。

● 中期──文本撰寫：

在補助企劃通過後，開始進行文本撰寫。而先前自己為編劇設下的考題有以下幾項，在編寫劇情時可以將限制條件放在一個時刻可以看見的地方，方便在自由揮灑字句時能夠時刻回溯檢查。

○ 空間限制──牯嶺街小劇場：我個人是熟悉牯嶺街的，在空間上有特殊的穿場、左舞臺窗門、上舞臺拉門、左上舞臺穿場，可以掛背黑，可作懸吊等等。對於空間的熟悉度會大量幫助文本撰寫時的靈活度，

也可以在後期排練場時減少導演的負擔。

○ 演員限制——獨角戲與機器人：必須只有一個演員，也必須使直播機器人上舞臺。必須將直播機器人設計為一種角色，並且能夠推進劇情。

○ 補助限制——劇情撰寫條件：寫在補助案上面的內容都必須有所呈現，即是在獲得補助後的預算與預期的相差甚遠。但是對技術使用訂下的條件仍然要盡可能呈現。2D 的動畫、2.5 次元動畫與 Vtuber 製作、3D 的動畫、動態捕捉直播、直播機器人的技術展現。這些也是必須要能夠在劇情裡被自然放入的。

○ 劇情時間限制：50—60 分鐘。

補助案通過後，需要在短時間內將劇本完成，我開始以最高速的方式擷取需要的元素。我認為劇本在寫作初期，創作者自身應給予限制條件去輔助寫作。由於本次的限制條件，非常細節，素材也非常多元。例如，開場前四分之一，四分之二，四分之三，哪一個部分的科技應該被「展示」到什麼程度都已經有所規定。有非常多因應「展示」而必須加入的條件。然而我們要做的終究是一齣戲，過於前端的置入條件難免會陷入形式先於內容的陷阱。所以，在思量了我所擁有的限制之後，我做出一個限制劇情發展的條件。在最終演出呈現的場上，各項藝術與科技媒材元素必定會非常豐富。因此我必須讓劇情非常簡單。內容過於複雜的故事，一方面會導致觀眾每秒需要吸收的資訊過於繁複，容易導致資訊接受不明確。

● 後期——開始進入排練場的文本與演員拉鋸戰：

在劇本一稿撰寫時，大部分的除了文字創意以外的條件是不可變動的。因此，我所擁有最靈活的元素就是，我自己（演員）。在撰寫劇本時，對於演員身體與聲音的條件理解度，可以為編寫劇本提供很多更靈活的解答。文字做不來的事情交給演員，舞臺指示的內容與份量，是對於演員表演的信任，有時表演更能清晰傳達文字沒有表述的事。我以大學時的主修老師簡莉穎所說的一句話為寫作標竿：「一個良好的劇本誕生自排練場。」我

建議劇本能夠提早進入排練場就儘早進入，即使劇本還沒有很完整的情況下也可以，讓「編劇去熟悉每個演員的能力」，跟「演員去熟悉劇本」是一樣重要的事情，這兩件事都可以為文本提供更靈活的解答。

回到《出發吧！楊桃！》，這是一場獨角戲，身為演員兼編劇的我便可以在排練的任何時候去調整劇本，新增或減少劇本上沒有的東西。這確實會給執行演出的部門造成對 Cue 點的困擾。但事實上，少許 Cue 點的調整，還是可以在每日開演前或每次演出後的會議，持續做校對調整。

目前這版《出發吧！楊桃！》是經過四次演出後最精煉的版本。包含舞臺指示、音樂影像進出點、臺詞的斷點與各個重複使用的地方。跟所有工作人員與導演手上拿到的版本都不一樣。導演在一次訪談時說到，《出發吧！楊桃！》其實大部分時候都是楊桃在配合技術。意思是，不管編劇如何安放每個限制條件，還是會有進劇場時無法完美運行之處。比方說，可能排練到後期了才發現機器人有怎樣的偏限，或是在進劇場了才發現直播技術會有怎樣的 Bug 存在，或是後來進劇場時才發現哪邊的空間使用會窒礙難行。此時我心裡想到，好像科技發展的再進步，在那個最終的完美世界裡，永遠會存在不可以免的 Bug。而所謂的「科技藝術」，就是要使用藝術的包裝，讓這些必然有 Bug 的科技世界可以被理解的詮釋。

我並非在寫作與排練過程中全然投入在創作狀態裡。更多時候是在想著要如何加入新要求的元素，或是哪個點又窒礙難行需要調整劇本或演員。整齣戲，比起寫作做更多的是協調。在劇本一稿後，面對文字上的調整都是在排練場裡。我希望自己在寫劇本時，如果目標是演出而非純文字美學展現，那我想辦法在每次排練時，因編劇與演員為同一人，因此減少了劇本修正時所需要的溝通時間。但有時候也出現了，因編劇任性的設定楊桃舞蓮子必須身穿四輪直排做一些高難度動作。作為編劇的我，有時會預設演員絕對會逼迫自身完成挑戰，因此在演員說出自己不行之前，我會身為演員的自己快被身為編劇的自己害死的時候。比方說編劇任性的設定楊桃舞蓮子必須身穿四輪直排做一些都能抵達排練場。這次因編劇與演員為同一人，

覺得演員應該都做得到。然而這確實是因為我對自身身體的了解才能做如此安排，因此我前面再三強調，編劇主動了解每個演員能力的重要性。

最後，我想說說我對這齣戲的身體美學概念，這也是這個演出企劃成形的主題之一。我自己對於當代人類的表演方法有自成一套的「動畫美學」概念。我認為現在觀眾已經非常習慣於快速拼貼的劇情與表演、大量的短影片、高畫質的商業科幻電影，都在挑戰人類視神經與腦袋理解的極限。二十年前，我們還會覺得在《哈利波特：神秘的魔法石》當中，海格將斜角巷的紅磚石敲開的那一幕如同魔法一般，像是真的一樣。如今我們的肉眼已會自動拒絕那些移動得如此破綻百出的紅石磚動畫。人類的視覺與腦袋對資訊的吸收力已經進步很多了，因此劇場的觀眾也會如此。短時間、快節奏加上龐大視聽資訊量，是現在藝術文本可以嘗試並傾向的手法。

也就是說，觀眾需求刺激的元素：速度、龐大、明顯、清楚，劇場觀眾的焦點也會從傳統上以聽覺為主轉向視覺上的刺激。也就是在這樣的條件底下，站在舞臺上的演員更需要具備身體的展現能力。真實的演員站在舞臺上，會因為觀演距離被扁平化，其身體應當要有如同平面動畫角色般的彈性跟魔力，能夠被急速伸展收縮，狀態可以零秒切換，詳細可以參考《Animation: The Illusion of Life》對於角色動畫的繪畫教學。將該繪畫研究轉譯到劇場演員的身體上，是我一直在研究跟操作的事情，這樣的身體非常具備可看性，對於觀眾來說也是有趣的。

我在這樣的思考底下，創作出了這個劇本，也因我知悉演員的身體極限可以到什麼程度。

很感謝這次為期一年的創作邀約，以及《本行》編輯的邀稿。希望這些能夠給臺灣劇場注入一些新點子與活力。

《出發吧！楊桃！》

S1　楊桃武蓮子的夢

（黑暗中，楊桃躺在地上。）

（投影播放楊桃武蓮子演唱會現場。）

（敘述偶像楊桃完成演唱會的愛與感動。）

楊桃：みんな！接下來，最後一首歌了，在這裡，第一次，在這樣的舞臺跟大家相遇，楊桃我，真的，非常非常的感動，那麼最後一首歌，為你帶來〈出發吧！楊桃！〉

（歌曲結束。）

楊桃：希望我們在更大的舞臺，再次相遇！みんな、ありがとう！

（燈亮。）

（鬧鐘響起。）

（鬧鐘：（Wota藝MIX）Tiger、Fire、Cyber、Fiber、Diver、Viber、Jarja！）

（楊桃驚醒。）

楊桃：遲到了遲到了遲到了遲到了（轉彎）遲到了遲到了遲到了遲到了（轉彎）遲到了遲到了遲到了遲到了遲到了⋯⋯

（停。）

（燈光轉換。）

楊桃：沒錯，這才是楊桃武蓮子的日常，設了二十個鬧鐘，每三分鐘一個，還是會拖到最後一

刻才醒來。可是，當你的潛意識好不容易創
造出一段扯到不行的夢幻場景，誰會願意醒
過來呀！搞不好一年三百六十五又四分之
一天只會有這一次能夠身歷其境的時刻！確
實！True！成為一名偶像，醒過來就要成為
普通高中生了，那一定是要再多睡一點啊！

（換角度。）
（音效進。）

楊桃：當然，平常的我是一定會這麼想的，不過楊
桃，妳一定要長大，人生不能只有一個面向，
總是用習慣的方法在做事是不會有所成長
的，只能在潛意識裡面成為偶像，那不就是
「夢女」而已了嗎？

（音效叮。）
（投影：夢女：『指幻想自己與作品中的角色發生
互動的女性。』）

楊桃：不行不行不行，加油啊楊桃，現實一定是殘
酷的，但如果只有在夢境才能獲得快樂的話，
那跟死人有什麼兩樣，加油啊，就算是天打
雷劈跋山涉水，妳也一定是要成為實實在在
Idol！

（音效叮。）
（螢幕：天打雷劈：『遭雷擊的天懲。多用作罵人
或詛咒語。』）

楊桃：要是成為偶像的話，就會受歡迎，你就會被
人喜歡的。

（音效停。）
（燈光轉換。）

楊桃：遲到了遲到了遲到了遲到了遲到了（轉彎）
遲到了遲到了遲到了遲到了遲到了（轉彎）
遲到了遲到了遲到了遲到了遲到了……

（楊桃下場。）

（燈光轉換，場景從楊桃的房間進入到街景。）

（楊桃若無其事地進行木之本櫻式滑行。）

Glitch。

（音樂進，機器人像是在監視著楊桃，移動，投影
畫面也隨之在楊桃演員的臉、3D 造型、2D 造型之中
（原本待在坐下舞臺的機器人突然有了動靜。）

（楊桃發呆。）

（楊桃抵達了教室，卻退縮地躲在角落。）

S2　學長鈕扣搶奪戰

（楊桃就這樣發呆到放學，楊桃確認教室已經空無
一人之後，操演著心中的劇本。）

（戀愛音樂進。）

（原本維持在教室的投影消失，加上二層奇怪濾鏡。）

（短暫的人群吵雜聲。）

楊桃：要去唱歌……還是唱歌吧！可以啊，可以吧？
完全沒問題，不過都是畢業生的話，我會不
會有點……是嗎？如果是這樣的話那就太好
了，謝謝桃子學姊，我最愛你了！

（楊桃咻，場景到了卡拉 OK。）

（短暫的人群吵雜聲。）

楊桃：不用不用，今天的主角可是學長姐們呢，來
來來請進請進，學長好，恭喜畢業恭喜，
學姊恭喜三貝學長恭喜畢業，對了，三貝學
長要不要坐在邊邊，對對靠近門這邊（靠近）
偷偷跟學長說，這種包廂一定要坐在靠門邊
的，轉角位子比較大，旁邊有點歌面板，進
可攻退可守，這種吃喝玩樂的事情交給楊桃
就對了！

（停。）

楊桃：把學長放在邊邊的原因可不止這樣，哈哈，當包廂氣氛越來越嗨時，按照空間心理學的原則，大家會不由自主按照包廂內的旋轉燈光，進行順時鐘的換位，並且當進入到中下半場時，在場的女性，學姊們！必定會去洗手間補妝、換裝！也就是說，在三倍學長不由自主移動並且學姊們漸漸退場之時，就是我等的計畫成功之時！

（螢幕：畢業ㄓ歌之學長鈕扣搶奪戰！）

（作戰音效進。）

楊桃：學長畢業快樂！今天在禮堂聽你進行畢業生致詞的時候真的好感動，難怪學長可以考上第一大學，文筆好真誠，是個會讓心靈昇華的用詞呢……我真的是這麼覺得，學長是很厲害喔！

第一步，自然地進入恭維橋段。誇，使勁誇，無論是長相、聲音、體重，甚至是行動電源的續航力都要誇一遍，只能一遍，因為兩遍以上就會顯得油膩。用字遣詞要盡可能稀奇古怪，表現自己中文能力不足，彷彿費盡九牛二虎之力才好不容易想到，一方面展現自己的萌點，一方面也能讓人感受到這個誇是真的真心誇！一瞬間兩人的距離直接縮短，卸下對方心中的防備。

哪像我，現在對自己想要去哪所學校是一點想法也沒有……其實有在考慮，自己是不是不太適合繼續念大學，念書也普普通通，考試也普普通通。就是喜歡唱歌跳舞一點點，但也不能說是鶴立雞群，畢竟這世界上說自己的興趣是唱歌跳舞的人到處都是啊……不行啊，越想越難過，加油楊桃，不能這麼喪氣！

第二步，示弱。撥開自己的骨肉，讓傷痛赤

裸裸的展現在陽光底下。觸發學長的同情之心，同時表現出積極向上的態度。

（作戰音效停。）

楊桃：多久？（看手機）三分四十二秒？再來一次。

（楊桃吸一口氣。）

（加速版的作戰音效進。）

楊桃：不用不用，今天的主角可是學長姐們呢，來來來請進請進，學長好，恭喜畢業恭喜恭喜，學姊恭喜三貝學長恭喜畢業，對了，三貝學長要不要坐在邊邊，對對靠近門這邊（靠近）偷偷跟學長說，這種包廂一定要坐在靠門邊的，轉角位子比較大，旁邊有點歌面板，進可攻退可守，這種吃喝玩樂的事情交給楊桃就對了！學長畢業快樂！今天在禮堂聽你進行畢業生致詞的時候真的好感動，難怪學長可以考上第一大學，文筆好真誠，是個會讓心靈昇華的用詞呢……我真的是這麼覺得，學長是很厲害喔！哪像我，現在對自己想要

欸？這一首歌……太好了，這首是我點的，學長要一起來嗎？

第三步，提出邀約。在聊天的過程中，默默地將閒雜人等的歌曲全數刪除，將我的歌取直接插播。把學長拉入小舞臺，開啟兩人對唱的結界！

學長我們去小舞臺，那裡有麥克風！

第四，肌膚的體香爆擊。伸出邀請的手，自然的把手脖子露出七公分，輕鬆站起候用右手中指無名指整理頭髮，撥弄頭髮瞬間帶出香水氣味。在零點零三秒內，加速度，從頭部發動，快速靠近學長！

去哪所學校是一點想法也沒有……其實有在考慮，自己是不是不太適合繼續念大學，念書也普普通通，考試也普普通通。就是喜歡唱歌跳舞一點點，但也不能說是鶴立雞群，畢竟這世界上說自己的興趣是唱歌跳舞的人到處都是啊……不行啊，越想越難過。

楊桃，不能這麼喪氣！

欸？這一首歌……太好了，這首是我點的，學長要一起來嗎？

學長我們去小舞臺，那裡有麥克風！

（加速版的作戰音效淡出。）

楊桃：多久？（看手機）三分十五秒？可以的可以的，多練幾次，一定可以！嗯……不對不對，這裡太不自然了。再一次……自然的把手脖子露出七公分……不對再一次……自然的把手脖子露出七公分，不對不對還差三公分。不行不行不行這樣太積極了……再一次，露出七公分，站起來，無名指耳後，眼神！Zoom！

（手機鈴聲響起：「畢業生致詞快到了畢業生致詞快到了畢業生致詞快到了！」）

楊桃：OKOKOK，一定可以的楊桃，畢業生致詞，畢業典禮結束，衝回教室等學長姐，一起去唱歌，告白，拿到三貝學長的鈕扣！OK的

Perfect！

（楊桃整理儀容，把手機拿起來。）

（手機訊息通知聲。）

楊桃：嗯？

（螢幕顯示手機畫面：

簡訊：「親愛的楊桃武蓮子小姐您好，我們是SCD科技娛樂公司，首先，感謝楊桃武蓮子小姐投件

「SCD 星計畫。內部職員在其他公司任職時，曾多次看過楊桃小姐的徵選資料，令人印象深刻。恭喜您，通過第一階段審查，誠摯邀請楊桃武蓮子小姐前來面試。地點，如附件地圖所標示。」

（音樂：凱旋般地。）

楊桃：我已經這麼有名了嗎？

（音樂與影像：清楚倒帶。）

（叮。）

（投影：楊桃這時想起了她的童年。）

（痛苦童年音樂進。）

楊桃：想當初，我還是個連去路邊買五十塊雞排都會被雞排店老闆嚇哭的女孩，如今，雞排一份都漲到八十塊了，看來我的勇氣也跟著通貨膨脹了啊。

想當初為了可服我害羞的性格，我偷偷跟隔壁桌的男孩子寫交換日記，那時我才小學二年級，在交換日記的過程中，我漸漸地喜歡上那個男孩，但我很清楚，那個男孩喜歡的是班上最受歡迎的女孩：櫻桃。櫻桃的個性大剌剌的，男女通吃，明明才小二而已，卻常常跟男同學開黃腔，明明才小二而已，卻可以使用污辱性字眼去增進友誼，像是你這賤人或婊子之類的��⋯⋯我也想要受歡迎，於是我開始模仿櫻桃，我想要讓我喜歡的男孩也喜歡上我。再一次英文課的遊戲當中，我發現了一個機會，這個遊戲的輸家，都會被同學們使用污辱的詞去增進友誼，那麼我也要這麼做，我站上了臺，輪到我這麼做，那個男孩也使用「笨死了醜女哈哈哈」來跟我增進友誼，沒錯，這是可行的，原來我們已經從交換日記的普通朋友進展到這種地步了嗎？我下了臺，於是輪到那個男孩玩遊戲的回合了⋯⋯

（音效：小朋友教室。）

（男孩聲音：pineapple，pin.a.pple。）

（老師聲音：答錯囉，來同學們，跟他說 pineapple 怎麼拚呢？）

（音效：吵雜的笑。）

楊桃：鳳梨！你少巨啦！哈哈哈白——痴——

（投影畫面撒下一紙花。）

（燈光轉換。）

（音效停。）

楊桃：那天的交換日記被撕成好多碎片，陳屍在我的一片混亂的書包裡。啊，原來我是不能罵人的，原來我是只能讓人罵，我不能罵別人，原來使用污辱性字眼去增進友誼的方法，是社交階級較高的人才能使用，像我這種賤民，就只能保持沉默。之後，學校的運動會我一定躲在後排，有班級大隊接力我一定站中間

棒次，有園遊會我一定是裝病躺床。漸漸地，這個害羞的性格開始變種成一個病。

（投影：廣場恐懼症。）

（醫生聲音：如果她一直不去學校的話，是有必要跟學校的老師們說明，學校有輔導室這樣的地方嗎？嗯，好，應該是有的，我想媽媽這邊是需要跟學校聯絡，可以開個診斷證明。）

（音樂：凱旋般地。）

楊桃：不！你以為我就會這樣屈服嗎？哈哈！做夢，我的夢想可是成為一名偶像！在此之後，我進行了非常多的訓練，每天早上五點鐘起來跑步爬山，在山頂大聲唸課文，去社區廣場大唱國歌，在國家戲劇廳後臺攔截表演者自拍，在競選時期到處跟政治人物握手，只要凱達格蘭大道上有遊行我一定衝第一個領便當。經過這樣

積年累月的訓練，我！楊桃武蓮子，絕對能克服害羞病，成為一名超受歡迎的偶像！

沒錯。就在我投了第七七四十九次地下偶像徵選，被無情刷掉了四十八次後，此刻，我，楊桃武蓮子，首次挺進了第二階段「面試」，終於，能向世人展現我無與倫比的視線掠奪技巧。Come on，我的時代！接招吧！

（凱旋音樂停。手機聲音：叮。）

楊桃：啊，還有第二頁啊。

（投影：由於計畫較為倉促，面試時間為今日 14:30-16:30。如果楊桃小姐有意願參與，在時間內前往即可。SCD 再次誠摯地邀請您。祝福，一路平安。）

楊桃：搞屁啦怎麼是今天？原來面試都是這樣臨時的嗎？啊，也是啦，這樣更能刷掉一些不好配合的公主病。可是，致詞是一點，唱歌是

兩點半，不行不行不行，怎麼想都來不及。我策劃這個「鈕扣搶奪戰」好幾天了。

（楊桃打電話。）

楊桃：喂，喂，啊您好，我是有進入第二階段面試的……喔，對我我是楊桃武蓮子，我想請問一下這個面試有沒有其他時間能夠調整？因為我……喔，對我知道，對謝謝，謝謝，我很開心真的我很想要……嗯，好的，不會不會，好，可以的，掰掰。

（楊桃蹲下。）

（加快的加快版的凱旋音樂再進。）

楊桃：怎麼辦啦學長，如果我去了，通過面試，成為偶像，就能受歡迎，但我會失去學長的鈕扣。如果我不去，錯過面試，就會去唱歌，就能夠在「三貝學長的鈕扣搶奪戰」中順勢

（音樂暫停。）

（投影：沒有，學長他怕極了。）

（音樂繼續高速前進。）

楊桃：（突然站起）現在不是想這些的時候，沒錯！見招拆招，現在最要緊的事情是什麼？學長的致詞就要開始了。先去畢業典禮現場，然後再衝去面試，然後快速衝回來唱個歌，然後直接把學長拉到廁所裡面，搶奪學長的鈕扣，OK沒錯這完全沒有問題。引擎發動，GOGO！

（楊桃向前衝。）

（聲音：玻璃碎裂聲與巨響。）

（燈暗。）

（投影：妳死了。）

S3 妳死了

（一片黑暗中，感覺在很遠的地方，想起偶像音樂。）

（場上一邊出現以下聲音，楊桃從慘死的屍體樣貌，非常緩慢地重構自己的身體。）

（機器人也動了起來。）

（聲音：小楊桃跟著音樂哼。）

（女人聲音：小楊桃。）

（女人聲音：武蓮子，上學快要遲到了喔。）

（小楊桃聲音：嗯……我，頭很痛，喉嚨也很痛……可能要請假。）

（女人聲音：寶貝妳已經一個月沒有去學校了，今天我們就試試看好嗎？）

（聲音越來越模糊變成一堆雜訊。）

（微光亮。）

楊桃：樓梯……窗戶……天空……還有鳥在叫……啊。

我死了嗎……我死了？欸……喔……我終於

死啦⋯⋯是嗎⋯⋯太好了。

（沈默。）

（聲音：很悶的很遠的楊桃摔出窗外的聲音無限重播。）

楊桃：哈囉？

（回音：哈囉？哈囉？哈囉？哈囉？）

楊桃：這裡是哪裡？

（回音：哪裡？哪裡？哪裡？）

楊桃：等一下這個 echo 太多了。

（回音：太多了太多了太多了太多。）

（最後一個回音到一半，直播機器神上，回音直接被切斷。）

機器神：已經請 PA 老師降低 echo 了。妳好，久等了，楊桃武蓮子。

（楊桃上下查看身體。）

楊桃：嗯？嗯？嗯？鞋子，還在，輪子，沒壞，讚，我的頭，臉，嗯，嗯？我的頭，嗯嗯？沒問題。

機器神：楊桃武蓮子，我是

楊桃：（打斷）看來我還是活著的啊！

機器神：不，妳真的死了，妳不小心摔下樓梯後重心不穩，撞破了四樓的窗戶，死在學校旁的鐵皮屋裡。

楊桃：蛤，什麼？

機器神：看看妳的肚子，那是臺北101的貫穿的痕跡。

楊桃：（把衣服掀開，一個方形的洞出現）原來摔進學校旁邊的模型店啊，希望他們還可以正常營業。

（沈默。）

楊桃：嗯⋯⋯輪子先生⋯⋯請你告訴我我應該怎麼回去，我得回去，我不能死掉，我還要去跟學長告白，然後趕去面試，我可能一生只有這一次機會了。

機器神：妳已經死了。

楊桃：好了這是在做夢。

機器神：楊桃武蓮子，我是掌管二維世界的神明，我一直都知道妳對這個世界非常的信仰，因此想方設法地想要把妳傳送過來。

楊桃：什麼意思？

機器神：看看著個吧。

（投影出現包羅萬象楊桃Vtuber2D與3D的樣態。）

機器神：妳早上收到的面試通知，是我從二維世界發送出去的，SCD公司在真實世界根本不存在。

（螢幕顯示：SeCond Dimension。）

（超宏亮的神明聲音。）

機器神：楊桃武蓮子，死亡時間：下午14:30，死因：被臺北101的模型刺穿肝臟，現在狀態：成功從3次元世界傳送至2.5次元夾層。現在，面試開始。

（凱旋音樂的16bit版本進。）

楊桃：你這是詐騙集團吧，我還把身分證字號都給你們了，詐欺，詐欺犯！我要回去！

機器神：楊桃武蓮子，請選擇，成為三次元世界的幽靈，或是成為二次元世界的幽靈。

（演員下場。）

（虛擬楊桃與觀眾互動。）

楊桃：（進行一些精湛肢體的躺下、站起、睡覺、驚醒的表演）我一定是太睏不小心睡著了，呵呵！來！這是夢這是夢這是夢，想一想有

什麼方法可以醒過來，啊，從高處墜落就會清醒，來！墜落！嗯，這個夢真是很長呢，想一想還有什麼辦法，啊，盜夢偵探，想像現在有一扇門。好的，出去之後就會回到教室門口。

（開門，關門）好喔，我真的睡得很熟喔！

機器神：楊桃武蓮子，妳已經死了，如果妳堅持要回去三次元的世界，那妳也只會成為一片虛無，無法成為地下偶像，也無法跟三貝學長告白，更不會有人記得妳，因為妳在那個世界，只是一個社會化不足的宅女而已。

（燈光轉換。）

（以下由楊桃肢體扮演，錄音播放聲音。）

桃子學姊：欸欸，三貝，那個學妹又躲在樹後面看你了耶。

三貝學長：千萬，不要，轉頭，不要跟她對視。那個楊桃根本有病。

桃子學姊：她把水手服當便服穿到學校來的耶，超

大膽。

三貝學長：像這種宅女都超可怕的，她已經害過我們一次了，真的不要再鬧耶。

桃子學姊：你要小心一點喔，我上次看到她咬著吐司滑直排輪上學，還躲在轉角處折返跑，超恐怖，搞不好她會像那種社會事件一樣拿刀來砍你喔哈哈哈哈哈哈哈哈哈哈哈哈哈……

楊桃：哈哈哈哈哈哈哈哈哈哈哈哈哈哈哈哈哈哈哈哈哈哈哈哈哈哈哈哈哈哈哈哈哈哈哈哈……

（燈光轉換。）

機器神：楊桃武蓮子，妳已經死了，妳是要成為二次元的幽靈，還是回到現實世界成為一片虛無呢？

楊桃：哈哈哈哈我不知道啦我不知道這種事情誰會知道，而且學長那麼受歡迎，受歡迎的人才不會說出這種過分的話，才不會啦！

（楊桃轉身開始狂奔。）

一個偶像會怎麼做……

S4 逃吧，楊桃！

（舞臺出現預錄的楊桃奔跑 2D 動畫與 3D 動畫。）

楊桃：（邊哭邊跑）遲到了遲到了會遲到了會遲到我會趕不上畢業典禮，一切都會完蛋。

（楊桃一直逃不出去這個空間，無限輪迴。）

（燈光轉換。）

楊桃：「像這種宅宅都超可怕的，現實跟動漫分不清楚」幹你娘啦混帳死現充……不對不對，楊桃要努力，楊桃加油好嗎，正常一點，努力一點，來，受歡迎的孩子都會怎麼做呢？三二一，來，桃桃會怎麼做，學長會怎麼做，

（音樂：〈出發！楊桃！〉進。）

（咬著吐司的楊桃出現，消失。）

（跟政治人物握手的楊桃出現，不斷練習握手，消失。）

（跟名人自拍的楊桃出現，不斷練習自拍，消失。）

（脫掉直排輪的楊桃出現，不斷跑步，消失。）

（前奏結束，音樂從現場感變成從電腦中播放出來的聲音。）

（敲門聲。）

（女人：寶貝妳已經一個月沒有去學校，我們今天試試看好嗎？）

（楊桃持續唱歌跳舞。）

（敲門聲。）

（女人：武蓮子！）

（敲門聲。）

（女人：武蓮子！）

（女人：武蓮子，今天真的不能再請假了。）

（楊桃持續唱歌跳舞。）

（女人：媽媽要開門囉。）

（直播機器神靠近楊桃，投影 3D 楊桃。）

（楊桃從異化的動作漸變回人型。）

楊桃：我叫做楊桃武蓮子，生日是二月十四日，是一位情人節寶寶，身高一百五十五公分，體重四十四公斤。專長是畫畫，還有跳舞，偶爾也會唱歌，希望能夠把快樂散播給大家！以後像要成為地下偶像，為什麼想要成為地下偶像呢，因為，主要是希望能夠受歡迎，能夠讓大家開開心心傳播愛與歡樂，地下偶像跟真正的偶像不同的地方啊，就是在那個近距離的熱情啊，FIRE！楊桃武蓮子，Fighting，以上！希望能夠有一個面試的機會！

（楊桃上前摸一下直播機器神，把鏡頭關掉。）

（螢幕顯示演員楊桃成像畫面。）

（燈光轉換。）

楊桃：（大口嘆氣）好累喔……當偶像真的超辛苦的，還沒成為偶像就已經讓人這麼喘不過氣了，那真的成為偶像我是不是會鼠掉啊……哈哈。媽媽，我好想放棄喔……

機器神：不行啊，武蓮子不是最喜歡偶像了嗎？

楊桃：是喜歡看啊，就一點點羨慕這樣，但是要站在臺上跟人說話我實在是……

機器神：就把這個當作時療程的一部分／洪水治療法

楊桃：洪水治療，對我知道。

機器神：沒錯，現在會辛苦一點，撐過去就好，之後就可以正常地在人群面前說話了。

（沈默。）

楊桃：媽媽，我一直覺得好奇怪，為什麼總是那些心蓮子，總是特別受歡迎。到底眼壞，口無遮攔的人，總是特別受歡迎。

怎樣才是是好相處啊？班上那些說自己大刺刺的人，根本就是拿個性當擋箭牌，然後到處傷害人還不自知。老師也以為我們真的是在玩，看來老師也是同種人……表面上接受你的反抗，暗地裡一堆小圈圈，攏絡各種熟人。我明明什麼也沒做，突然就再也沒有人來跟我說話。到底為什麼？到底為什麼啊？為什麼我跟他們做出一模一樣的行為時，他們卻能正當地說我是壞人……明明所有人都有互相罵白痴，為什麼我罵就要被欺負？

（沈默。）

機器神：在三次元的世界裡，心地善良體貼溫柔，卻依然受歡迎的存在，實在太少了。

楊桃：善良體貼又受歡迎……二次元很多啊，倉田紗南，穗乃果，空空，隨便講都一把。

機器神：妳也可以選擇不要治好，不用努力成為偶像，不用逼自己在人群前說話，或嘗試各種

失敗的社交行為。

楊桃：所以我要一輩子莫名其妙地被討厭下去嗎？我想要像倉田紗南那樣子讓人喜歡啊，可是，我的身體讓我做不到，好痛苦喔，光是要出門就耗盡我所有的力氣了。輪子先生，高一的迎新活動有一個環節是要在所有人面前介紹自己，然後從高臺跳下去讓所有人接住的活動。我站在高臺上要喊出自己是誰的時候，我突然僵住了，我什麼話講不出話，手腳冰冷，臺下人的視線像一針一下下刺進我的皮膚裡。我不知道自己為什麼會這樣，我在高臺上的時間越長，大家以為我是難搞的學妹，沒禮貌的人，下面就開始起哄叫罵。

機器神：然後呢？

楊桃：我不知道，我的身體比我的腦子還先出發了。我什麼都沒說就直接從高臺上往下跳，下面的人都還來不及反應。反正之後辦理迎新的學長姊都被記過了，因為我摔斷了一條腿，好幾個月才好起來。

機器神：然後呢？

（沈默。）

楊桃：然後其中一個主辦就是三貝學長。

（沈默。）

楊桃：我想到他到現在都還覺得我是故意這麼做的，因為我就是個社會化不全的中二病啊，哈哈。

（沈默。）

楊桃：我能有其他選擇嗎，輪子先生？

（燈光轉換。）

（螢幕上出現2D的楊桃。）

機器神：如果那個世界不接受你的話，就換一個世界試試看吧。

（機器神從上舞臺的白光處消失。）

（楊桃跟著走上去。）

（音樂漸大，聖靈般的，天上掉下楊桃的水手服跟鞋子。）

S5 出發吧楊桃。

（螢幕上出現 Youtube 開臺畫面。）

（一些新聞直播：「某國立高中畢典墜樓慘死疑自殺」。）

（楊桃武蓮子直播間等候室 Live……）

（演員穿著動態捕捉裝置上臺。）

楊桃：みんな！接下來，最後一首歌了，在這裡，第一次，在這樣的舞臺跟大家相遇，楊桃我，真的，非常非常的感動，那麼最後一首歌，為你帶來〈出發吧！楊桃！〉

（演職人員表出現。）

（劇終。）

（觀眾散場，演唱會持續。）

（無謝幕。）

《出發吧！楊桃》心得

劇場、影視工作者，現任大慕影藝、大慕可可內容總監。

簡莉穎

楊桃在臉書上的全名叫「阮之楊桃」，但她本名王莒跟這個一點關係也沒有，我問過她為什麼叫阮之楊桃，她說因為用一張「軟枝楊桃」水果照片當大頭貼，就順勢取了這個名字，而在這齣齣令人驚喜的演出中，她又化名了楊桃武蓮子，楊桃武蓮子既是劇中 Vtuber，又是編劇、演員本人，而身兼導演、音樂舞臺設計的孟昀茹，在一個叫「夢遺如來」的團擔任主唱，藝名叫翠斯特，而如果你直接去搜尋「楊桃武蓮子」的話，可以看到團隊幫這個角色做了 Vtuber，使用的平臺有 Youtube、IG、FB、twitter，推特上可以找到 Vtuber 配信，可以理解成半以角色的身份來做排練分享、背臺詞跟劇透，中間還有唱歌跟一些雜談，有很ㄎ一ㄤ的天氣播報、女性議員參選人介紹等等，Vtuber 中會以「被召喚回到人間」來形容回到現實世界的活動。

Vtuber：維基百科記載，中文稱作虛擬實況主，是以虛擬人物形象在網路平臺上傳影片或直播

的創作者。2D 建模成為「皮」，扮演的人叫做「中之人」，「中之人」在 VT 文化中也扮演著相當重要的地位。技術上，部分 Vtuber 使用 2D 捕捉，也有 3D 捕捉，可以說完美實現了動漫迷與 2D 角色互動的夢想。

會特別提及以上這些，是因《出發吧！楊桃》戲中展現的渴望有不同身份的楊桃，某種程度上也與這齣戲的創作者們與其所表達的 Vtuber 文化十分吻合。劇情描述一個想當地下偶像的社恐女高中生，在學長姐畢業當天，透過各種腦中排練想在 KTV 包廂得到暗戀學長的第二顆鈕扣，沒想到意外摔落就死了，而機器神告訴她回去三次元的世界什麼都當不成，她在三次元世界只是社會化不足的宅女，但如果在現實世界不受歡迎，就到另一個世界試試吧，戲的最後，結合了 3D 捕捉技術，楊桃開了 YT 直播，成為了 Vtuber。

以上的概念傳達是讀劇本才感受到，我想這個落差可能來自於幾個部分，比方說演員的表演選擇，從頭到尾都比較以二次元動漫人物的方式進行，是以比較難區分「社恐階段」的楊桃、死後世界的楊桃跟成為 Vtuber 的楊桃，觀眾比較處在欣賞動漫真人化的肢體聲音飆戲，較難建立不同角色階段，期待演員未來能在動漫的肢體中也更可以處理出角色不同心境的「形」；還有，投影技術的使用，開頭跟過程都會出現虛擬的楊桃形象，是以最後出現楊桃武蓮子的動態捕捉時，較無法感受到楊桃終於在另一個世界成為虛擬的偶像，削弱了表達力道，戲的過程就已出現技術的火力展示，所以最後的 3D 難以變成敘事上的 punchline。

而在如何形塑社恐女高中生方面，或者也可思考，從動漫敘事元素入手⋯木之本櫻式直排輪輸出

場、咬著吐司快遲到、跟學長要第二顆鈕扣，固然可以很快的銜接上日系作品的世界觀，但也要想想，整體越動漫，就越難說服觀眾這是個社恐女高中生死後成為Vtuber的過程，畢竟劇中的楊桃真實是活在哪個世界的世界觀，還是得有效地在劇場被建立。

但總體來說，我很喜歡這個演出，我很欣賞從動漫文化中汲取出的表演型態，類動漫的架構提供了一個可能的人物原型，內容、形式、思考方式都非常當代，圍繞著Vtuber這個新興產業，Vtuber是「不看外表的新興直播實況主」，劇中將2D、3D技術做非常有效的結合，襯托整體所欲傳達的次文化氛圍，但核心仍是不同階段的人們都會碰觸到的、關於如何被認同（的）這個主題，劇組用著自己熟悉的語彙傳達出只有自己能做的劇場，我也很喜歡真的讓自己變成了Vtuber這個嘗試，線上線下、演出前演出後的分野開始模糊，也體現了新一代的劇場人將他們習慣的媒介帶進劇場，從表演到呈現元素，我很喜歡山喊大膽的嘗試，而這也是只有成長於動漫與直播次文化的創作者可以做得到。當網路上的各種技術推陳出新，模糊了真人與虛擬的界線，我很好奇這樣的體感、世界觀如何在劇場中被搬演與實踐，期待創作者將他們的世界持續帶進劇場、擴大劇場的可能。

※ 投稿作品

《暗房筆記》

林明宗

筆名鳥。將於112學年就讀國立臺北藝術大學戲劇系碩士班，主修戲劇顧問。目前正在花蓮縣消防局花蓮分隊服替代役。沒有靠寫作維生，大約每一年獨立製作一個劇本的讀劇會，其餘的時間都在寫劇評、網路專欄《劇場觀察》。評論的內容不只有一齣戲的美學意義與定位，還有為不身在劇場的讀者，解釋一切現象的源頭、原因。造就了做劇場的人很討厭我，跟劇場毫不相關的人很喜歡聽我說話的結果，所有的創作都是為了我個人的滿足。

舞臺需求

1. 這是一個獨幕劇、獨角戲。

2. 操作這個劇本的演員可男可女，即便小鐵這個角色是一個生理男性。而如果選擇女性演員來操作這個文本則需要微調導演詮釋。搬演指引請參考「角色欄」與「大致的地點」。

3. 除了觀眾進場與退場的音樂，演出過程中不可以安排任何形式的音樂。相對的，任何演出過程中會發出的聲響都要被考量，以及沖洗過程中的水流聲、瓶瓶罐罐的聲音、相機的快門聲，等聲響與演出空間的關係，聽起來如何，都要被導演安排清楚。

4. 演出包含了真正的黑白膠卷的沖洗流程，無法以無實物表演替代。藥水普遍具有刺激性，請尋找專業人士協助排練。

5. 需要一個洗水槽跟活水來源。必要物品為計時器一個、沖片桶一個、大小量杯數個。顯影劑、急制劑、定影劑、去海波清潔液、水斑防止液、吊夾（可用鐵質的曬衣夾代替）。非必要，但也可以協助沖洗的道具有，擦手巾數條、橡膠手套、寫真手套。

6. 需要一臺雙眼相機。建議為 Mamiya C33 或是 C3、C330。

7. 也需要數卷 120 的 ilford hp5+、一個包含圓球雲台的三腳架（5kg 承重以上）、入射式測光錶。

8. 特別提醒，建議顯影劑不要回收使用，用過即棄，定影劑建議選擇可以回收使用的中性定影液，最後收集成罐，拿去有回收廢定影的暗房做藥水回收（因為廢定影裡面有銀離子，不可直接丟棄）。

顯影劑的比例與跟底片種類將會影響沖洗流程的時長，所以如果演出想替換底片與藥水，請推算沖洗時間能不能對得上劇本的技術時長。

角色

1.

小鐵：在《暗房筆記》中，小鐵並不清楚自己在這個劇本內登場了，因為《暗房筆記》內的隻言片語都來自他藏在大衣口袋的那一本一小冊子。不比一個手掌還大，厚度沒有超過五公分，但每一張紙張都非常的薄。小鐵使用這個筆記本很長了一段時間，自從他上了大學離開埔里，一路到他準備要結婚，這十年間他時不時會在各種場合拿起這本小冊子，寫上個一兩句。所以很抱歉，但我必須先說，這個劇本的編排很大程度的曲解了小鐵這個人，他這十年來的變化非常多，但有一些事情是他一直都沒有改變的，而就是這個不變之變，使「她」根據她自己的理解，將多重面向的小鐵組合成這一個其實並不存在於現實的小鐵。說回這個並不清楚自己正身在這個演出的小鐵，可以先簡單談談我怎麼理解他的字，他寫字的字體相比於其他人，是非常的小的，談不上工整，每一個比劃的力道都相當大，組合在一起的字體就表現得瘦弱許多，有人覺得小鐵的字像是某一種鳥，有人則覺得小鐵的字像是各種樹枝組合成的火堆，但在小鐵這一生中，他也有過一段時間能寫得一手工整且大氣的字體，那是在小鐵還沒有上國中以前，他們所有人都還在森林裡面玩耍的那一段時間。暗房筆記是小鐵這輩子最嚴重的秘密，而這個秘密最為嚴重的點在於，當這一本小冊子被其他任何一個無關的人撿到，那只會是一本摻雜著大量沖洗數據的個人牢騷，除非經由人刻意的拆解拼接，這本小冊子在那之前將缺乏被閱讀的意義。而多年以後，這本小冊子跟著搬家的車子一起被載回了埔里的新佳沛，卡在一個沙發的夾層，直到有一天被「她」發現，這個故事才被人發現了，而小鐵本人還不清楚有人發現了這個故事。

＊被提及但不是埔里人的角色

1. 小樹：國姓人，頭髮是自然金棕色，在陽光下比較明顯。跟小鐵讀同一個高中，不同班，小樹的太太莉莉，是大學時的球經。

2. 芸芸：竹山人。平常戴著黑框眼鏡，喜歡跑步。小樹跟小鐵一起在餐廳吃素的夥伴之一，芸芸家裡是基督徒，但並不會對小鐵跟小樹吃飯時聊得話題反感，也不會問你要不要去教會照顧小孩。

大致的地點

1. 新佳沛：位在埔里小鎮內的美式社區，座落於生番空附近的山坡地上。是一個地勢較斜的山坡，在最高的地方看得見埔里的101跟飛行傘飛來飛去的樣子。地勢高的邊間因為車庫停車困難反而比較低價，但一走出陽臺就像是可以碰到天空一樣。而小鐵他們家就住在最高的那一棟邊間。小方他們住在兩個車道遠的右手邊，安迪住在他們的隔壁，安迪與小方他們家的陽臺是互通的，跨一個欄杆就可以過去幫忙曬衣服的那種隔壁。

2. 學校：有時候是指家裡附近的國小；有時候則是指北藝大，因為小鐵跟小方並沒有一起待在同一間國中、高中，一直到大學才重新在學校裡相遇。小方讀的是戲劇系，主修表演；小鐵則是新媒體藝術學系，大學讀了快七年才畢業，去了日本一段時間。喔，順帶一提，小方的妹妹小高，後來也考上北藝大戲劇系，她跟小方長得一模一樣，當小方睡得一覺不醒的時候，小高會偷偷代替她姊姊去排練，更誇張的是，有一次學校的秋季公演，小高代替姊姊完成她那一整場的表演，也留下來聽完 Meeting 跟導演的表演筆記。除了小鐵能夠一眼分辨出他們兩個人之外，大多時候小高都能跟姊姊巧妙的互換身份不被察覺，甚至是她們的其他親人也會經常搞錯。

3. 基地：他們的基地位在新佳沛社區周圍的森林之中，一個廢棄的高爾夫球會館。而基地這一

個說法，之於他們每一個人的概念都不太一樣，但是大致是那一個方位沒有錯，有人口中的基地是會館旁邊的那棵芒果樹，那棵樹非常高，沒有經過特別的修剪，有一兩條枝幹直接伸進了那個廢棄的高爾夫球會館，所以才有這一誤差，但也有人將基地的概念聯想成小鐵家的閣樓，但小鐵並不會覺得自己家的閣樓是大家的基地，更像是他們其他的每一個人都像是那個閣樓的一部分。

4. 死亡現場：社區車道的其中一個轉彎處，新佳沛的人都知道那一個彎道死了很多動物。

暗房筆記的表面結構

二〇二七年一月十四日：Ilford hp5（iso:800），20c。

0. 調製藥水工作液：kodak D76（1:3）：500cc、中性定影液（原液）：500cc、停影：500cc、去海波：（1:10）、水斑去除：200cc 滴十滴

1. 預濕：1分鐘～2分鐘。

2. 顯影：25分鐘。水溫：20度 C（搖晃30秒，靜置沖片罐30秒）。

3. 急制：1分鐘。

4. 定影：5分鐘（搖晃30秒，靜置沖片罐30秒）。

5. 去海波：3分鐘。

6. 水洗：5分鐘。

7. 水斑防止：晃 1 分鐘，感覺到起泡均勻後即可上吊夾。

8. 上吊夾曬乾：（龜毛一點可再使用去水痕的刮刀，但小鐵沒有這麼做。）

9. 回收停影、定影藥劑，清洗量杯、沖片罐。

10. 等待底片乾燥後收起來前，可以注意有沒有水痕，或是水洗沒有洗掉的雜質。可以戴寫真手套，或者輕碰底片的邊緣，小心手指頭的油和指紋沾黏，收進塑膠罐前可以拿氣吹吹掉小棉絮跟灰塵。

0〈前置作業〉

（一月，昨晚下過暴雨的早晨，山稜線、微風、搖曳的蘆葦，鐵欄杆上還留有一些昨晚未乾的水露，所有東西都像是透明的那樣。在新佳沛，一個能眺望到全埔里鎮的頂樓，小鐵準備要沖洗底片。他拎了數個大的量杯跟藥水走到頂樓的陽臺，小鐵將它們都擺在類似花園桌上面的玻璃桌上面之後，又走回了屋內。他提著一個接在三腳架上的相機放在靠近欄杆邊邊，對準了看天空，覺得很亮，很刺眼。那個時候太陽跟月亮同時出現在天空，這讓小鐵跟過去每一次這樣望向天空的自己重疊，並覺得空氣的味道甜甜的，三四種花香、跟樹木和蘆葦的味道混合著，同時感覺到生命的美好與自我毀滅的誘惑。）

（演員架好了相機，拿起測光錶放在自己的下巴處測好了數值，調整光圈快門與自拍計時器。演員在倒數發條運行的三五秒之間走到演員預想的定位。快門擊發完畢。）

（演員走到相機前方檢查，過片，剛剛那是這一卷的最後一張底片。）

（演員從相機裡拿出底片，拿出暗袋、沖片罐、沖片軸，並將他們都放進暗袋裡。）

（演員雙手一一伸入暗袋之中，手指頭摸了摸上片的方位，用指甲撕開底片的紙膠帶，緩緩地將底片導入沖片軸的軌道，小心地讓手指不要摸到底片的表面，以免留下刮痕。當底片全部導上沖片軸後，小心翼翼地將固定於背紙的膠帶撕下，可以先貼在手心。然後將上片好的沖片軸裝回沖片桶蓋上蓋子。）

小鐵：我跟你一樣，我每天晚上也會冒出一百二十個問題，但沒有人能夠替我解答。而我最後都會在想，能不能找一天，我們一起把我們所有撕下來的日曆紙攤開來，鋪在我們的地板上，然後我們一起把每天晚上冒出的一百二十個問題，寫在那些鋪在地板的紙張上，像是一張地圖那樣。或許這樣我們就可以好好睡覺了，我跟你都是。因為我們都約

定好有一天，可以一起寫下晚上冒出的那一百二十個問題，即便我跟你都無法替彼此解答。

小鐵：所以你知道我的口袋都塞滿了這些東西，不只是我的鼻涕衛生紙，還有很多，很多我想告訴你的事情，但最後就只會待在我的口袋，然後跟著我的走動、晃來晃去的時候，發出一些聲響。我覺得我在試著引起你的注意力，我想讓你感到厭煩，然後忍不住問我，或罵我，然後說「你到底裝了些什麼？」或者「你到底在想什麼？」但我想我不會馬上回答你，我是說馬上。我想我會繼續在你身邊繞來繞去，然後發出一些聲響，繼續讓你感到厭煩。因為我在想，你是不是跟我一樣，你的口袋裡是不是也塞滿了一百二十個問問我的問題。

小鐵：我在京都的那一段時間，我每天早上都會想

到你，我想我應該說，後來所有事情的結論都跟你有關。也有可能是因為不管我跑到哪個地方，我的方向感都不太好，這個時候你應該會說，「你超（ㄠ音加重）怪的啦～」我就當你是這麼想的。（沈默）如果那一天，我真的說了，妳跟我都知道我那一天會繼續重複，用一種全新的方式說一段同樣的話，的那天早上，然後跟你想得一樣，或者跟你想的一樣的全然不一樣，我站在租屋處的某一個轉角，靠著牆壁，牆壁的濕氣都透到了我的背脊，然後我說了。你會拒絕我嗎？

用第一百二十種全新的方式去拒絕我的第一百二十次提問，妳真的不會答應我的請求嗎？我想我甚至不是在請求。對，當時那樣搞很像一個玩笑，一個我跟你都還非常年輕的笑話，但我每一次都是認真的，我在那三個多月，可能有到四個月，的一百一十九次求婚，我都是認真的。那個時候，我每一天都很害怕失去，我不是指你，或是指社區裡

的其他人，妳們跟安迪，或者小樹。我害怕，
我害怕的是我當時感覺到的永遠，可能永遠
不會再出現，而且當時，或者現在我都很羞
恥我當時那樣的感覺，那跟幸福無關，我害
怕……很多，我總是告訴妳我沒有你想像的
那麼勇敢，我只是很誠實地去跟妳跟任何人，
反應我所感覺到的，感覺。去對抗著，我不
知道那是什麼的什麼，一個幽魂？一種我可
以從我家族身上看到的某種鬼魂，所以我向
你提出的一百一十九種對未來，只有我跟你，
的想像都是真的（沈默）。

（助洗劑），使用水盤來控制顯影劑的溫度在20度C）

（演員在量杯倒了顯影劑、定影劑、急制液、去海波

小鐵：我是真的那麼想，如果可以，我們可以一個
禮拜換一種全新的信仰，妳跟著我想像一下。
天氣很冷的時候，我們可以走去教會喝他們
給的湯，然後浴佛節的時候，我們再去佛寺

喝那種特別的水，只要你也跟我一樣好奇。
你知道，我可以沒有什麼特定的理想，對孩
子的教育理念，什麼都沒有，好我們都清楚，
我想我會放棄我那該死的環保與永續的概
念，只要你跟我一樣好奇，大自然毀滅與重
生的軌跡，如何被什麼給掩蓋，或者忽略。
我可以每天朝山谷拋下一罐可口可樂的鋁
罐，只要妳也跟我一樣想了解，它會傳回來
怎麼樣的迴響。我想像過我們一起住在南極，
住在一個由發票、衛生紙、膠水組合成的佈
景冰屋，然後我們就窩在那裡面，一起等企
鵝從我們前面路過。而我在京都的每一天，
我都在想這些亂七八糟的事情，在我放相的
時候，在我製版的時候，在我被教授罵的時
候，我都會在想，要是我當時真的問了，而
你也答應我了，我們會不會有一個，小孩我
想。我知道這非常非常地糟糕，甚至你會覺
得噁心，但我會偷偷地想像，我跟你的孩子，
會不會也是一個整天躺著，有病呻吟的藝術

家，或者是一個……高尚的劇場工作者，所以很多時候我都想，太好了！還好所有狀況都往好的那個方向發展，至少我只能想像這一切都只是有可能會發生，而不是我們真的如彼此預期的那樣，把對方推到最糟糕的那一面，然後讓另外一個人來承擔我們的任性。

所以當時我不太敢跟你聯絡，我只是，我只能不想知道我想跟你聯絡，我想你或許也不斷地發這邊花，這裡的人，還有我騎腳踏車，在那邊繞啊繞繞的樣子。（沈默）我後來不再想了，什麼都不敢想，但有那麼一次我，我跟你保證那會是最後一次。（沈默）我想像著我跟你一起飯依，石頭，聽著，那代表一個由各種大小的石頭組成的生活方式，然後我想像，我很抱歉，我們在那一次跟……突然有一個畫面撞進來，很突然，非常突兀。我看到我們婚禮的那一天，很多人也跟我們一樣跟著石頭一起生活，大大小小的石頭。然後我準備好多好多各種顏色，各種大小的

鵝卵石，還有搖一搖會亮亮的石板，在一片草地上鋪成了一個雙人床。然後當我們的孩子出生時，那個時候，我覺得好……怎麼說，你知道嗎！我看到他就在那裡，好……像一種光，應該是一種小火花，最後一次想像的那個時候，我覺得我跟你都被……那個孩子寬恕了，我感覺我一點都不噁心，因為他不會是我們兩個人的延伸，他是在等我們。

（小鐵終於將雙手從暗袋中取出，呆坐地板上一段時間，望著天空，覺得眼睛裡面有非常多星星在繞。）

1

〈預濕〉

（「預濕」的目的在於洗去底片上面的抗眩光圖層，讓顯影劑的能夠完全與底片接觸，才不會有一些雜質的氣泡，但有些人覺得不用預濕，就跟沖手沖咖

啡，也有人覺得不用預浸濾紙一樣。一分鐘到兩分都可以。」引號內的這一段筆記，是筆記本少有的直行書寫，但非常扭曲，越寫越偏左，下筆的力道越來越輕飄。）

小鐵：我曾經跟小樹曖昧過一段時間，妳應該知道。那個時候我因為打排球，手臂都是紅一塊紫一塊，但我根本不愛運動，白痴死了。小方，你沒有必要讓自己看起來比同年齡的女生還要成熟、有特別的思想、抽與眾不同的香菸，那樣只會讓你的光芒消失，你可能會覺得我的這個想法很父權，但我真的看過，所以我沒有想要跟你爭論，其實我真的不在那個現場，但你總是說你在場。那個時候你還在埔里讀國中，幾乎跟我妹一樣大，記得吧，而且那時候我們也不怎麼常見面。但後來多年多年以後，我們三個，你跟小樹跟我，在玩團的時候，我不清楚為什麼，你跟小樹跟我，你總是表現的你當時也「在

場」的樣子，但最怪的是，小樹也這麼覺得，小樹也常說高中的時候跟小方聊得多開心多開心什麼的，屁拉。怎。可。能。啊。我說，怎麼可能？我們高中，我跟小樹一起在餐廳吃素食，他說那個時候你也在，跟著我們一起聊心理學，聊伊底帕斯王，聊同性婚姻，但那個時候跟我們一起吃素的女生不是你，是另外一個喜歡跑步的女生，叫芸芸的竹山人，我總是在想能竹山有一百個像她一樣喜歡跑步的女生叫芸芸。但，反正，但是小樹竟然完全把芸芸給忘了，他把她想成是你，夠壞的，壞、壞透了。我記得那個時候某一次，某一次午飯時間，我讓他在大家面前很難堪，因為我說他支持他們就代表他也是死gay、臭gay、噁gay、爛gay，而且那個時候，芸芸帶來了一罐辣椒醬，開啟了我們的辣椒之門，尤其是岡山剝皮辣椒，配小黃瓜切片，好吃到可以我們可以原地獨立建國，反正我當時爛死了，

夠爛的。我就叫他要小心一點（沈默），我
真的是一個很……很壞的一個傢伙呢。我保
證你不知道，你真的不知道那長怎麼樣，你不
要跟我唬爛，跟我扯，那是我唯一一次看到小樹
發火的樣子，樂團要解散的那一次不算，那一
次小樹是希望你可以冷靜一點，但小樹從來都
不懂，他不知道要怎麼用，怎麼樣不去用會激
怒到人的方式，去試著同理一個人的想法，因
為小樹就是小樹，他就那樣，小樹。

（演員打開沖片罐，倒掉洗出來青色的水，可以再
加一次水把顏色完全沖掉，別擔心，到這個步驟都
還是無危險性的。）

2 〈顯影〉

（演員定了二十五分鐘的計時器，一個所有人都看

得到的位置。晃三十秒靜置沖片罐三十秒。）

小鐵：後來我們幾個一起吃素的那一群人，提起那
一天都會說，那是「大自然的反撲」。我記
得我當時覺得世界要完全朋塌了，完完全全，
我也不知道他為什麼要那麼氣，但我知道我
在逞強，這是我在逞強的說法。因為我完全
清楚我在假裝，就很自然地，表現得很錯愕
的樣子，喔還有一個光頭，我生命裡有很多
個光頭，反正我是在指那一個比較不重要的
光頭，他真的不知道小樹為什麼突然開不起
玩笑了，芸芸可能也是真的不知道，我不知
道，我沒有問她，我後來也沒有問芸芸，清
不清楚我當時在裝傻。但或許我真的不知道
他為什麼生氣，或許我當時真的不知道，我
只是忘記當時我在說些什麼了，口頭禪是什
麼，或者我非常清楚，我猜我在試探小樹的
底線，但為什麼？為什麼我要？我為什麼不
把我當時想得全部，一次地，全部的完全講

出來，亂噴一通也可以，因為我總是覺得他漂漂亮亮的樣子很令人討厭吧，至少很令我討厭。

小鐵：當然，小樹不會介意我們模仿他那一次生氣的樣子，他也會跟著其他損友一起模仿他自己，而且他看起來是真的很開心的樣子。

小鐵：有一天你會被用水彩畫成的大人包圍，因為他們會想要把你變成水彩的一部分，手拉著手在你的耳朵邊呢喃著一些什麼，我想那是一段禱文，我猜那也是一種沒有人聽過的禱文，但那個時候你會準備好一杯水，剛好 20 度的水，潑向他們，把他們變回。冰塊。玻璃。科技海綿。

小鐵：小方。我害怕你打算加入，我害怕你也想成為水彩筆畫成的其中一位大人，因為那樣真的很。酷。是，是的，我覺得那很酷，但我

想說的是。那樣真的不太好。因為我也曾經懷念過，我懷念被水彩筆畫成的大人包圍的那種感覺，當我回想起那些大人，那感覺，很美好，小方，我明白你也有過被他們全然包圍過的那種時刻。

小鐵：即便你妹妹發生那樣的意外，無法理解的事件，但你也在你的生命裡遇見那些水彩筆畫成的大人，我這樣想，不會太壞吧？但⋯⋯然後你，你以為你漸漸地，會溶在那群人之中，他們不壞，但我覺得那樣太天真了。天真地有點可恨，所以我這一點跟你不一樣，我會希望他們趕快變回去，變回去顏料。

（沈默。）

小鐵：嘿！你知道嗎？小樹好像要訂婚了，是跟一個我們都沒有見過的女生，好像是一個很喜歡音樂的女生，那是我們一起滑那個女生

Instagram 得出的結論。我當時知道你早就不在意小樹會過著怎麼樣的生活了，而我以為我還是很在意。有一次我在翻換季衣物的時候發現，有一個空的巧克力紙盒在我的羽絨衣口袋，那個時候我彷彿能聽見，每一次午休，小樹被處罰在外面挖青苔的聲音，因為他的運動褲會有巧克力晃啷晃啷的聲音，但現在他好像已經不是那樣的男生了。至少我知道那一個女生的 Ins 沒有出現那樣的巧克力，跟空紙盒。

小鐵：我曾經想著要跟你們三個一起結婚，不一定要是結婚，你知道嗎？就是一種可以讓我跟你們一直生活的那種方式，也包括小玉，我沒有任何噁心的想法，你知道這可能是我最遠離噁心的一次。我們五個一起住在一個大房子裡面。等到高俊雄跟我媽都死了以後，某一天，我們所有人坐一臺藍色小發財，堆滿了我們的東西，然後一起搬到那個地方，

我覺得那一天應該太陽會超級大，但我們五個人很開心，買百香果冰棒或者是豆花，坐在小發財的後面。我跟你一起住在四樓，雖然夏天會有點熱，但我常常想像我跟你一起躺在陽臺的地板上看著天空發呆。在我的想像中，新佳沛還在，還沒有被挖土機剷平，我們幾個的基地我們幾個，還在世界的天花板，可以看過去最遠最遠的那一端，好像可以看到山頂的，後面那樣。另外一側的邊緣，有一棵樹，好像在那個位子已經有一百年，一百二十年了我猜，然後每一次我這樣想像的時候，我們全部人一起結婚的樣子，我都會在想，我們所有人都穿著白紗，或者都是白色的衣服，也包括我，真的，也包括，太美，真的太美了，然後在一個美麗的令人想上吊的早晨，我們一起從那棵樹上面滑下來，世界的天花板。我們可能是坐著或站著，總之就是從那個邊緣滑下來，可能有一些水，很涼，很清澈的薄薄一層水，我感覺我是在

冰塊上面走路，從上面一路彎彎延延，風切過耳朵的聲音，因為很快，好快，我回頭，你們幾個會在樹林中閃來閃去，有時候會沿著斜坡躍高，你的腳會把水帶上來，潑到我的眼睛，但一點都不痛，像薄荷糖粉，最後我們一起融化，化成一灘蜂蜜糖漿，那是我想像我們最後的生活樣態，可能是無數個切片的集合，但我很清楚，那跟愛無關，跟性無關，那個時候還跟可能性無關，可能跟無關本身無關，因為那個時候我們都不會去想，想關係是什麼？對不對，要成為誰的模板，我不清楚，但我不會，我們是蜂蜜，是薄荷糖粉，是水，我們所有人的婚紗，但就不會是一組家庭，一組該死的家庭，喜歡露營的家庭。

小鐵：我最初並不知道小高真的來了，而且離我那麼那麼的近，因為她始終像是個影子，像是你們的影子一樣。所以我從來沒有認真想過

很多事，小高討不討厭這樣，常常被人認作是你，不對，問題應該是，小高到底什麼時候想被人認出來，如果你不把她從空氣中指認出來，她彷彿可以躲在任何東西的夾縫一輩子，沒有彷彿，就是。有一次，她牽著我的手，很冰，超級冰，我們搭了免錢的新幹線，來回，進去劇場的工作席、側臺，看免費的電影。然後有一天我問了，我們來拍照吧，讓我把你拍下來，你就可以被人看見了，一開始小高婉拒了我的提議，她說，「你只會拍到我姊姊的倒影，你眼中的小方，但那跟我沒有什麼關係。」我向小高承認這一點，至少你們剛搬來新佳沛的那個史詩時代，我曾經把你視為她們的影子，但我也向小高坦承了我的秘密，某一天，我們都開始長大的某天，我發現，我能發現你跟你姊姊些微的不同，而怪異的是，似乎只有我能辨別出那個些微的不同，這可能是我唯一的才能了，但我沒有把這一個才能拿去變現，而這也是

我第一次告訴別人這個秘密。我當時再度握著小高的手，像兩個冰塊一樣，我告訴她，你們兩個的五官、三圍、身形比例、所有指甲的形狀，你看，甚至連手掌的紋路都是一樣的，小高輕輕的笑了，說「是嗎？」你可能一開始只是想鬧她，故意跟她留著一樣的髮型，但有一次小方受夠你的玩笑了拿了一把大剪刀，大布剪，直接把你變成了一顆小包子，我問你，為什麼當時沒有閃？我當時感覺到小高手的溫度，像是第一次隨著我的手漸漸變熱，但我想過那可能只是我的錯覺，而小高沒有回答我，我記得，超ㄠ酷的，所以，但沒兩天就長回來了，我繼續說，但，這個世界上，除非像這樣同時抓住你們，你們兩個，我想能把你一眼把你們認出來的，可能只有我了，我想，只有我了，我想，只有我了，那你知道為什麼嗎？

（沈默。）

小鐵：沈默，小高就看著我，沈默，然後她給了我一個吻，我想那是一個吻，那應該不是一個冰塊，或者空氣中什麼的結晶，或者是其他的東西，那是一個吻。「因為你比你姊姊高一點點。」當我的手比出那個一點點，的時候，小高就把那一點給咬住了，我像是被冰塊給吃了一口，或者我也變成冰塊了。

小鐵：那個晚上，我想我跟小高做愛了，我甚至需要開口跟小高確認這一件事發生過了，我才可以很肯定的把這一件事寫下來，因為那甚至不像是晚上，像是永恆的，光亮，我不清楚那是在哪個地方發生的，但我很清楚我們的腳都沒有在地板上，或許是懸空的，但很多股力量在扯著我們，小高一直提醒我，對，她要我試著把眼睛睜開來看，我說，我不敢，風太大了，然後我的手也抓著她的手，是蓋住我的眼睛，然後，佩的手掌先我真的看了，我們在漂浮，快速地漂浮，沿

著新幹線的上方飛行，我很奇怪的事情是我
竟然一點也不意外，恐懼什麼的，我大叫她
的名字，我以為風會大的聲音沒有辦法傳遞，
但佩就只是親我，親了我就知道她想要說什
麼，但我還是繼續大喊她的名字，她受不了
了，她用手勢示意我安靜一點，然後跟我說
「我一直都在想像，我是這麼想像的，我是
這麼想像生死、輪迴、神靈跟詩，我總是在
想像，有一個很大很大的泳池跳臺，很高，
非常高，然後每一個人都是一個小饅（ㄇㄢ）
頭，拳頭大的小饅（ㄇㄢ）頭，然後那些人
會一個又一個跳下那個高臺，在墜落到地面
的時候，小饅頭會決定自己要不要當一個小
饅頭，如果你說，你就要大喊「我啊！我
是一個小饅頭！我真的是一個小饅頭。」像
你叫我的名字那麼大聲地大喊，然後如果你
不想當一個饅（ㄇㄢ）頭，但通常大家都選
擇繼續當一個饅（ㄇㄢ）頭，如果小饅（ㄇ
ㄢ）頭不想當一個饅（ㄇㄢ）頭，小饅（ㄇ

頭就會閉嘴，然後，咚，掉到地面上。很可
愛吧？我總是想著你從那個泳池高臺上面跳
下來。」我親了佩一次，問她，「那你覺得
我想當小饅頭嗎？我會大喊嗎？」她說「我
想像中的你其實不想，但還是喊了，但也掉
到地面了，咚，我想你可能，你可能被
什麼人給抓住，例如我，我想像你，但她好像遲到了，
所以你，咚一聲掉到地上。」

小鐵：後來我抱著小高，繼續在天空上漂浮，慢慢
飛回我們的房間，小高告訴了我你們四個的
秘密，我當時聽到以後，我覺得我做錯了很
多事情，但我想我是沒有機會了，我想我沒
有辦法重新向你提出第一百二十次求婚。到
這個時候，我已經開不起這種很年輕的玩笑
了，但那一刻我真的想。我聽佩說，她說「大
姊、欣、我、跟我妹，我們只要睡著的時候
就會飄起來，所以通常要等到我們三個都睡
著以後，大姊才會去睡，因為大姊會來檢查

小鐵：他們開始砍樹的那一天，那一天清晨，我當
時好像在天空上做夢，我看到小方跟小高跟
我手拉著手，非常快速的在天空上移動，比
飛行傘還要快，還要高，然後我們三個人的
腳都穿著白色的長襪，一直劃過一些雲，襪
子上面就會有一些雲的碎冰，會反射一些光
線。我記得我一直盯著小方右腳看，我們三
個在天上飛行的時候。因為小方右腳的那一
隻襪子有一點鬆，我一直伸手想要去，把他
勾回來，然後小高就被我牽動，變成我們一
起翻轉，往下墜，我的身體像著火一樣，我
看到我的腳融化變成一種氣體，我看到我的
皮膚生鏽脆化成鐵鏽的粉末，混合在雲裡面，
天空變得暗紅，像血塊一樣，但我還是感覺
到你們兩個人在握著我的手，一直到我從夢
裡醒來，我都記得，小高的手很冰，而你的
手非常的熱。在我呆坐在床上的時候，耳朵
邊機械的轟鳴聲突然消失了，我突然什麼都
聽不見，高俊雄衝進來搖一搖我，跟我說了

綁在我們手上的小紅繩有沒有鬆脫，有一次
我妹就不小心飄走，不小心飄到花蓮。」這
代表什麼？代表你在我身邊的那三個月，
你從來都沒有睡著過，為什麼？會不會其實
只有我不小心忘記想起睡前的一百二十個問
題，我不小心一一得到了解答，但你沒有。

小鐵：後來有一天我問她，我問佩說，「那你會想
做小饅（ㄇㄢ）頭嗎？」她說，「我不知道
我想不想，但我還是會跳下去，即便我不清
楚，因為沒有人會攔我，沒有人在那裡攔住
我，因為我還不確定我有沒有要從此做一顆
小饅（ㄇㄢ）頭，總之那個泳池高臺邊沒有
任何一個，不用跳下去做饅（ㄇㄢ）頭的大
人，要拉住我的手問我，你想清楚了嗎？那
是一顆饅頭歟。但我依舊是跳了，我不知道
我喊不喊得出口，我可能會，但我可能比較
想做你的妻子。（她看著我沈默一陣）先警
告你，我非常討厭吃香菇。」

些什麼，我什麼都聽不懂，但我的身體好像
懂了，我也說了很多我自己也聽不懂的話，
我感覺我的胸口在跳，我想我在大吼大叫著
什麼，我跟著高俊雄往後山基地的方向跑，
然後大人們都出現了，我爺爺也在那裡。然
後安迪、安迪的爸媽，迦迦、小方站在……
（沈默）那一棵樹的影子旁邊。

小鐵：只有小高一個人能動，所以她代替了其他人
走向前，把小玉從樹上抱下來，並轉過身看
著她大姊，說，小玉死了。在我們討論如何
抵抗大人們夷平那片森林的隔天，小玉把自
己吊死在新佳沛那片最顯眼的那棵樹上面，沒有
人清楚為什麼，那並沒有阻止那一片森林被
大人們夷平，包括那棵芒果樹。而且我應該
說，小玉甚至加快了這一切的發生，所以我
希望你不要賦予你妹妹的死有什麼意義，我
希望，我覺得一點意義也沒有都比較好。我
聽說你跟你姊姊鬧翻的事情，因為小玉的事

情，還有那個你沒有完成的演出，但我看過
你姊姊跟你寫的那個劇本了，我看完了，我
覺得或許有一天你應該試試看，就在你的客
廳，我願意當你唯一的一位觀眾，就只有我
跟你，因為我明白即便你們三個各自都有看
待小玉離去的方法，但我可以很肯定地告訴
你，迦迦沒有妳想得那麼壞，那麼殘忍，她
作為你大姊可能是，但她跟你一起想，一起
完成的那個劇本，的那些時候，我看得出來，
我聽得出來迦迦是相信的，即便迦迦憎恨意
義，意義本身，但她相信你妹妹知道你正在
努力的事情，她真的預視了你在表演上的才
華，在我們都還非常年輕的時候，你妹妹非
常有才華，遠勝於我們，萬倍，她才是真正
的巨人，而小玉她一點都不痛苦，她只是思
考時間的方式跟我們不太一樣，所以我希望
你給你姊姊的劇本一次機會，給你自己一個
機會，也請給我一個機會，看到你重新回到
劇場，你的劇場。

小鐵：我記得有一次，我妹妹跟我都還很小的時候，我曾經代替我爸媽陪著她一起去戶外教學，幼稚園的戶外教學，我們去參觀植物園跟科博館。我會這樣提起那一天，是因為那一天一點都不特別，我想，那甚至是一個非常普通的大晴天，普通的六月，普通的熱。但我一直記得我那一次，我像一個真正的大人一樣拉著我妹妹的手在隊伍之中悠晃。好奇怪你知道嗎？那是我印象最深刻的一次出遊，不是同志大遊行，不是反戰遊行，也不是我的每一次家族旅遊，因為我的家族從來不旅遊，他們只會在新佳沛的邊緣那邊繞啊繞，像螞蟻一樣。但那一次戶外教學的記憶卻很模糊，所以小方每一次都會想要糾正我，這跟我上次說得不太一樣，包括我妹妹，她本人。她說她記得去逛植物園的戶外教學，但她記得是阿深哥哥代替爸爸去的，而不是我。

怎麼可能啊，我總是跟她講怎麼可能，第一，阿深哥哥是一個有一點像娘砲的郵差。他是

一個好人，很好的人。聽著，阿深哥哥他不可能放下他的工作，來陪我這些低能小朋友去做什麼植物園寫生，他只是一個跟我們很好的郵差。第二，是我跟老師請假陪你去做那個低能的植物寫生，而且是你說寫生是很低能的事情。對，我妹妹是一個一直都很嘴硬的屁孩，天使的反義詞吧，她明明超級喜歡寫生，愛花花草草愛得要死，她明明喜歡寫自己喜歡偶像，但她對人本身一點興趣也沒有，而且很喜歡裝，可能是一個沒什麼自信的人吧。總之，戶外教學的前一天，我路過公益路附近的相片行，我不知道我預先知道了什麼，總之我毫無理由的走進柯達相片行，毫無理由的掏出我錢包裡所有的錢，毫無理由的買了一個柯達的即可拍，只有27張，貴的要命，但就只能這樣了，這真的是我全部能給的了，這就是我的全部了。這真的是我全部能給的了，因為我其實知道，等我爸媽談清楚後，我妹妹就不姓高了。這可能是最後一次，最無聊的戶外教學

了，最差勁透頂的植物寫生，我心裡是那樣想，一邊拍完那二十七張我的白痴妹妹，夠白痴的，我一邊拍她偷偷窩在水池邊很認真畫畫的樣子，一邊問我妹，「你為什麼不把那一片葉子放下來?」我很尊重她，我是說「放」而不是丟掉，但我是故意問的，我是故意這麼問的，而我妹也知道我是故意那樣很有禮貌的問她，因為她也覺得這樣的自己，可能很丟臉，所以她一隻手緊緊握著那片葉子，另外一隻手想把那一片葉子的樹給畫下來，先讚美我妹一句，她真的很有毅力，即便她後來跑去做櫃姐，但她當時緊緊抓住那片葉子的樣子，像磷葉石一樣，快碎掉的樣子，所以我不想再取笑她，我誠懇的問，我問她「要不要把這片葉子拓印下來?你就可以留著它的一部分。」我妹思考了一下，決定不要做，我妹妹看著我，告訴我她不要，她要一直拿著這一片葉子。我沒有質疑她的決心，我繼續問她，「你會需要洗澡、睡覺、

上廁所，不管，我說，萬一，我是說，萬一你搞丟了，你至少還可以記得這一片葉子。」

小鐵：她後來把這一件事情忘了，完全忘了，很久以後我把那二十七張照片拿給她看時，很久她才承認，對，那二十七張的每個她，每張照片，她手上都拿著那一片葉子，一片白痴葉子，我問她記不記得我跟她提出的建議，她說她不記得，她只記得阿深哥哥那個，阿深說他會幫她保管這一片葉子，直到我妹妹跟他要回來，在那一天以前，他會一直幫她保管。我不知道我妹哪來的點子，但我想好吧，總之我把那個時候拍下來了，但在我最不需要自我觀照能力的時候，是我把我妹碰碎的，不經由我的選擇，我知道我應該讓這一片葉子永遠被她忘記，而不是給她二十七張白痴照片，讓她知道自己曾經離完美很接近，但我當時還是拍了，因為。那一天我很快樂，真的，我記得我當時跟我

妹都很快樂。

小鐵：發生暴動的那一天，高俊雄碾死了一隻狗，因為倒車雷達沒有作用，所以那一天我們忙著處理要如何火化那一隻狗，而不是討論我們要怎麼樣避免暴動波及到我們，很顯然地，新佳沛的人被暴動給困住了，新佳沛只需要忙著處理換季給衣物、棉被套、結果的樹葡萄，就好了，就夠了。而不是討論被強行推動的法案、精神錯亂的道路規劃，當然，那一場暴動跟我們無關，即便那裡流了血。高俊雄碾死那隻狗的時候，我正好在三樓，我打開紗窗，因為我聽到一個，很像是，的聲音，因為那一隻狗還來不及叫就變成了一片狗。

那一刻我正在研究暴動死傷的人數，哪裡響應了什麼，我要不要跟著聲援，換頭貼什麼的，但我看到那一片狗，跟高俊雄，我就覺得這一切像是一個哲學模型，一群桑拿老頭搞出來的某個，類型，但我懶得做，我以前

可能會想做，但我做不動了。

小鐵：我時常無意識地在誦念一段禱文，只有我還記得的禱文，但我不理解這段禱文字面上的含義，只是一直念，一直念，一直誦念著，然後，我會流淚，沒有什麼特別的原因，然後我會害怕地把這段只有我知道的禱文盡快忘記，做個愛什麼的都好，但我又會在下一次不知道什麼詭異的時刻，想起這一段禱文，一次又一次，一次又一次，一次又一次，我不知道，可能到有一天我把這個禱文寫下來吧。

小鐵：有一次我們所有人比賽誰能最快跑到新佳沛後山的芒果樹那邊，因為每天下午都能傳來咚咚咚，芒果掉下來的聲音，尤其是安迪，都快忍不住了，暑假的禮拜三下午，暑輔結束以後，我們將社區門口設立為起點，第一名的獎品是什麼我忘了，然後我們所有人

都往芒果樹的方向跑，除了我跟小玉，對，我起跑慢了一點，我不知道是什麼讓我停下來。我看著沒有跟著跑的小玉，小玉看著我，然後，小玉問了我「你覺得誰能最快跑到終點。」我看著他們三個遠去的身影，我回答，很明顯，是迦迦會贏得比賽，雖然安迪真的很會跑，但他會故意輸給迦迦。小玉搖頭，說「不是大姊會贏。」那我繼續推測，那就會是小方了，小方只要能配好速，忍過那個上坡在爆發是有機會跑贏她大姊的。小玉繼續搖頭，我有點被勾引起好奇心了，我又問，那會是小高嗎？小玉看著她的三個姊姊消失在轉角後，嘆了口氣，說「有一天我會死在那棵樹上，而很肯定的，我三姊是第一個抵達終點的人。」我當時沒有回應她的嘆息，我問她為什麼是小高，小玉看著我說「你看不出來嗎？你是新佳沛跑得最快的男生，不，你可能是全世界跑得最快的男生，直到你死去的那天都是，我們出發吧。」我馬上

背起小玉往芒果樹的方向跑，那個時候我就想，我一邊跑一邊想，我就是那個跑得最快的男生，我真，我……真的，我確確實實的就是，我就是啊，我同時又繼續想，我們全部應該一起結婚，但都不行了，不行了，那個時候我早就察覺一切都來不及了，但那個候我應該還不知道，我不知道太多太多東西，讓新佳沛的森林在那一天早上被不知道什麼給夷平，都沒了，我沒有辦法反抗那些大人，水彩筆畫在空氣中的那些大人。我不小心超過小方，超過小高，超過安迪跟迦迦，第一個摸到了芒果樹的樹幹，當時我們所有人都好開心，而我根本不記得後來發生了什麼，可能我發現了一些什麼吧。

（二十五分鐘計時器響鈴，將廢顯影劑倒出沖片桶。）

3 〈停顯〉

（演員倒入急制液至沖片桶，晃一分鐘。）

小鐵：因為很多原因，我討厭在你身邊繞來繞去。

（演員將急制液回收至藥水桶。）

4 〈定影〉

（演員倒入定影液至沖片桶，工作五分鐘，晃三十秒停三十秒。請注意你選擇定影液的工作時間。）

小鐵：有一次我在兩廳院那邊看到芸芸，完全就是巧遇，她跟以前一樣，像是一個愛慢跑的女高中生，女高中生你知道嗎？完全沒有變，後來就再也沒有見到她了。

小鐵：小玉可能是我這輩子認識的一位最接近詩人的詩人，為什麼我說只有小玉呢？這世界那麼大，大得我無法想像，我依然會說小玉是我唯一認可的詩人，因為她根本不需要我的認可，也不需要任何人的認可。任何人都無法去否認她作為一個詩人的特質，而那個特質，就是誰都沒有辦法指認她是一位詩人，她甚至沒有要去寫，好，我認為她可能寫了，她真的寫了很多，但我情願一首小玉寫的詩都沒有留下，最好都被那一次颱風的土石流給淹沒，我不是在詛咒，而是我認為這就是我對她的作品最穩當、最忠肯的讚譽。

小鐵：有一次她看見了我的字，我寫給我妹的便條紙，夾在餐桌的玻璃底下，很碰巧的，搞不好我一直在期待著這一天。現在要我說，我的字還真的是醜斃了，跟被撞死的狗一樣，我的每一個筆畫、勾、挑、弧線都是一個又一個殘廢的動物。我當下非常緊張的，我怕

小玉會在那一個瞬間變回一個女屁孩，一個普通的女生，但她就那樣盯著我寫給我妹妹的字，沒有讀出來，也不是在試著理解，然後你妹妹望向我，跟我說。

小鐵：「小鐵，你有一天要跟他們和解。」我，我當下就哭了，沒有任何原因，我剛剛甚至在廁所修眉毛修到皮膚有點過敏，我哭到一句話都說不好，雖然我當下沒有辦法跟小玉確認，之後也沒辦法了，她早（ㄠ）死了，死透了，但我很清楚我那個當下沒有任何的懷疑，我知道小玉指的「他們」是誰，不是高俊雄跟我媽，不是你，當然也不是小樹跟你，她要我跟那些聲音和解，但我根本就不知道問題是什麼我要怎麼回答，「我不清楚問題是什麼？」我試著想這樣告訴她，小玉她看起來，像是透明的，透光的一個，跟人類無關的，天才吧，我真的認為，她說，以一種接近沒有情感的溫柔告訴我「他們其中

一個扯住你的翅膀，其中一個遮住你的眼睛，所以你們總是在記憶裡面迷路，也包括現在，當你意識到你們完全迷路的時候，就會像一顆星星一樣在天空裡繞啊繞，永遠抓不住你自己的尾巴，你要放手，完全地放手，小鐵，你是一輛火車，當你想起來你是一輛火車的時候，你就要馬上跑出這個房間。」我當下就跑了，一邊哭一邊跑，後來我常常在一些不尋常的時機點離開我應該要待的那個空間，因為我常常會不小心想起來，我是火車，但我忘了，我忘了為什麼我是火車，會不會那一次的談話只是，一個想像，而從來沒有發生過，一個僅存於腦內的想像。

（演員回收定影液至藥水罐。）

5 〈去海波〉

（演員將去海波倒入沖片桶，不用晃三十秒停三十秒，持續搖晃一到兩分鐘。）

小鐵：你不覺得臺北的女巫有點多嗎？我覺得有一點太多了。你不覺得臺北的嬰兒有點多嗎？我覺得有一點太多了。你不覺得臺北的藝術家有點多嗎？我覺得有一點太多了。你不覺得在臺北吶喊顯得有點多餘嗎？我覺得我就應該安安靜靜的永遠閉嘴。你不覺得是好人的壞人有點太多了嗎？那他們的吶喊會不禮貌嗎？太超過嗎？你覺不覺得詩人有點太多了嗎？我覺得詩人有點太多了。你不覺得喜歡動物的人太多了嗎？表達自己的困難那麼困難？白痴死了，我說我白痴死了。但我並不覺得己那麼困難？那為什麼要喜歡自我並不覺得女巫太多了，雖然女巫真的很多，但我沒有辦法碰到任何一個女巫，我也不覺

得嬰兒太多，因為就算盯著平板大吵大鬧的低能兒真的很多，但我沒有接受我，就這樣看，就只能看，讓他們成為一個把乾電池丟進一般垃圾桶的，大人。所以我不覺得臺北的藝術家太多，太多，太多太多了，因為就算我們都說著同樣的話，聽同樣的歌，喊著同樣的口號，進同樣的場館，做一樣的接觸即興，文本。田調。去海波、形式、符號、隱喻、無水亞硫酸鈉、米吐爾、臺灣人的什麼什麼，我都知道，所有你們說的事情我都知道，但你們知不知道你自己在說些什麼？（沈默）但我不覺得吶喊很多餘，因為我們根本聽不見大家在說些什麼，自己在講些什麼。

（演員將去海波工作液倒入水槽。）

6 〈水洗〉

（小鐵打開水龍頭，定了五分鐘的計時器，坐在一旁沈默良久。）

（演員緩緩地開口。）

小鐵：你想跟他們一樣，最後一起被畫在某個人的牆壁上，好像是在動，但早就化成了某種，瞬間，瞬間的廢墟，然後你希望我慢慢地，自己倒退，或者被誰給拖移，但我沒有你想得這麼勇敢，我沒有你想得那麼有勇氣，能閉上眼睛，跟著他快速的後退，一直後退，就只是在後退，因為你並不會隨著我的後退化為一個黑點，小黑點，相反地，你會離我越來越靠近，你想像不到的靠近，像是要透過我的嘴巴。喉嚨。下腹部。（沈默）所以我不敢再想了，我不敢再想有一天我們一起把那些問題寫下來的樣子，我害怕那之後，那些問題就不是一個問題了，那樣我每個晚上將會睡得越來越安穩，因為沒有任何問題好被想，好被我們寫在地板的日曆紙上。那些大人，水彩筆畫成的大人，他們也沒有任何問題，他們可以手機拿去充電後就開始打呼，但我沒有辦法，我不，我不想要那樣，但我害怕，你會不會其實想。

（沈默。）

（水洗結束，演員關掉水龍頭）

（沈默。）

小鐵：我昨天自殺失敗了。

7 〈滴水斑〉

（演員滴十到十五滴水斑防止劑在沖片桶裡，持續搖

（晃一到二分鐘。）

底片充滿泡沫的吊起來風乾。）

小鐵：之後我打電話給小樹，我問他他在哪，有沒有空，要不要一起打個籃球什麼的，在河濱那邊晃一晃之類的，他說他現在在照顧小孩，我……好像是因為莉莉要飛去新加坡一趟，還是怎麼樣，反正他又像以前一樣，什麼話都說不清楚，把我搞得更煩了，我非常生氣，氣得半死，我一直吼一直吼叫他去帶著他的小孩去死，去上吊，去割腕，去學劇場，然後去死。說真的，我當時意識清不清醒？是的，那可能是我最清醒的某一刻，我完全知道這麼說是不對的，最差勁的，我甚至早就知道小樹的女兒心臟可能有些問題，但我當時還是那樣吼，而且我知道消防局所有人都能從話筒裡聽到我這樣對他喊，像個真正的瘋子一樣的喊。

（演員將罐子晃至起泡完全以後，就可以打開蓋子讓

8 〈上夾〉

（演員將洗好的底片舉高透著太陽的光線檢查沖洗的成果。）

（底片的上下兩端都要用夾子夾住，防止底片起皺。）

小鐵：我把他叫出來，真的叫出來了，但我們兩個沒有什麼話可聊，沒有什麼幹話好說。我只好拿他的女兒當作話題，我問他有沒有要送她去學鋼琴，補習英文家教，我真爛我說真的，小樹也知道我想在那邊嘴，所以他只是輕輕地來回搖晃他的女兒，不想跟我起爭執。我太爛了，爛死了，所以我就只能看著，他的女兒背在他的胸前，非常可愛，沒有什麼在喘，很平靜。然後我跟小樹坦白了，我不

想要出名，我希望我繼續拍一堆垃圾，然後就放在我的閣樓，我很清楚我不是下一個維安‧邁爾，下一個黛安‧阿巴斯，我只是一個很普通，沒有膽識，不具有啟發性的直男，很喜歡挪威的森林的直男，我指的是伍佰的那首歌。如果有一天我把我自己吊死了，我要在告別式的時候放這首歌。然後小樹他竟然說好，他說：「好欸。」我突然就不生氣了，甚至有點無奈地問他。我問他為什麼？不覺得我超ㄠ怪的嗎？小樹說，他明白我只是快樂不起來，並不是討厭我的朋友們。我用盡全力的去批評其他人的作品，他們的照片，是因為我明白他們想要用那些照片去替代掉一些什麼，而我不想跟他們一樣，而且我明明是一個喜歡大笑的人。他搖晃著綿綿一邊模仿我笑起來的樣子，歐，我都叫他女兒綿綿，雖然他女兒根本不叫綿綿，但從綿綿還沒有出生以前，我們就這麼叫她了，小樹搖晃著綿綿，身體也跟著搖晃，來回地踏

步，然後輕輕地模仿我笑。小樹他繼續說：

「所以有一天你真的把你自己吊死了，我會帶艾……我會帶綿綿一起去你的告別式，然後，我想我根本懶得跟你哭，綿綿搞不好也會跟著我們一起笑，莉莉或許也是，因為我們都是，都知道你盡力了，而我會佩服你，打從心底佩服你，因為你從來沒有真正的麻煩過任何一個人，雖然你後來跟小方分開了，但我們三個只有你貫徹你的信念直到最後，這超ㄠ難的好不好，這跟你在做什麼一點關聯也沒有，因為你光站在這裡就可以打動我了，甚至是打爛我，你很清楚。」

9 〈裝底片〉

〈小鐵抽出一捲新的底片，也是 ilford hp5。謹慎地裝入他的相機，並將裝好底片的相機重新架回三腳

架上。）

（小鐵拿著測光錶靠近陽臺邊緣，看著自己的影子，把測光錶靠在自己的下巴處，倒退走入房間內，不斷地確認數值。）

（小鐵拿著裝好底片的相機跟他的三腳架，走進房間內，又走出房間，還是拿著三腳架與他的測光錶。）

（後來小鐵將相機鏡頭對準屋內，調整對焦、光圈、快門。）

（撥了機械自拍器的發條，蓋上鏡頭蓋，使用快門線擊發了相機，在發條走的時間，小鐵往屋內走去。）

（自拍器發條走完。快門走完。）

（小鐵從屋內走出，回到相機處為相機的快門上弦（小心不要過片），打開鏡頭蓋，準備重複剛剛的排練。）

（寂靜，小鐵手握著快門線，撇頭望向了陽臺看出去的一片虛無。）

（小鐵再度擊發，快步走入屋內。）

（往陽臺的玻璃門沒關，始終等不到小鐵回來收拾他的器具，發條像是跑了一輩子。）

（可以聽見爬上閣樓木梯的腳步聲。）

（屋內傳來一陣巨響。）

（屋內沒有其他的聲音。）

（燈暗。）

（劇終。）

《白羊鎮》

張育瀚

一九九九年生，高雄人，中山大學劇場藝術學系畢業。近年編劇作品：響座劇場《再見了，瑞北》、中山大學一一一級畢業製作《白羊鎮》、文藻外語大學傳播藝術系畢業製作《艷陽西下》，其中《再見了，瑞北》和《白羊鎮》分別於臺北文學獎與臺灣文學獎進入決審。目前在劇場裡載浮載沉、掙扎摸索中。

《白羊鎮》

前言

這是一個把現實跟一些「不可思議事件」或「陰謀論」揉合而成的虛構故事。

此劇裡用了多個時空交錯製造懸疑感，但也因此選擇將「時間」、「地點」都盡可能的標明，期望能更完整地將錯綜複雜的故事線交代給閱讀者（也許是單純閱讀此劇的讀者，或是願意搬演此劇的團隊），所以造就了一場裡又分佈了幾個小的「景」，但畢竟是供閱讀使用，若在呈現上有不同的銜接、切換方式也可為之。

《白羊鎮》的故事主線主要有三條，分別是「遙遠的過去」、「相對於現在約十年前」、以及「現在」的時空，此劇的世界觀架空，所謂的「現在」大約可以「2020 年的臺灣」作想像，在故事的中段將時間重疊在一塊的部分我認為應當屬於「現在」，便以「現在的時空」歸類。

人物

陳明杰、吳秉恩、王芷寧

哥哥、妹妹、鎮長、列車長、白鎮居民若干、男子

黑羊、牧羊犬、白羊若干（註 1）

第一場

一、

時間：遙遠的過去

地點：白羊鎮

登場人物：陳明杰、黑羊、牧羊犬、白羊群若干

（燈驟亮，一面巨大的牆上放滿了齒輪，看起來十分破舊。）

陳明杰：（揉一揉眼睛）這裡是……

黑　羊：（唱）孩子——

陳明杰：黑色的……羊？

黑　羊：（唱）孩子，迷路的孩子——

回到，回到你的家鄉——

陳明杰：家鄉？什麼意思？

（黑羊流淚。）

陳明杰：你……哭了？（停頓）你為什麼要哭？

黑　羊：（流著淚）回……來……

陳明杰：啊？

（人聲鼎沸。）

（一群白羊上，他們穿過陳明杰，彷彿身處在不同時空。）

黑　羊：去……阻……止……

陳明杰：阻止？我要阻止什麼——

（牧羊犬上。）

〈獻祭〉

白色的羊，生活在，白色的鎮。

黑色的夜，高掛，皎白的月。

我們是，月亮的孩子，

月亮，播下的，種籽。

白色的光輕灑在我們的家，

我們的，我們的家鄉，

我們是，我們是白色的羊，

沐浴著光成長茁壯。

祂賜予我們，

白色的皮膚，紅色的血，

灰色的空氣，鏽色的鐵。

白色的羊，為了，

灰色的空氣，

鏽色的鐵，

獻上，紅色的，血。

（牧羊犬將白羊釘在齒輪上，突然齒輪開始轉動並將白羊捲進齒輪中，牠尖叫、掙扎著，最終毛皮被剝開，露出裡頭鮮紅的人類的臉。）

陳明杰：啊——

（燈驟暗。）

黑　羊：快……回……來……阻……止……

二、

登場人物：陳明杰、王芷寧、吳秉恩

地點：Ａ市（註2）的一棟舊式公寓二樓的客廳

時間：「現在的時空」早晨

（客廳無人，電視撥放著某新聞臺的晨間新聞節目。）

電視聲……月球背後黑暗面到底有什麼東西？其實包括美國、包括俄羅斯都曾經探險過，可是結果大家其實都猜不到，他們也不講清楚。這次中國也成功地發射了飛船「嫦娥四號」登陸了月球的背面一個叫做卡門的隕石坑，對此美國是又喜又悲……

（陳明杰拿著一碗麥片粥，邊吃邊走到電視前的沙發坐下，他專心地看著電視。）

電視聲……美國也曾發生過，當太空人要降落月球時就聽見了一些奇怪的聲音在月球這個真空的空間一般是聽不到……

（吳秉恩從房間走出來，他正在刷牙。）

吳秉恩：又在看這個？

陳明杰：嗯。

（兩人看著電視，沉默。）

吳秉恩：這個之前不是就被網友踢爆是騙人的嗎？說是中國根本沒有登陸月球的技術。

陳明杰：他們也說阿姆斯壯登陸月球是在攝影棚拍的啊。

吳秉恩：所以到底是真的還假的？

陳明杰：什麼？

吳秉恩：阿姆斯壯登陸月球是在攝影棚拍的是真的還是假的？

陳明杰：假的。

吳秉恩：你怎麼知道？

陳明杰：就覺得是假的。

吳秉恩：（走回房間，漱口聲）但是有人說看到他插旗子的照片裡面的旗子有影子欸，月球拍不到影子吧？

陳明杰：（停頓）你什麼時候對這個議題這麼有興趣了啊？

吳秉恩：還不是你天天在看，我就也跟著看了幾集啊。它有說阿波羅計畫其實是美國怕在太空競賽中輸給蘇聯，所以才緊急搭設攝影棚拍一支假的影片騙大家。

陳明杰：我知道那集啦，在講人類到底有沒有科技登陸月球的嘛。

吳秉恩：（走出房間）你哪集不知道，麥片在哪？

（陳明杰隨手往客廳旁的櫥櫃指，吳秉恩走過去拿麥片出來。）

吳秉恩：你牛奶沒留給我喔？

陳明杰：我哪知道你要吃麥片。

吳秉恩：那你好歹也留一點吧，麥片還剩這麼多。

陳明杰：家裡還有什麼給吃的嗎？（打開冰箱，拿出三明治）這誰的？

吳秉恩：芷寧昨天買的，她說誰敢動就完蛋了。

陳明杰：喔。（把三明治打開來咬一口）我完蛋了。

（吳秉恩走到陳明杰身旁坐下，兩人看電視。）

電視聲……傳聞我們所不知道的月球文明就潛藏在月球的背面，直到現在他們仍在監視著我們……

陳明杰：芷寧還沒起床？

吳秉恩：正常。

陳明杰：這樣會趕不上車吧？（對芷寧房間喊）芷寧——芷寧你起床了嗎？

吳秉恩：（也跟著喊）全世界都在等妳——。

（沉默片刻。）

（陳明杰把手上的麥片一飲而盡，走向廚房。）

陳明杰：你帶相機了嗎？

吳秉恩：會用到嗎？

陳明杰：當然啊。

吳秉恩：用手機拍不行？

陳明杰：還是用相機比較好吧。

吳秉恩：好啦，我等下去拿。欸，你最近是不是都睡不好啊？

陳明杰：（停頓）怎麼了嗎？

吳秉恩：沒，只是晚上都會聽到你咿咿啊啊地講夢話。

陳明杰：可能是搞報告壓力有點大吧。

吳秉恩：（微笑）拜託，這只是一個簡單的考察。（走到陳明杰身旁）誰叫你要搞那麼複雜，啊！還是那裡有什麼外星人之類的？

陳明杰：（疑惑地）啊？關外星人什麼事？

吳秉恩：（指向電視）你不是最喜歡了嗎？不可思議事件什麼的。

陳明杰：才不是，我只是覺得可以順便去旅遊也不錯。

吳秉恩：（微笑）要是真的有我也想看看。

陳明杰：（也微笑）要是真的被我們遇到說不定就被抓走了。（對房間）芷寧——

王芷寧：（只有聲音）我——我起床了——

陳明杰：她等一下出來一定會罵你。

吳秉恩：誰理她。

王芷寧：（只有聲音）現在幾分啊？

陳明杰：四十七。

王芷寧：（只有聲音）這麼晚了！我——我在快了。

吳秉恩：（起身）我們先去牽車。

（陳明杰把電視關掉。）

吳秉恩：（停頓）對喔！（跑回房間）

陳明杰：你有帶相機嗎？

吳秉恩：麻煩。

王芷寧：（只有聲音）不要啦，等一下我快好了！

（王芷寧匆忙地從房間跑出來。）

王芷寧：完蛋了完蛋了……啊吳秉恩哩？

吳秉恩：（捲著一臺相機跑出房門）來了啦。

王芷寧：（看見吳秉恩）喂！吳秉恩你很奇怪欸，幹嘛偷吃我三明治啦！那是我的早餐欸！

吳秉恩：誰知道是你的啊。

王芷寧：明杰你沒有幫我跟他說喔？

陳明杰：我說了。

吳秉恩：但我沒聽到。

王芷寧：那就是你故意吃的嘛！

吳秉恩：你可不可以不要一大早就在那邊大小聲的啊，吵死了。

王芷寧：明明就是你偷吃我早餐，還有臉這樣說——

陳明杰：好啦你們兩個別鬥嘴了，再不趕去車站就要來不及了。

吳秉恩：（把吃到一半的三明治塞到王芷寧口中）給你啦。

王芷寧：（口齒不清）欸你……我才不要吃你吃過的——

陳明杰：走了啦。

（陳明杰出門，吳秉恩也跟上。）

王芷寧：你們等我一下啦——

（王芷寧出門，鎖門聲。）

（沉默片刻，電視突然自己打開，雜訊聲。）

電視聲……甚至我們可以猜測，人類的祖先並不是由動物演化而來，而是來自外星球，他們是犯錯的人，被判刑流放地球，這裡正是一座巨大的牢籠……

（電視雜訊聲持續。）

三、

時間：「相對於現在約十年前」早晨

地點：開往白鎮的火車上

登場人物：哥哥、列車長、陳明杰、吳秉恩、王芷寧

（雜訊（註3）逐漸轉為哥哥耳機裡的語音聲，在他後面有三個人影。）

語音聲……我不知道要跟你說什麼，（啜泣）他等你到最後一刻你還是沒出現……

（哥哥把手機的語音關掉，嘆了一口氣，身體微靠椅背。）

（電話聲響。）

哥　哥：喂？對我是……嗯……不好意思上次沒能帶我妹妹去給您看診……對……對我知道還是要當面……好……她的狀況好像還是沒有起色……，對，我很久沒有回去了

（哥哥掛電話。）

（電話聲。）

（哥哥掛電話。）

哥　哥：喂？我下週就回去了，嗯……嗯……那個委託人我已經轉給別人，（停頓）可是他跟我說他可以……，我知道比較棘手……但是他之前信誓旦旦地跟我說這種案例他已經有經手過了，嗯……嗯……好，有問題再打來，不會——我回家處理家務事——

……好──謝謝您啊……那假如給您看完之後她的狀況還是沒有改善，是不是就要考慮動刀？（停頓）好……好……明白了，我這次回去就順便帶她到市區去給您看診，好，那我再連絡您──

（哥哥掛電話，列車長從靠近車頭的連結口走進。）

列車長：驗票……驗票……（走到哥哥面前）先生，幫您驗個票。

哥　哥：喔。（邊翻找口袋邊說）不好意思等我一下……

（哥哥找了好一陣子都沒找到票。）

哥　哥：不好意思呀，我的票好像被我搞丟了，還是方便補個票嗎？

列車長：搭到哪？

哥　哥：白鎮。

（列車長看著哥哥沉默。）

哥　哥：嗯……怎麼了嗎？

列車長：沒事，您再找找吧，等等回頭再幫您驗票。

哥　哥：喔，謝謝您啊。

列車長：（繼續向前走）不會，祝您返鄉愉快。

哥　哥：謝謝。（停頓）您怎麼會知道我要返鄉？

列車長：看得人多了，自然就認出來了。

哥　哥：（看自己身上）我哪裡可以看出來啊？

（列車長停下腳步，沉默。）

哥　哥：怎麼了嗎？

（列車長下，哥哥一臉狐疑。）

（火車駛入隧道，映在哥哥身旁的車窗是一群羊的影子。）

哥　哥：（由震驚轉為惶恐）啊……

白羊們：回……來……

哥哥：（惶恐地）啊……啊……

白羊們：快……回……來……

哥哥：（喃喃地）你憑什麼說它不是迷信，它就是——它就是迷信，科學沒辦法解釋的那些怪力亂神就是迷信，太荒謬了……

（火車駛出隧道，車廂重新亮了，但列車長和乘客卻消失了。）

（陳明杰走到方才乘客的座位。）

王芷寧：明杰？這樣站起來很危險——你還好嗎？

（陳明杰沉思。）

王芷寧：怎麼了？

陳明杰：你有注意到剛才坐在這邊的人嗎？

王芷寧：我沒有特別注意欸，剛才這邊有坐人嗎？

吳秉恩：陳明杰，問你個問題。

陳明杰：什麼？

吳秉恩：我們要去的那個白鎮是怎麼樣的地方啊？

陳明杰：昨天不是把資料都傳給你們看過了嗎？

吳秉恩：對啊……昔日的工業重鎮，現今已改造成歷史觀光特區……

（火車靠站聲。）

陳明杰：啊？

吳秉恩：觀光特區……一般會設在深山裡面嗎？

（陳明杰、王芷寧湊到車窗向外看，燈漸暗。）

第二場

一、

時間：「相對於現在約十年前」傍晚

地點：白鎮，兄妹家

登場腳色：哥哥、妹妹、鎮長、白鎮居民若干

（兄妹在場上，妹妹的眼睛裏蒙上了一層白布，她透過聲音知道了哥哥的到來。）

哥　哥：（停頓）我的確不在乎這個家，也不在乎他到底有沒有見到我最後一面。

妹　妹：（走進門看見妹妹，放下公事包）辛苦你了。

哥　哥：為什麼回來？

妹　妹：我只待幾天就走。爸……有交代什麼嗎？

哥　哥：他只說想再見你最後一面。

妹　妹：你為什麼還要回來？

哥　哥：（停頓）你忙了整天都沒吃飯對吧，我去幫你買點——

妹　妹：你為什麼不早一點回來。

哥　哥：你說什麼？

妹　妹：你如果早一點回來就能見爸最後一面了。

哥　哥：我已經盡力趕回來了。

妹　妹：你知道爸有多想見你嗎？

哥　哥：我……

妹　妹：你不知道，因為你根本不在乎這裡，不在乎這個家，我從你的聲音裡聽出來了，你的聲音裡滿是謊言、欺騙。

哥　哥：（停頓）我的確不在乎這個家，也不在乎他到底有沒有見到我最後一面。

妹　妹：那你為什麼還要回來？

哥　哥：我是回來帶你走的。

妹　妹：什麼？你不能這麼做！

哥　哥：有什麼不行的？現在他已經死了，沒人會阻止我們。

妹　妹：有！我會阻止你這麼做。

哥　哥：為什麼？你也知道這裡早晚會完蛋——

妹　妹：負罪的羊……怎麼能離開……

哥　哥：（激動地）爸也是，你也一樣，你們不要再相信那種無聊的傳說了行不行！

妹　妹：那不是傳說……

哥　哥：是！它是！

妹　妹：那不是傳說，是信仰……傳說使我們困惑，（眼神閃耀奇異的光）但信仰會引領

我們向前。

（我們聽見鎮長的笑聲，接著他走出場，鎮長是一個穿著得體的男子，體態纖瘦，眼神憔悴卻閃耀著奇異的光。）

鎮　長：很好——說得很好。

哥　哥：（警戒地）你——來做什麼？

鎮　長：（微笑著）打擾了，我是來關心你們的狀況的——對於你們父親的事我深感遺憾，有什麼需要我幫忙的地方嗎？

妹　妹：鎮長先生……

哥　哥：不用了，謝謝你。

鎮　長：（對著哥哥）你父親一直希望你能留在鎮上工作、好好過日子。

哥　哥：不好意思，我不想像他一樣把自己一輩子綁在那座工廠。

鎮　長：你父親是一個很偉大的人，他為了鎮上的大家努力付出了一生。

哥　哥：像隻畜生一樣。

妹　妹：哥！你怎麼可以這樣說爸！

哥　哥：我有說錯嗎？這個鎮上的人都像畜生！一輩子都只會把自己關在那座工廠做勞工，跟畜生沒兩樣！

鎮　長：（溫和地笑著，看起來卻很詭異）你說得其實也沒什麼錯。

哥　哥：？

鎮　長：被圈養的是畜生，流浪在外的是禽獸。

妹　妹：鎮長先生您怎麼也——

哥　哥：少在那邊咬文嚼字了，那誰才是人？

鎮　長：那些圈養畜生的，或是……

哥　哥：或是？

鎮　長：（收起笑容，轉為嚴肅）狩獵禽獸的。

哥　哥：照你這樣說大家都是野獸？

鎮　長：是嗎？

鎮　長：你可以這樣理解。

哥　哥：那那些真正的人在哪裡？

鎮　長：無所不在。

哥　哥：就連現在也在？

鎮　長：當然。

哥哥：你該不會想說你就是那個真正的人類吧？

鎮長：（搖頭）當然不是，真正的人不會被我們察覺。

哥哥：（輕蔑地笑）是嗎？真是有趣的理論。

鎮長：你覺得魚缸裡的魚會發現自己在魚缸裡嗎？

哥哥：沒想到你不只是神學專家，還是一個陰謀論者。（註4）

鎮長：陰謀論？

哥哥：你不知道？在那些先進文明的國家裡，像你這種相信人類被控制的人就叫陰謀論者。

鎮長：陰謀論……對，我是個陰謀論者，因為這個世界本來就是一個陰謀。

哥哥：告訴你，這個世界根本沒有什麼陰謀，有的只是像你、還有這個鎮上的人一樣過度迷信的人。（對妹妹）我車票已經買好了，明天就離開這裡。

妹妹：（神色慌張地）什麼？我明明說了我們不能——

哥哥：——別說了，快去房間收拾。

妹妹：鎮長先生，哥哥只是因為跟爸關係不好所以才這樣說，請您千萬不要放在心上，我們哪都不會去的！真的——

哥哥：——你夠了沒有。（對鎮長）我告訴你，我明天早上就會帶著她離開。

妹妹：哥——

哥哥：你說什麼，（激動地）你有種再說一次！

鎮長：迷途的羊……

哥哥：反正留在這裡早晚也會完蛋。

鎮長：迷途的羊，

〈鎮長〉

迷途的黑羊生在白羊的圈，
純潔的白羊忘了背負的罪，
盼望離開圈養的牢籠，
卻不明白牢籠是安全的窩。
自由從不站在和平那方，
自由總與死亡相伴。

妹妹：（愈發驚恐地）不要……不要……

哥：妳怎麼了？

妹：不要……不要……（逐漸瘋狂地）讓我離開——不對，我會留下來……我會留在這裡……拜託——我會留下來——

哥：怎麼了？妳怎麼啦！

妹：（壓著蒙上繃帶的眼睛）我看到了——我看到了——

哥：你看到什麼了！

妹：黑羊，黑色的羊——被推進了工廠的齒輪裡，全身被絞成碎片——血肉橫飛——，然後機械運轉的聲音停止了，整個白鎮陷入一片黑暗……

哥：沒事——沒事的，那只是你一直相信奇怪的傳說，再加上失明的不安才讓妳胡思亂想——

妹：不是——不是——

哥：是，真的是這樣。妳相信我，我們一起離開這裡，我會陪著妳。

妹：白羊全成了黑色的，他們失去了神，失去了信仰——

哥：（停頓）妳……你說什麼？

鎮長：她看見的是未來。

哥：少胡扯，什麼未來！

鎮長：（停頓，意味深長地嘆了一口氣）白鎮的未來。

（多位白鎮居民突然闖入門。）

哥：你這是什麼意思？

妹：（冷靜下來，緩緩地）對不起。

哥：妳……

（白鎮居民一擁而上。）

二、

時間：「現在的時空」傍晚

地點：白鎮街道

登場人物：陳明杰、王芷寧、吳秉恩、黑羊、妹妹

（陳明杰、王芷寧、吳秉恩三人出場，時間已經是黃昏了。）

王芷寧：終於到了。（轉身對身後的兩人）也太誇張了吧，光是坐火車就坐了五個小時，從車站出來還要走一個小時，這裡到底是多偏僻啊。

吳秉恩：你還好意思說？為什麼會拖這麼久還不是因為在車站等你上廁所。

王芷寧：我、我哪知道去一下洗手間就錯過公車了啊……

吳秉恩：本來可以下午到的拖到現在，都黃昏了。

（看向明杰）明杰，你還好嗎？

陳明杰：啊？我沒事，只是覺得有點頭暈，可能是暈車吧。

王芷寧：暈車？還是我這邊有暈車藥給你吃——

陳明杰：不、不用了沒關係……

吳秉恩：你讓他安靜一下，吵死了。

王芷寧：你說誰吵了啊！

陳明杰：（連忙制止）好了你們別吵了，秉恩你也是，不要一直欺負芷寧。

吳秉恩：好啦。

王芷寧：既然明杰都這樣說就勉強不跟你吵了。（停頓）是說原來白鎮是長這樣的地方，暗暗的……空氣也髒髒的……（打了一個噴嚏）我一定會過敏。

吳秉恩：這裡也太荒涼了吧，連一個人都沒有。我覺得我們選錯地方做考察了。

王芷寧：（又打了一個噴嚏）我同意。

陳明杰：抱歉，都是我堅持要來的。

王芷寧：明杰你幹嘛道歉啦，我們都是自願跟你一起來的！

吳秉恩：你態度也變太快了吧？明杰，那我們趕快拍幾張照片把報告弄完，然後去四處逛逛？

王芷寧：要你管。

陳明杰：嗯。

吳秉恩：是說這種地方到底有什麼好考察的？不就是一個偏遠的舊城鎮。

王芷寧：你懂什麼啊！明杰選這個地方是有理由的，不是跟你說過了嗎？因為——

（王芷寧支支吾吾說不出到底為什麼要到白鎮。）

吳秉恩：（冷笑）看吧。

王芷寧：你……你還不是不知道為什麼要來！

陳明杰：好啦——畢竟資料都是我找的，你們不記得也很正常。

王芷寧：還是明杰貼心，哪像你！

吳秉恩：要也不是對你這種無腦女貼心。

王芷寧：你——

陳明杰：你們別吵了。

王芷寧：哼！

（突然齒輪轉動、機械運作的聲音轟然作響。）

陳明杰：那是白鎮的總工廠運作的聲音。

王芷寧：什麼聲音啊？

王芷寧：（趁機靠近陳明杰）你真的都有做功課欸，好厲害。

吳秉恩：可是這裡的工廠不是在十幾年前就全部停工了嗎？

（機械運轉聲漸大，填滿了整個空間甚至會讓人覺得很吵雜，持續了好一段時間。）

王芷寧：（搗著耳朵）也太吵了吧？這樣要怎麼住人啊！

陳明杰：對，但白鎮每天還是可以聽見工廠的運作聲至少十次。

吳秉恩：這樣誰受得了？

王芷寧：難怪這裡一個人也沒有，要是我每天被這種噪音干擾一定馬上就搬走了。

（機械聲漸弱，直到消失。）

王芷寧：終於停了……

吳秉恩：你剛才說的是真的嗎？這種噪音每天至少會有十次？

陳明杰：嗯。

吳秉恩：真是瘋了，誰能住在這種地方？

陳明杰：（眼神閃爍奇異的光芒）這就是為什麼我們要來這裡！這曾經是全世界最進步的地方，工業的發展遠超世界各地百年以上。但是有天這個世界工廠卻突然地消失在世人眼前，等到人們再次踏入這裡時，發現它已經成了一個荒蕪的廢墟。直到現在學者還是沒辦法解釋為什麼那座工廠能在無人操作的情況下持續運轉，他們甚至連進到工廠內部都沒辦法。

吳秉恩：原來這就是為什麼你會想來這裡……

王芷寧：你真的很喜歡這種不可思議事件欸。

吳秉恩：等一下，你說連進到工廠內部都沒辦法，那我們是要怎麼做考察？

王芷寧：就隨便拍幾張照片當作業交上去就好啦！

陳明杰：就算沒辦法進到工廠內部，這裡還是有很

多值得去探索的地方。

吳秉恩：（嘆氣）結果我們只是來觀光的嗎……（停頓，看著明杰）明杰。

陳明杰：嗯？怎麼了？

吳秉恩：（停頓）你真的沒事？

陳明杰：你是說頭痛嗎？沒事啦。

吳秉恩：不只今天，自從決定要來這裡之後你每天都怪怪的。

陳明杰：我……

吳秉恩：你晚上也沒睡好對吧？

陳明杰：嗯。

吳秉恩：真的？

陳明杰：（笑）我真的沒事啦。

吳秉恩：（停頓）好吧！

（機械聲轟然作響。）

王芷寧：又來了。

（陳明杰聽著聲音出神。）

吳秉恩：喂，你們過來一下。

王芷寧：啊？說什麼聽不到啦！

吳秉恩：我說——你們過來一下啦——

王芷寧：（走向吳秉恩）幹嘛啦——

吳秉恩：你看——

（吳秉恩、王芷寧蹲在工廠的門口。）

王芷寧：什麼意思啊——

吳秉恩：我不知道啊——明杰你來一下——明杰——

（陳明杰沒有反應。）

（在嘈雜的機械聲隱約聽見了人聲。）

陳明杰：…啊？

（人聲逐漸清晰。）

〈呼喚〉

遠走他鄉的魂，

流淌著，原鄉的血，背負著，原鄉的罪，

盼你的隨著你的夢，回到命運的伊甸園。

孩子——孩子——

純白的鎮，

染上鮮紅的血，背負沉重的罪，蒙上厚厚的灰。

盼你歸來——

（陳明杰始終找不到聲音的源頭。）

（在吳秉恩、王芷寧的呼喊聲中運轉聲漸漸停止。）

王芷寧：（走到陳明杰身旁）明杰！

陳明杰：（回神）啊？

王芷寧：你還好嗎？剛才叫你都沒反應。

吳秉恩：你看得懂這是什麼意思嗎？

王芷寧：我們在工廠門口前找到一塊石板，上面刻了一些奇怪的字。也有可能是別人亂刻的啦——

陳明杰：在哪裡？

吳秉恩：這裡。

（陳明杰走到工廠門口。）

吳秉恩：「紀念為了生存而滅亡的盤中殤──神的一百零一隻白羊。」你知道這是什麼意思嗎？

陳明杰：（表情凝重）羊……

吳秉恩：明杰？

（妹妹上場，她拿了一束白花。不像先前所看到的，她的眼睛完好，也精神許多。）

妹妹：你們是……？

王芷寧：這裡不是已經沒人住了嗎？

吳秉恩：我怎麼會知道。你好，我們幾個是學生，只是來這裡做考察的。

妹妹：考察？

王芷寧：只是學校的報告啦！你也是遊客嗎？

妹妹：不，我住在這裡。

陳明杰：你住在這裡？

妹妹：對呀。

（陳明杰、王芷寧、吳秉恩三人相視。）

妹妹：你們來白鎮是要考察什麼？（蹲在工廠門口，放下白花）

陳明杰：請問那些字是什麼意思？

妹妹：字？

陳明杰：嗯，刻在總工廠門口的字「紀念為了生存而滅亡的盤中殤──神的一百零一隻白羊。」。

妹妹：喔！那是流傳在我們鎮上的傳說故事啦！

吳秉恩：傳說？

妹妹：對呀！傳說白鎮所在的地方原先是一片荒野，寸草不生，也沒有什麼動物會居住在這裡，但是有一天，他們來到這個地方──

陳明杰：他們？

妹　妹：嗯，他們是白鎮的主人，據說他們來自天上的月亮。

吳秉恩：啊？

妹　妹：在白鎮有人居住前這座工廠就已經坐落在這裡了，沒有人知道是誰蓋的。

吳秉恩：出現了，你最期待的不可思議事件。

陳明杰：那現在工廠的老闆是誰呢？

妹　妹：老闆？你是指？

陳明杰：就是這座總工廠的擁有者，是鎮長嗎？

妹　妹：當然不是鎮長啊。

陳明杰：那是誰？

妹　妹：管理者當然是白鎮的主人。

陳明杰：啊？可是你不是說……好吧，那大家是怎麼知道如何操作工廠裡的器材？

妹　妹：……這個我也不清楚，聽說就像羊會找草吃一樣。

陳明杰：羊會找草吃？

妹　妹：對啊！就像羊群找尋可以吃的草，不需要

指路就會找到。

吳秉恩：你是說就像本能一樣，一進工廠就會操作那些器材？

陳明杰：本能……

妹　妹：其實我也不太清楚啦，因為我還不到可以進工廠工作的年紀。

王芷寧：那你怎麼會拿著花來這裡啊？

妹　妹：喔，這個，其實是……我的爸爸在工廠工作的時候因為意外去世了，所以……

王芷寧：喔……對不起，我不知道——

妹　妹：沒關係啦。

陳明杰：你爸爸是被工廠裡的機械捲進去了嗎？

吳秉恩：明杰，你在講什麼啦……

陳明杰：我——

吳秉恩：（有些訝異地）機械？你……怎麼會知道呢？

妹　妹：（突然意識到自己的失態）對不起

陳明杰：我——我不知——我——抱歉，我是亂猜的

……我……

……

妹妹：這樣啊……

陳明杰：嗯……

妹妹：幾位會待到什麼時候呢？

王芷寧：我們應該差不多要離開了！

妹妹：那——希望三位早點回去，天暗了路不好走。

王芷寧：嗯，謝謝你。

（妹妹跟三人點頭後離去。）

吳秉恩：明杰。

陳明杰：明杰。

吳秉恩：抱歉，我剛才不該這樣問的。

陳明杰：你知道什麼事對吧？

吳秉恩：我……

王芷寧：喂，剛才那個女生是說「我還不到可以去工廠工作的年紀」嗎？

陳明杰：怎麼了嗎？（停頓，看向陳明杰）你不是說這裡已經荒廢了嗎？

陳明杰：資料上是這樣寫的……

（三人沉默。）

王芷寧：我們還是趕快離開吧……

陳明杰：等一下——

吳秉恩：還等什麼啦。

（三人下場。）

（黑羊上。）

黑　羊：回……來……了……

（遠方傳來場2─2末（註5）的對話，哥哥：「你這是什麼意思？」妹妹：「對不起」，接著一陣慌亂聲。）

（黑羊流下了淚。）

（燈暗。）

第三場

一、

時間：傍晚

地點：「現在的時空」上午三人穿越的深山

登場人物：陳明杰、吳秉恩、王芷寧、哥哥、白鎮居民若干

（三人上，他們焦急地奔跑著。）

王芷寧：等一下！

吳秉恩：幹嘛？再不走快點就趕不上最後一班車了。

王芷寧：跑不動了啦……我們現在是要跑去坐公車嗎？

吳秉恩：最後一班公車早就沒了，我們要直接跑去火車站啦！

王芷寧：不會吧！一個小時欸，而且現在天又這麼暗了。

吳秉恩：不然你敢住在那邊嗎？

王芷寧：我——

陳明杰：秉恩，你確定是往這邊嗎？

吳秉恩：是啊，我記得在來的時候有路過那支站牌，就是我們因為王芷寧錯過的那班公車的站牌。

王芷寧：閉嘴啦。（停頓）欸等一下！

吳秉恩：幹嘛啦。

王芷寧：我——我——我記得……剛才是不是已經過這支站牌了？

吳秉恩：怎麼可能啦，我們一路走直線……（想到什麼似地）

陳明杰：我也有印象。

王芷寧：連鬼打牆都遇上了啦！

吳秉恩：陳明杰，遇到這種事情的時候真的笑不出來。

王芷寧：所以現在要怎麼辦，念經有用嗎？

吳秉恩：白癡喔

王芷寧：不然還能怎麼辦啦！我又不是信什麼基督教天主教的，不然你要禱告嗎？

吳秉恩：我們要繼續往前走嗎？

陳明杰：我覺得……我們回去吧？

吳秉恩：啊？

陳明杰：回去，回去白鎮。天已這麼暗了，再繼續往前只會更危險。

吳秉恩：真的嗎……可是那裡……

陳明杰：陳明杰。

吳秉恩：啊？怎樣？

陳明杰：你差不多該老實說了吧？

王芷寧：老實說？要老實說什麼——

吳秉恩：陳明杰你實在是太奇怪了，自從我們決定要來這個鬼地方考察——不對是從有這份考察報告開始你就很奇怪，你不知道從哪裡搞來什麼白鎮的資料，在那之前我連這什麼鬼地方根本沒聽過，你一查就可以查到一堆資料？你本來會說夢話嗎？要去白鎮前一週——兩週開始你每天都做惡夢說夢話……

王芷寧：吳秉恩你幹嘛這麼兇！

吳秉恩：吵死了！陳明杰，是你把我們帶來這個地方的，你到底想做什麼？

陳明杰：（停頓）是夢。

吳秉恩：什麼？夢？

陳明杰：是夢……是夢，（看著吳秉恩，眼神露出奇異的光）是夢把我帶來這個地方的，是夢！每個晚上我都能夢到黑色的羊對我唱歌，它總是會哭，要我回來，要我拯救……我不知道他到底在哭什麼，我只知道那種悲傷我好像也曾經有經歷過，然後會有一群白羊圍繞在一座巨大的機械旁，他們被捲進機械裡，血肉橫飛……

王芷寧：（眼眶泛淚，恐懼地）明杰你在講什麼啦……

陳明杰：我不知道，好多時候我都會覺得是不是自己在自己沒注意的時候穿越到了另一個平行時空，或虛擬世界之類的我不知道……

吳秉恩：你只是看太多不可思議事件的影片了。

陳明杰：不是，我確定不是。我確定那不是我在幻想。當我看到那段刻在工廠前的字……紀

念為了生存而滅亡的盤中飧，神的一百零一隻白羊，還有工廠運作的聲音，就是這裡……我只是想知道為什麼要呼喚我來，又為什麼要說回來？我來自這裡嗎？所有的問題都在那裡，白鎮。

吳秉恩：陳明杰，聽著，我覺得你真的不要再看那種影片了，它只會讓你想一堆有的沒的——

陳明杰：吳秉恩！我告訴你，這不是我亂想的我可以證明！

吳秉恩：你要怎麼證明。

陳明杰……資料都是我寫的。

吳秉恩：（停頓）啊？

陳明杰：給你們的那堆資料都是我寫的！

吳秉恩：你說什麼？

陳明杰：（顫抖著）那堆資料全部都是我寫的！不對，是有人要我寫的……你知道嗎？不知道從什麼時候開始我一直夢到一樣的夢，然後我們就被指派完成這份報告，然後太瘋狂了你知道嗎？我寫了一堆關於白鎮的

資料，我捏造的！工業重鎮、世界工廠、觀光勝地……全部都是我捏造的！網路上根本找不到！可是我居然把這個地方當作考察的地點，我覺得我瘋了……但是有一天，我發現火車停靠的站牌居然有一站「白鎮」……

吳秉恩：你……真的假的？

王芷寧：什麼……

陳明杰：對，我說了那是我寫的，它是我一字一句寫出來的，但就好像是有人指引我寫的。

吳秉恩：啊？你不是說——

陳明杰：對，我說了那是我寫的。

吳秉恩：所以我們現在是……到了一個你虛構出來的地方嗎？

陳明杰：那不是我寫的。

吳秉恩：所以你的意思是有人希望你來這裡？

陳明杰……嗯。

吳秉恩：我……我再也不會想遇到什麼不可思議事件了。

王芷寧：所以我們現在應該怎麼辦？

陳明杰：（停頓）回去。

王芷寧：回去？你說要回去那個地方啊？

陳明杰：不然呢？待在這裡可能會永遠回不了家，只能去搞懂到底為什麼我們要被弄來這個地方。

王芷寧：明杰你瘋了嗎？誰會想回到那種地方啊——

吳秉恩：我說，好，回去。

王芷寧：你說什麼？

吳秉恩：好……

王芷寧：什麼啊……你們都不會害怕嗎！

吳秉恩：怕啊！當然會害怕！但是事情都發生了還能怎麼辦？

王芷寧：不要！我不要回去！

（王芷寧低頭哭泣，吳秉恩也沮喪地蹲下。）

陳明杰：……對不起。

吳秉恩：吵死了……誰不想回家啊……

王芷寧：我想回家……

吳秉恩：對不起有什麼用啊！你要對不起當初就不要把我們拖下水啊！

陳明杰：對不起……

吳秉恩：你……（撲倒陳明杰）你再對不起一次我扁你——

陳明杰：……對不起……對不起對不起對不起——

吳秉恩：……（掩面大哭）我真的不想把你們拖下水

陳明杰：你——

吳秉恩：……

陳明杰：我很害怕……每次做這個夢我就好害怕，我覺得自己好像被一步一步推向懸崖，我不想但它還是發生了，我發誓我真的不想事情變成這樣！

王芷寧：你們不要吵了啦！

（吳秉恩甩開陳明杰，王芷寧跑到陳明杰身旁。）

王芷寧：你有沒有怎樣……

陳明杰：我沒事……

王芷寧：你幹麼動手啊！

吳秉恩：你就再幫她說話啊！現在是怎樣？喜歡他喜歡到他叫你去死都可以是不是？

王芷寧：你怎麼這樣講話──

陳明杰……好像有什麼聲音。

王芷寧：什麼聲音？

（遠方傳來人群聲，聲音越來越近。）

吳秉恩：有人。

（陳明杰、王芷寧、吳秉恩躲到一棵樹後方。一段時間後，哥哥跟蹌地跌倒在他們方才站的地方，後方跟著一群白鎮的居民。）

哥哥：放開我──你們放開我──

（白鎮居民將哥哥壓制，並拖向白鎮的方向離去。）

王芷寧：剛才那個……是鬼嗎？

吳秉恩：八成是吧，看他們往白鎮的方向，如果不是鬼就是外星人了，你說呢？

陳明杰：他是人……

吳秉恩：誰？

陳明杰：剛才被抓走那個男人是人！今天早上坐車的時候他坐在我們後面！

吳秉恩：你確定？

陳明杰：我確定，絕對是他。

王芷寧：所以只要找到他，就有可能問出要怎麼離開這裡嗎？

陳明杰：嗯。

吳秉恩：我們快走，他們好像要走遠了！

陳明杰：好。

（三人下。）

二、

時間：「相對於現在約十年前」夜晚

地點：B市的某棟辦公大樓的辦公室一隅

登場人物：哥哥、男子

（漆黑的室內僅能透過辦公桌上的檯燈看見哥哥和一名男子在辦公桌前對話。）

哥　哥：你不介意吧？（點了一支菸）要嗎？

（男子搖頭。）

哥　哥：老實說……這樣的案子不太常見……我的意思是說……，你沒有酒駕、服用致幻性藥物，意識清醒，也沒有精神相關的病史對吧？

（男子點頭。）

哥　哥：臨晨三點十五分開著自家轎車行經郊區，你打算做什麼？

（男子沉默。）

哥　哥：如果你可以給我多一點資訊，會對我們在幫你辯護的時候多一點幫助，你明白嗎？

（男子沉默。）

哥　哥：臨晨三點十五分開著自家轎車行經郊區，迎面撞上……一隻羊？你是說一隻羊沒錯吧？但事實上你撞上的是一個男人，你沒搞錯嗎？

（男子沉默，他抬頭看向哥哥，並指了一下他手上的菸。）

哥　哥：拿去吧。

（男子接過菸。）

哥哥：陳先生，你可以告訴我你到底打算去哪裡嗎？你的行車紀錄器顯示你至少開了200多公里到那裡，你不會打算跟我說你特別開五個多小時到那邊是打算去看星星吧？

（男子抽了一口菸，神色明顯改變了。）

男子：車不是我開的。

哥哥：啊？

男子：如果我說車不是我開的你會相信嗎？

哥哥：車不是你開的？所以當時車裡還有其他人？可是你給的口供裡寫你獨自駕車——

男子：不是，不是我。我知道這很難相信，但是拜託你相信我——我——看見了……他要我過去……回去……你……

（男子手上的菸掉落地板，一陣沉默。）

哥哥：你還好嗎？陳先生，作為你的個人律師我

會相信你所說的一切，所以你不用太擔心——

男子：是我……

哥哥：我知道，所以當時車裡還有其他人，你基於某些原因沒告訴警方，但說謊對你沒有任何好處，現在你老實跟我說我們可以看看有沒有辦法為你辯護，我們甚至有機會為你脫罪——

男子：是我……要……他開……的。

哥哥：啊？你說什麼？

男子：我……是……我……要他開……的……

哥哥：你……還好嗎？

男子：羊……

哥哥：羊？

男子：跑……了……抓回……來。

哥哥：什麼？羊？

男子：跑了……抓回來……抓不回來……

哥哥：（停頓）你是誰？

男子：羊……跑了……抓回來……抓不回來……打死了……再……拖回來……

哥哥：你……

〈男子〉

他們忘記了我們的語言，他們忘記了我們的心血。

當世界開始跟羊圈接軌，羊便忘記了自己的身分，

主人眷養的羊逃離了它的身旁，主人身旁的犬想帶回逃跑的羊，

於是跟年輕的男人借了他的身體，只為了完成它的使命。

帶回——白羊——

（男子一頭撞上辦公桌，發出巨響。）

哥哥：（驚恐地）白羊……你是白鎮的人？不對

……你不是，你是——

三、

時間：「現在的時空」夜晚

地點：白鎮街道（近總工廠）

登場人物：陳明杰、吳秉恩、王芷寧、妹妹、鎮長、白鎮居民、黑羊

（總工廠的聲音震耳欲聾。）

王芷寧：有找到嗎？

吳秉恩：沒有。

王芷寧：他們到底跑到哪裡了啦，我們不是一路追著過來的嗎？怎麼會突然不見啊？

吳秉恩：你有看到嗎？就像突然消失一樣，你確定那男的真的是人？

陳明杰：我不知道，我確定我在車上有看到他。

（工廠的屋頂可以看見妹妹緩緩地走出場，此時的她是老婦人形象，眼睛蒙上了泛黃的繃帶。）

吳秉恩：你說什麼——

陳明杰：她是……啊，不要——

吳秉恩：明杰，你看！

王芷寧：你們看，那裡好像有人，在工廠的屋頂！

（妹妹往工廠內部一躍而下。）

王芷寧：（尖叫）她——她跳下去了——

吳秉恩：什麼！

陳明杰：快點！

吳秉恩：你要幹嘛？

陳明杰：快點，我們要進去救她！

吳秉恩：什麼？你瘋了嗎？

陳明杰：不然就來不及了！

吳秉恩：快點……不然就來不及了！

陳明杰：不行！太危險了！

吳秉恩：要怎麼開……這門要怎麼開……

陳明杰：要怎麼開——（搗住耳朵）好吵！

王芷寧：明杰——不要——，

吳秉恩：工廠運轉聲越來越大聲了，為什麼！

陳明杰：要救她——要趕快救她——

吳秉恩：陳明杰！你這樣拉進不去——，到底怎麼了？

陳明杰：我……

吳秉恩：我們已經陪你到這個地方了，能不能至少跟我們把狀況說清楚？

王芷寧：明杰，進去不知道會遇到什麼危險……

（工廠運轉聲大到無法聽見三人的對話，接著開始出現人聲混雜其中。）

陳明杰：什麼……？

（白鎮居民們像是幽靈似的出現群聚在白鎮工廠門口，他們歡呼著。）

陳明杰：這些人是……

〈居民〉

白色的羊，生活在，白色的鎮。

黑色的夜，高掛，皎白的月。

我們是，月亮的孩子，

月亮，播下的，種籽。

（鎮長從工廠的走出來，他從工廠的門口拔下了一個零件，突然間整個工廠像是一個巨大的機械裝置運轉起來，大門緩緩打開，白鎮居民們邊唱邊走進

291 ｜ 290

工廠。

白色的光輕灑在我們的家，
我們的，我們的家鄉，
我們是，我們是白色的羊，
沐浴著光成長茁壯。

陳明杰：該不會……

祂賜予我們，
白色的皮膚，紅色的血，
灰色的空氣，鏽色的鐵。
白色的羊，為了，
灰色的空氣，
鏽色的鐵，
獻上，紅色的，血。

（工廠深處傳來數個撕心裂肺的慘叫。）

陳明杰：……那是真的發生過的事，白鎮曾經有很多居民……他們全都被推進工廠的機械裡了……那是真的！

吳秉恩：所以我們現在應該怎麼辦？

陳明杰：跟上去！

王芷寧：等一下！

陳明杰：不能等了！這樣太危險了！

王芷寧：再等門要是關上了就進不去了！

陳明杰：可是照你說的，裡面一定有很危險的事！

陳明杰：快走！真的要來不及了！

王芷寧：我不要！

吳秉恩：（拉住王芷寧的手）王芷寧。

王芷寧：（停頓）你——

吳秉恩：拉著我。

陳明杰：走了！

吳秉恩：嗯。

（三人尾隨白鎮居民走入工廠，機械運轉聲持續著。）

（工廠大門緩緩關上。）

（黑羊走出，它望向工廠。）

黑羊：趕……上……了……。

（機械運轉聲持續著。）

四、

時間：「現在的時空」白天

地點：A市一棟舊式公寓二樓的客廳

登場人物：陳明杰、王芷寧、吳秉恩

（機械運轉聲逐漸轉為電視聲，電視正播放著跟場1－2相同的新聞節目，陳明杰、王芷寧、吳秉恩三人坐在客廳看電視。）

電視聲……那麼在他的訪談裡面，透漏了一個十分重要的秘密，他說其實人類是被另一個外星種族控制了，那麼這個控制呢，是發生在大概一萬四千年前，也就是「亞特蘭

提斯」那時候的事。其實人類本身是具有意識交流的能力的，我們的意識在被其他種族所控制之後呢，就無法發揮原本那些超能力了……

王芷寧：明杰。

陳明杰：啊？

王芷寧：（盯著陳明杰，沉默一段時間）懂了嗎？

陳明杰：什麼？

王芷寧：你沒有接收到嗎？我用意念傳給你的資訊啊！

陳明杰：喔──你想吃麥片？

王芷寧：你好厲害！看來我們的超能力還沒被控制。

陳明杰：是你太好懂了。（起身去拿麥片）

（王芷寧含蓄地笑。）

王芷寧：你才白癡。

吳秉恩：白癡。

吳秉恩：欸，你真的覺得有人控制我們嗎？

陳明杰：嗯……應該吧。拿。

王芷寧：謝啦。要是真的有的話也太恐怖了吧。

陳明杰：但是就算真的有我們也沒辦法做什麼吧？

吳秉恩：說不定他現在就在監視著我們喔，就像你前陣子玩的那個遊戲一樣。

王芷寧：什麼遊戲？

吳秉恩：他之前買的一個遊戲啊，玩家可以用遊戲裡的電腦觀察其他地方的鏡頭，可能是某個富豪，或森林公園、廢棄的電梯之類的。叫什麼猴子。

王芷寧：猴子？

陳明杰：「別餵食猴子」（註6），就是一個用光明會的故事改的遊戲。

電視聲……它們把人類跟自然區隔開來，建造城市，然後建立一個繁忙的社會體制，讓人類整天工作，無暇去思考，漸漸地就會變得像機器人一樣，我們卻沒有發現……

王芷寧：你什麼時候玩這個遊戲的啊？

陳明杰：前陣子啦，最近也沒什麼在玩了。

王芷寧：喔。

吳秉恩：所以光明會裡面的人都是外星人嗎？美國總統什麼的。

陳明杰：可能還有一些人類的高官吧，美國總統什麼的。

吳秉恩：難怪美國知道這麼多事。

王芷寧：那他們幹嘛要跟外星人一起控制我們啊。

吳秉恩：這樣才能一直統治別人啊。

陳明杰：不覺得這樣其實蠻可怕的嗎？

吳秉恩：你也會怕喔？

陳明杰：其實我會開始看這些東西就是因為怕吧，前陣子的反送中不是鬧得很大嗎？我原本是不太關心政治的，只是那些新聞資料什麼的每天都會在網路上出現，那個時候我真的蠻怕的啦，每天看到有人被發現墜樓、墜海，然後又被說無可疑就快速火化，想知道真相都沒辦法，就是那個時候我才發現人其實很容易死，在國家發生事情的時候人命也不算什麼，我們只是被國家控制的……資源，我就在想，那國家也是被控

制的也沒什麼好意外的。

吳秉恩：嗯……原來你是因為這樣才相信那些東西的喔。

陳明杰：感覺這樣想是最合理的啊，幹嘛？

吳秉恩：沒啊，只是突然覺得蠻無力的，好像我們也做不了什麼。

陳明杰：對啊。

吳秉恩：他們到底為什麼要控制我們啊？

陳明杰：不知道，可能需要什麼資源之類的吧。

電視聲……控制我們的其實是最早來到地球的外星人，他們是被另一個高等文明囚禁在地球上的，它是一個非常殘暴的種族，傳說它們會吃人。人類自古就有祭天的傳統，傳說這個傳統就是來自人類的首領跟外星人達成的協議，把一部分人送給它們，換取它們的高科技……

吳秉恩：不去想那些事好像會比較快樂齁？

陳明杰：是啊。

（三人看著電視，燈漸暗。）

第四場

一、

時間：「現在的時空」夜晚

地點：白鎮總工廠內部

登場人物：陳明杰、吳秉恩、王芷寧、鎮長、妹妹、白鎮居民

（機械運轉的聲音持續著，在工廠的內部我們能看見如場1－1的巨大齒輪牆，但四周卻佈滿了更多大小不一的機械器材，白鎮居民們圍繞在牆邊，站在眾人面前的是鎮長，還有蒙上緞帶的妹妹，此時的她是年輕樣貌。）

吳秉恩：好多人，他們都是鬼嗎？

陳明杰：我不知道，小心一點不要碰到他們。

（機械運轉聲嘎然而止。）

鎮　　長：各位為了白鎮犧牲奉獻的好朋友們，今天是白鎮最令人興奮的日子，我們的主人，至高無上的主人給了我們一則重要的訊息！就在今天，白鎮即將迎來永恆的榮耀，因為我們就在今早已經把要奉獻給主人的第一百零一隻羊送到祂的餐桌前了！

（白鎮居民們歡呼。）

鎮　　長：現在，這位白鎮的女孩，我們的好夥伴非常幸運的，接收到了遙遠的主人傳來的訊息！她看見了，穿過一道白光後的那片風景，現在就讓我們一起接收她帶給我們的訊息！

妹　　妹：我們收到了來自白鎮的禮物，謝謝你們，我珍視的白羊們。

（白鎮居民歡呼，有的人甚至感動地落淚了。）

妹　　妹：這是一個漫長的過程，遙遠的過去我帶著這座工廠來到這片荒野，我獨自耕耘這塊土地，滋養它，我跟我的白羊們跟我一起生活在這裡，過了幾百萬年，有天我感應到了，我必須離開這裡去完成我的任務，於是我留下我忠心的牧羊犬在這裡並約好每年要為我獻上一隻白羊，等到我收到第一百零一隻白羊時就會為我的羊圈賜予永恆的繁榮！就在今天，我將要帶給你們永恆的繁榮，你們每一個人都有所犧牲，也許是你的兄弟姊妹、父母、朋友……所以在場的每個人都能獲得屬於你們的禮物，

（聲音有些顫抖）……所以……所以……

（看了鎮長一眼）我要辦一場宴會，慶祝這個時刻。為了這場宴會，我需要更多的白羊。（流淚）

（白鎮居民頓時錯愕，他們不知所措地相望。）

陳明杰：什麼……

吳秉恩：明杰，現在是什麼意思……她在說什麼？

陳明杰：（喃喃地）快跑。

吳秉恩：什麼？

（機械突然又開始運轉，白鎮居民驚聲尖叫，四處竄逃。）

陳明杰：（大喊）快跑！

（白鎮居民被齒輪捲進，血肉橫飛，陳明杰、吳秉恩、王芷寧四處竄逃。）

吳秉恩：我們要逃到哪裡？

陳明杰：我不知道，出口被封死了！

王芷寧：上面！他們站的地方是安全的！

陳明杰：上面？

吳秉恩：快點！

（三人跑向鎮長和妹妹所在的方向。）

王芷寧：可是沒有可以上去的地方！怎麼辦！

陳明杰：該怎麼辦……

吳秉恩：不可能，沒有樓梯他們怎麼上去的！

陳明杰：可是在底下的人沒有人打算跑上去！他們到底怎麼上去的？

吳秉恩：沒有繩索或樓梯什麼的嗎？

吳秉恩：不行！來不及了！

王芷寧：啊—

陳明杰：（想起什麼似地）拔零件！

吳秉恩：啊？

陳明杰：拔零件，他就是拔了某個零件才打開工廠的大門的！

吳秉恩：長怎樣的零件？

陳明杰：我不知道，隨便拔。

王芷寧：什麼啦—

（慘叫聲此起彼落。）

王芷寧：不行，我們完蛋了——

陳明杰：不會的，一定有辦法——一定會有辦法
　　的——

王芷寧：啊——

吳秉恩：王芷寧——

二、

時間：「現在的時空」夜晚

地點：白鎮總工廠內部地下道

登場人物：陳明杰、黑羊

（一片黑暗，遠遠地能聽見水滴聲的回音，僅有陳
明杰躺在地上。）

陳明杰：痛……（停頓）這裡是……？秉恩——芷
　　寧——你們在哪裡啊——

（腳步聲。）

陳明杰：……秉恩？是你嗎？

（從黑暗中走出來的是黑羊。）

陳明杰：（慘叫並四處逃竄）不要過來——不要過
　　來——走開——

（黑羊走近陳明杰。）

陳明杰：走開——走開——

黑羊：你……回……來……了……

陳明杰：……你說什麼？

黑羊：回……來……了……你……終……於……
　　回……來……了……

陳明杰：你是誰！你到底是誰！是你把我帶來這裡
　　的嗎？

陳明杰：你是誰！你到底是誰！是你把我帶來這裡

〈呼喚〉

遠走他鄉的魂，

流淌著，原鄉的血，背負著，原鄉的罪，

盼你的隨著你的夢，回到命運的伊甸園。

陳明杰：你在說什麼？

黑　羊：我……我們……的……語……言……這

　　　　……是……我們……的……語

陳明杰：你們的語言？

黑　羊：不是……我……也是……你的……

陳明杰：我的……

孩子──孩子──

純白的鎮，

染上鮮紅的血，背負沉重的罪，蒙上厚厚的灰。

盼你歸來──盼你歸來──拯救白鎮。

陳明杰：啊？

當世界和羊圈接軌，羊便忘了自己的身分，

小羔羊的魂，逃出了屬於他的白羊鎮。

但白羊的鎮仍與它的命運相連著，牧羊犬循著羊蹄

來到這個世界，

快樂的羔羊沒能發現，自己的本能正帶它回到屬於

牠的地方。

（機械運轉聲，空間漸漸亮起來，四周由齒輪所組

成的牆看起來十分老舊。）

陳明杰：這裡是……

（牆上刻畫的白羊像分隔動畫似地動了起來。）

〈黑羊的故事（上）〉

在好久好久以前

月亮上的主人往這塊地撒下生命的種子，

那就是我們，月神的羊，月神的糧食。

白色的羊，住在，白色的鎮，

漆黑的夜，高掛，皎白的月，

那是，屬於我們的世界。

然而在那個夜晚，黑夜吞下了白月，一隻純黑的羊出生了

黑色的羊被驅趕出白色的鎮，

因為他無法被放上神的餐桌，只得成為流放的野獸

違反秩序的黑羊，裸命（註7）的抗爭者

被神遺棄，被社會殘害，失去了作為羊的意義，什麼都不剩，

神的第一百零二隻羊，不屬於羊圈。

於是他開始流浪，隨著海漂流，到了海的對岸，地圖上不存在的小島。

神不能容許羊逃離他的羊圈，神的牧羊犬追到了不存在的島

撕牙咧嘴，低聲怒吼，撲向黑羊，鮮血直流，

路上的紫荊花染上了紅色，整片紅……

陳明杰：黑羊……死了嗎？

（牆上的黑羊流出的血染紅了整面牆，一直延伸到

盡頭，水滴聲持續。）

三、

時間：「現在的時空」早晨

地點：前往B市的火車上

登場人物：吳秉恩、王芷寧、列車長

（前一場的水滴聲漸漸轉為王芷寧的聲音。）

王芷寧：吳秉恩，吳秉恩——

吳秉恩：（揉揉眼睛）啊？

王芷寧：到了啦，睡昏了喔。

吳秉恩：到了？哪裡啊？

王芷寧：你是睡傻啦？花蓮啊，坐了五個小時的車終於要到了。（停頓）你真的睡傻啦？兩週年紀念日確定要這樣嘛！

吳秉恩：兩週年……喔對喔，今天是我們兩週年紀念日，我們要去旅行……

王芷寧：五天四夜，終於要醒了。

吳秉恩：我睡多久了？

王芷寧：大概三個小時吧。

吳秉恩：我怎麼感覺好像做了一個很長的夢。

王芷寧：什麼夢？

吳秉恩：……想不起來了。

（列車長出。）

列車長：驗票……驗票……（到兩人面前）不好意
　　　　思，驗個票。

王芷寧：喔好。

列車長：謝謝。（繼續往前）驗票……驗票……

（吳秉恩看著列車長的背影。）

王芷寧：你在看什麼啊？（停頓）喂！

吳秉恩：他……

王芷寧：怎麼了？

吳秉恩：沒事……

（王芷寧靠在吳秉恩的肩膀上。）

王芷寧：如果有什麼事可以跟我說，不要悶在心裡。

吳秉恩：嗯。

王芷寧：終於出來玩了耶，這趟旅程我們期待了
　　　　好久。

吳秉恩：嗯。

王芷寧：都是你啦，每天不是忙功課就是忙攝影，
　　　　都沒有時間陪我。

吳秉恩：抱歉……

王芷寧：我跟你說喔，我們要住的那間旅館超高級
　　　　的，加大雙人床、浴缸、還包早餐……

吳秉恩：芷寧。

王芷寧：嗯？

吳秉恩：你，喜歡我嗎？

王芷寧：幹嘛這樣問，好害羞！

吳秉恩：不是，你……喜歡的，是……我嗎？

（列車駛入隧道。）

王芷寧：你在說什麼啊？

吳秉恩：你喜歡的是我嗎……？

（吳秉恩的神色愈顯惶恐。）

吳秉恩：放開！

王芷寧：秉恩！

吳秉恩：不是，走開，別碰我！你喜歡的不是我！

王芷寧：吳秉恩你怎麼了？身體不舒服嗎？

吳秉恩：不是……不是我！……你喜歡的不是我！

王芷寧：當然是你啊，不然是誰？

（羊頭突然映在車窗上。）

吳秉恩：啊——

王芷寧：你……你怎麼啦！秉恩！

吳秉恩：羊！羊！

王芷寧：救命啊！誰來幫我一下我男朋友好像怪怪的！

（列車長回頭。）

列車長：請問需要什麼幫忙嗎？

吳秉恩：羊！羊！有羊在車窗上！

列車長：喔……

吳秉恩：放我下車，快點！放我下車！

列車長：先生，不好意思，我們車只有到站才會停下來。

（吳秉恩直視著列車長，一陣沉默。）

吳秉恩：……你要載我到哪裡？

列車長：和……和……。

吳秉恩：你……是誰？

列車長：和……和平……載你……回……和平……

王芷寧：啊……

吳秉恩：和……和平……

王芷寧：芷寧……？

吳秉恩：芷寧……

王芷寧：你……你……回……回去……回去……

吳秉恩：放開我！放開──

（吳秉恩掙脫開王芷寧，連忙拔下車窗上的車窗擊破器。）

王芷寧：……

王芷寧：不……不行……不能……再更……了

吳秉恩：我……我有要找的人。

王芷寧：你……你……不想……回去嗎

〈列車長〉

異鄉的魂，混入了白羊的鎮，盼著摸隻羊走，

牧羊犬將他送回他的故鄉，和平的，送回和平的地方。

但他卻一意孤行，不畏懼死亡……

吳秉恩：放我下去！

你盼望離開圈養的牢籠，卻不明白牢籠是安全的窩。

自由從不站在和平那方，自由總與死亡相伴──

王芷寧：你……你……確定……嗎？

（吳秉恩將車窗打破。）

四、

時間：「現在的時空」夜晚

地點：白鎮總工廠內部

登場人物：吳秉恩、哥哥

（吳秉恩喘著氣，他緩緩抬起頭四處張望，空蕩蕩的舊工廠只有他一人。）

吳秉恩：啊……這……王……王芷寧──陳明杰──

你們在哪裡──

（吳秉恩四處探索。）

吳秉恩：（摸著頭）好痛……

（吳秉恩走向身後布滿齒輪的巨牆。）

吳秉恩：（使勁搬動牆上的齒輪）到底是怎麼一回事！（停頓）水滴聲？

（腳步聲出。）

吳秉恩：啊？

（哥哥緩緩走出來。）

吳秉恩：你是……被抓來的那個男的……

哥　哥：你為什麼要留下來？

吳秉恩：你是誰！這裡是哪裡！我朋友去哪了！

哥　哥：就這樣回去不是很好嗎？

吳秉恩：你到底在說什麼……（摸著頭）痛——

哥　哥：待在這裡對你一點好處也沒有。

吳秉恩：哥哥到底是怎麼一回事！

哥　哥：（停頓）這是白鎮的故事。或者應該說

……這裡是白羊鎮。

吳秉恩：白羊鎮？

哥　哥：嗯。（掏出了一支菸，點起來抽）你要嗎？

（吳秉恩搖頭。）

哥　哥：這裡跟你們處的不是同一個世界，但因為你們闖進來，整個都亂了套。

吳秉恩：什麼意思？

哥　哥：不是我們的世界？什麼意思？

吳秉恩：白鎮的時間已經被封存在過去了。

哥　哥：什麼意思？你說得我好亂。

吳秉恩：你別急。

（哥哥又抽了一口菸。）

哥　哥：你們看到的是白鎮的最後一天。

吳秉恩：最後一天？

哥　哥：看到站在高處的男人了嗎？

吳秉恩：嗯。

哥　哥：他看起來怎麼樣？

吳秉恩：怎麼樣？瘦瘦高高的……看起來有點年紀，眼神憔悴的老人——

哥　哥：（咬牙切齒地）我看到的是一隻貪婪的惡犬，張著他的血口想吞下所有的羊。

吳秉恩：羊，又是羊！自從來到白鎮之後就一直提到羊，陳明杰也是你也是，為什麼？這裡到底是哪裡？

哥　哥：我說過了，這裡是白鎮，一座讓自己自取滅亡的小鎮。（停頓）就是在這一天，愚蠢的鎮長因為無聊的傳說，把所有的居民全部推進了地獄。

吳秉恩：……為了生存而滅亡的盤中飧，神的一白零一隻白羊。發生了什麼？

哥　哥：就像你們看到的，白鎮是一個座落在深山裡的小鎮，但是這裡有個莫名其妙的傳說，據

說住在這裡的居民原先全是從月亮來的。

吳秉恩：從月亮來的？

哥　哥：有什麼人把我們帶來這個地方，它飼養我們。

吳秉恩：啊？

哥　哥：起初我也覺得很荒謬，但……可能是真的吧。我們的誕生只是為了成為某些人的資源。（停頓）我在二十歲離開了白鎮，到遙遠的城市裡當一個律師，就在我成為律師的第二年，接到了一個奇怪的案子……一名男子在深夜獨自一人開了兩百多公里，並撞上了一個人。但是在跟他面談的時候……他卻堅持他撞上的是一隻羊，問他去那裡幹什麼他一句話都不肯說。

吳秉恩：羊？怎麼會把一個人認成是羊？

哥　哥：我不知道……直到接下來的對話我終於知道為什麼他會到那裡去了。

（一陣沉默。）

哥　哥：開了兩百公里到那裡的不是他，而是別人，不對……不是人，是某個東西……

吳秉恩：啊？什麼意思？

哥　哥：有個什麼東西佔據了他的意識，讓他到那裡去撞死那個男的。

吳秉恩：你是說……鬼嗎？

哥　哥：我不知道，在那之後我從來不相信那些怪力亂神的東西。可是那天之後我卻天天夢見祂。

吳秉恩：（想到什麼似地）夢……

哥　哥：我夢見……白色的羊，對著我唱歌，要我回去。

吳秉恩：跟明杰一樣！

哥　哥：明杰？

吳秉恩：我的朋友，他說是夢召喚他來到這裡的！

哥　哥：這……不可能，白鎮應該已經永遠消失了。

吳秉恩：我確定，他也說他夢見了一隻羊對著他唱歌……但，好像不是白羊，對，不是白羊，是黑色的。

哥　哥：（震驚地）你說什麼！這……不可能！黑色的……黑色的羊……

吳秉恩：黑色的羊怎麼了嗎？

哥　哥：不可能……

吳秉恩：喂，到底怎麼了——

哥　哥：——你跟我來！

吳秉恩：啊？喔——喔！

哥　哥：快點！

（哥哥帶著吳秉恩奔跑下。）

五、

時間：「相對於現在約十年前」夜晚

地點：白鎮總工廠內部廣場

登場人物：妹妹

（此時的妹妹是年老姿態，她敲打著牆壁好像在刻什麼東西。）

妹　妹：九十九……一百……一百零一……（停頓）

第……一百零二……

(燈驟暗。)

妹　妹：陳……明……杰……

第五場

一、

時間：「現在的時空」夜晚

地點：白鎮總工廠內部廣場

登場人物：吳秉恩、哥哥

(哥哥和吳秉恩跑出場，眼前是一個較為廣闊的空間，轟立著一座巨大的石碑，水滴聲持續著。)

吳秉恩：這是哪裡啊？

哥　哥：墳墓。

吳秉恩：啊？墳墓？這是誰的墳墓？

哥　哥：白鎮居民的，所有白鎮居民。

吳秉恩：你說什麼，所有的？這到底是……

哥　哥：(在石碑上尋找著什麼)一、二、三……

吳秉恩：你在找什麼？

哥　哥：先別吵。

(哥哥仔細地看著石碑，吳秉恩在一旁看著。)

哥　哥：六十九……七十……

吳秉恩：喂！

哥　哥：幹嘛？

吳秉恩：你要不要先解釋一下！

哥　哥：解釋什麼？(繼續數)……八十三……

吳秉恩：解釋你現在到底在幹什麼啊！還有白鎮到底發生了什麼事情？

(哥哥突然沉默。)

吳秉恩：你……你至少讓我知道我在幹嘛吧……

哥　哥：白鎮是我長大的地方，是一個充滿著機械聲，空氣灰濛濛的城鎮，這裡雖然只是一個山中的小鎮，卻是全世界各國重點關注的地方。

吳秉恩：世界的工廠……

哥　哥：很可笑吧，全鎮的居民為了這個頭銜把一生都奉獻給了這座工廠，日日夜夜在工廠裡工作。所以我逃出來了，逃到一個遙遠的城市裡當起了律師，也因為我來到這裡，我才確定白鎮是一個有問題的地方。

吳秉恩：我記得明杰有說過，世界各國的科學家都沒辦法搞清楚白鎮工廠到底是怎麼運作的。

哥　哥：他們當然搞不清楚了……在他們的腦子裡能讓機器動起來的就只有石油核能、火什麼的。

吳秉恩：那白鎮不是嗎？

哥　哥：……白鎮用的能源是取之不盡，用之不竭的。

吳秉恩：是什麼？

哥　哥：人。

吳秉恩：什──什麼？人？你……你是說人命嗎？

哥　哥：這是白鎮最大的秘密，外頭的人永遠沒辦法知道為什麼白鎮能夠產出如此龐大的能源。

吳秉恩：……人被捲進齒輪裡，絞成碎片……

哥　哥：就是靠這座工廠。

吳秉恩：這……要怎麼做到。

哥　哥：就是靠這座工廠。

〈哥哥〉

白鎮的主人來自皎白的月，帶著神的種子降落在荒蕪的世界，

它播種，它耕耘，直到種子成長，種子長出的是白色的羊，

白色的羊是神的糧食，鏽色的鐵是神的餐具，慈祥的神告訴白羊們每年只需要一隻羊，

一百零一年後將會帶給白鎮永恆的繁榮。

吳秉恩：這首歌……

哥：這是白鎮居民流傳的故事，只要向白鎮的主人獻上一百零一隻白羊，白鎮就會迎來永恆的繁榮，這座工廠，就是神的餐桌。

吳秉恩：白羊指的是白鎮的居民......

哥：白羊指的是白鎮的居民。

哥：每年鎮長都會從居民中選出一隻「白羊」，把他推進工廠的機械裡。

吳秉恩：可是居民們不會反抗嗎！

哥：反抗？他們才不會......對他們來說這是一件光榮的事情。

吳秉恩：怎麼可能......

哥：大家都相信，只要第一百零一隻白羊被推進齒輪裡，白鎮的工廠將會永遠的運作下去。但事實根本不是這樣......這座工廠早就已經無法再運作下去了。

吳秉恩：你怎麼會知道？

哥：我聽見了我爸爸跟鎮長的談話。

吳秉恩：你的爸爸？

哥：我在家裡聽見了他跟鎮長的談話，原來鎮長一直有讓外界的科學家來研究工廠到底怎麼運作的，而我爸爸就是負責聯繫外界的。他們說「雖然工廠目前還是能正常運作，但產出的能源比起之前少了接近一半，那些專家推測，近幾年工廠將會完全停止運作」。

吳秉恩：啊？那不就是要趕快通知白鎮的人嗎？

哥：（搖頭，嘲諷地笑）他才不會這麼做。（停頓）所以我才逃出白鎮。

吳秉恩：但你還是被召喚回來了。

哥：就在那個案子的幾天後，我爸在工廠意外死了，為了他的喪事我才回去的。

吳秉恩：你爸爸他......

哥：絕對是被害死的。在我離開白鎮的這幾年裡，鎮長什麼也沒跟大家說。他大概很擔心這件事被洩漏出去吧。

吳秉恩：已經死了嗎？

哥：我也不知道現在的樣子算不算死了，也許吧。被剝奪了肉體只剩下意識，這樣算死了嗎？

吳秉恩：你的名字也在上面嗎？

哥　哥：（搖頭）黑色的羊，不會被記下來。

吳秉恩：黑色的羊？

哥　哥：當我逃出白鎮的那一刻，我就不屬於這裡了。

吳秉恩：黑色的羊指的就是逃走的人嗎？

哥　哥：（搖頭）還有犯罪的、反抗的……所有違反白鎮規則的都是黑羊。這些人，就算被殺了也沒辦法平反。

吳秉恩：嗯……

哥　哥：（苦笑）被流放的黑羊無法擁有自己的生命，但榮耀的白羊在被獻給神的時候也一樣……可能生命本來就不是我們自己擁有的吧。

（一陣沉默。）

哥　哥：（繼續數）一百……一百零一……一百

吳秉恩：啊？

……零二……果然……

哥　哥：一百零二……陳明杰。

吳秉恩：明杰的名字……怎麼會在上面？

二、

時間：「現在的時空」夜晚

地點：白鎮總工廠內部地下道

登場人物：陳明杰、黑羊

（陳明杰身後的巨牆已成鮮紅，水滴聲持續。）

陳明杰：所以我該怎麼做？

黑　羊：拯……救……去……去反抗……

陳明杰：反抗？要反抗誰？

黑　羊：主人……主……人……白鎮的……

陳明杰：他在哪裡？

黑　羊：無所……不在……

陳明杰：這樣我該去哪裡才能找到他？

黑　羊：不用……不用找……

陳明杰：啊？

〈黑羊的故事（下）〉

黑色的羊流著鮮紅的血，回到白鎮，

白羊的蹄踏在他的身上，將他埋葬。

生為白鎮的羊，死為白鎮的土。

但黑羊的魂不願回到主人身旁，因為他早已嘗到自由。

他等待，一年又一年，只為等黑夜再次吞下白月，帶著新的身體回到羊圈，為了反抗，為了自由，為了摧毀羊圈。

黑色的羊將自己的肉獻到神的餐桌前，帶罪的身體惹怒了白鎮的主人，

白鎮陷入了永遠的黑夜，所有的白羊全被染黑了，失去了榮耀，失去了神，迎來自由。

陳明杰：你……要我去死嗎？我不可能做這種事！

黑羊：你……別無……選擇……

陳明杰：你要我去死嗎？我不可能做這種事！

黑羊：你……別無……選擇……

陳明杰：黑羊……是……黑羊……

黑羊：黑……羊……是……黑羊……

陳明杰：你的意思是……

黑羊：你……別無……選擇……你是……白鎮的……人……流著……白鎮的……血……

黑羊：你……別無……選擇……你是……白鎮的……人……流著……白鎮的……血……

陳明杰：……這……這是……你的……家鄉……

陳明杰：這裡才不是我的家鄉，從我有記憶開始我就不住在這裡！

黑羊：記憶……是……虛假……的……

陳明杰：記憶是虛假的？你們才是虛假的吧！放我回去，我要跟我的朋友一起回去。

黑羊：那裡……不是……這裡……才是……你的……

黑羊：……世界……世界……

陳明杰：啊？

陳明杰：你……記得吧。

黑羊：你……記得……

陳明杰：別亂說！

黑羊：你……來自……這裡……

陳明杰：（摸著頭）痛……好痛——怎麼了——

黑羊：你……回……回憶……有嗎……小時候的……回憶……

陳明杰：回憶……有嗎……小時候……

陳明杰：（摸著頭，痛苦地）小時候……痛……我……

陳明杰：什麼？

陳明杰：記得……我記得……我住在……

陳明杰：記得……我記得……我住在……

（一陣沉默，陳明杰愣住了。）

陳明杰：怎麼可能……不可能！不可能！

黑羊：沒有……你……沒有……記憶……

陳明杰：我……怎麼可能從來沒發現……

黑羊：你……有意識……世界……才……存在……

陳明杰：那吳秉恩呢？王芷寧呢？他們也是虛假的嗎！

黑羊：他們……是……真的……但……不……屬於……這裡……

陳明杰：他們現在在哪裡！

〈芷寧之死〉

不要相信和平，它是神最大的謊言，眷養的羊必定被宰殺，瓶中的魚必定孤獨而死，真正的生命隨時伴隨著危險，安逸的列車只會通向滅亡。

（水滴聲越來越大聲，陳明杰身後的巨牆由紅轉為透明，像一面玻璃窗，另一面是被液體注滿的空間，王芷寧兩眼發直浸泡在裡面。）

陳明杰：啊──芷寧！芷寧！快放她出來！快救她！

黑羊：她……的……靈魂……已經……不在……了……

陳明杰：為什麼……為什麼會發生這種事……

（陳明杰跪在地上痛哭。）

陳明杰：芷寧……芷寧……芷寧……早知道就不要來了……

黑羊：秉恩呢……他也死了嗎……

（停頓）

陳明杰：芷寧……沒死……

黑羊：他……他……在……

陳明杰：他在哪裡！快帶我去找他！

黑羊：他在哪裡！

陳明杰：在哪裡！

黑羊：工……工廠的……核心……神的……餐桌……

陳明杰：工廠的核心……是我們剛才進來那裡！要

怎麼走？

（黑羊指了一條路，陳明杰奔跑下。）

黑　羊：去……拯……救……

三、

時間：「現在的時空」夜晚
地點：白鎮總工廠內部
登場人物：吳秉恩、哥哥、陳明杰、鎮長、妹妹、白鎮居民

（吳秉恩和哥哥奔跑上。）

哥　哥：你有想起什麼嗎？

吳秉恩：沒有，我只記得我們三個跑到這裡……接著平臺上的男人和女人說了一些話，然後齒輪開始動起來，我們身旁的人都四處逃竄……

哥　哥：後來呢？

吳秉恩：我不記得了……再接下來的記憶就是遇見你。

哥　哥：不可能，你再想想。

吳秉恩：嗯……我真的想不起來了。

哥　哥：一定會有什麼線索……一定會……

（哥哥跑去東翻西找。）

吳秉恩：你在幹什麼啊？

哥　哥：一定會有什麼線索……一定會……

（腳步聲接近。）

吳秉恩：是誰！

（黑羊進。）

吳秉恩：黑色的……羊。

哥　哥：你是……

（黑羊指向巨牆上的一個齒輪。）

黑　羊：打……開……它……

（哥哥走向黑羊指的齒輪，輕輕地轉動它。）

（頓時齒輪運轉聲轟然作響。）

吳秉恩：怎麼了？

哥　哥：工廠……又開始運作了！

吳秉恩：怎麼辦！

哥　哥：不知道，你……

黑　羊：（指向吳秉恩）還……給你……記憶……

吳秉恩：啊？

（空間瞬間像是凝結了，空間轉換成「相對於現在約十年前」，白鎮的最後一天。）

（白鎮居民湧入工廠內部。）

陳明杰：我不知道，出口被封死了！

吳秉恩：啊……這是……

王芷寧：上面！他們站的地方是安全的！

陳明杰：上面？

吳秉恩：你們……

（陳明杰和王芷寧跑向鎮長和妹妹所在的方向。）

陳明杰：王芷寧！

吳秉恩：陳明杰！王芷寧！

陳明杰：可是在底下的人沒有打算跑上去！他們到底怎麼上去的？

王芷寧：可是沒有可以上去的地方！怎麼辦！

陳明杰：該怎麼辦……

王芷寧：啊——

陳明杰：（想起什麼似地）拔零件！他就是拔了某個零件才打開工廠的大門的！

（吳秉恩看著陳明杰和王芷寧。）

王芷寧：吳秉恩你還在幹嘛！

吳秉恩：（凝視著芷寧）王芷寧⋯⋯

（吳秉恩抱緊王芷寧，巨大的齒輪朝他們逼近。）

陳明杰：小心！

吳秉恩：我們回家好嗎？（註8）

（空間像是被凝結了，接下來的一舉一動都像是慢動作。）

黑　羊：回家了——終於回家了——

吳秉恩：⋯⋯這是⋯⋯怎麼了⋯⋯？

〈終〉

黑色的羊，為了反抗，為了自由，為了家人，為了朋友，拯救，白鎮——

吳秉恩：啊？

（陳明杰縱身一躍，跳進了機械裡。）

吳秉恩：明杰——

吳秉恩：怎麼了！

（巨牆連同鎮長、妹妹所佔的高臺一同崩落。）

（我們聽不見白鎮居民和鎮長、妹妹的聲音，但從他們的肢體語言能看出來工廠出了他們意想不到的狀況，且十分危急。）

（機械運轉聲更劇烈。）

四、

時間：「現在的時空」早晨

地點：A市的一棟舊式公寓二樓的客廳

登場人物：陳明杰、吳秉恩、王芷寧

（電視聲持續著，陳明杰坐在沙發上吃著麥片。）

（吳秉恩伸懶腰，從房間出。）

陳明杰：起床啦。

吳秉恩：嗯。又在吃麥片喔？

陳明杰：不然家裡也沒什麼好吃的啊。

吳秉恩：也是啦。

電視聲：香港反送中抗議行動已持續三個多月，來自不同組織的團體也紛紛應援香港，呼籲中國應停止武力鎮壓，盡速回應民意的訴求，未來也將舉辦更多的活動支持香港反送中遊行⋯⋯

吳秉恩：今天怎麼沒看不可思議檔案啊？

陳明杰：偶爾也要看一點別的啊。

吳秉恩：（靠著牆也看著電視）反送中啊，最近好像鬧的挺兇的喔。

陳明杰：是啊。

（王芷寧拿著一缸魚從房間走出來。）

王芷寧：欸你們看！這是我昨天買來自己布置的！

陳明杰：你開始養魚了喔。

王芷寧：對啊，養一條魚看著它在水中自在的游來游去，心情也會不錯。

陳明杰：這樣啊。

（三人看著水中的魚。）

電視聲：一旦條例通過，中國當局即可將它們認為的罪犯引渡回國內接受審判，使的香港民眾擔憂政府將一國兩制破壞，紛紛上街抗議，沒想到卻遭到鎮壓⋯⋯

王芷寧：好想當魚喔，自由自在的。

陳明杰：可是當魚就要被關在魚缸裡欸。

王芷寧：一出生就在魚缸裡哪會覺得自己被關起來�的。

陳明杰：也是。

（一陣長時間的沉默。）

王芷寧：好啦！我要回房間繼續看魚了！

吳秉恩：王芷寧。

王芷寧：嗯？

吳秉恩：別看魚了，我們一起看一下電視好嗎？

王芷寧：你今天幹嘛這樣講話，好噁心。

吳秉恩：難得好好跟你講話，你居然這樣說我。

王芷寧：一定有詐。

吳秉恩：沒有啦，來看電視。

王芷寧：才不要！

（王芷寧俏皮的做了一個鬼臉，跑回房間，吳秉恩看著她的房門。）

陳明杰：（繼續看著電視）幹嘛，你今天很奇怪喔。

吳秉恩：哪有。

陳明杰：真的。

吳秉恩：發生什麼事了嗎？

陳明杰：發生什麼事嗎……（眼淚在眼眶打轉）沒事呀……

陳明杰：是喔。

吳秉恩：你們……真的是我很重要的朋友欸。

陳明杰：幹嘛啦。

吳秉恩：真的……

陳明杰：好啦，我知道啊。

吳秉恩：你一定要去嗎？

陳明杰：對呀，那是我的家鄉嘛。

吳秉恩：（停頓，緩緩地）對呀，那是我的家鄉嘛。

陳明杰：即使……即使知道沒辦法再回來了也是嗎？

吳秉恩：即使知道沒辦法再回來了也是嗎？

陳明杰：嗯。

（吳秉恩低著頭啜泣。）

陳明杰：好啦，別哭了。

電視聲……警方開始陸續發現許多浮屍、墜樓，然而偵辦過程卻都十分迅速，判定為無可疑便火化，甚至不給死者家屬查明真相的機會……

五、

時間：「相對於現在約十年前」臨晨

地點：已成廢墟的白鎮總工廠

登場人物：哥哥、黑羊

（已成斷垣殘壁的總工廠，陳明杰、吳秉恩、王芷寧三人皆已不在，僅剩哥哥和一旁的黑羊。）

（哥哥點起了一支菸。）

哥哥：我們接下來會怎麼樣？

（黑羊沉默。）

哥哥：應該會跟白鎮一起消失吧？

（黑羊沉默。）

哥哥：在你看來，我應該也是黑色的吧。

（黑羊沉默。）

哥哥：你也是因為逃出白鎮嗎？

（黑羊沉默。）

哥哥：你不想說也沒關係啦，我只是想，既然都要消失了，至少在消失之前好好的跟身旁的人聊個天。

黑羊：（流淚）後……悔……

哥哥：……啊？

黑羊：害……死……了……哥……哥哥……

哥哥：死……了……你……對不……起……

黑羊：是我……害……死……了……哥哥……害

哥哥：對……不……起……

黑羊：（流淚）我……好……後悔……

哥哥：你……（先是笑，笑著便哭了）原來你在這裡……

黑羊：（流淚）對不……起……對……不……起……

哥哥：沒關係……我知道，這不是你的錯啦……

黑羊：對不起……

哥　哥：（擁抱著黑羊）從今以後我們永遠在一起，好嗎？

黑　羊：好……好……永……永遠……在一……起

　　　　……永遠……

（遠方，太陽漸漸地升起，將白鎮的殘骸和兄妹倆的身影照的十分耀眼。）

（燈漸暗。）

（劇終。）

註1：白鎮居民若干和白羊若干，鎮長和牧羊犬可以同樣演員扮演。

註2：A市可以現代常見之住宅區為範本。

註3：每「景」在書寫上的銜接有許多「聲音」質感的連結，爾後不一一贅述。

註4：「陰謀論」泛指相信非科學領域如神學、神祕學……等。

註5：場1－1指的是第一場的第一個「景」，爾後不一一贅述。

註6：「別餵食猴子（Do Not Feed the Monkeys）」一款以光明會為主題的遊戲。

註7：「裸命（bare life）」源自義大利哲學家阿岡本著作《神聖之人：主權與裸命》（Homo Sacer: Sovereign Power and Bare Life）。

註8：此段的表現較像是時空錯置，秉恩看著回憶裡的明杰和芷寧。

《閉目入神》

劉紹基

香港人。國立臺北藝術大學劇場藝術創作研究所畢業,主修劇本創作。現為臺灣認可之表演藝術工作者。編劇作品包括:《自然程序》、《半生瓜》、《銀色生死戀》、《閉目入神》。

《閉目入神》

角色

病人：年約二十七，中風了兩次，第一次失去了視覺，第二次雙腿失去了活動的能力，雙手變得不靈活。

醫生：年約三十。病人的青梅竹馬，與病人多年未見。

地點

醫院內的一個墓園，這個墓園有附帶一片向日葵田。

演出指示

底線對白按劇作家背景設定為粵語，這設定可以根據演出團隊、演出地方的歷史背景調整為在某地方曾出現過的通用語言，如臺語、日語等。

（一把嘶啞憤怒的蒼老女聲：「你不要以為你可以離開我！」）

（燈亮。）

（場景是一個花園，連著一個墓園。）

（病人坐在輪椅上，眼睛處纏著布帶。）

（醫生把病人推到花園處。）

（一陣沉默。）

醫生：這裡會不會太熱，或者太冷。因為我穿了醫生袍，所以不知道你覺得怎樣。

（一陣沉默。）

醫生：我的意思是因為我比你多穿一件袍，所以不是很清楚你的感覺。

（一陣沉默。）

醫生：熱？冷？

（一陣沉默。）

病人：我現在在哪裡？

醫生：花園呀！我記得你講過你很喜歡花，你看看這裡種的是什麼？

病人：我看不到。

醫生：對不起，我不是故意的。

病人：我想知道的是我在什麼地方。

醫生：醫院。醫院裡面的花園。

病人：為什麼我不知道我們島上有醫院？

醫生：就在墳場旁邊。

病人：墳場旁邊不是學校嗎？

醫生：我們將學校改建成醫院。

（一陣沉默。）

醫生：什麼時候的事？

病人：你想問我什麼時候瞎掉了，還是什麼時候變瘋子了？

（醫生抽出放在病人輪椅後袋的病歷。）

醫生：三年前第一次中風，失去視力；一個禮拜前第二次中風，雙腿失去全部活動能力，雙手剩餘部分活動能力……這些事情我都一清二楚。因為我是醫生。

病人：你在意嗎？

醫生：我是想問學校是什麼時候荒廢的？

病人：那你問來幹嘛？

醫生：我始終都在這裡唸過幾年書……還有我想知道老師們都去哪了。

病人：這個島已經沒有年輕人，就算有老師，也沒有學生。學校自然就荒廢。

醫生：為什麼會沒有年輕人？

病人：你自己最清楚不過。

（醫生離開。）

（病人聽見醫生離開，變得焦急，頭部盡力往醫生離開的方向伸展，希望聽得出什麼。）

（病人聽見醫生的腳步聲又回來，又回復之前的冷靜，彷彿一點緊張也沒有。）

（醫生拿著一個餐盤回來，上面有一碗糊狀的食物。）

醫生：我想，你可能有點餓了。本來做手術前是不應該吃東西的，但如果有醫生在場，指的是我，我可以好好評估你可以吃多少東西。

（醫生拿著碗在病人面前，病人伸手想拿過碗，但醫生避過。）

醫生：讓我餵你。

（醫生嘗試餵病人，但不成功。）

病人：我不用你餵。

（病人嘗試用嗅覺尋找餐盤。）

（好幾次病人快要拿到餐盤的時候，醫生都故意拿開餐盤不讓病人拿到。）

醫生：不過看見你還這麼嘴饞，我就放心了。

病人：放心什麼？

醫生：有胃口，身體應該沒有不太舒服。

病人：難道「能吃不吃」？

醫生：⋯⋯只要待會幫你完成手術，你很快就會能走能跳。

病人：我不要你幫。

醫生：幹嘛啦？

病人：我不要做手術。

醫生：我要做一個實驗，做一個假設。

病人：你在說什麼？

醫生：就是說，我猜一下。

（一陣沉默。）

病人：猜一下？

醫生：我猜……你是不是還在生我的氣？

病人：生氣？我生氣？怎麼會，我怎麼會生你的氣？

醫生：那就好了，我以為你還在介意我十年前走了。

病人：是十二年又一百四十七日。

醫生：是什麼？

病人：十二年又一百四十七日，你離開了十二年又一百四十七日才再回到這個島。

醫生：十二年……

病人：又一百四十七日。

醫生：你每天都在數？

病人：……沒有。

醫生：要不然你怎會了解得這麼清楚？

病人：剛好。

醫生：剛好？

病人：剛好而已。

醫生：我對數字很敏感。

病人：我想再做一個假設……你是不是一直都很想我？

醫生：我想再做一個假設……你是不是一直都很想我？

病人：不是。

醫生：沒有？

病人：沒有。

醫生：一點都沒有？

病人：一點都沒有。

醫生：你還真是一點都沒有變。

病人：是嗎？

醫生：還是一樣口是心非。

病人：我哪有。

醫生：你以前就常常假裝你不餓。

病人：我是不餓。

醫生：你怎會不餓。

病人：你又想說我嘴饞？

醫生：我們以前都沒有吃飽過，怎會不餓。

（一陣沉默。）

醫生：不過我知道你假裝不餓，是怕如果你吃太多，我們會趕你走。

病人：那你也不算笨。

醫生：如果我笨就當不了醫生啦。

病人：當醫生很難嗎？

醫生：很難！要唸很多書！

病人：你以前明明最討厭讀書。

醫生：那是因為媽媽以前常說書唸得多也沒用，多花心思挖地瓜比較好。

病人：你以前很聽話。

醫生：不全然。

病人：不全然？

醫生：媽媽每次都叫我一個人把整個地瓜吃完，但我每次都──

病人：你才不會像你這般沒良心。突然走了，隔這麼久也不回來。

醫生：原來你還記得。

病人：每次都會分一半給我。

醫生：你還不承認你想我？

病人：我沒有，不過乾媽有。她死了。

醫生：她死了？乾媽？

病人：你媽媽，那個在我媽媽死了以後收留我養大

我的女人。

醫生：……我知道。

病人：你早知道她死了？

醫生：我的意思是我知道哪個是乾媽……我也知道她早就死了。

病人：那你知不知道她有多想念你？

（一陣沉默。）

（醫生低頭，發出一下聲音，病人以為醫生在哭。）

病人：你哭？我不是想弄哭你的！你沒事吧？

醫生：這十幾年來我每一天都在想……

病人：你不是想說你在想我？

醫生：在想她會死這件事。我每天都在想，但到她死了整整五年我才知道。我們的島有多與世隔絕你懂的吧，如果不是要在這裡蓋醫院，院方要跟島民開會，我想我不會知道這個消息。所以一等醫院改建好，我就申請成為第一批外島醫生。我終於回來啦。

病人：你回來找乾媽？

醫生：可惜她已經不在了。

病人：她在。

（一陣沉默。）

病人：她在我裡面。

（一陣沉默。）

醫生：媽媽？

病人：無膽鬼！捨得返嚟啦咩？（膽小鬼！捨得回來了嗎？）

（病人大笑，醫生慢慢戰戰競競地跟著笑。）

病人：學得像不像？

醫生：雖然整整十二年沒有聽過……

病人：又一百四十七日。

醫生：嗯，雖然那麼久沒有聽過我媽媽的聲音，但聽起來確是有模有樣。

病人：所以你不用不開心，她依然活在我裡面。

醫生：你也真的學得變像的。

病人：不然你以為這幾年我一個人是怎麼過？

（一陣沉默，醫生把手搭在病人的肩上。）

醫生：你放心吧，我會好好補償你。

（病人自推輪椅避開。）

病人：我才不信你，你會突然變不見的。

醫生：我不會再變不見了！

病人：為什麼你要挑那個時候走？為什麼你要留下我一個人面對你媽媽？

醫生：我根本沒有選擇！

病人：而家屋企同時間無咗兩個人，只好屈就你幫多咗手啦！（現在家裡同時間少了兩個人，

只好委屈你多幫一點忙啦！）

病人：但我們有太陽。

（一陣沉默。）

病人：你還記不記得祂講過的話？

醫生：記得。

病人：越是沒力……越要用力。

醫生：唉……越要用力。

病人：越是沒力……

醫生：能吃不吃……

病人：罪大惡極。

醫生：罪大惡極。

病人：能吃不吃……

醫生：唉咩呀你？就係靠呢幾句呀，樹根樹皮，你阿爺才撐得住！（唉什麼呀你？見到咩就食咩，樹根樹皮──你爺爺才撐得住！就是靠這幾句話，你爺爺才撐得住！看到什麼就吃什麼，樹根樹皮──）

醫生：連番薯都連皮食。（就連地瓜也要連皮吃。）

病人：「有食唔食，罪大惡極」。（「能吃不吃，罪大惡極」。）

醫生：我記得。

病人：有一次，佢掘番薯掘嚟掘去都掘唔到，掘到

病人：但我們有太陽。

醫生：你不信？

病人：這個島的居民一直都很依賴祂所講的話。

醫生：如果不是太陽，我們這個幾乎什麼都沒有的小島不可能撐得過那一關。

病人：……嗯，那一場瘟疫。

醫生：為了不讓瘟疫進來這個島，我們只好將所有港口封鎖。

病人：已經是我們爺爺那一代的事。

醫生：我們這一代依然過得很刻苦。

病人：因為這個島孤立了自己，根本就不夠資源給島上的人。

醫生：她是這樣跟你說的？

病人：你不會知道我一個人有多辛苦。

醫生：我媽媽……她一直都這麼相信祂。

病人：我們所有人都這麼相信祂。不是嗎？

（一陣沉默。）

醫生：越係無力呀……（越是沒力呀……）

岋癲癲，但佢無放棄，成家
人都等緊佢拎番薯返去。佢只可以一面叫住
「越係無力呀，越要用力呀！」你都一齊叫。
（有一次，他挖地瓜，挖來挖去也挖不到，
挖到精疲力竭，但他沒有放棄，他不可以放
棄，整個家的人都在等他拿地瓜回去。他只
可以一面叫著「越是沒力呀，越要用力呀！」
你也一起叫。）

醫生：越係無力呀……（越是沒力呀……）

病人：越要用力呀！就係咁，佢終於喺好深好嘅
地方，掘到三個番薯，夠成家人捱過嗰晚。
（越要用力呀！就是這樣，他終於在好深好
深的地方，挖到三個地瓜，足夠所有人撐過
那一晚。）

醫生：但係媽媽——（但是媽媽——）

病人：唔準但係啦！「若有駁斥，必須還擊」！你
再駁斥我就掌你個嘴。（不要「但是」！「若
有駁斥，必須還擊」！你再回嘴我就掌你個
嘴。）

（一陣沉默。）

病人：有沒有多少懷念？

醫生：小時候，媽媽就是這樣教我們。

病人：很神奇吧？光靠這三句說話，整個島的人都
撐得過這一場災難。

醫生：……根本就是要這個島自生自滅。

病人：你說什麼？

醫生：因為怕這個島的瘟疫傳出去，就把這個島鎖
起來，不讓裡面的人出去，也不讓外面的人
進來，完全不理這個島的人的死活。

病人：你在外面聽回來的？

醫生：我第一次聽到的時候，是老師說的。

病人：這個島只有一間學校，只有那麼幾個老師。
教你的，我都認識。

醫生：但不代表他們什麼也會跟你說。

病人：……因為我是剩下的。

醫生：因為我是我爸媽親生的。你知道他們有多虔誠。

病人：這個島就他們最虔誠。

醫生：有一次他們把我吊起來打，就只是因為我說
學校教的跟祂，跟太陽講的不一樣。「若有
駁斥，必須還擊」，一邊說一邊用棍子一下
下打下來。我很慶幸這些事沒有發生在你身
上。

病人：是嗎？我反而有點羨慕你。

醫生：總之回到學校之後，老師看到我一身傷，就
跟我說了這個島的真正歷史。

病人：知道了又怎樣？

醫生：他叫我有機會就要走。

（一陣沉默。）

病人：所以你等到你爸爸死的時候，你就要走。

醫生：我本來沒有想過要走，因為我原本也不是完
全相信這個老師所說的。

病人：是哪個老師？

醫生：你現在知道有用嗎？

病人：係邊個老師！居然敢違背太陽？我要審判佢

死刑！倒吊佢！由個鼻度灌水落去！（是
哪個老師？居然敢違背太陽？我要審判他死
刑！倒吊他！往他的鼻裡灌水進去！）

（醫生嚇到，一陣沉默。）

病人：如果乾媽還在的話她會這樣說。

醫生：她常常這樣說？

病人：你一走，就像一個信號似的，差不多每個月
都有年輕人偷走。然後她就常常把這些說話
掛在口邊。直到……

醫生：直到？

病人：直到他們都走光為止。所有年輕人。

醫生：為什麼你不走？

病人：乾媽對我很好，我不須要走。

醫生：她沒有對你做些什麼嗎？

病人：……你指什麼？

醫生：就是……祂講過的話……

病人：你以為我是她親生的嗎？她不會那樣對我。

醫生：所以你不走。

病人：她需要人照顧。

醫生：這個島就像一株快要死的花，根本不夠養分給在島上的人。長期營養不良，自然會多病痛。

病人：所以我會跟著這個島一起死。

醫生：你不會。我會帶你走。

病人：帶我走？為什麼？

（一陣沉默。）

醫生：你還記不記得有一次，大半夜，狂風暴雨，但他們就把我推了出門口。

病人：因為你跑步考試不及格。

醫生：是……然後他們就根據太陽的話，將我推出去，吹風淋雨，還說——

病人：「越是沒力，越要用力」，這個是讓你強身健體的方法。

醫生：終於捱得過那晚，我走進房子，是你第一時間把毛巾遞給我。

病人：難不成讓你把整間房子弄濕嗎？

醫生：那時候你在哭。

病人：……我有嗎？

醫生：你五歲就開始住在我家，那是我第一次看到你哭。

病人：可能我打呵欠吧。

醫生：我會分。所以我走了之後，每一天都在想，每一天都在想，我……

病人：每一天都在想我？

醫生：我每一天都在想我媽媽什麼時候才會死。

（一陣沉默。）

醫生：這樣我才可以帶走你。

病人：我不想跟你走。

（醫生再次拿起碗，用湯匙刮起一口糊狀食物。）

（湯匙靠近病人的嘴邊，病人想了一下，終於肯

吃下。

（醫生繼續餵病人吃東西。）

醫生：我出去那時候只有十七歲。很幸運，很快就有一個寄養家庭願意收留我。他們一直照顧我直到我當了醫生為止。

病人：就好像你們家照顧我那樣。

醫生：有一次我考試成績很好，他們帶我去飯店吃自助餐。

病人：自助餐？

醫生：你不會想像得到自助餐的餐點有多少。那裡有十幾二十個比臉盤還要大的餐盤，上面盛著冷的熱的，甜的鹹的，每一盤都不同的食物。

病人：你在開玩笑嗎？

醫生：那個時候我已經去了外面一段時間，但我還是第一次看見這麼多吃的，就像去了天堂一樣。我忍不住夾了很多東西，夾到像山一樣高。

（醫生停止餵食。）

病人：東西呢？

醫生：我那時候吃到一半就停了。

病人：為什麼停了？

醫生：我吃不完。剩下好多。

（一陣沉默。）

病人：不會吧……

醫生：我立刻脫了上衣，跪在餐廳裡。然後那個男主人……

病人：他怎樣打你？你有沒有被他打到少了哪一塊？他有沒有用刀子？還是用叉子？

醫生：他沒有打我。

病人：不可能！

醫生：他只是跟我說：「吃不完，下次就不要拿這麼多。」

病人：我不信！

醫生：你要相信我，這個世界是真的有這種地方的。

病人：你說謊！

醫生：我沒有。

病人：當我們這裡連地瓜都不多的時候，居然有地方有這麼多能吃的東西？

醫生：這裡本來也有很多資源，是太陽一一

病人：奢侈！罪惡！全部都應該去死！

（一陣沉默。）

病人：如果乾媽媽在的話一一

醫生：她應該會這樣說，真的有像她會講的話。

病人：你們這些外面的人太浪費了。

醫生：浪不浪費是相對的。例如如果你再繼續吃，等一下做手術的時候會全都吐出來，那才真浪費。

病人：我會把東西吞回去。

醫生：麻醉了以後你想吞也吞不了，要是把肺給塞住了就出人命了。

病人：你就孬。

醫生：……做完手術以後你想吃什麼都可以。

病人：吃什麼都可以？

醫生：吃什麼都可以，我請你。

病人：那我要吃……地瓜！地瓜！好像以前那樣，兩個人分來吃。

醫生：我們不用再分來吃了。兩個發育時期的小孩要分一個地瓜，還真可憐。

病人：是嗎？我倒覺得很美味……你總是把大的那一塊給我。

醫生：因為我有時候可以吃肉，但你沒有。

病人：我那時候很不服，為什麼你有肉可以吃，我沒有。

醫生：……因為我是我爸媽親生的。

病人：而我就是剩下來的。

醫生：能吃肉不代表是好事。你要承受那些不人道的東西。

病人：不人道？

醫生：每一次他們覺得我不符合太陽的話都會懲罰我。

病人：我反而很羨慕

醫生：羨慕？

病人：所以我那時候哭出來了，在遞毛巾給你的時候，我真切感受到他們是多麼愛你。

醫生：那是不正常的。

病人：而我就什麼都沒有。

醫生：你放心，你以前沒有的，我會給你。

病人：……例如？

醫生：一個家。

（一陣沉默。）

病人：真的謝謝喔。

醫生：我會好好照顧你，就好像我們以前那樣。

病人：但我不要你幫。

醫生：為什麼？

病人：因為你已經不像以前那樣。

醫生：你指我變了？……對，我變好了。

病人：我不要那些不相信太陽的人幫我。

醫生：祂已經不在了！

病人：祂在！自從我看不見以後我更加確實明白到，祂是存在的！祂就在這裡！你有沒有試過有一天睡醒的時候，發現天還未亮？然後你再睡，但無論你把眼睛合起來多久，再怎麼等也等不到天亮。你知不知道那種感覺有多令人害怕？在這個時候你就會明白到一切都是祂的安排。雖然我是看不見，我依然生存著。雖然我再走不了，但我還能吃！

醫生：當初就是因為祂的指示，所以這個島才會搞成這樣，祂拋下幾句說話，就不再理會這個地方。你知不知道當年已經有很多人想走，但游出去不到一半就被太陽虔誠的信徒阻止，從此音訊全無。剩下的人只可以盲目相信祂的那三句說真的可以幫到自己，最後這個地方就變成這樣。

病人：你不要聽外面的人亂說。

醫生：是老師告訴我的！

病人：我根本就不相信你所說的，就算它是真的也好，我也會相信祂做的事是有祂的理由……

醫生：起碼所有跟隨祂的人都是感恩、知足的人，就算兩個人吃一個地瓜都可以很滿足。

醫生：你這樣說，只是因為你未好好見過這個世界。這個世界除了地瓜，還有很多東西。

（醫生放下食物，把病人纏著眼部的布帶解開。）

病人：沒理由的……怎會這樣……我能看見了？

醫生：其實在你這次住院的第一天，我就把壓住你眼神經的瘀血清走了。

病人：這些花很漂亮！

醫生：只是你太瘦。

病人：快點扶我起來。

醫生：扶你？

病人：快啲！（快點！）

醫生：只要你跟我一起離開這個島，一切都會好。

病人：你好肥！

醫生：你好肥！

醫生：只要你跟我出去，去隔壁的島，會有更多漂亮的東西等著你去看。

病人：看到這些花才讓我想到我也不是完全沒有吃

（醫生被嚇到，扶病人離開輪椅，按病人指示幫病人跪下。）

病人：感謝太陽令我重見光明！感謝太陽令我睇得返嘢！（感謝太陽讓我重見光明！感謝太陽讓我再看得見！）

病人：你看看這些泥土有多黑！葉子有多綠！這些花真是花花綠綠的！

醫生：你在幹嘛？

病人：如果乾媽媽還在的話，她會這樣做。

醫生：好了不要玩了。

醫生：先起來吧。

病人：呢啲嘢全部都係佢畀我哋架！點可以話走就走？（這些全都是祂給我們的！怎可以說走就走？）

（一陣沉默。）

病人：看到這些花才讓我想到我也不是完全沒有吃

醫生：過肉。

醫生：你想說什麼？

病人：小黑。

（一陣沉默。）

病人：你該還記得吧？

醫生：我怎麼會不記得。

病人：我們就把牠葬在這個花園下面。

醫生：我還以為我們已經說好不再提了。

病人：那只是一隻狗。

醫生：我們一起把牠撿回家的！我們還一起幫牠命名！

病人：一黃，二白，三黑，黑狗嘅肉應該都係最難食嘅，但都係肉呀可？（一黃，二白，三黑，黑狗的肉應該也算最難吃了，但也是肉吧？）

醫生：這是我做過最錯的決定。

病人：是嗎？

醫生：如果我們沒有把牠帶回家，媽媽就不會看到牠，牠就不會……

病人：我以為你那一晚跑掉了才是最壞的決定。

（一陣沉默。）

病人：小黑……一起讓我們一家人飽著肚子過了一晚。

醫生：你不要再說了。

病人：為什麼不？那是我唯一一次和你一起吃肉。

醫生：但這是不對的。

病人：這也是老師教的嗎？

醫生：不是，我從一開始就這樣認為！

病人：真是奇怪，我明明記得你把整盤都吃精光。也許就是你吃了這麼多肉，才能夠一路跑到隔壁島吧。一個已經逃走了的人還想給我一個家？

（一陣沉默。）

病人：我不可以做手術的。

醫生：為什麼？

病人：乾媽不會想我做手術。

醫生：能再走路也不做？

病人：這個是祂給我的懲罰。

醫生：你能再看見了。

病人：為了看清楚你，不要受你欺騙。

醫生：那是為什麼？

病人：祂讓我再看得見，是有祂的原因。

醫生：證明了沒有所謂懲罰不懲罰，事在人為。

病人：所以呢？

醫生：你能再看見了。

病人：這個是祂給我的懲罰。

醫生：能再走路也不做？

病人：乾媽不會想我做手術。

醫生：為什麼？

病人：我不可以做手術的。

（一陣沉默。）

醫生：我怎麼會騙你？

病人：乾媽一直都對我很好，她把所有太陽教她的事全都教我了。

醫生：所有？我想未必。

病人：所有所有事情，我都知道。所以我知道你說的話不是真的。

醫生：如果你什麼都知道，你不會想留下來。你應該早就走了，不用等我來帶你走。現在你再能看見了，不如你試試看清楚太陽給了你什麼東西？你看看那邊一個個墓碑？快要整個島的人都被祂害死了。

病人：這些花好美。

醫生：我知道。

病人：這裡的花是島裡最茂盛的。

醫生：可能是，我沒有走遍這個島。

病人：就是因為有葬在那邊的人所滋養，這些花才會這麼美。有時候有一些犧牲是必須的，是有意義的。

（一陣沉默。）

醫生：你這樣搞到我很討厭這些花。

病人：怎會有人討厭花的！

醫生：它們很噁心。

病人：它們很美！

醫生：它們很美！

病人：你想說它們讓我想起我自己嗎？

醫生：它們讓我想起我自己。

病人：我想說它們讓我想起以前某些東西。

醫生：什麼東西？

病人：我不想說。

醫生：我知道啦……你很怕？

病人：……我知道啦……你很怕？

醫生：怕什麼？

病人：怕那些花。

醫生：因為你膽小？

病人：我怎會膽小？

醫生：你怎會怕那些花。

病人：要有多膽小才會怕那些花呀。

醫生：乾媽常常都說你膽小。

病人：你不要理她亂說。

醫生：（輕聲地）你就是個膽小鬼

病人：什麼？

醫生：什麼？

病人：因為你係無膽鬼！邊有人考試會驚到瀨屎

架？你呢個廢物唔認我做阿媽！（因為你
是膽小鬼！你這個廢物不要認我是你媽！）

醫生：你這個廢物不要認我是你媽！

病人：哪有人考試會怕到拉在褲子裡？

醫生：你唔好亂講，我無！（你不要亂說，我沒有！）

病人：成個考場嘅人都聞到你陣除呀！（整個考場
的人都聞到你的味道！）

醫生：我無驚考試！我會咁樣，係因為你夾硬質我
飲嗰啲符水！（我沒有怕考試！我會這樣，
是因為你逼迫我喝那些符水！）

病人：如果唔係佢嘅靈符保佑你，個考試你點過到
骨？（要不是祂的靈符保佑你，那個考試你
怎能過？）

醫生：我好努力咁溫書！你睇下，我而家係醫生
仔！（我有努力溫習！你看，我現在是醫生
仔！醫生又怎樣？無膽鬼！瀨屎
仔！醫生又怎樣？膽小鬼！瀨屎
膽小鬼！拉在褲子裡的膽小鬼！）

病人：醫生又點？無膽鬼！瀨屎仔！無膽鬼！瀨屎
膽小鬼！拉在褲子裡的膽小鬼！

醫生：收聲！收聲！收聲呀！（住口！住口！住
口呀！）

（醫生掐住病人的脖子一陣子，回復理智後鬆開。）

醫生：對不起，我不知道為什麼我會這樣。

病人：你怎麼可以這樣？

醫生：我一時間控制不住我自己……

病人：你怎麼可以這樣對乾媽？

（病人拉長脖子。）

病人：你不可以這樣對乾媽，但我不介意你這樣對我。

醫生：幹嘛？

病人：再來吧。

醫生：再來？

病人：讓我好好感受你的皮膚，感受你的溫度。（一頓）感受到，你對我的感受。

（病人閉目，引頸期盼，醫生從後抱著病人。）

醫生：如果你想感受到我的話，我就在這。

（醫生將病人抱回輪椅上。）

病人：我媽媽。

醫生：例如呢？

病人：你肯定會，每個人都是這樣。

醫生：我不會。

病人：做完手術以後，你是不是又會變不見了？

醫生：我沒有這樣說過。

病人：你現在嫌我老？

醫生：你多大呀？還像小孩子發脾氣？

病人：我不。

醫生：我們去做手術吧。

病人：我不做。

（一陣沉默。）

病人：我已經快記不起她了。

醫生：有時候忘記了，才可以繼續向前走。

病人：有些事情是不可以忘記的，例如祂的教誨。

醫生：其實外面已經沒有人會記得太陽。他們不像我們家家戶戶都掛著祂的畫像。只有這個島才這麼放不開。

病人：所以出面的人才會那麼壞。

醫生：壞？有多壞？

病人：你哋全部都係人渣！（一頓）包括你，你都係人渣！（你哋全部都係人渣！）（一頓）包括你，你都是人渣！

醫生：我不是！

病人：佢就係睇穿咗你不懷好意，所以先畀返對眼我，等我睇清楚你！（祂就是看穿了你不懷好意，所以才把眼睛還給我，讓我看清楚你！）

醫生：看清楚我什麼？

病人：睇清楚你點解你要幫佢！（看清楚你為什麼你要幫她！）

（一陣沉默。）

病人：你為什麼要幫我？

（一陣沉默。）

醫生：每一個學醫的人，都會試過因為救不到病人而精神崩潰。

病人：真的有夠偉大。

醫生：我沒有。

病人：沒有什麼？

醫生：我沒有崩潰過。我第一天上班，就要搶救一個被車撞的小孩。我救不了他。上司和同事過來安慰我。但我沒事。我真的一點事都沒有。

病人：每天都有人死，很正常的事。

醫生：然後我發覺他們看著我的眼神，就跟那天在自助餐餐廳裡面的人一樣。我明明穿著醫生袍，但我覺得我什麼都沒穿。

（一陣沉默。）

醫生：你懂不懂呀？

病人：懂什麼？

醫生：我有問題。

病人：有什麼問題？

醫生：我跟他們不一樣。

病人：我跟他們不一樣。

醫生：跟他們不一樣又有什麼問題。

病人：然後我回來以看，看見你這個樣子，我⋯⋯

醫生：你不需要責怪自己，這個是祂給我的懲罰。

病人：我好開心。

醫生：為什麼？

病人：因為我找到我可以做的事。

（一陣沉默。）

醫生：因為我找到你可以做的事。

病人：因為你找到你可以做的事？

醫生：你懂不懂呀？我看見你這個樣子，我居然會覺得開心？

醫生：見到你這個情況正常人是不會開心的！他們應該要同情你的遭遇，同情一個和自己從小一起長大的人！他們可能會哭，可能不敢在你面前哭，不過會在你背後哭，他們會安慰你，他們會感同身受！

病人：虛偽！難怪乾媽說你們是人渣。

醫生：總之一定不是開心，我不應該開心。

病人：你要開心也沒法子。

醫生：你說我變了，和以前不同了。

病人：對呀，你是。

醫生：我覺得我只是變正常了。

病人：如果你覺得虛偽也是正常的話。

醫生：把你治好，然後帶你出去。只有這樣做，我和你才可以變回正常人，徹徹底底的正常人。

病人：我現在很不正常嗎？

醫生：你想一下，去到外面以後就不用再怕挨餓。

病人：我已經習慣了挨餓。

醫生：但當你不用挨餓的時候，你才可以學一下、試一下不同的東西。

病人：例如？

醫生：例如⋯⋯例如園藝。你喜歡花，你可以試試

看園藝。

病人：園藝？

醫生：種東西的藝術。

病人：藝術？種東西只是為了不餓肚子吧。

醫生：你想一下那裡有世界各地的種子，你可以種不同的花。

病人：不同的花……

醫生：對，全部都不同顏色，一年四季都開花，每一個季節開不同的花！

病人：可以種很多花？

醫生：整片地都是花！外面有好多花園，不是只有墳場隔壁才有。

病人：但那樣不會很浪費嗎？一定要用很多水，用很多地方……那些地方可以用來種馬鈴薯和地瓜。

醫生：我們不用再想地方和水了！

病人：地方和水都不重要？

醫生：重要！但我們不需要再擔心不夠用！

病人：做人要知足。

醫生：當你已經夠用就不用再想知足。

病人：奢侈。

醫生：你想一下，可以種很多花！種子，會開花！好像一個個願望達成那樣。這些才是正常人的快樂。

病人：那……我們是不是可以一起種花？

醫生：我是一個醫生。

病人：醫生又怎樣？

醫生：代表我也有我的工作！代表我不用種東西不挖東西也不會餓肚子！

病人：如果種東西挖東西就不會餓肚子，為什麼要工作。

醫生：也有人做那樣的工作，那叫農夫，但我是醫生。（一頓）你知不知道我穿起這件袍巡房的時候，所有經過的人都會對我點頭。雖然隔住口罩，但我知道他們在對我笑。

病人：可能是笑你穿著袍的樣子很滑稽。

醫生：不是！是尊重！一個正常的人應該是受人尊重的！

病人：受人尊重的時候……很開心。

醫生：開心？開心就是開心的。（一頓）所以你一定要跟我走，這樣你先可以感受到……這一種有尊嚴的應覺。

病人：我在這個島也過得好有尊嚴。

醫生：吃不飽，穿不暖，又盲又跛怎會有尊嚴？

病人：尊嚴是自己給自己的。我不知道你為什麼要醫我，但我很肯定我好了以後你就會消失。

醫生：我怎會！

病人：每個人都是這樣，我身邊的每個人都不會留在我身邊。

醫生：你不要這樣……

病人：你也好，誰都好，我媽媽、你爸爸、你媽媽，全部通通都走了！

醫生：沒事了！我不會再走！

病人：當我沒病沒痛的時候，你就會走去救另一個人，去找你的尊嚴。到時你就會丟下我。

醫生：……我真的不會丟下你，我沒有當你是病人，

我當你是……

病人：你當我是？

醫生：你是我的家人。我唯一的家人。這個世界裡面我只有你。

（一陣沉默。）

病人：你真的這樣想？

醫生：是，我是這樣想。

病人：那我們去做手術。

醫生：你終於肯答應我？

病人：然後我們一起留在這個島。這裡也有醫院，你可以繼續你的工作。

醫生：不可以，我不可以留下來。

病人：為什麼一定要離開？為什麼不一起留在這個島？

醫生：我和你都不應該留在這個島！

病人：這個島一直有太陽的保佑，只要你再相信祂，祂一定會祝福我們！

醫生：就是因為太陽，所以我們才要走！

（一陣沉默。）

醫生：我們很小就認識。

病人：那時候我五歲，你八歲。

醫生：那一年收成特別差，很多人都餓死了……包括你媽媽。

病人：以後我們就一直住在一起。你照顧我，我照顧你。

醫生：你有沒有想過為什麼我家要收留你？

病人：因為你們是對太陽最虔誠的。

醫生：……沒錯。虔誠到有時候……會做了一些不應該做的事。

（一陣沉默。）

病人：我不介意你做過什麼，只要你答應我們會永遠在一起就好了。

醫生：你先聽我說——

病人：只要你答應以後跟我一起生活，不要再讓我一個人，我就立刻做手術！

醫生：你冷靜點聽我說。

病人：你答應我！

醫生：我們吃了她。

（一陣沉默。）

醫生：其實我那時候都不知道那盤肉是什麼肉。小孩子能吃就吃，還要那麼難得有肉吃，想也不多想就吃完了。就算以後老師跟我講，有人會將祂說的話解讀成不可以浪費任何資源，如果情況嚴峻，為了果腹什麼都要吃……

（一陣沉默。）

醫生：其實那時候我還不相信。直到那晚，我爸爸過世，媽媽叫我去找她。她叫我不要讓你知

醫生：……我們可以偷偷地吃了爸爸……這個時候我想起你媽媽那時候的那盤肉……想起那些偶爾會出現在餐桌上面的肉……於是我那一晚去了別的島。

（一陣沉默。）

病人：所以……你們收留我，是因為你們吃了我媽媽？

醫生：對於死者的補償。

病人：那你現在回來，是為了什麼？

醫生：為了補償你，為了贖罪。我媽媽已經不在了，沒有事情可以阻擾我們。只要去到外面，我們就可以忘記所有東西。你一定要離開這裡，這樣我們才可以一切再重來。

（一陣沉默。）

病人：（輕聲地）對呀沒錯，他真是……

醫生：什麼？

病人：你媽媽真是講得無錯，你真的是一個膽小鬼。

醫生：我不是，我只是想做一個正常人。

病人：你這樣就走了，剩下我一個人，在這個島裡。

醫生：我那時候還小，不會想。我不知道會搞成這樣。

病人：你知不知道我一個人有多辛苦？

醫生：我知道，我去到外面的時候也是一個人。

病人：你知不知道我一個人有多辛苦才吃得完你爸爸？

（一陣沉默。）

病人：你拍拍屁股就走了，難為我在你走了以後的第二個晚上一個人把你爸爸的肉全拆下來。你媽媽因為出去找你搞到很累，所以我只可以一個人做。

（一陣沉默。）

醫生：你沒有感覺嗎？

病人：我覺得⋯⋯有點辛苦，但我反而挺高興的，因為我覺得乾媽真的有把我當自己人。

醫生：你⋯⋯吃了我爸爸。

病人：吃了我爸爸。

醫生：而你吃了我媽媽，大家抵掉了，扯平。

病人：可以這樣比嗎？

醫生：是有點難比，我媽媽只有35公斤，你爸爸有42公斤，是有點對不上。

病人：人命來的！

醫生：已經死了，就不是人了？

病人：但他畢竟是人，畢竟曾經是一個人！

醫生：我不介意喔。

病人：你介意！而你都應該介意！

醫生：你扮乜嘢正人君子呀？（你裝什麼正人君子呀？）

病人：這些只是人之常情！

醫生：明明你自己都成手血，仲喺度講偈！（明明你自己也一手鮮血，還在這裡講什麼大話！）

病人：我可能有救不回的病人，但我本來也是在想

救人，而不是食人！

病人：但你害了很多人。

（一陣沉默。）

醫生：你說什麼？

病人：所有想學你偷走，但被我們抓起來的人，沒有一個可以跑掉。

醫生：⋯⋯跑不掉是怎樣？

病人：（指一指墳場）骨在那裡，肉在⋯⋯

醫生：行了，夠了，我不想聽。

病人：不管你想不想聽，這些都是太陽的吩咐。

醫生：你都沒有想過這些吩咐合不合理嗎？

病人：能吃不吃，罪大惡極。太陽是唯一個不會丟下我的人。我唯一有點不太高興的，是你爸爸死的時候還年輕，跟那些想偷走的人一樣，那些肉還很有彈性，很容易處理。但你媽媽死的時候那些肉已經柴了。光是把她的肉割出來也花了我好幾個鐘頭。我要一邊割，

一邊磨刀，越是沒力，越要用力。好多蒼蠅飛來飛去，我看著血從鮮紅色變做暗紅色，從血水變做一塊塊污跡。去到這個時候，已經剩下我一個人在吃，吃了我差不多一個月。

一開始我還可以把肉弄成肉丸，和一些野菜一起燒弄個湯來吃，到後來我要將所有肉弄成肉乾，這樣才可以讓它們腐爛得沒那麼快。

可想而知我有多狼狽。

（一陣沉默。）

醫生：你吃了我爸爸。

病人：你吃了我媽媽。打平。

醫生：你也吃了我媽媽。

病人：計重量真是抵不回來。

醫生：你為什麼要這樣做？我媽媽都已經死了！沒有人會再逼你做這些事！

病人：這樣我才不會再是一個人。她活在我裡面。

（一陣沉默。）

病人：所以你走吧，不用管我。

（一陣沉默。）

醫生：我想走，我很想走。但我不會走。我要做一個跟以前的自己不同的人。這個島發生的事，就留在這個島裡面。你跟我去別的島，之後我們可以重新再來。我不會再丟下你。

病人：真的可以？

醫生：可以。

病人：那你過來抱我。

（醫生頓了一頓，上前抱病人。）

病人：乖呀，你真係乖，你果然係我親生嘅。（乖呀，你真是乖，你果然是我親生的。）

醫生：你說什麼？

病人：你唔好以為你可以離得開我。（你不要以為你可以離開我。）

醫生：不要玩了，一點也不有趣。

病人：你永遠都離唔開我。（你永遠都離不開我。）

醫生：住口！

病人：你去到邊都要帶住我！我就喺佢入面，我就喺你入面！（你去到哪都要帶著我！我就在他裡面，我就在你裡面！）

醫生：我已經離開了，我已經不屬於這個島！

病人：但你永遠都唔會離開到佢。（但你永遠都離不開祂。）

醫生：我已經離開了祂！

病人：無人可以離開到佢！（沒人可以離開祂！）

（一陣沉默。）

病人：你幹嘛？怎麼愣著？

醫生：沒事。

病人：我們以後是不是可以再一起生活，是不是可

以再一起分同一個地瓜？

醫生：那裡有很多吃的，我們不用再這樣子分。

病人：有時候這樣子分也蠻好玩的。

（一陣沉默。）

醫生：有些事我想問清楚。我媽媽死了之後……你……

病人：我吃了她。

醫生：那以後你還有沒有……

病人：有沒有什麼？

醫生：……吃肉。

病人：我沒有。（一頓）不過乾媽有。

（一陣沉默，病人自己推輪椅去拿之前在吃的那碗食物，嘗試自己吃，但由於手部不靈活而顯得狼狽。）

（醫生在病人背後注視良久。）

醫生：你覺得你走不了，是祂的懲罰？

病人：是。

醫生：為什麼？

病人：因為我相信太陽。

醫生：為什麼祂要懲罰你？

（一陣沉默，醫生拿過糊狀食物，繼續餵病人。）

醫生：那天我被老師發現了我在花園拾石頭……專挑最尖最利的的，每一顆我都用手腕去測試它有多鋒利……然後他告訴我這個島的歷史，還有……

病人：還有？

醫生：……結果我去到外面才發現原來太陽一早已經不存在。那個島的人一直都對我們這個島很內疚，所以所有人都對我很好。

病人：虛偽。

醫生：可能是，我不會分。他們說對我好，是補償，我在這個島上面的遭遇。因為補償，他們開始再關注這個島，想跟這個島恢復來往，他

們關心這裡的基建，在這裡建醫院。到頭來，這個補償，可能是他們想自己給自己的。嗯，應該是虛偽。但我想每個人都需要一點虛偽，才可以真真正正的生活。

（一陣沉默。）

醫生：那個時候老師跟我說，所有植物都用盡方法把種子留下，像蒲公英種子輕到可以被風吹到數十里外，還有一些種子是帶刺的，可以勾在不同東西傳播開去。只有經過種種不擇手段的方法，才能讓一顆種子，在土壤裡成長、開花。

（一陣沉默。）

病人：其實這些是什麼？

醫生：……牛奶加麥片。

病人：麥片用水煮不就好了！用不著牛奶這麼浪

費吧。

醫生：嗯。

病人：不過也是挺好吃的。

醫生：好吃就多吃點。

病人：外面的人是這樣吃的？

醫生：嗯。可能還會加一些水果，香蕉、藍莓那些。

病人：這麼豪華？

醫生：只是要吸收均衡的營養吧。吃東西吃得不好，很容易會出人命。

病人：那吃自助餐一定很夠營養啦，這麼多吃的。

醫生：有時候吃多了，也是會出人命。

病人：……你可不可以再講一次給我聽，自助餐是怎樣的？

醫生：自助餐？

病人：我想知道。

醫生：……十幾二十個比臉盤還要大的餐盤，上面盛著冷的熱的，甜的鹹的，每一盤都不同的食物。

病人：還有呢？

醫生：還有……全部都很好吃。

病人：有多好吃？

醫生：好吃到……吃過就回不去了。

病人：吃過就……回不去了？

醫生：回不去了。

（一陣沉默。）

病人：你知不知道呀，這裡種的全部都是向日葵。它永遠都會向著太陽，跟著太陽開花。

（醫生把食物餵完後，把病人推走。）

病人：我們現在是不是去做手術了？

（醫生停下來。）

醫生：今天不做了，我帶你去吃好料……吃其他東西。你知不知道，其實向日葵花的種子也是

能吃的。

病人：你以為我沒有吃過嗎？餓起來什麼都要吃！

醫生：餓起來吃什麼都很好吃⋯⋯但如果你在沒那麼餓的時候吃，又會是另一番滋味⋯⋯或者下一次，我加在麥片裡讓你嚕嚕。

（劇終。）

（燈暗。）

（醫生把病人推走。）

本 行 3　劇作集成

國立臺北藝術大學　Taipei National University of the Arts

作者　　　　　宋厚寬、吳岳霖、Ihot Sinlay Cihek、汪俊彥、李銘宸、
　　　　　　　陳飛豪、洪千涵、胡錦筵、于善祿、王莒、簡莉穎、
　　　　　　　林明宗、張育瀚、劉紹基

編輯　　　　　王嘉明、陳建成、黃郁晴、童偉格

編輯助理　　　尹懷慈

美術設計　　　周昀叡

策畫與執行單位　國立臺北藝術大學戲劇學系

出版單位　　　國立臺北藝術大學

發行人　　　　陳愷璜

地址　　　　　臺北市北投區學園路一號

電話　　　　　(02)2896-1000

網址　　　　　https://w3.tnua.edu.tw

補助單位　　　教育部高等教育深耕計畫、姚一葦基金會

定價新台幣350元
ISBN 978-626-7232-33-0

第一版第一刷 2023年11月

國家圖書館出版品預行編目（CIP）資料

本行. 3：劇作集成 / 宋厚寬, 吳岳霖, Ihot Sinlay
Cihek, 汪俊彥, 李銘宸, 陳飛豪, 洪千涵, 胡錦筵,
于善祿, 王莒, 簡莉穎, 林明宗, 張育瀚, 劉紹基作
第一版. -- 臺北市：國立臺北藝術大學, 2023.11

面; 17x23公分

ISBN 978-626-7232-33-0（平裝）

1.CST: 舞臺劇 2.CST: 戲劇劇本 3.CST: 劇評

854.6　　　　　　　　　　　　　　112019224